艺术鉴赏导论

YISHU JIANSHANG DAOLUN

彭吉象 著

21世纪审美与人文素养丛书

北京大学出版社
PEKING UNIVERSITY PRESS

图书在版编目（CIP）数据

艺术鉴赏导论 / 彭吉象著 . —北京：北京大学出版社，2018.10
（21世纪审美与人文素养丛书）
ISBN 978-7-301-29848-0

Ⅰ.①艺⋯　Ⅱ.①彭⋯　Ⅲ.①艺术理论—高等学校—教材　Ⅳ.①J0

中国版本图书馆CIP数据核字（2018）第201022号

书　　　名	艺术鉴赏导论 YISHU JIANSHANG DAOLUN
著作责任者	彭吉象　著
责 任 编 辑	谭　艳
标 准 书 号	ISBN 978-7-301-29848-0
出 版 发 行	北京大学出版社
地　　　址	北京市海淀区成府路205号　100871
网　　　址	http://www.pup.cn　新浪微博：@北京大学出版社
电 子 信 箱	编辑部 wsz@pup.cn　总编室 zpup@pup.cn
电　　　话	邮购部 010-62752015　发行部 010-62750672　编辑部 010-62707742
印 刷 者	北京中科印刷有限公司
经 销 者	新华书店
	720毫米×1020毫米　16开本　17印张　244千字 2018年10月第1版　2024年2月第7次印刷
定　　　价	48.00元

未经许可，不得以任何方式复制或抄袭本书之部分或全部内容。
版权所有，侵权必究
举报电话：010-62752024　电子信箱：fd@pup.pku.edu.cn
图书如有印装质量问题，请与出版部联系，电话：010-62756370

目录

"21世纪审美与人文素养丛书"总序 /1

第一章 什么是艺术鉴赏 /6
 第一节 艺术鉴赏与艺术欣赏的不同 /6
 第二节 艺术鉴赏的意义与作用 /10
 第三节 艺术鉴赏的审美心理 /14
 第四节 艺术鉴赏的审美过程 /28

第二章 如何培养与提高艺术鉴赏力 /30
 第一节 通过熟悉经典艺术作品,提高艺术鉴赏力 /30
 第二节 通过读解经典艺术作品,提高艺术鉴赏力 /34
 第三节 通过审美再创造活动,提高艺术鉴赏力 /43

第三章 熟悉艺术语言,是提高艺术鉴赏力的基础 /46
 第一节 什么是艺术语言 /46
 第二节 用现代的艺术语言体现中国的优秀传统文化 /53

第四章 认识艺术形象,是提高艺术鉴赏力的关键 /62
 第一节 什么是艺术形象 /62
 第二节 如何鉴赏文艺作品中的艺术形象 /69

第五章　理解艺术意蕴，是提高艺术鉴赏力的核心　/76

　　第一节　什么是艺术意蕴　/76

　　第二节　艺术典型与艺术意蕴　/85

　　第三节　艺术意境与艺术意蕴　/87

第六章　如何鉴赏中国电影　/92

　　第一节　百年中国电影史上的三次高潮　/92

　　第二节　中国电影正在迎来新的发展高潮　/103

第七章　如何鉴赏好莱坞类型电影　/106

　　第一节　什么是好莱坞类型电影　/106

　　第二节　好莱坞类型电影分类　/111

第八章　如何鉴赏西方现代主义经典电影　/124

　　第一节　什么是西方现代主义电影　/124

　　第二节　法国"新浪潮"与"左岸派"电影　/126

　　第三节　如何理解现代主义电影大师、瑞典导演英格玛·伯格曼的影片　/132

　　第四节　如何理解现代主义电影大师、日本导演黑泽明的《罗生门》　/134

第九章　如何鉴赏电视艺术　/136

　　第一节　如何鉴赏电视剧　/136

　　第二节　如何鉴赏电视真人秀节目　/143

　　第三节　如何鉴赏电视纪录片　/145

第十章　如何鉴赏戏剧艺术　/148

第一节　戏剧艺术的特点　/148

第二节　如何鉴赏戏剧艺术的主要类型之一：悲剧　/150

第三节　如何鉴赏中国话剧经典作品《雷雨》　/158

第十一章　如何鉴赏戏曲艺术　/162

第一节　戏曲是中国传统文化的集中体现　/162

第二节　如何鉴赏中国戏曲的美学特色　/164

第三节　如何鉴赏中国戏曲的民族传统文化特征　/167

第十二章　如何鉴赏中国文学　/174

第一节　如何鉴赏中国诗歌　/174

第二节　如何鉴赏中国散文　/181

第三节　如何鉴赏中国小说　/182

第十三章　如何鉴赏外国文学　/188

第一节　如何鉴赏欧洲文学的开端《荷马史诗》　/188

第二节　如何鉴赏西方现代主义文学作品　/192

第三节　如何鉴赏俄国文学大师列夫·托尔斯泰的三部曲　/195

第十四章　如何鉴赏中国美术　/200

第一节　如何鉴赏国画　/200

第二节　如何鉴赏中国雕塑作品　/207

第三节　如何鉴赏中国书法作品　/211

第十五章　如何鉴赏外国美术 /214

第一节　如何鉴赏法国卢浮宫的"镇宫三宝" /214

第二节　如何鉴赏法国雕塑大师们的作品 /220

第三节　如何鉴赏印象派绘画 /224

第四节　如何鉴赏西方现代主义美术的代表作品 /229

第十六章　如何鉴赏音乐与舞蹈 /232

第一节　如何鉴赏中国音乐作品 /232

第二节　如何鉴赏外国音乐作品 /234

第三节　如何鉴赏中国舞蹈作品 /237

第四节　如何鉴赏外国舞蹈作品 /238

第十七章　如何鉴赏建筑园林 /240

第一节　如何鉴赏中国建筑 /240

第二节　如何鉴赏外国建筑 /245

第三节　如何鉴赏中国园林 /249

第四节　如何鉴赏外国园林 /252

第十八章　艺术鉴赏力的培养与提高离不开美育和艺术教育 /254

第一节　艺术教育是美育的核心与主要途径 /254

第二节　艺术教育的作用与特点 /258

第三节　艺术教育的任务与目标 /260

后记 /263

"21世纪审美与人文素养丛书"
总序

中外艺术教育的历史源远流长，早在两千多年前我国的先秦时期和西方的古希腊时期就已经开始。德国哲学家雅斯贝尔斯在《历史的起源与目标》一书中写道，公元前800年至公元前200年的这段时间，是人类文明的重大突破时期，被称为"轴心时代"，在古老的中国、古代希腊、古代印度等国家相继出现了一批伟大的思想家，他们的思想至今还在影响着世界各个国家与地区的人民。同样，正是在两千多年前的这个"轴心时代"，在世界的东方和西方几乎同时开始了艺术教育。古希腊时期，西方著名哲学家、思想家和教育家柏拉图、亚里士多德等人就十分注重艺术教育问题，把审美教育视为道德教育的一种特殊方式或补充手段。人类文明的历史进程常常呈现出某种相似性，几乎与此同时，也就是我国先秦时期，孔子、孟子、老子、庄子等人相继提出了儒家和道家的美学理论和艺术教育理论。特别是孔子提出了"兴于《诗》，立于礼，成于乐"的思想，奠定了中国古代教育"礼乐相济"的理论基础，把符合儒家之礼的艺术作为人生修养的重要内容。

为什么两千多年前东西方的大思想家和教育家们不约而同地注意到艺术教育对于人类社会的意义和作用呢？这种现象的出现绝非偶然，它一方面说明人类各民族文化的历史进程具有某种惊人相似的共同规律，另一方面也说明艺术由于具有审美认知、审美教育、审美娱乐等多种功能，确实会对社会生活产生多方面的作用和影响。因而，古代的思想家们才如此重视艺术教育对培养和陶冶人所起的巨大作用。

必须指出,"艺术教育"这一个概念,其实有着两种不同的含义和内容:一方面,艺术教育从狭义上讲是指专业型艺术教育,就是为了培养艺术家或专业艺术人才所进行的各种艺术理论与艺术实践教育。各种专业艺术院校主要就是从事这种专业艺术教育。另一方面,艺术教育从广义上讲是指普及型的艺术教育,即美育。应当指出,普及型的艺术教育即美育这个方面的任务更加艰巨繁重。我国教育方针已经明确规定要培养德智体美全面发展的人才,而美育的重要核心与主要途径就是艺术教育,特别是当前我国大力推进素质教育,全国大中小学的素质教育的重要组成部分就是艺术教育。这种广义的艺术教育理论认为,尽管世界上存在着多种多样的职业,但作为现代社会的人,不管他从事何种职业,都不可能不涉及艺术,他或者读小说,或者看电影,或者听音乐,或者看戏剧,或者画画,或者跳舞,总是要涉及艺术。尤其是现代人注重提高自己的文化修养,而文化修养的重要组成部分就是艺术修养,所以这种广义的艺术教育在当代社会中显得更加必要和紧迫。

从广义上讲,普及型艺术教育作为美育的重要核心与主要途径,它的根本目标是培养全面发展的人。特别是21世纪以来,科学技术和生产力以人类历史上前所未有的速度获得了巨大的发展,一方面造成了物质财富的极大丰富,另一方面又使社会分工更加专业化和职业化,人们的日常生活被数字技术和智能工具变得更加程序化和符号化,物欲横流更是给人类社会带来了深刻的危机和隐患,人们在精神生活方面反而变得更加焦虑和不安。德国古典美学家席勒早在18世纪就发现了人性的分裂,人类社会存在着"感性冲动"与"理性冲动"的冲突、物质与精神的分裂、主观与客观的对立,这种状况在现当代社会中变得更加尖锐突出。席勒正是在这种情况下旗帜鲜明地提出了"美育"的概念,在他的《美育书简》这本经典之作中强调将艺术作为人们自由自觉的活动,以此来促进人们身心协调发展。正因为如此,艺术格外受当代人的青睐,人们需要把艺术作为自己精神的家园,在艺术中恢复自身的全面发展,防止感性与理性的分裂。通过对艺术的追求,对美的追求,来提高人的价值,达到人格的完善,实现人的全

面发展。

正因为如此,作为素质教育重要组成部分的美育和艺术教育在当今社会面临更加重要的任务。从一定意义上讲,艺术教育作为美育的重要核心与主要途径,它的根本目标是培养全面发展的人。因此,广义的艺术教育强调在全体大中小学校中都要开展普及型艺术教育,面向广大学生。这种普及型(广义)艺术教育并不是为了培养艺术家,而是作为素质教育的重要组成部分,面向全体学生,提高广大学生的审美与人文素养。

从总体上讲,改革开放四十多年以来,我国的美育与艺术教育有过几次重要的飞跃,可以说是一个从复苏走向振兴、再从振兴走向辉煌的发展过程。特别是2015年的《国务院办公厅关于全面加强和改进学校美育工作的意见》,更是新中国成立以来,第一次以国务院名义下发的关于美育与艺术教育的文件,意义十分重大而深远。尤其是这份文件鲜明地指出:"近年来,经过各地、各有关部门的共同努力,学校美育取得了较大进展,对提高学生审美与人文素养、促进学生全面发展发挥了重要作用。但总体上看,美育仍是整个教育事业中的薄弱环节。"

为了改变美育目前这种薄弱的状况,首先需要认真落实《国务院办公厅关于全面加强和改进学校美育工作的意见》,坚持育人为本,面向全体学生,以美"育"人,以文"化"人,以"立德树人"作为美育与艺术教育的根本任务。与此同时,国务院文件从构建科学的美育课程体系入手,要求大力改进美育与艺术教育的教学体系,深化各级各类学校的美育改革,以艺术课程的课堂教学为主体,开齐开足美育与艺术教育课程。因为美育与艺术教育的最终目的是要真正提高人的艺术修养和审美能力,培育和健全人的审美心理结构,培养人们敏锐的感知力、丰富的想象力和无限的创造力,尤其是要陶冶人的情感,培养完美的人格,高扬人文精神,实现人的全面发展。

2018年8月30日新华社发表了习近平总书记给中央美术学院8位老教授的回信。习近平总书记在信中对做好美育工作,弘扬中华美育精神提出殷切希望。习近平指出:"加强美育工作,很有必要。做好美育工作,要

坚持立德树人，扎根时代生活，遵循美育特点，弘扬中华美育精神，让祖国青年一代身心都健康成长。"

从这个意义上讲，为了"让祖国青年一代身心都健康成长"，需要大力加强美育，遵循美育特点，不断提高青年一代的审美修养与艺术鉴赏力，因为艺术鉴赏能力是每个人都需要具备的一种艺术修养，或者说是人们文化修养的重要组成部分。正因为如此，我们决定从提高大学生的艺术鉴赏能力入手。人们常说"熟读唐诗三百首，不会作诗也会吟"，通过引导大学生们真正学会如何鉴赏中外古今的经典艺术作品，就能够提高广大学生的审美水平和人文素养。中外古今优秀的经典作品具有永恒的艺术魅力，习近平总书记在文艺工作座谈会上，就以他自己青年时代大量阅读中外古今优秀文艺作品的亲身经历为例，深刻论述了优秀的中外古今经典文艺作品带给人们的巨大的影响力和感染力。显然，加强和改进美育，提高大学生的审美与人文素养，必须从提高广大学生的艺术鉴赏力入手。

与此同时，为了加强和改进美育，教育部也早就下发了文件，要求全国各个高等院校开齐开足八门公共艺术课程，供全校广大学生选修。实际上，这八门公共艺术课程同样也是围绕着提高大学生艺术鉴赏力来进行的。这八门课程中，首先是"艺术导论"，或者叫"艺术鉴赏导论"，其他包括七个具体艺术门类的鉴赏，分别是"音乐鉴赏""美术鉴赏""戏剧鉴赏""影视鉴赏""舞蹈鉴赏""书法鉴赏"和"戏曲鉴赏"。

受北京大学出版社的委托，依据教育部的相关文件，我为此从三年前开始专门组织编写这套丛书。丛书一共八本，第一本《艺术鉴赏导论》由我自己撰写。其余七本我邀请到了艺术教育界各个领域最权威的一批专家分别撰写。其中，《音乐鉴赏》邀请到的是中央音乐学院王次炤教授；《美术鉴赏》邀请到了中国美术学院曹意强教授，他曾是国务院艺术学科评议组的召集人之一；《戏剧鉴赏》邀请到了中央戏剧学院前党委书记刘立滨教授；《影视鉴赏》邀请到了北京师范大学艺术与传媒学院前院长周星教授；《舞蹈鉴赏》邀请到了北京舞蹈学院院长郭磊教授；《戏曲鉴赏》邀请到了中国戏曲学院首席专家傅谨教授；《书法鉴赏》邀请到了中国文联副主席、浙江

大学陈振濂教授，他同时也是杭州西泠印社的首席专家。丛书的名字叫做"21世纪审美与人文素养丛书"，因为党的十八届三中全会通过的《中共中央关于全面深化改革若干重大问题的决定》专门强调，要"改进美育教学，提高学生审美和人文素养"，此套丛书因此得名。这套丛书中有的已经有视频课程或者慕课，例如我的"艺术导论"（即"艺术鉴赏导论"），通过超星平台为全国500多所高校采用，并于2017年被评为第一批国家精品在线开放课程。

源远流长、博大精深的中华传统文化是中华民族的伟大创造。近年来党中央和国务院多次下发文件强调继承与弘扬中华优秀传统文化，习近平总书记在全国文艺工作座谈会上也强调"弘扬中华美学精神"，在党的二十大报告中明确提出"传承中华传统文化"，"不断提升国家文化软实力和中华文化影响力"。"21世纪审美与人文素养丛书"的撰写，也力图通过分析鉴赏大量杰出的中国艺术家作品，"传承中华传统文化"，"弘扬中华美学精神"。

在此，我要特别感谢这套丛书的各位作者，他们都是全国各个艺术领域十分著名的专家，平时都忙于各种教学科研与社会工作，可以说时间都非常宝贵。但是，作为老朋友，他们都在第一时间答应了我的邀请，同意为这套丛书写作，令我内心十分感激！我想，除了多年的友谊外，他们愿意在百忙中抽空写作一本普及型的艺术类鉴赏读物，更多是出于对于美育和艺术教育的一种强烈的责任感，正是他们这种强烈的社会责任感让我深深感动！

与此同时还要感谢教育部体卫艺司万丽君巡视员对这套艺术鉴赏类丛书的关心与支持。感谢北京大学出版社王明舟社长、张黎明总编，以及本套丛书的责任编辑谭艳，感谢他们为这套丛书的出版所付出的辛勤劳动。

本套丛书可供普通高校广大学生素质教育与美育、艺术教育作为教材之用，也可供广大文艺爱好者作为参考书。由于北京大学艺术鉴赏类系统教材的编写出版尚属首次，难免不够完善，真诚期待广大师生和读者批评指正，以便今后修订再版，使得本套教材日臻完美。

<div style="text-align:right">
彭吉象

2023 年 6 月
</div>

第一章
什么是艺术鉴赏

第一节　艺术鉴赏与艺术欣赏的不同

1. 艺术鉴赏与艺术欣赏不同

艺术欣赏是人人都可以做的事，而艺术鉴赏则不同。人们常说，"外行看热闹，内行看门道"，其中"外行"的看就是艺术欣赏，指的是一般的观看；而艺术鉴赏就是"内行"的看。举例来讲，西方的现代主义艺术，很多人表示看不懂，我们就需要培养和提高自己的艺术鉴赏力，这样不但能看懂，而且还能了解其中深刻的含义。从一定意义上讲，艺术修养是人文修养的重要组成部分，正因为这样，艺术鉴赏如今在全世界变得越来越重要。

从总体上讲，艺术系统包括三部分，第一部分是艺术创作，第二部分是艺术作品，第三部分就是艺术鉴赏。对这三个部分，各国文艺理论界都在进行研究。

一般认为，在艺术系统这三个部分中，最早进行研究的是艺术创作，特别是19世纪圣佩韦等一批实证论文艺理论家们。这批实证派批评家们特别强调对艺术家进行研究，认为研究文艺创作首先要研究艺术家。比如说研究《红楼梦》，首先要研究它的作者曹雪芹的身世。他独特的身世决定了他能够写得出《红楼梦》，也只有他才能写得出这部伟大的巨著。

曹雪芹家族本是汉人，但是在清朝康熙年间很受重用，原因就是曹雪芹的曾祖母曾经做过康熙皇帝的乳母。康熙登基为帝后，曹雪芹的祖父曹寅被任命为江宁织造，虽然官职不大，却是个肥缺。在康熙、雍正两朝，

曹家四代做江宁织造长达五十八年。因而曹家家世显赫，极其富庶，康熙皇帝五次南巡，曹寅接驾四次，都住在曹府。正因为有这样的家世背景，曹雪芹出生和成长的曹府有着大观园一样富丽堂皇的亭台楼阁，他才能写出大观园中恢宏美丽的景色、觥筹交错的各种宴会，以及常人闻所未闻的各种珍宝。而后期，曹家家道中落，穷困潦倒。康熙皇帝去世后，雍正皇帝登基，雍正五年，时任江宁织造员外郎的曹頫被革职入狱，次年正月曹府被抄家。《红楼梦》"查抄贾府"的情节实际上就是现实中"查抄曹府"的艺术表现。曹府被抄后，曹雪芹辗转流落到北京西山，生活困苦寥落。他自己的诗中描述："举家食粥酒常赊，卖画钱来付酒家。"即便如此穷困，他依然潜心写作，用了十年的时间写成了《石头记》，也就是后来的《红楼梦》。曹雪芹后来在诗中写道："字字看来皆是血，十年辛苦不寻常"，可见他创作之路的艰辛。由此可见，要研究《红楼梦》就必须研究曹雪芹，所以19世纪圣佩韦等人强调研究艺术创作必须研究艺术家是有一定道理的。

但是，仅仅研究艺术家显然不够全面，毕竟我们还是主要在欣赏艺术作品，大多数读者真正感兴趣的还是《红楼梦》这部著作。所以，到了20世纪上半叶和20世纪中叶，相继出现了主要针对艺术系统的第二个部分即艺术作品的研究，这就是西方的结构主义和符号学。结构主义和符号学问世后，加强了对艺术作品的研究。例如，运用结构主义研究《红楼梦》，我们就会发现《红楼梦》是套层结构：表面上看是"宝黛爱情"，实质上从"宝黛爱情"反映出贾府乃至四大家族的兴衰和悲欢离合，折射出整个封建社会，"忽喇喇似大厦倾，昏惨惨似灯将尽"，有着深刻的历史渊源。从符号学来看，《红楼梦》也是很值得研究的。譬如说贾宝玉的通灵宝玉，他衔玉而生，宝玉佩戴在他身上时平安无事，一旦丢失就会引出大乱。通灵宝玉在这里就是一个符号，一个象征，用符号学来研究是适用的。总之，从结构主义和符号学的角度对艺术作品进行研究也是很重要的。

然而更重要的是艺术系统的第三部分——艺术鉴赏。到20世纪后半叶，德国出现了以姚斯和伊塞尔这两位文艺理论家为代表的接受美学流派，

他们强调"读者中心"地位，甚至提出要重写文学史，认为之前的文学史只提到了艺术家和作品而没有提到读者的反应，是不完整的。就《红楼梦》而言，接受美学更为适用。人们常说："有一千个读者就有一千个哈姆雷特"，那么我们同样可以说："有一千个读者就有一千个贾宝玉，一千个林黛玉"，每个人心中的贾宝玉和林黛玉是不一样的。

中央电视台前些年曾经有一个节目——《刘心武看红楼梦》，刘心武作为一个中国作家，以读者的角度在阅读《红楼梦》时，给出了他自己的理解。刘心武认为《红楼梦》不是"红学"而是"秦学"——其中的人物秦可卿的原型本是清代一位公主，因为王室内部的宫廷斗争而流落到贾府，导致了贾府被抄。对于他个人的这个观点，我们不一定赞同，但可以看出每个读者对《红楼梦》都可以有不同的理解和看法。这就是接受美学。

2. 德国接受美学的主要内容

由于接受美学在艺术鉴赏中如此重要，因此我们有必要把接受美学拿出来单独讲讲。

德国的接受美学有两位重要代表人物：姚斯和伊塞尔。姚斯提出了"期待视野"的概念，他认为每位读者、观众或听众在欣赏一件艺术作品时并不是毫无基础的。譬如说要欣赏一部爱情小说，读者可能之前已经读过很多爱情小说——曹雪芹的《红楼梦》、司汤达的《红与黑》、列夫·托尔斯泰的《安娜·卡列尼娜》等等，这时候读者再来看一部新的小说时，就希望能欣赏到一些与以往所看过的作品不大一样的新内容，但又不能是完全陌生的内容。这就是美学当中的"心理距离"。北大著名美学家、已故的朱光潜先生在他的著作《文艺心理学》中讲到，瑞士心理学家布洛在20世纪初提出的"心理距离"概念非常重要。我们在欣赏一件艺术作品时心理距离不能太近也不能太远，否则都不能构成审美所需要的适当的心理距离。著名画家齐白石先生这样说："艺术妙在似与不似之间"，要既熟悉又陌生。也正如俄国19世纪著名的文艺理论家别林斯基所讲的："要写熟悉的陌生人。"小说中的艺术形象应该是陌生的，读者所未曾看过的；但同时又是熟

悉的，是观众可以理解的。

伊塞尔提出了"空白"和"不确定性"的理论。"空白"指的是艺术作品不可能完全展现清楚所有的内容，而是要依靠读者、观众或听众自己的想象力去填补空白。中国的国画就非常强调这一点，画家们在绘画时经常会"留白"，甚至书法创作也常常用到"留白"。"留白"的地方最容易产生意境，让观众和读者产生联想和想象。例如南宋著名画家马远，被称为"马一角"原因是他的画总有一个角落是空白的。他的《寒江独钓图》，四角都是空白，中间一条小船，船上有一位垂钓的老人正在钓鱼。画面大面积地运用了"留白"的技巧，非常富有意境，空白之处既体现了"寒"又体现了"独"，寒冷和孤独的感觉跃然纸上。"空白"理论提出，所有的艺术作品都需要读者、观众或听众依靠自己的想象力去将它完成，在此看来非常合理。从这个意义上讲，艺术鉴赏实际上是一种审美再创造活动。

接受美学具有很深远的意义。从哲学角度来看，20世纪以后西方哲学从研究客体转为研究主体，反映到美学上，就从研究艺术作品转为研究鉴赏主体；从科学来看，20世纪以来心理学的发展非常迅速，所以人们鉴赏艺术的心理越来越受到重视，对此的研究也越来越多。接受美学的意义就在于把读者、观众和听众这些鉴赏主体的地位提高到了一个前所未有的高度，符合整个艺术系统发展的潮流和趋势。

艺术鉴赏作为一种审美再创造活动，体现在以下三个方面：第一，艺术家创作出的艺术作品必须通过接受者的接受才能够真正地发挥作用。作家写出一本小说，画家画出一幅画，需要人们去欣赏、鉴赏甚至批评，这个作品才有意义。第二，鉴赏主体在鉴赏活动中并不是消极被动地接受，而是一种积极主动的审美再创造。有一千个读者就有一千个哈姆雷特，每个人想象中的哈姆雷特都是不一样的。第三，从最根本的意义上讲，艺术鉴赏和艺术创作同样都是人类自身审美活动的体现。人类在审美活动中绝对不是被动的、消极的，而是积极的、主动的。

第二节　艺术鉴赏的意义与作用

1. 艺术是人类文明最为重要的结晶与成果

在数千年的文明发展史上，人类从来没有离开过艺术。西方从古希腊时期开始，思想家柏拉图和亚里士多德就非常重视艺术在人类生活中的意义和作用。中国先秦时期，教育家、思想家孔子和孟子都非常重视艺术。孔子讲："兴于诗，立于礼，成于乐"，把艺术提到了非常高的地位。到近现代，伟大的教育家蔡元培先生曾提出"以美育代宗教"，人们需要一个"精神王国"、一个"心灵家园"，而艺术可以做到这一点。

2. 艺术修养是每个人文化修养的重要组成部分

对于中国人来说，艺术修养更是历代文人文化修养中不可缺少的组成部分。在中国传统文化中，文人必须通晓诗书礼乐、琴棋书画，这已经成为每个知识分子必备的才能。虽然并非每个人都能成为艺术家，但是基本的艺术修养却是每个人文化修养当中应当具备的重要内容。

艺术可以陶冶人的情操，美化人的心灵，提升人的品位，使人进入更高的精神境界，甚至可以影响到人们从事的工作。这一点不仅对普通人，甚至国家领导人来说都是非常重要的。

2010 年两会之后，按照惯例要举行国务院新闻发布会，时任国务院总理的温家宝同志在会上讲话，中外各国的记者云集一堂。在会上温总理突然讲道："我希望早日看到一幅完整的《富春山居图》"，然而在场的很多中外记者都感到莫名其妙，面面相觑，他们不知道在这样一个会议的现场为什么总理会突然提到一幅美术作品。实际上，《富春山居图》是元代四大家之一的著名画家黄公望的画作，在当时已经非常有名。明代时被一位富商收藏，他将此画视若珍宝，喜欢得如痴如狂，临死之际竟然要求子孙将画拿到他的病床前当面烧掉，与他陪葬。幸好他的侄子在他去世时及时将画从火中抢出，但是画作已经被烧断成两截。其中大的一段经过修复和重新装裱，成为《富春山居图·无用师卷》，被国民党带到了台湾，现藏于台北

《富春山居图》

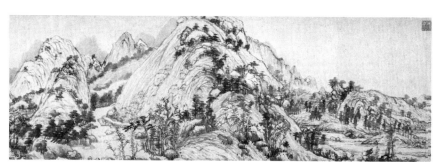

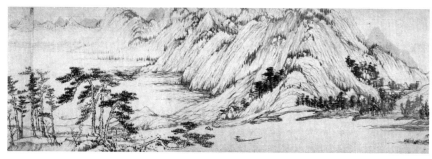

黄公望,《富春山居图·无用师卷》(局部),33cm×636.9cm,1347—1350年,台北故宫博物院藏

第一章　什么是艺术鉴赏

黄公望,《富春山居图·剩山图卷》(局部),31.8cm×51.4cm,1347—1350年,浙江省博物馆藏

故宫博物院。小的一段《富春山居图·剩山图卷》后来流落民间,几经辗转,现藏于浙江省博物馆。温总理讲希望早日看到完整的《富春山居图》这句话的内涵,其实就是希望早日看到祖国两岸和平统一,借艺术作品表达意愿,意蕴深刻。果然,在此之后,两岸美术界通过协商,将两段作品合在一起,在两岸实现了联展。

曾任中共中央政治局常委、国务院副总理的李岚清同志非常重视艺术,他自己青年时代深深受到艺术特别是交响音乐的影响,退休后也一直在做关于"音乐与人生"等方面的讲座。音乐这一爱好也曾经在他的工作中起到了很重要的作用,在他的《音乐·艺术·人生》这本书中,尤其是李岚清同志在北京大学百周年纪念讲堂为该书首发式所做的讲座中,讲述了这样一个生动的故事:2001年国际奥组委在莫斯科讨论决定2008年奥运会的申办城市时,李岚清同志作为中国代表团的团长带领一行人来到莫斯科,中国代表团到达后发现街头有很多非法组织张贴的不利于我们国家的标语,代表团成员马上就向莫斯科市政府提出请他们尽快清除,但由于参会国家众多,事务繁忙,标语迟迟未被清除。随后在中国大使馆举办的欢迎宴会上,当时的莫斯科市市长卢日科夫受邀出席,知道这位市长爱好音乐,中国大使专门邀请乐队演奏了俄罗斯人非常喜欢的《莫斯科郊外的晚上》。卢日科夫市长当场问李岚清副总理:听说您曾经在俄罗斯留学多年,是否还

会用俄语演唱这首歌？李岚清同志回答说：我不但会，还会完整的四段歌词。卢日科夫听后非常高兴，他表示就算在俄罗斯，今天会唱这首歌的完整歌词的人也不多见。随后他邀请李岚清同志一起完整地演唱了这首歌。第二天，莫斯科街头干干净净，所有非法组织张贴的标语都被清除，为我们国家成功申办2008年奥运会创造了非常好的氛围和环境。

3. 艺术可以激发人的创造力和想象力

现代科学研究表明人的大脑分为两个半球：一般认为人类大脑左半球侧重于逻辑思维、抽象思维，包括语言表达和数学运算；而大脑的右半球侧重于形象思维，包括音乐、绘画、雕塑和视觉形象等等。所以大脑的两个半球均衡发展，才能充分发挥作用，这对于人类来说非常重要。

许多科学家也非常重视艺术与科学的结合，例如诺贝尔奖得主李政道教授曾经三次在北京主持"科学与艺术"的主题研讨会，我都陪同北京大学校长前去参加了。第一届会议上李政道教授说道："科学和艺术是一枚硬币的两面，谁也离不开谁"，后来这句话被广为传颂。其他科学家例如钱学森，晚年时更多的是在研究怎样培养具有创新性的人才。他认为艺术如音乐就可以培养人的想象力和创造力。他认为自己的很多科学成果，就是在他的夫人、中央音乐学院教授蒋英的钢琴声中得到的灵感。另一位著名的科学家袁隆平教授，虽然是农业科学家，但是既会弹钢琴也会拉小提琴。

李岚清副总理在他的《音乐·艺术·人生》这本书中还写到这样一个故事：1912年夏天的一个早晨，爱因斯坦从楼上卧室下楼去餐厅，没有什么食欲，他的夫人以为他生病了，焦急地询问，爱因斯坦并没有应声，而是坐在钢琴前开始弹钢琴。过了一会儿，他对夫人说自己有了一个奇妙的想法，然后上楼把自己关在工作室闭关几天。闭关结束后他下楼，拿了一叠纸给他夫人看，纸上密密麻麻都是公式，这就是震撼世界的"广义相对论"。爱因斯坦正是在弹钢琴时产生了灵感。

以上这些例子都说明了艺术鉴赏对于人的修养、工作甚至是整个人生会产生很深远的影响，培养艺术鉴赏的能力对于每个人来说都至关重要。

第三节　艺术鉴赏的审美心理

艺术鉴赏作为审美再创造活动，包含了复杂的审美心理因素和机制，分别是注意、感知、联想、想象、情感、理解等基本要素。这些心理要素并非孤立存在，而是相互影响、相互作用、相互渗透，共同形成了艺术鉴赏的审美心理结构。艺术鉴赏有时虽然是在一瞬间完成的，却包含了诸多要素，这些要素在其中都发挥着积极的作用。

1. 注意

任何一件事情，在没有引起人们的注意时是不会产生任何效果的，艺术鉴赏也是如此。如果要欣赏一幅画，就需要认真去看这幅画；要欣赏一部音乐作品，就需要认真聆听这段音乐。注意，是一切认识的基础。它是心理过程最重要的特点，也是审美心理中最重要的因素之一。注意就是心理活动对一定对象的指向和集中。指向性和集中性是注意的两个特点。注意的指向性，其实就是一种选择性，把需要感知和认识的事物从众多事物中挑选出来。注意的集中性，是指把主题的全部心理要素集中到所选择的事物之上。注意能够使人在一段时间内暂时撇开其他事物，集中而清晰地反映某个特定的事物。注意的生理基础是大脑皮层优势兴奋中心的形成和稳定。心理学认为，注意的产生有着客观和主观两个方面的原因：客观原因是刺激物的特点，如突出鲜明、变化多端、新颖别致等；主观原因则是主体的心境、兴趣、经验、态度等。

要鉴赏艺术作品显然离不开"注意"的心理功能。艺术鉴赏的最初阶段，就需要鉴赏主体的整个心理机制进入一种特殊的审美注意或审美期待状态，从日常生活的意识状态进入艺术鉴赏的审美心理状态之中，使主体从实用功利态度转变为审美态度。20世纪初，瑞士心理学家布洛曾经提出过著名的"距离说"，认为审美感受形成的原因，在于主体对客体保持了适度的"心理距离"，就是完全排除实用的或功利的考虑，用一种纯粹的审美心境去欣赏对象。这种"心理距离"使主体与对象之间保持着一种不即不

离的关系，既不会因距离太近而对审美对象采取实用功利态度，也不会因距离太远而对审美对象漠然视之，这两种情况都无法产生审美快感。朱光潜在《文艺心理学》中曾举了许多例子来说明，例如当一位英国老妇人看到《哈姆雷特》剧中最后决斗的一幕时，在剧场中站起来大声警告台上饰演王子的演员当心那把上过毒药的剑，这就是艺术欣赏的心理距离太近了；相反，有的人看到一幅画或雕刻时，不是去欣赏它的艺术美，而是去"估算它值多少钱"，显然就是心理距离太远了，还未能进入艺术鉴赏的审美心理状态。而"注意"这一特殊的心理功能，正是要将人们引入艺术鉴赏的特殊审美心理状态之中，在审美注意和审美期待的基础上，形成一种特殊的艺术鉴赏心境和审美态度。

在艺术鉴赏中，"注意"这个心理功能还有另外一个重要的作用，就是把感知、想象、联想、情感、理解等诸多心理要素指向并集中于某一特定的艺术作品，并且保持相当一段时间的注意稳定性。心理学上把注意分为有意注意和无意注意两种，艺术鉴赏活动中多采用有意注意，使鉴赏主体得以在相对稳定的注意中，保持各种心理活动积极运转，在艺术鉴赏中得到充分的审美享受。作为一种积极的心理活动，有意注意在艺术鉴赏中有着十分重要的作用。为了最大限度地调动和发挥"注意"在艺术鉴赏中的作用，除了鉴赏主体自觉的意识活动外，也需要艺术家在作品中运用悬念、巧合、误会、冲突等多种艺术手法，以新颖的艺术构思来最大限度地调动鉴赏者的注意心理。

2. 感知

人有很多器官可以感受外界，对于艺术和审美来说主要是视觉（眼睛）和听觉（耳朵），也就是马克思所讲的"感受音乐的耳朵"和"感受形式美的眼睛"。现代心理学研究结果表明，人类从外界获得的信息85%以上来自视听感官。感觉是指客观事物直接作用于人的感觉器官，感觉是一切认识活动的基础，也是审美感受的心理基础。艺术鉴赏心理是以感知为基础的，人们在欣赏艺术作品时，直接感知对象的色彩、线条、形状、声音等

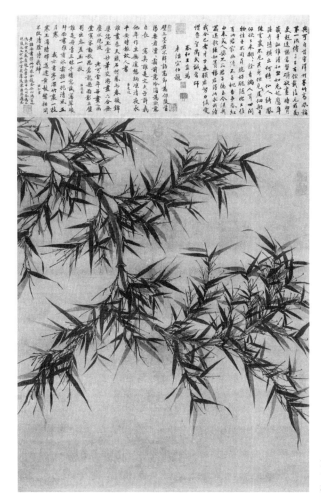

文同,《墨竹图》,绢本墨笔,131.6cm×105cm,北宋,台北故宫博物院藏

等。而知觉,就是人类在感觉的基础上对事物综合的、整体性的把握。知觉具有整体性、选择性、理解性和恒常性等基本特征,它是一种更加积极主动的心理活动。在艺术鉴赏活动中,知觉起着至关重要的作用。感觉和知觉合称为感知,感觉是基础,知觉是深入,在艺术鉴赏中两者互相交织,共同发挥着重要的作用。

艺术鉴赏的真正开始,应当是从感知艺术作品算起。艺术作品首先以特殊的感性形象作用于人们的感觉器官,艺术之所以可区分为视觉艺术(如绘画)、听觉艺术(如音乐)和视听艺术(如电影),正是由于这些艺术

门类采用了不同的艺术媒介和艺术语言，作用于人们不同的感觉器官。审美感知在表面上是迅速地和直接地完成的，但它却是人的一种积极主动的心理活动，在感知的后面潜藏着鉴赏主体的全部生活经验，还有着联想、想象、情感、理解等多种心理因素的积极参与。鉴赏主体以往的生活经验、文化修养和艺术欣赏经验，都会对审美感知产生重要的影响。例如，中国画中的画竹历史久远，早在唐代就有人专事画竹，那时多画青绿竹，直接模仿和描绘自然的色彩。后来，画家们不满足于对自然色彩的再现，于是大量出现了墨竹画。据说北宋苏轼还曾经画过朱竹，当时就有人责难他世上哪有朱竹，苏轼的回答也很巧妙，反问道："世上难道有墨竹吗？"事实上，墨竹也好，朱竹也罢，鉴赏者通过画上竹子的形象，仍然可以感知到竹子的苍翠碧绿之美。从这一例子可以看出，审美感知是一种积极主动的心理活动。

由于感知在艺术鉴赏活动中具有如此重要的作用，现代美学和心理学对其进行了多方面的研究。格式塔心理学认为，任何事物的形状一旦被人所感知，都是被知觉进行了积极的组织或建构的结果。有些格式塔心理学家还曾经对整个艺术发展的历史进行了考察，认为形状可以通过变形、变位、对称、平衡等多种方式，使人们产生一种特殊的审美经验，形状甚至可以产生一种与生命同形或同构的力的模式，使鉴赏者感知后产生强烈的心灵震撼，从而达到审美的高峰体验。德国格式塔心理学家鲁道夫·阿恩海姆更是对视觉艺术进行了详细的研究，突出强调艺术鉴赏中审美知觉完整性的特点，他认为艺术作品就是通过物质材料造成的完整的结构来唤醒鉴赏者整个身心结构的反应。

显然，鉴赏主体要想提高自己的艺术鉴赏水平，首先就应当逐步训练和培养自己敏锐的艺术感知力。只有对艺术作品具有了较强的感受能力，才能真正领略到艺术美。因此，必须通过大量鉴赏艺术作品，尤其是多接触古今中外优秀的艺术作品，反复感知、体验和品味，才能真正提高艺术鉴赏力。

3. 联想

心理学范畴的联想，指的是从一个事物想到另一个事物的心理过程。包括由当前感知的事物想起另一个有关的事物，如看到冰河解冻，想到冬去春来；还有由已经想起的一个事物而想起另一事物，如想到冬去春来，自然而然地想到万物复苏。《春天的故事》这首歌，更是从春天联想到改革开放。显然，联想在心理活动中占有重要地位。联想可以分为接近联想、相似联想、对比联想、因果联想、自由联想和控制联想等。德国心理学家艾宾浩斯最先运用实验的方法来研究人的高级心理活动，他研究了联想形成的过程及其在心理活动中的作用，创立了现代联想主义心理学。后来的心理学家们更是对联想进行了深入的探讨。

联想在审美心理中有着不容忽视的地位和作用。通过联想，不仅使得艺术形象更加鲜明生动，而且能使感知的形象内容更加丰富深刻，从而使艺术鉴赏活动不只停留在对艺术作品感性形式的直接感受上，而且能够更加深入地感受到感性形式中蕴含的更为内在的意义。音乐欣赏中，联想这一心理活动大量存在，尤其是描绘性音乐，大多都是通过音响感知和情感体验来引起鉴赏主体对相关生活形象和意境的联想。例如法国最具有代表性的浪漫派作曲家柏辽兹的《幻想交响曲》第三乐章"田野景色"，用英国管和双簧管的对答来模拟乡间牧笛的相互呼应，引起鉴赏者对乡间牧羊人在淳朴的田园风光中吹奏牧笛的形象和意境的联想。法国著名印象派音乐家德彪西的交响素描《大海》，是一部由三个乐章组成的音乐画卷，通过丰富多样的和声手法及绚丽多彩的管弦乐配器手法，使人们联想到辽阔的地中海海面变幻无穷的景象，联想到阳光映照下充满生机与活力的大海，也联想到暴风雨中狂怒与暴烈的大海，令人产生对大海的种种印象。文学欣赏中更是大量存在着联想，中国古代诗歌中常用的比、兴手法，就是以联想为心理基础。其中既有相似联想，如"江作青罗带，山如碧玉簪"（韩愈《送桂州严大夫》），也有对比联想，如"春眠不觉晓，处处闻啼鸟。夜来风雨声，花落知多少"（孟浩然《春晓》）。

电影审美心理中，联想更是有着特别重要的作用。蒙太奇是电影最重

要的美学特性之一，也是电影最重要的艺术语言和表现手法，而蒙太奇的心理基础就是联想。所谓蒙太奇，就是通过镜头与镜头、场面与场面的剪辑和组接，来形成完整的电影形象。

电影蒙太奇通过影响观众的情绪，激发观众的联想和启迪观众的思考，使电影具有了神奇的艺术魅力。然而，蒙太奇的各种类型，几乎都可以从联想的不同形式和表现中找到心理根据。"平行蒙太奇"的心理根据是相似联想，就是由一件事物的感受来引起对与该事物在性质上或形态上相似的事物的联想，如普多夫金的著名影片《母亲》中，导演将工人示威游行的镜头与春天河水解冻的镜头组接在一起，使观众产生相似联想。"对比蒙太奇"的心理根据则是对比联想，通过不同形象的对立或反衬来强化影片的心理冲击力，如影片《一江春水向东流》中，一边是张忠良和他的情妇在大后方花天酒地、醉生梦死，另一边则是张忠良的妻子素芬带着孩子和老母在敌占区苦苦挣扎、难以生存，使观众在强烈的对比联想中产生情感的冲击。

艺术鉴赏中的联想必须以艺术作品和艺术形象为依据，不能离开作品的内容和情绪。这种联想应当是在作品的启发下，针对艺术形象而进行的。如果说艺术创作是艺术家将自己的生活体验借着语言、声音、色彩、线条等等塑造出艺术形象，那么，艺术鉴赏就是读者、观众与听众将艺术形象还原为自己曾经有过的类似的生活体验。正是在同艺术家的这种相互交流中，在对生活的重新体味中，得到艺术的享受。联想作为一种积极的心理因素，势必受到鉴赏主体的生活经验、认识能力和情感情绪等主观条件的影响。鉴赏者本人的生活经验越丰富，认识能力越深刻，内心情感越炽烈，联想力也就越强。这样的联想更具有广阔性，也就是联想的内容更加广泛和丰富；更具有敏捷性，也就是联想的速度高、反应快；还具有选择性，这就使其在众多的事物中能够选择到最佳的联想对象，使联想在艺术鉴赏中发挥更大的作用和功能。

4. 想象

想象对于艺术来讲可以说是最为重要的，从一定意义上讲，没有想象力就没有艺术。也是因为这一点，科学家们非常重视科学与艺术的结合——通过艺术调动想象力并且运用到科学上，就会产生伟大的科学发现。例如 19 世纪的小说家儒勒·凡尔纳在他的小说《海底两万里》中写到了全电力推进的潜水艇，但当时世界上其实并没有这种潜水艇，正是儒勒·凡尔纳通过想象描写了一种可以长期在水下游动的电动船舶。在此之后，科学家和工程师们才创造出了电动力潜水艇。而 1952 年 6 月开工建造的世界上第一艘核动力潜水艇之所以命名为"鹦鹉螺号"，也正是为了纪念小说《海底两万里》中的同名潜水艇。毫无疑问，想象力对于人类的发展来说至关重要，生活中无数的发明创造都是想象力的产物。

在艺术鉴赏活动中，想象同样占有特别重要的地位。这是由于艺术鉴赏作为一种审美再创造活动，鉴赏主体并不是消极、被动地接受，而是运用想象和其他心理功能对艺术形象进行积极、主动的再创造。

想象是指人脑中对已有表象进行加工改造而创造新形象的过程。想象的基本材料是表象，但想象的表象与记忆的表象不同。记忆表象基本上是过去感知的事物形象的重现，而想象表象则是人们头脑中新创造的形象，它是对记忆表象进行加工改造后，重新创造出来的形象，甚至可以是世界上尚不存在或根本不可能存在的事物的形象。因此，想象是人的创造活动的一个必要因素，想象或想象力，也像思维一样，属于高级认识过程，明显地表露出人所特有的活动性质。如果没有想象出劳动的结果，就不能着手进行工作，人类劳动过程必然包括想象。它更是艺术、设计、科学、文学、音乐乃至任何创造性活动的一个必不可少的重要内容。

艺术创作绝对不能离开想象，艺术鉴赏离开了想象也同样无法进行。黑格尔认为最杰出的艺术本领就是想象，别林斯基则把想象看作形象思维的核心，他们都十分强调想象在审美和艺术中的重要作用。想象的突出作用就在于创造，鉴赏者必须借助想象才能真正进入鉴赏状态，也只有依靠想象才能充实艺术形象。完全可以说，没有想象就没有艺术鉴赏。当然，

艺术鉴赏活动中的想象与艺术创作活动中的想象二者之间既有联系，又有区别。作为想象，二者都是飞跃的，不受时间和空间的限制，往来倏忽，变化无穷，具有能动性和创造性。但是，前者又必须在后者的基础上进行。也就是说，鉴赏主体的想象必须以艺术作品为依据，只能在作品规定的范围和情境中驰骋想象，艺术作品对鉴赏活动的想象起着规定、引导和制约的作用。

心理学将想象分为再造想象和创造想象两种。再造想象是根据语言的描述或图形以及音响的示意，在头脑中再造出相应的新形象的过程。创造想象则是不依据现成的描述而独立地创造出新形象的过程。艺术鉴赏活动以再造想象为主，同时也包含一定的创造想象。例如，我们在朗读李白的著名诗句"床前明月光，疑是地上霜。举头望明月，低头思故乡"时，每个人再造出来的形象其实都各不相同，都会按照各自的亲身经历以不同方式创造新形象。因此，再造想象中也有创造性的成分。这是由于艺术鉴赏活动中的想象虽然以艺术作品为依据，在作品的引导和制约下进行，但每个鉴赏主体有不同的活动经历、文化修养和审美理想，他们总是把自己的独特个性融入想象活动之中，对艺术形象进行丰富和补充。阅读《红楼梦》这部文学巨著时，可以说每一个读者心目中的贾宝玉和林黛玉的形象都各不相同。

艺术鉴赏中的想象是一种复杂的心理活动。不同类型的艺术形象常常需要运用不同类型的想象。绘画和雕塑等造型艺术常需观众运用化静为动的想象力，使静止的视觉形象转化为活动的视觉形象。齐白石画中的虾之所以让人感到游动嬉戏，徐悲鸿笔下的马之所以让人感觉奔腾飞驰，都是由于鉴赏者的想象使艺术家注入作品中的生命重新复活。戏剧艺术则需要观众调动虚拟想象，舞台艺术特别是传统戏曲，虚拟的成分就更大了。演员挥鞭疾走，我们认为他们在纵马驰骋。演员操桨划动，我们认为他们在驾船飞驰。当观看黄梅戏《夫妻观灯》时，舞台上别无他物，我们却觉得灯火辉煌。当观看京剧《三岔口》时，舞台上灯火通明，我们却觉得漆黑如墨。凡此种种，可以说都是虚拟想象在发挥着作用。影视艺术的欣赏也

离不开想象。如苏联著名导演罗姆的影片《十三人》，描写红军战士穆拉托夫奉命穿越大沙漠去找援军，银幕画面上并没有表现主人公疲惫不堪的镜头，只是通过一系列的画面：先是荒无人迹的沙滩上有一排马蹄印；马蹄印变成了人的脚印，一匹死马倒在旁边；人的脚印越来越零乱，沙漠上相继出现了扔下的背包、帽子、空水壶、步枪……通过这一组镜头，观众完全可以想象到这位战士艰辛的历程。音乐艺术的欣赏更需要想象，因为音乐虽有其特殊的形象性，但又有一定的不确定性和抽象性，需要听众通过想象来进行审美再创造。音乐中的标题，正是给观众提供了乐曲的基本内容和想象的基本方向，给听众的想象以提示和指引。

文学艺术，尤其需要想象。因为读者在阅读文学作品时，直接感知的只是代表语言的文字符号，必须通过想象和其他心理功能的共同作用，才能把书上的文字符号转化为头脑中的艺术形象。文学的这一特点，既是文学的局限，它不能给读者提供直观感性的视觉形象或听觉形象，但同时也是文学的长处，因为它给读者充分发挥心理想象力提供了最为广阔的天地。叶圣陶认为阅读文学作品，必须"驱遣着想象来看"，他以欣赏王维诗句"大漠孤烟直，长河落日圆"为例，说如果单看字面上的意思是领会不透的，必须"在想象中张开眼睛来，看这十个文字所构成的一幅图画"，才能真正感受和领略它的深邃意境。同样，只有当我亲身处在新疆辽阔的戈壁沙漠之中看到"一千年不死，一千年不倒，一千年不朽"的胡杨林时，才真正领悟到唐代文学家陈子昂《登幽州台歌》"前不见古人，后不见来者。念天地之悠悠，独怆然而涕下"所展现的关于宇宙、人生、时间、空间的深刻意蕴。

由于想象在艺术鉴赏活动中占有如此重要的地位和作用，培养和发挥想象力，成为人们提高艺术鉴赏能力的一个重要环节。想象的活跃程度常与艺术鉴赏的深刻程度成正比，它也是鉴赏主体充分发挥主观能动作用的重要表现之一。对于鉴赏主体来说，生活经验越丰富，艺术素养愈良好，文化层次愈高，想象的翅膀也就愈丰满，所得到的审美享受和审美愉悦也就愈强烈。因此，鉴赏者都应当不断地在艺术实践与生活实践中提高自身

的艺术素养和审美能力，从而不断提高自身的艺术想象力和鉴赏力。

5. 情感

情感是艺术的源泉，艺术无论形式如何变化都是在表现情感。特别是亲情、爱情和友情，是艺术永恒的主题。从古至今，人们都在通过艺术歌颂这些美好的情感。"晓之以理，动之以情"，以情动人是艺术作品最重要的艺术手段。

艺术鉴赏中，情感作为一种审美心理因素也有着非常重要的地位和作用。强烈的情感体验，正是审美活动区别于科学活动与道德意识活动的一个最为显著的特点。心理学家把人所特有的复杂社会性情感称为高级情感，并划分为道德感、美感、理智感三种。

情感是对客观现实的一种特殊的反应形式，是对客观事物是否符合人的需要的一种复杂的心理反应，是主体对待客体的一种态度。情感就其内容而言是极其多样的，或者换句话说，人的情感根源在于极其多样的自然和文化的需要。凡是能满足已激起的需要或能促进这种需要得到满足的事物，都一定会引起积极的情绪状态，从而作为稳定的情感固定下来。与此相反，凡是不能满足这种需要或是可能妨碍这种需要得到满足的事物，总会引起消极的情绪状态，从而也同样作为情绪情感巩固下来。虽然动物也有情感，但动物只有生物性的低级情感，只有人才具有复杂的高级情感，从某种意义上讲，这样一种高级情感是人所特有的，它是人类社会发展过程中产生的，带有社会历史性。

情感在审美心理中具有非常重要的作用。中外许多美学家都认为，审美心理是注意、感知、联想、想象、情感、理解等多种心理因素的统一体。这些心理因素究竟是如何在审美心理中统一起来的呢？它们并不是机械地相加或是简单地堆积，而是以情感为中介，形成了有机统一的审美心理。艺术鉴赏中的情感活动，以注意与感知为基础，与联想和想象密不可分，并通过理解因素在感性中表现理性，在理性中积淀感性。

艺术鉴赏活动中，情感总是以注意和感知为基础。心理学认为，人的

情感总是针对特定的对象而产生。世界上没有无缘无故的情感，日常生活中人们常会"触景生情"，在艺术鉴赏中也有这种情形。正如南齐刘勰在《文心雕龙》中所讲："登山则情满于山，观海则意溢于海。"据说，俄国著名画家列宾有一次在欣赏《庞贝城的末日》这幅画时，感动得哭泣起来，列宾认为使他尤其感动的是那幅画"辉煌的技巧"。高尔基有一次在意大利看到一座雕像，这座雕像"线条的和谐清晰，甚至使他感动得流下泪来"。列宾和高尔基作为杰出的艺术家对艺术创作的甘苦有深切的体验，因而在鉴赏艺术作品时才会有如此深沉的感动。事实上，任何一个读者、观众或听众在艺术鉴赏中，对于艺术形象的感知都会受到情感的影响。同时，在特定的情感影响下进行的艺术感知，又会作用于情感，引起更深层的情感活动。

艺术鉴赏中的情感又与联想和想象密不可分。一方面，联想和想象常常受到鉴赏主体情感的影响，另一方面，这种联想和想象又会进一步强化和深化情感。因此，鉴赏中的联想与想象总是以情感为中介。著名的小提琴协奏曲《梁山伯与祝英台》，取材于家喻户晓的梁祝爱情故事。在"草桥

《庞贝城的末日》

卡尔·巴甫洛维奇·布留洛夫，《庞贝城的末日》，油画，456.5cm×651cm，1833年，俄罗斯博物馆藏

结拜"一节中，小提琴与大提琴相互对答，使观众联想到梁祝在草桥亭畔义结金兰的情景，随之而来的哀伤的慢板仿佛让人们看见了梁祝"十八相送"难舍难分的情景，令听众沉浸在梁祝依依惜别的感伤气氛中。最后一节"坟前化蝶"，乐曲的悲剧性气氛节节高涨，将听众的情感情绪推向高潮，人们在想象中似乎看到了梁祝化蝶的情景，在心灵深处由衷歌颂梁祝忠贞不渝的爱情。

此外，在艺术鉴赏心理中，情感与理解也有着极其密切的关系。心理学认为，人的情感与人对事物的认识、态度有着直接的联系，尤其是对于美感、道德感这一类的高级情感来说，必然将评价、判断、观点作为一个必要的因素包括在情感之中，因此，我们认为，这些情感渗透着理智的因素。荣获法国恺撒奖最佳影片奖的《苔丝》，是根据英国著名小说家托马斯·哈代的小说改编而成的，它描写了维多利亚时代英格兰乡村中一位美丽少女的悲惨遭遇，苔丝的不幸命运使许多观众流下了热泪。影片的故事情节并不复杂，但整体结构却紧凑而富有寓意，尤其是结尾更令人深思，苔丝与她的男朋友克莱最后被捕前在祭奠太阳神的悬石坛上休息，太阳在他们的身后慢慢升起，在这种强烈的隐喻对比之中，观众的心灵受到极大的震撼和冲击，引发深深的思考和感慨，对女主人公的悲剧命运充满了同情和强烈的情感共鸣。显然，只有当鉴赏主体更深刻地理解了作品的内容和寓意，才会对作品所传达的情感有更深的体会，从而在艺术鉴赏中达到情感高峰体验的程度。

毫无疑问，情感在审美和艺术心理中具有十分重要的作用，尤其是它与其他心理因素相互影响和渗透，并在其中发挥着主导作用。正是在这个意义上，列夫·托尔斯泰认为："人们用语言相互传达思考，而人们用艺术相互传达情感。艺术活动是以下面这一事实为基础的：一个用听觉或视觉接受别人所表达的情感的人，能够体验到那个表达自己情感的人所体验过的同样的感情。"因此，准确、深刻和细致地体验艺术作品的情感内涵，是艺术鉴赏的基本要求。这就要求鉴赏主体在凭借感性进行情感体验的同时，也能够有意识地运用理性因素深入体验作品的情感内涵。此外，还需要鉴

赏者将自己对于作品的情感体验与自身的生活体验和情感活动融为一体，从而使艺术鉴赏中的情感体验更加强烈深沉。

6. 理解

艺术是形象思维的产物，为什么还需要"理解"呢？首先，一些艺术作品的形式美需要理解以后才能认识，例如西方现代主义绘画，就需要对它的艺术形式进行理解，才能感受到它的美；其次，对于艺术作品的内容也需要理解，只有理解了内容，才能真正地理解整个艺术作品；尤其是，艺术作品的内在意蕴更离不开理解，优秀的艺术作品都有着深刻的含义，想要把握这些深层次的内容，必须通过理解。

艺术鉴赏心理中的理解因素并不是单独存在的，而是广泛渗透在感知、情感、想象等心理活动中，共同构成完整的审美心理过程。因此，审美心理中的理解因素不同于通常的逻辑思维，而是往往表现为似乎是不经思索直接达到对于艺术作品的理解。

心理学认为，理解是逐步认识事物的联系、关系，直至认识其本质、规律的一种思维活动。理解包括直接理解和间接理解。所谓直接理解，是指没有中介思维参与，而是个体通过目前的亲身经验实现的理解；所谓间接理解，则是指借用前人经验和个体以往的经验，通过一系列分析综合、抽象概括等中介思维而实现的理解。审美与艺术活动中的理解，常具有直接领悟的特点，表现为一种心领神会、不可言传的体验。因此，艺术鉴赏中的理解多以直接理解为主，同时在一定程度上也有间接理解的参与。

理解是艺术鉴赏审美心理不可缺少的组成部分，这是因为，艺术作品不仅具有感性的形式和生动的形象，而且还有内在的寓意和深刻的意蕴，并且常常具有朦胧性和多义性的特点，大多是一些说不清、道不明、只可意会不可言传的道理。因此，艺术鉴赏必然是情感体验与欣赏判断的结合，是感性因素与理性因素的结合。

艺术审美心理中的理解因素至少有以下三层含义：

首先，对于艺术作品内容的鉴赏离不开理解因素。一部艺术作品往往

包含着题材、主题、情节、场面、形象、典型等许多内容，有的艺术作品还需要鉴赏者了解它的背景、典故、象征意义等。例如，在欣赏达·芬奇的代表作品《最后的晚餐》时，必须了解这幅绘画取材于《圣经·新约》关于犹大出卖耶稣的传说故事。在这幅画中，既有惊心动魄的场面和复杂的人物关系，又有深刻的历史内容和心理描写，只有对这些内容有了一定的了解，才能真正领会画作的艺术特色和美学价值。可见，在艺术鉴赏中，人们必须运用自己的生活经验和文化知识来理解作品的内容。理解是审美感受不可缺少的组成部分，有时，为了加深对作品内容的理解和认识，还需要鉴赏者对作者的经历和思想、创作的背景和经过等有所了解。例如，对曹雪芹的家庭、身世和经历有所了解，才能真正领会《红楼梦》这部巨著的深刻内容和思想内涵。

其次，对于艺术作品形式的鉴赏离不开理解因素。前面讲到，各门艺术都有自己独特的艺术语言和表现手法。诸如音乐的主要表现手段是旋律、和声、节奏，还有复调、曲式、调式、调性等其他表现手段；电影的主要表现手段是画面、声音、蒙太奇等，此外，当代电影还大量采用时空颠倒、声画对位、跳接、变速摄影、意识流、内心独白、闪前镜头等手法和技巧。显然，对音乐和电影的鉴赏离不开对这些表现手法的掌握和理解，对其他艺术门类同样如此。在观赏京剧时，那些懂得京剧的程式和技法的人，仅仅从几个人的打斗场面中，就能理解到这是千军万马的沙场；仅仅看到演员挥动马鞭绕场数周，就理解到他已经骑马奔驰了千里的路程；仅仅看到演员手中船桨的摆动和身体的起伏，就能理解到一叶小舟顺流而下、青山绿水相映成趣的诗情画意。懂得京剧《空城计》的人，虽然看到诸葛亮与司马懿近在咫尺，也能理解到一个是在城内，一个是在城外。可见，只有理解并掌握了各门艺术的表现手法和艺术语言，才能真正实现对艺术作品的鉴赏，不但通过这些艺术形式去把握作品的内容，而且可以领会到这些艺术形式本身特殊的审美价值。

最后，也是最重要的一点，对于每一部艺术作品的内在意蕴和深刻哲理的认识更不能脱离理解因素。在中国美学中，艺术作品常常追求一种"言

外之意""弦外之音"或"象外之旨";在西方美学中,艺术作品常常追求一种"寓意""意蕴"或"哲理"。中外美学都追求这种审美的极致。艺术意蕴构成了艺术作品最深的层次,使得艺术作品在"有意味的形式"中散发出一种极其特殊的艺术魅力。显然,只有调动审美心理中的理解因素,才能真正领会和感悟到作品中深邃的人生哲理和艺术意蕴。就拿电影这个最大众化的艺术来讲吧,虽然它是最通俗、最普及、最有群众性的一门艺术,但要真正看懂并领悟它,也需要观众具备一定的鉴赏力和理解力。只有这样,我们在欣赏中国电影时,才能领悟《老井》对民族历史和现实的深刻反思,领悟《红高粱》中人的意识的觉醒和生命本体的冲动。也只有这样,我们在欣赏外国电影时,才能理解《第七封印》中伯格曼对于生与死这一主题执着的哲理追求,理解《罗生门》中黑泽明对于客观真理的怀疑态度。

以上,我们对艺术审美心理的基本因素——注意、感知、联想、想象、情感、理解等分别进行了介绍和分析,必须着重指出,艺术审美心理并不是这些要素的机械相加或简单堆积,它们相互渗透、相互影响,最终形成一种动态的艺术审美心理结构。艺术鉴赏心理是完整统一的过程,各种心理要素相互交织在一起、融合在一起,是无法将它们区分开来的。艺术鉴赏实际上是一个多种心理要素综合作用的过程。

第四节 艺术鉴赏的审美过程

不论鉴赏哪种艺术作品,看一部电影,读一本小说或是听一首歌曲,艺术鉴赏的审美过程都大致可以分为三个阶段:审美直觉——审美体验——审美升华。

例如欣赏著名画家罗中立的油画《父亲》,首先是审美直觉:当我们在美术馆参观时,在众多画作中我们被这幅画吸引,不需要思索,"直觉"引领我们注意到这幅作品,驻足观看。然后是审美体验:被这幅画吸引之后,

我们会对它进行仔细观察，甚至翻阅资料来了解作者创作这幅画的过程，知道罗中立先生在自己去农村采风所画的上百幅素描中选了这一幅进行创作，原因是画中人符合老农民的形象，同时也是父亲的形象。我们也会通过专业鉴赏家的评论，知道罗中立先生画这幅画表达了他对中华民族命运的深刻思考。最后是审美升华：通过对之前两个阶段的感受的理性分析，写出艺术评论或者鉴赏文章。

《父亲》

罗中立，《父亲》，油画，216cm×152cm，1980年

在审美升华阶段，还要提到两个要素：顿悟和共鸣。

顿悟的概念来自于佛教禅宗的"顿悟成佛"。禅宗的特点是"以心传心"，认为语言和文字都会阻碍人们认识真正的智慧，强调对教义的理解和认识要通过心灵的沟通来进行。而艺术同样需要顿悟，经典的艺术作品往往要经过顿悟的过程才能真正地理解。"最好的音乐不是用耳朵听，而是用心灵去感受。"说的就是顿悟的道理。

共鸣，指的是艺术家、艺术作品和欣赏者三者之间产生的一种强烈的契合状态，也是艺术鉴赏中最理想的状态。达到这种状态时，欣赏者和艺术家之间"心心相印"，可以完全地接受艺术家通过艺术作品所想要传达的情感。著名的俄国作家列夫·托尔斯泰曾说过："艺术就是把曾经体验过的情感通过文字、画面、声音传达给别的人，并让他也产生同样的情感。"这也就是我们所说的"共鸣"。我国著名文学家鲁迅也曾说过相似的话："是弹琴人么，别人的心上也须有弦索，才会出声；是发声器么，别人也必须是发声器，才会共鸣。"可见，艺术鉴赏中艺术家通过自己的作品所传达出的思想情感引起了接受者同样的感受，就是共鸣。

第一章 什么是艺术鉴赏

第二章
如何培养与提高艺术鉴赏力

怎样培养与提高自己的艺术鉴赏力呢？首先是要多读、多看、多听经典的、优秀的艺术作品，因为经典经过历史的千锤百炼，通过艺术家独特的世界观和难以复制的艺术创造力，凸显出厚实的历史文化沉淀与丰富的人性内涵，是人类艺术创造的精彩结晶。民间有句俗话："熟读唐诗三百首，不会作诗也会吟。"由此可见，从鉴赏经典艺术作品入手，是我们领略艺术作品魅力、了解艺术形式和语言、提高艺术鉴赏力的最佳途径。

第一节　通过熟悉经典艺术作品，提高艺术鉴赏力

首先，中外古今经典的艺术作品具有优美的艺术语言、生动的艺术形象和深刻的艺术意蕴。多接触多欣赏这些伟大的艺术作品，才能更好地理解其中的深意。

其次，真正的经典艺术作品都曾经过历朝历代的筛选，犹如大浪淘沙一样筛掉了其中的"沙子"，留下的都是"真金"。

历史长河筛除了大量庸俗一般的作品，经典作品就是被留下的"真金"。古今中外优秀的经典艺术作品是人类文明的结晶，是人类文化宝库的重要财富。我们去看世界各国的博物馆，不论是历史博物馆还是艺术博物馆，馆内珍藏的都是历朝历代筛选出的优秀艺术作品。

此外，经典艺术作品具有穿越时空、跨越国界的永恒魅力。两千多年

前古希腊的神话，至今仍然有着无穷的魅力；一千多年前李白、杜甫的诗歌，至今震撼着我们的心灵。经典的艺术作品就是这样经久不衰、历久弥新。而且不同国家、民族对于优秀艺术作品的喜爱都是相通的，中国人会喜欢和欣赏达·芬奇的画作《最后的晚餐》，外国人也同样喜欢中国优秀的绘画作品《清明上河图》，甚至进行学术研究。

下面，我们就以中国古代经典美术作品——五代顾闳中的《韩熙载夜宴图》作为例子，给大家讲讲如何读解与鉴赏经典作品。

《韩熙载夜宴图》是五代南唐画家顾闳中（约910—980）创作的。这幅画完全可以说是我国古代人物画的杰作。全幅长卷分为五段，以屏风和床榻来分隔画面，各段相互联系，又独立成章，使全卷成为统一的大画面。这幅长卷正是以五个既独立又联系的画面，犹如连环画一样，描绘了韩熙载举办家宴、大宴宾客的全部过程，成为我国古代人物画中一幅不可多得的珍品。画家顾闳中历任南唐中主、后主两朝翰林图画院待诏，以擅长人物画著称。除《韩熙载夜宴图》外，据说他还画过《明皇梧桐图》《李后主道装像》等，均已失传。

五代时期的《韩熙载夜宴图》，同在它之后的北宋时期的《清明上河图》一样，都堪称国宝级的传世长卷名作。虽然这幅画的作者顾闳中的其他作品均已失传，画史上关于他的记载也很少，但仅存的《韩熙载夜宴图》已足以奠定他在中华绘画史上的地位。

韩熙载原是北方贵族，后因战乱来到江南做官，成为五代南唐的大臣。韩熙载早年有一定的政治抱负，后来目睹南唐江河日下、世事日非的现实，为躲避政治上的不测遭遇，故意沉溺于声色犬马之中，不问政事，夜夜宴饮。南唐后主李煜即位后，有意重用韩熙载，想了解韩熙载整天在家中做些什么，于是派遣画家顾闳中去韩家赴宴，顾闳中采用"心识默记"的方式，画下这幅《韩熙载夜宴图》。果然不出韩熙载所料，时隔不久，宋朝大军便攻陷了南唐，后主李煜也沦为阶下囚，写下了著名的《虞美人》："春花秋月何时了？往事知多少！小楼昨夜又东风，故国不堪回首月明中……"

《韩熙载夜宴图》作为带有政治任务的长卷画，比起画家之前创作的长

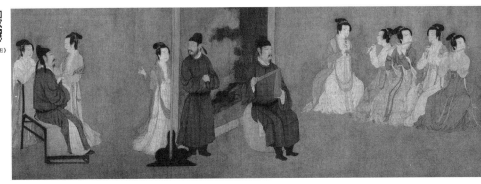

顾闳中,《韩熙载夜宴图》(局部),绢本设色,28.7cm×335.5cm,五代

卷画前进了一大步。这幅长卷画可以分为"听乐""赏舞""休息""清吹""散宴"五段,记录了整个晚宴的全过程。尤其奇妙的是,这幅长卷采用屏风、床榻等作为隔断,它们既是画中的物件,同时又起到了分隔的作用,可谓是匠心独运的妙笔。

《韩熙载夜宴图》的第一段"听乐",表现的是夜宴上的演奏刚刚开始,韩熙载坐在床榻上和宾客们一起听乐的情景,每个人的视线都集中到琵琶女的手上,在座者都是韩熙载的好友和同僚,画家刻画了他们各自不同的姿态和神情。第二段"赏舞",韩熙载已经更衣下场,亲自为舞伎击鼓伴奏,旁边的宾客都在观赏舞蹈,其中一位和尚甚为尴尬,作为出家僧人他本不应该参加这种场合,但是作为韩熙载的朋友,他又不能不来赴宴,因此他只好不看舞伎,作回避状。第三段"休息",表现宴会中间休息时的场景,韩熙载坐在床榻上一边洗手,一边和众家眷交谈。第四段"清吹",韩熙载又更换了衣裳,袒胸露腹,盘腿而坐,挥着扇子欣赏乐伎演奏音乐。尤其值得注意的是这段结尾用屏风隔开,但屏风两侧的一男一女正在偷偷调情,也被画家顾闳中"心识默记",画进画里。第五段"散宴",宴会结束,韩熙载站立送客,宾客们有的离去,有的还在与舞伎们调笑交谈。这五段有分有合,犹如连环画一样,以一幅长卷人物画的方式描绘了整个夜宴的全过程。

《韩熙载夜宴图》最精彩、最深刻的地方,在于它不但画出了夜宴的全

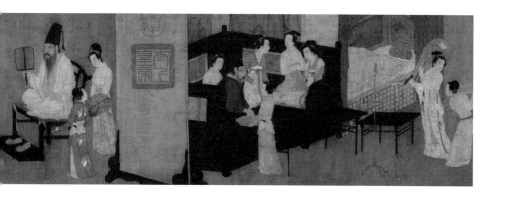

过程，而且表现了夜宴过程中韩熙载自始至终闷闷不乐、郁郁寡欢的精神状态。尽管夜宴的排场很豪华，气氛很热烈，韩熙载的形象在画中也先后出现五次，但他始终处于沉思和压抑的精神状态。因为韩熙载其实是以这种纵情声色的方式来掩饰其躲避政治危机的目的，他的内心深处是相当苦闷的。韩熙载人物形象的刻画，充分体现出顾闳中"传神"之笔力。

如果从中西绘画比较的视角来看，我们更能发现《韩熙载夜宴图》的独特之处。西方油画中虽然有组画的形式，例如英国18世纪油画家威廉·荷加斯的《时髦的婚姻》就是由六幅画组成，讲述了一个婚姻故事，但是这种组画毕竟是由多幅画共同组成。而《韩熙载夜宴图》却是在一幅完整的作品中通过分隔的方法讲述了夜宴的全过程。此外，中国画强调"传神"，强调人物画不但要外形相似，更重要的是传达出人物的神态，也就是不光要形似，更重要的是神似，才能"以形写神"，创造出具有不朽生命力的艺术形象。《韩熙载夜宴图》通过表现韩熙载在宴会中忧郁的神情，反映出这个人物内心的矛盾和精神的失落，体现出这个人物形象的复杂性和深刻性，也充分显示出画家顾闳中"传神"的精湛才能和卓绝功力。

《时髦的婚姻》

《韩熙载夜宴图》这幅画不仅具有极高的艺术价值，历代均被视为珍品，而且这幅画的遭遇也具有传奇色彩。据说当年宋灭南唐后，宋徽宗这位喜爱艺术的君主，十分喜欢这幅画，一直将其珍藏在宫中，而且经常取出来赏玩。这幅宫中藏画，清末不幸流失民间。1945年抗战胜利以后，著名国

画大师张大千先生由四川成都来到北京城，而且带来了多年积蓄的500两黄金，准备在北京城里买一座旧王府居住。某天张大千先生信步来到一家古玩店，他突然眼前一亮，大吃一惊，出现在他面前的竟然是国宝级绘画作品《韩熙载夜宴图》。张大千先生马上表示愿意买下此画，无奈老板要价太高。几经周折，张大千先生终于倾其所有，用原来准备买一座王府居住的黄金买下了这幅传世之作。1951年，居住在香港的张大千准备移居海外，为了防止这幅传世之作流失海外，张大千先生通过朋友秘密告知刚刚成立不久的新中国政府，希望将这幅传世名画送回北京故宫博物院珍藏。周总理得知此事后十分重视，马上找到时任国家文物局局长的郑振铎等人一道研究，为了保护张大千先生，也为了避免当时台湾当局插手，决定派专人秘密前往香港，采用收购的方式求得此画。最后，这幅国宝级作品以很低的价格被收购回来，珍藏于北京故宫博物院。

第二节　通过读解经典艺术作品，提高艺术鉴赏力

毫无疑问，经典艺术作品一定具有精湛的艺术构思、精彩的艺术表现以及精深的艺术意蕴。而要理解艺术作品当中所蕴含的这些内容，我们必须认真地读解作品。与此同时，经典艺术作品一定具有艺术独创性，独一无二，不可重复，体现出艺术家本人独特的审美追求与艺术表现。而要理解艺术家独特的艺术构思和艺术创造，我们也必须认真读解艺术作品。

例如中国历史上有很多画马的名家，唐代画家韩幹就非常擅长画马，但他的作品和后来元代画家赵孟頫笔下的马完全不同。以中国绘画史上非常重要的作品《照夜白图》为例，"照夜白"本是唐玄宗一匹爱马的名字，韩幹在这幅画中，只用了不多的笔墨便绘出了这匹御马硕大的身躯和不安静的四蹄，给人以栩栩跃动的感觉。由于韩幹画的马个个身躯都非常肥大，当时著名的诗人杜甫还专门写了一首诗来批评韩幹画马"惟画肉不画骨"，说韩幹画的马过于肥硕，只有肉没有骨头。但是杜甫的批评也遭到了当时

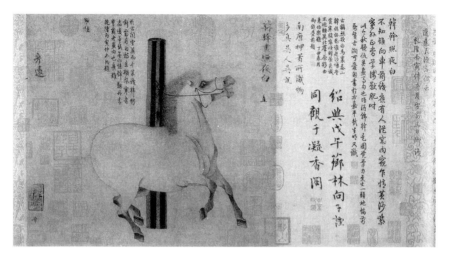

韩幹，《照夜白图》，纸本设色，33.5cm×30.8cm，唐代

其他人的反驳，他们认为韩幹画的马虽然很肥胖，但是很有精神，并不是"没有骨头"，只是杜甫自己没有看懂罢了。这样的争论与唐代当时特殊的审美观念有关，唐代以肥为美，不论是人物画像还是动物画像都是如此，这与唐代人生活的富足有着很大的关系。而元代赵孟頫笔下的马则姿态各异，匹匹都精神抖擞，体现出马的健美和善于奔跑的习性。同样的马，在两位画家的笔下却有完全不同的表现。

《秋郊饮马图》

又比如，同样的题目也可以写成不同的文章。在 20 世纪 20 年代，两位散文名家朱自清和俞平伯相约同游南京的秦淮河，之后写了同样题目的两篇散文——《桨声灯影里的秦淮河》，却有着完全不同的风格。朱自清的这篇散文朴实敦厚、清新委婉，而俞平伯的这篇则细腻感人，情景交融，两篇作品都非常精彩。同样的经历，同样的题目，但是两位艺术家却有着迥然不同的感受。由这些例子可以看出经典艺术作品应当是独一无二、不可重复的。

必须指出，经典艺术作品一定达到了具有"终极关怀"的人文高度与哲学深度。凡是优秀的经典艺术作品，一定具有非常深刻的艺术意蕴，从某种意义上讲，就是达到了"终极关怀"的高度，也就是探讨了人类普遍关心的一些哲学问题和永恒主题，比如说亲情、友情、爱情之类的永恒主

题、生命、死亡、存在、毁灭、时间、空间等这样一些哲学问题，再比如说对真、善、美的追求。这些深刻的艺术作品值得人们永远去思索，永远去理解，永远去分析。例如围绕曹雪芹的《红楼梦》就产生了一门学问，叫"红学"，而德国著名作家歌德的《浮士德》同样是一部永恒的经典，围绕它也产生了很多研究性著作，德国甚至在全世界建了很多歌德学院，来推广德国文化。这样的研究是永远不会终止的，每个时代的人们都会根据其时代特点提出新的看法，不论是对《红楼梦》还是《浮士德》。

下面我们将为大家读解两幅中外名画，帮助大家来掌握如何理解经典作品的艺术意蕴。

首先是北宋张择端的《清明上河图》。这幅作品是中国十大传世名画之一，也是国宝级文物，由北宋宫廷翰林画院画家张择端所作，现藏于北京故宫博物院。

《清明上河图》曾经五度流落民间，又五度进入宫廷。最后一次最为危险。清朝末年，最后一位皇帝溥仪逊位之后还居住于故宫，这时候溥仪开始有计划地盗出故宫的一批文物。虽然溥仪不能直接将文物拿走或售卖，但是他多次通过赏赐的方式将文物赐给自己的弟弟溥杰，其中就包括《清明上河图》。溥杰把这批文物带到了天津寓所。日本侵略中国之后，在东北成立了伪满洲国，并把这批珍贵的文物运到了东北。1945年日本战败投降后，日军专门安排了一架飞机，准备让溥仪搭乘逃跑。溥仪带着大批国宝在逃往吉林通化飞机场的时候被苏联红军以及东北抗日联军拦截抓捕，这一批国宝才得以保存下来，之后《清明上河图》被收藏在北京故宫博物院。

时至今日，《清明上河图》仍然有着深远的影响。2008年上海世博会，人们最喜爱的馆就是中国馆，中国馆里最吸引人的就是那幅活动的巨型长卷《清明上河图》。技术人员运用了70多台摄影机来拍摄，通过数字技术使静态的图画动了起来，人在动，车在动，船在动，骡马也在动，整个长卷成为一个活动的画面。这成为中国馆的一个亮点，在国际上产生了非常好的影响。

除此之外，《清明上河图》在民间也有着非常大的影响。中央电视台经

常举办各类大赛,青年歌手大奖赛就是其中颇具影响力的赛事之一。在20世纪80年代后期,中央电视台青年歌手大奖赛第一次加入了文化测试的环节,考题就涉及《清明上河图》的作者是谁,创作于什么朝代。当时答题的那位男选手给出了正确答案:"北宋,张择端",但由于节目组在屏幕上给出了不同的错误答案:"南宋,张择端",选手被扣分,引得全国哗然。观众纷纷打电话到央视指出错误,央视在后续的节目中赶紧更正,给参赛选手加回了被误扣的0.5分。然而,这个事件歪打正着地大大提高了央视青年歌手大奖赛的收视率,以至于在后来的大赛中,观众们更加关心的是文化测试环节,也使之后的十来年里,中央电视台的各种文艺大赛都加入了文化测试环节。

有着如此多传奇故事的《清明上河图》究竟好在什么地方呢?下面我们来具体读解和鉴赏。

《清明上河图》描绘的是北宋京城汴梁(今开封)的热闹场景,共分为三个部分:"城郊景色""汴河虹桥"和"繁华市井"。

第一部分"城郊景色",描写的是郊区春天的景色,清明节这一天,城市近郊,人们赶着骡马队进城赶集,人物和动物都非常生动,到汴河河边

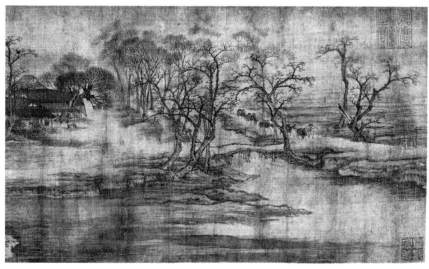

《清明上河图》

张择端,《清明上河图》(局部),绢本设色,25.2cm×528.7cm,北宋

第二章 如何培养与提高艺术鉴赏力

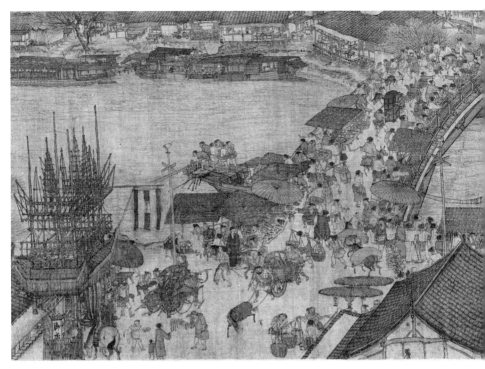

张择端,《清明上河图》(局部),绢本设色,25.2cm×528.7cm,北宋

时开始出现房屋和村庄。

　　第二部分"汴河虹桥"是全画的中心,可以看到桥上有一百八十多个人物和骡马,桥下一艘大船正在准备过河,水流湍急,船上的人拼命地和水流的力量搏斗,桥上和岸上的人都为这一幕捏了一把汗。岸上甚至有人站在房顶对着船上的船工呼喊,让他们当心。可见这艘大船通过这座大桥时非常不容易。而桥上的人物形态各异,穿着、打扮、神态、年龄各不相同,足有从事几十种职业的各色人等。如果用放大镜观看,还可以看到许多有趣的细节。例如,桥上一只骡子受惊了,牵骡子的人正在努力控制,示意其他人避让,周围的行人惊恐万分,有的以手掩面,有的慌忙逃走,每个人的表情都不一样,画家描绘得十分生动具体。特别有意思的一个故事,就是当年我在美国为研究生们讲授中国艺术时,一名美国女研究生当场提了一个问题:"为什么这幅画的虹桥上有这么多人,其中却没有一个女

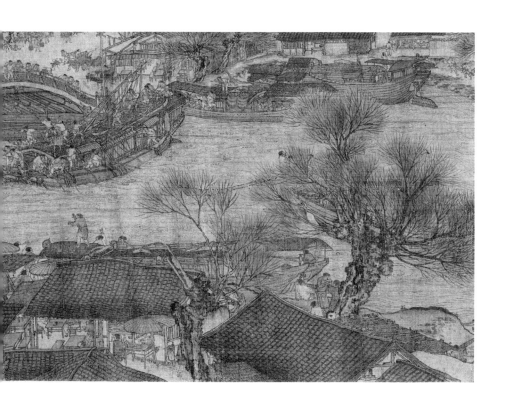

人?"我告诉她,中国封建社会男女授受不亲,女人平时很少上街,因此男女爱情故事往往发生在过年过节的热闹时节,或者是发生在进香的庙宇、后花园等等。

《清明上河图》是工笔画,笔法非常细腻,细到历史上许多高明的赝品仍然难以企及。据说曾经有一幅赝品几乎达到了以假乱真的程度,但后来还是被一个专家看出了破绽。这位专家用放大镜发现赝品里有一只麻雀,它的两只脚分别踩在了两片瓦上,从这一点就可以判断它是赝品,因为张择端画的麻雀肯定是两只脚落在同一片瓦上。由此可见《清明上河图》的手法细腻到了什么程度。

第三部分是"繁华市井"。北宋的汴京城里非常热闹,各个店家都挂出了自己的招牌,卖着各色物品;还有骆驼队,从西域而来的商队,由此可以看出当时丝绸之路还在延续,贸易非常繁忙。最后收尾部分是一个富裕

人家，门半开着，垂柳垂在门上，有几个人坐在门口聊天。整个长幅画卷，开始是平静的汴京城郊，中间是繁华的虹桥和闹市，人山人海，最后收到一个宁静的庭院，这就是中国传统美学推崇的"绚丽至极归于平淡"，首尾呼应，各部分非常协调，足见构思之巧妙。

《清明上河图》也有一宗谜案，被戏称为"张择端密码"。我国历史上很多名画都是由于各种原因被截断后再拼接而成的，例如之前提到的《富春山居图》，有人认为《清明上河图》也是如此。关于这个争论，最近终于有了答案。上海世博会以后，香港特别行政区政府向中央政府申请，将国宝《清明上河图》带到香港展览，消息传出，门票很快被一抢而空。香港博物馆为这幅国宝级画作的展出做了最为严密的安保工作，专门从英国定制了长达两米的玻璃展柜，不仅防火防盗，而且可以防一般的炸弹。玻璃柜上的玻璃由两段一米的玻璃组成，香港博物馆的馆长有天晚上在视察工作时，发现玻璃柜两段玻璃中间缝隙的影子正好落在汴河大桥的正中央，这也正是整幅长卷的中心，说明现存的《清明上河图》确实是一幅完整的画作，没有被截断破坏过。

《清明上河图》不仅具有很高的艺术价值，而且有着很高的历史文化价值，是我们研究北宋社会经济和文化的重要史料。有一位美国教授，她本科学的专业是地理学，硕士期间学习的是历史学，博士期间研究的是艺术学。她的博士论文就是通过《清明上河图》看北宋汴京城的历史变迁，把地理、历史、艺术的知识全部运用到了。可以看出，这幅画具有不可估量的社会历史文化价值，而不仅仅是一幅美术作品。

上面我们介绍了如何鉴赏经典中国画作品，下面我们再给大家介绍一下如何读解与鉴赏外国经典油画作品《最后的晚餐》。

《最后的晚餐》是意大利"文艺复兴三杰"之一的达·芬奇创作的著名壁画，取材于《圣经》，绘制在意大利米兰的一家修道院餐厅的墙壁上。这幅画的作者达·芬奇的职业并不是传统意义上的画家，而是工程师。他原本是受米兰大公的邀请去建造一座军事碉堡，业余时间为修道院绘制了这幅壁画。达·芬奇对这幅画非常重视，花了很多时间研究和构思，进度异

常缓慢，两年多时间还没有绘制完成。修道院的管事很不满意，就去大公面前告状。米兰大公就把达·芬奇找来，转告了管事的抱怨。达·芬奇听后非常生气，他说："我是画家，又不是工匠，这是一幅艺术作品，是需要时间来构思创作的。我为了画这13个人物绞尽脑汁，正好还没有找到叛徒犹大的人物原型，那么我就把这个讨厌的管事作为原型吧。"大公听后哈哈大笑，把达·芬奇的想法告诉了管事，从此这个人再也不敢干预达·芬奇的创作了。最后，达·芬奇花了四年的时间才完成了这幅经典名作。

那么，这幅画作究竟好在哪里，下面我们从三个方面进行读解分析。

第一是构图独特新颖。《最后的晚餐》取材于《圣经》，《马太福音》第26章记载，犹大向罗马政府告密出卖了耶稣基督，基督在被捕前的逾越节前夕召集他的12位门徒共进晚餐，席间说门徒当中有一人出卖了他，耶稣心里知道是犹大，但是他没有点明。达·芬奇所刻画的就是耶稣基督说出"你们当中有一个人出卖了我"这一瞬间12个门徒的神态，每个人不同的反应透露出他们复杂微妙的内心世界。这一题材在达·芬奇之前已经有很多画家画过，大部分画家在表现这个晚餐的情景时都是描绘这群人围着一个桌子而坐，不论从哪个角度表现，总会有人背对着观者，人们无法看到其表情。后来有些画家意识到了这一点，运用半圆形的构图来表现这一场景，但最两端的人物还是只能看到侧脸，表现并不完整。只有达·芬奇独辟蹊径，将十三个人放置成一排，耶稣基督坐在正中央，12位门徒三人一组，分为四组，分坐在耶稣两边。这样的构图非常新颖，可以正面表现每个人的面部表情和动作，所以达·芬奇的这幅画成为了经典，因为它明显高于生活，更好地展现了"艺术的真实"。

第二是人物形象生动。画面正中间的耶稣基督伤感而无奈地摊开双手，说有一个门徒出卖了他。基督左侧的一个门徒举着一个手指，似乎在说："一个？是哪一个？"另一个门徒摊开双手表示："怎么能这样呢？"他为老师感到痛心。基督右侧的第二个门徒就是犹大，听到耶稣的话害怕得身子往后缩，手里捏紧了出卖老师而得来的一袋金币，因为心虚，还不小心打翻了桌上的盐罐。其他人都很难过，但是表现各不相同，其中一个门徒长得

《最后的晚餐》局部复原图

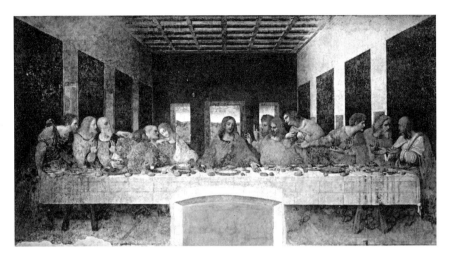

达·芬奇,《最后的晚餐》,420cm×910cm,1494—1498年

非常像女人,但其实是男性,听到这个消息后晕了过去。十三个人神态各异,但都非常生动。

第三是空间透视明确。绘画是二维平面,那怎样通过二维平面表现出三维立体空间的效果呢?达·芬奇通过立体透视法使得这幅画给人的感觉就像置身于一个房间,似乎耶稣和他的门徒正坐在那个房间里用餐。通过人物背后的窗户,达·芬奇又将空间延伸到窗外,人们可以看到窗外的田野甚至雪山。意大利米兰虽然位于地中海附近,气候温暖,但即使是夏季,人们也可以看到远处白雪皑皑的阿尔卑斯山。我去米兰访问时,当地人就告诉我,当年拿破仑的大军就是翻越了阿尔卑斯山攻入米兰城的。达·芬奇将他的生活经验运用到了绘画创作当中,让人不禁感叹:"艺术来源于生活。"

《最后的晚餐》也有许多故事,甚至对西方文化产生了非常大的影响。在西方,众所周知,最不吉利的数字是13,也因此,很多宾馆没有13层楼,也没有13号房间。其根源据说就是《最后的晚餐》13个人里有一个是叛徒犹大,谁都不愿意当第13个人,久而久之,13在西方就成了不吉利的数字。

2003年美国小说家丹·布朗根据《最后的晚餐》写了一部小说——

《达·芬奇密码》。丹·布朗原本是一个毫无名气的小说家，他的父亲是天主教徒，曾经带他在梵蒂冈看过一些文件，上面记载天主教有一个秘密教派，于是他据此写了这个故事。故事里提到《最后的晚餐》里有一个女人，就是上文提到的长相像女人的门徒，说她是耶稣基督的妻子抹大拉的玛丽亚，并且已经怀孕。耶稣死后，抹大拉的玛丽亚带着孩子秘密逃跑，并成立了一个秘密教会，这个教会的使命就是一代一代保护耶稣的后人不被杀害。达·芬奇后来也加入这个教派，但是谁都不能透露这个秘密，达·芬奇也不例外。不过，丹·布朗在小说当中写到，达·芬奇很想向世人透露这个秘密，就将抹大拉的玛丽亚画进了《最后的晚餐》。这本小说出版后很快成为畅销书，被翻译成几十种文字，在全球一百多个国家发行。这本小说遭到了天主教和基督教教徒的抗议。当然，抗议就需要了解其中的内容，这反而促进了这本书的销售。而后好莱坞还将《达·芬奇密码》搬上了大银幕，讲述了基督现在的后人被追杀以及受到秘密教派保护的故事。

第三节　通过审美再创造活动，提高艺术鉴赏力

艺术鉴赏活动实际上是一种审美再创造活动。在艺术鉴赏中，我们并不是被动地反映或消极地静观，而是积极主动地审视，是包含着感知、理解、联想、想象等诸多心理因素的自我协调活动。这不仅是鉴赏者感知艺术作品，同时也是鉴赏者能动地改造加工艺术作品的过程，是鉴赏者根据自己的生活经验、兴趣爱好、思想感情与审美理想，对艺术作品中的艺术形象进行加工改造，进行再创造和再评价，从而完成和实现、补充和丰富艺术作品的审美价值的活动。

艺术形象是主观与客观的统一、内容与形式的统一、个性与共性的统一。任何艺术作品的形象都是具体的、感性的，体现着一定的思想感情，都是客观因素与主观因素的有机统一；任何艺术形象都离不开内容，也离不开形式，二者是有机统一的。在艺术鉴赏中，直接作用于鉴赏者感官的

是艺术形式，但艺术形式之所以能感动人、影响人，是由于这种形式生动鲜明地体现出深刻的思想内容。综观中外艺术宝库中浩如烟海的艺术作品，凡是成功的艺术形象，无不具有鲜明而独特的个性，同时又具有丰富而广泛的社会概括性。正因为达到了个性与共性的高度统一，这些艺术形象才具有不朽的艺术生命力。基于这几点，我们要真正理解艺术作品中的艺术形象，就离不开审美再创造活动。

而审美再创造活动具有民族性与时代性。不同民族、不同时代有不同的审美鉴赏心理。奥地利心理学家弗洛伊德的学生荣格在弗氏"无意识"理论的基础上提出的"集体无意识"理论，实际上讨论的就是民族文化心理。例如2009年获得"飞天奖"最高奖项的几部优秀作品——《闯关东》《潜伏》《士兵突击》《金婚》和《戈壁母亲》，这些电视剧作品虽然故事不同、题材不同、表现的年代不同、情节不同、人物不同，但有一点是相同的，就是它们内在的精神。从19世纪的"闯关东"精神、20世纪上半叶《潜伏》当中地下党员余则成信仰坚定的执着精神，到20世纪下半叶《戈壁母亲》中主人公扎根戈壁艰苦奋斗的精神，再到21世纪初《士兵突击》当中普通士兵许三多"不抛弃，不放弃"的精神，实际上都是习近平总书记提出的"中国梦"的精神，也就是21世纪中华民族伟大复兴的精神。这种内在的、一脉相承的民族精神就是我们这个时代的集体无意识。而且，这种集体无意识是随着时代变化而变化的。完全可以说，在20世纪80年代或者90年代初，《士兵突击》这样没有爱情元素的电视剧是不会受到欢迎的，因为当时人们的生活并不富足，受欢迎的是日剧，人们羡慕日本家庭既有洋房又有小汽车的富足生活，所追求的是有车有房的小康生活。而现在中国大城市的人们大都过着小康生活，进而对精神层面的追求变得更高，《士兵突击》这样激励人心的电视剧正好符合了这个时代的集体无意识，才会受到广大青年观众的追捧。

再以国画"四君子"（梅、兰、竹、菊）为例，它们自古以来受到国画家的赞扬，也受到国画欣赏者的喜爱。梅、兰、竹、菊这四种植物被人们分别赋予了傲、幽、坚、淡的精神含义，被人们所赞美。

又如明代画论家董其昌，他借用佛教"南宗""北宗"的分法，将中国国画的流派也分为南北两宗。他认为国画"南宗"的创始人是唐代画家、诗人、书法家王维，"北宗"的创始人是唐朝的李思训将军以及他的儿子李昭道，俗称"大小李将军"。董其昌是赞扬"南宗"而批评"北宗"的，认为王维的画作是文人画、水墨画、写意画，值得赞扬；而李思训父子的画作是工匠画、工笔画，有"匠气"而失去了绘画的美感。董其昌的这种看法，不但影响了后世的国画鉴赏者，甚至影响到后世的国画创作者。由此可见，鉴赏者在欣赏艺术作品时是有自己的好恶、有个人的情感的，所以艺术鉴赏活动是一种审美再创造活动，凝聚着鉴赏者自己的喜好、理想和审美追求。

第三章
熟悉艺术语言，是提高艺术鉴赏力的基础

在艺术鉴赏中，有一个问题需要我们注意：我们在欣赏一个艺术作品时，艺术作品是一个整体，但是我们在研究和分析艺术作品时却又可以将它分为三个层次，分别是艺术语言、艺术形象以及艺术意蕴。任何一个艺术作品，不论是一部电影、一台话剧、一首交响乐曲，还是一幅画、一件雕塑、一件工艺品，都可以分成这三个层次。首先，艺术作品外在的艺术形式就是它的艺术语言；第二，每部作品内在的艺术精华就是它的艺术形象；优秀的艺术作品还有第三个层次，就是深藏在其中的艺术意蕴。

第一节 什么是艺术语言

语言是人类最重要的交际工具，一些科学家认为人和动物最根本的区别之一，就是人会使用语言和制造工具。艺术语言是艺术作品的基础。

所谓艺术语言，是指任何一门艺术都有自己独特的表现方式和艺术手段，运用独特的物质媒介来进行艺术创作，从而使得这门艺术具有自己独具的美学特征和艺术特征。这种独特的表现方式或表现手段，就叫作艺术语言。

应当指出，各门艺术都有自己独特的艺术语言。甚至我们可以这样说，只有有了独特的艺术语言，才能真正成为一门艺术形式。西方一般认为艺术可以分为这几个门类：音乐、舞蹈、戏剧、绘画、雕塑、建筑，加上后

来出现的电影、电视，这八种艺术都有自己独特的艺术语言。

被称为第七艺术的电影和第八艺术的电视，又被称为"姊妹艺术"，原因就是它们的艺术语言基本上是相同的，可以合称为"影视艺术语言"，主要包括三个部分：画面、声音和蒙太奇。

对于影视画面来讲，景别（包括远景、全景、中景、近景、特写等）、焦距（包括标准镜头、长焦镜头、短焦镜头、变焦镜头等）、镜头运动（包括推、拉、摇、移、跟、降、升等几种基本形式）、拍摄角度（包括平视镜头、俯视镜头、仰视镜头等），以及光线、色彩和画面构图等共同组成了画面造型。

对于影视声音来讲，人声（包括对白、旁白和独白等）、音乐、音响这三大类型，共同组成了声音造型，并且与画面相互配合，极大地增强了影视艺术的表现力和感染力。影视剧中的音乐具有十分重要的地位，很多受人们喜爱的歌曲都是影视剧的主题歌，这些歌曲随着影视剧的播放而被人们熟知传唱，经久不衰。音响也是很重要的部分，例如影视剧中表现战争场面时会有震耳欲聋的枪炮声，更好地烘托了战争的紧张与残酷。

蒙太奇更是电影和电视这两门艺术特有的艺术语言，指画面、镜头和声音的组织结构方式。蒙太奇的英文原义是建筑学的"组装"或者"拼接"。关于影视艺术语言"蒙太奇"，我们可以从以下三个方面来理解：

在电影学中，蒙太奇的第一层含义，从技术层面上讲就是剪辑。剪辑的发现很偶然，在电影放映技术还不成熟的时候，电影胶片经常被烧断，需要用药水拼接起来，人们发现被烧毁的部分虽然丢失却并不影响影片内容的完整性，于是发现了剪辑。例如，原来用了三个镜头表现一个人上火车、在火车上、下火车，但是由于中间那个在火车上的镜头被烧掉了，于是变成一个人上火车，紧接着又下火车，导演一看，这不是更好吗？于是，剪辑就出现了。现在剪辑已经成为处理电影拍摄素材的最重要的环节，导演或者剪辑师必须从十倍甚至数十倍于电影片长的素材中找到满意的镜头进行剪辑工作，从而表达自己的思想和创作意图。

蒙太奇的第二层含义，从艺术层面上讲是电影电视的基本结构手段和

叙事方式，不仅镜头与镜头、段落与段落，甚至画面与声音也可构成蒙太奇组合关系，形成蒙太奇段落。它为电影电视艺术增加了特殊的魅力。

蒙太奇的第三层含义，从美学层面上讲是一种独特的思维方式，也是一种创作方法。不仅导演、摄影师、剪辑师要有"蒙太奇"的理念，编剧在刚刚开始创作剧本的时候也要考虑到文学形式的剧本怎样用蒙太奇的手法来表现，而不是单纯地写一本文学性很强的小说。也因此，小说在拍成影视剧时需要进行改编，必须将文字表达的内容创作成分镜头脚本，然后才能进行拍摄。所以"蒙太奇"思维实际上必须贯穿整个影视剧创作的始终。

苏联蒙太奇电影美学流派是世界电影美学史上第一个正式的、有一定规模的流派，也是世界电影史上第一个最有影响的流派，它有三位领军人物：爱森斯坦、普多夫金和库里肖夫。

莫斯科国立电影大学的库里肖夫教授曾经做过两个著名的蒙太奇实验，教给他的学生们什么是蒙太奇。库里肖夫教授的第一个蒙太奇实验是先拍摄了五个镜头，第一个镜头是一位女士从画面右侧走来，第二个镜头是一位男士从画面左侧走来，第三个镜头是两人见面握手，第四个镜头是库里肖夫从一部美国影片当中截取的美国白宫的镜头，第五个镜头是两人手牵手走上台阶。库里肖夫把这几个镜头组合成一个短片放给学生看，询问学生们看到了什么？学生们纷纷回答说："老师，这个问题太简单了，不就是两个年轻人在美国白宫门口见面，然后一起走入白宫么，有什么特殊的。"库里肖夫教授说，事实并不是如此，这俩人根本就没有去过美国，除了白宫的镜头外，所有的镜头都是在莫斯科国立电影大学校园内拍摄的，但也正是这个剪辑下来的白宫镜头，让学生们误以为两位演员是在白宫见面。这就是蒙太奇的魅力，通过剪辑和镜头的连接来调动观众的联想和想象。

库里肖夫的第二个蒙太奇实验是，他亲自剪辑了当时一位著名男演员的没有任何表情的镜头，分别放在另外三个镜头后面：第一个镜头是餐桌上放着一碗热气腾腾的甜菜汤，第二个镜头是一个小女孩天真活泼地在地上跑来跑去，第三个镜头是一个棺材。他同样把这些镜头制作成一个短片放给学生看，学生说，这个演员的演技太好了，当他看到红菜汤时，表现

出了饥饿、垂涎欲滴的样子；当他看到欢快玩耍的小女孩时，则流露出了父亲般的慈爱；而当他看到地上的棺材时，又如此地沉痛，欲哭无泪，非常悲痛。库里肖夫反驳说，这个演员并没有任何表演，我只是截取了这样一个镜头放在另外的三个镜头后面，却让同学们产生了这么多的联想和想象。

这就是著名的库里肖夫关于蒙太奇的实验。显然，通过这两个实验，我们可以更深入地理解什么是蒙太奇以及它的魅力所在。

蒙太奇学派的另一位代表人物爱森斯坦的代表作是《战舰波将金号》，讲述的是沙俄时期战舰波将金号的士兵受到非人待遇后奋起反抗，受到了市民们的热烈欢迎，沙皇政府派人镇压，枪杀了很多士兵和无辜百姓。其中爱森斯坦就用蒙太奇手法表现了震撼人心的"敖德萨阶梯"片段：战舰停在水里，岸边很多百姓赶来为他们呐喊助威，此时沙皇的军队来了，不但对舰艇上的士兵开枪，而且向岸上无辜的群众开枪，最震撼人心的是阶梯上一辆婴儿车，原本是母亲推着，但是母亲中弹倒地，婴儿车无人看顾，最后一级级地滚落阶梯，坠落水中，让人心痛。另一个著名的蒙太奇片段则是爱森斯坦偶然发现的，在沙皇宫殿有很多石狮的雕像，爱森斯坦把它们拍摄下来并且剪辑到了影片当中：第一只石狮低着头，第二只石狮抬着头，第三只石狮向前扑，本来并无意义的三只石狮经过导演的剪辑排列，有了深刻的寓意：睡狮觉醒，人民起义，充分体现出蒙太奇的魅力。

爱森斯坦不但在影片中大量运用蒙太奇语言，而且对此进行了理论上的研究，写出了论文《蒙太奇在1938》等等。爱森斯坦认为中国文字就很好地体现出蒙太奇精神，因为许多中国文字都是由两个字组成第三个字，而这第三个字却具有了完全不同的崭新含义。例如，"鸟"字旁加个"口"，就变成了"鸣"；"土"字旁加个"火"，就变成了"灶"。人们甚至认为"美"字来源于"羊大为美"，因为在远古狩猎时代，如果猎到一只大羊，全部落男女老少都能够吃得饱饱的，当然很"美"；相反，如果只是猎到了一只小羊，全部落男女老少都吃不饱，当然很"不美"。艺术起源的"生产劳动说"就是持这种观点，认为实用先于审美，艺术起源于生产劳动实践。最新的

美学研究，特别是舞蹈界大多认为，"美"字实际上是一个"人"即原始部落的巫师，正在戴着"羊"头跳图腾舞，他的两只手还在扶着自己头上的羊头，正好组成了甲骨文中的"美"字。这就是目前在欧美学界广为流传的艺术起源于巫术的"巫术说"。但是不管哪种说法，都在一定程度上证实了爱森斯坦的观点：两个中国汉字合在一起，可以产生第三个汉字，并且具有完全不同的新含义，这类似于蒙太奇的两个镜头之和，可以产生崭新的含义。这颇有一点系统论 1+1>2 的意思。

另外一位大导演普多夫金更是把心理学上的一些概念引申到蒙太奇当中。例如平行蒙太奇就是基于心理学上的相似联想。他最精彩的一组平行蒙太奇镜头出自改编自高尔基同名小说的影片《母亲》，片中的儿子是一位革命者，被沙皇政府抓了起来，母亲非常悲愤，上街游行。第一个镜头是春天到了，小溪解冻，溪水缓缓流动；第二个镜头是工人走出家门准备游行；第三个镜头是几条小溪汇成了一条河流，河水卷着冰块往前流动；第四个镜头是一条大街，很多工人举着红旗上街游行；第五个镜头是汹涌澎湃的涅瓦河向前流动；最后一个镜头是在广场上成千上万的工人举着红旗罢工游行。这就是平行蒙太奇，用冰河解冻来比喻工人罢工游行。此外，还有对比蒙太奇、联想蒙太奇等等，也都有各自的心理依据。

与此相同，音乐的艺术语言和表现手段也非常丰富，主要包括和声、节奏、旋律、复调、曲式、调式、调性等。其中最重要的是前三者：和声，体现出音乐的空间感，例如我们经常听的合唱，尤其是无伴奏合唱，分声部演唱时非常震撼人心；节奏，体现出音乐的时间感，西方甚至有这样一种说法："音乐是流动的建筑，建筑是凝固的音乐"，就是因为这两种艺术都特别强调节奏；当然，音乐语言中最重要的是旋律，旋律不但是整首音乐的灵魂，而且还具有鲜明的地方特色、民族特色、时代特色，例如朝鲜族、蒙古族、藏族和维吾尔族的音乐都具有鲜明的地方特色与民族特色，人们一听旋律就能分辨其来自哪个地区和哪个民族。

此外，绘画的艺术语言也非常丰富，其中最重要的是线条、色彩和形体。应该说，西方绘画更加重视色彩，特别是印象派特别重视色彩和光线；

而中国绘画更加重视线条。中国画和书法常常是不分家的，书画一体。中国的书法就是线条的艺术，直接影响了中国绘画的创作，很多书法家同时也是画家。著名美学家宗白华先生甚至认为所有的中国艺术都是"线的艺术"，就连戏曲剧情都是线性结构，大幕拉开直到结束才会合上，演员是"带戏上场，带戏下场"，而不同于西方话剧的板块式结构，剧情分为很多幕来演绎。中国画中的技法"十八描"，就是指古代人物衣服褶纹的十八种描法。一件衣服都有如此多的画法，可见中国画重视线条。

毫无疑问，艺术语言最重要的作用是创造艺术形象。画家要通过线条、色彩、形体等来创造绘画的形象；电影艺术家要通过画面、声音、蒙太奇等来创造电影的形象；音乐家要通过旋律、和声、节奏等创造出音乐的形象。

运用艺术语言创造的艺术形象，能够产生非常大的魅力。例如获得莫斯科电影节大奖的苏联影片《这里的黎明静悄悄》，讲述的是二战期间，德国法西斯侵略苏联，苏联的五个不同身份背景的姑娘都参军成为战士，在战场上英勇战斗、光荣牺牲的故事。影片充分运用了色彩语言来造成强烈鲜明的对比：五位女战士在战争中的场面采用黑白胶片来表现，显示战争的残酷；战后幸福的生活使用了正常的彩色胶片，显示出人们和平安宁的生活；而女战士们回忆她们战前和平时期的往事时，则采用了高调摄影，使画面呈现出一种柔和的淡彩色，以表现姑娘们对逝去的美好生活的向往，带有一种诗意的梦幻情调。这部影片采用了彩色画面、黑白画面、高调摄影画面这三种不同的电影画面语言，创造出战后、战争、战前三种不同的时空，形成了强烈的对比，分别表现了战后的幸福、战争的残酷，以及战前的宁静，以特有的色彩魅力和富于艺术性的电影语言，生动地展现出女战士丰富的内心情感世界和多彩的理想，从而启示人们要特别珍惜和平幸福的生活。

艺术语言对于创造艺术形象还有更深刻的意义，就是体现其内在的价值。例如中国画十分重视笔墨的作用，有着丰富的用墨技巧，这使得墨色似乎能代替一切颜色，这是因为中国画的墨色实际上具有非常丰富而又十分细微的变化。传统画论中讲"墨分五彩"，就是讲墨具有焦、浓、重、

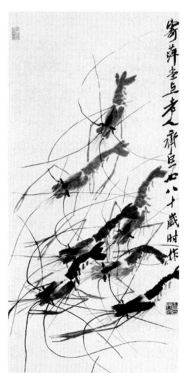

齐白石,《游虾图》,近代

淡、清五种不同的色度。齐白石先生的《游虾图》,就非常好地运用了不同的墨色:虾头和虾尾用焦墨、重墨和浓墨,而虾的身躯用清墨、淡墨,生动地表现出虾在水中浮游的动势,以及虾外硬内柔、透明如玉的身躯。正是因为齐白石对国画艺术语言的熟练运用,他所画的虾才能享誉中外,具有独特的艺术魅力。

与此同时,艺术语言本身也具有审美价值与美学意味。艺术语言的主要功能是创造艺术形象,但这并不意味着它本身就没有价值。艺术语言自身也具有非常重要的艺术价值,例如电影《黄土地》,其中"黄土地"的画面最震撼人心,画面中十分之九是黄土,十分之一是蓝天,天边几个小人拉着牛在犁地,使人联想到中国传统文化中的"天人合一"。再比如说张艺谋的《红高粱》,整个画面都是红色的高粱地,也非常震撼。第五代导演在画面造型方面,做出了很多富有意义的创新。西方现代主义电影艺术家们在电影语言方面也有很多创新,例如著名的意大利电影大师费里尼、安东尼奥尼,还有法国"新浪潮""左岸派"的电影导演们,在电影语言方面都有创新,大量使用闪回、跳接等,完全突破了原来电影语言的框架和规范。

还需要指出的是,艺术语言的发展同科技进步有着十分密切的关系。在今天数字技术时代,各个艺术门类都受到数字技术的影响。仅以电影为例,比如好莱坞大片《阿凡达》,剧情完全虚构,导演运用数字技术为我们呈现了一场视觉奇观,而这样的效果只能在电影院看到,这也是电影为什么能够抵挡住电视的冲击的原因。20世纪60年代,电视的发展非常迅猛,曾有人提出电影很快就会灭亡,将被电视所取代。1977年,导演卢卡斯运

用先进技术拍出了电影《星球大战》，征服了全球观众。其令人炫目的视觉奇观、震耳欲聋的音响效果，观众必须在电影院才能有最好的体验，这一点是电视做不到的。也正是从这部影片开始，电影进入了与科技相结合的时代。随着科技的不断发展，电影还产生出了新的类型片——魔幻片，例如《哈利·波特》系列、《指环王》系列、《纳尼亚传奇》《阿凡达》、李安导演的《少年派的奇幻漂流》，以及中国内地的《捉妖记》《九层妖塔》等。

第二节　用现代的艺术语言体现中国的优秀传统文化

要想让中国艺术走向世界，就必须运用现代的艺术语言，如此才能为世界各国的欣赏者所理解、接受和喜爱，而其内容则需要体现中国的优秀传统文化。在这一方面，各个艺术门类都涌现了许多优秀的华人艺术家，创作了很多优秀的艺术作品，下面我们就来举例说明：

1. 绘画

现在在西方最受欢迎的华人画家毫无疑问是丁绍光，他是云南画派的创始人。丁绍光原来是中央工艺美院也就是现在的清华大学美术学院的学生，毕业以后到云南艺术学院当老师，后来又去美国发展，定居美国。因为长期在云南生活，他对云南少数民族的文化非常熟悉，收集了大量的云南少数民族地方的风情和文化素材，然

丁绍光，《宗教与和平》，76cm×59cm，1995年

后用现代的绘画艺术语言将它们展现出来。比如他的代表作——1991年的《晨》和1995年的《宗教与和平》，画的都是云南傣族的少女，表现的是傣族的文化，但是他用了现代的西方绘画艺术语言，包括超现实主义、抽象主义、表现主义的绘画语言。他画的这些女性身姿瘦长，胳膊呈直角形状，脖子僵直，我们看起来很不习惯，因为它不符合传统的中国审美观念，但西方观众非常熟悉，他们经过了一百多年西方现代主义绘画的熏陶，已经对这样的艺术语言非常熟悉。例如超现实主义画家毕加索和萨尔瓦多·达利的作品，全都是这样的风格。丁绍光运用了西方观众熟悉的现代的绘画语言来体现中国的少数民族的风情。

《29.01.64》

绘画方面另一位享誉世界的华人画家是旅居法国的画家赵无极，被聘为法兰西科学院的院士。他的画作都没有名字，例如他的代表作品，人们看到时，有的说像阳光下色彩斑斓的大海，有的说像天空中五光十色的云彩，更有想象力丰富的人说像"宇宙云"。这是因为赵无极将西方油画艺术语言融入了中国画的意境，创造出一种情景交融的境界，非常具有深意。

2. 建筑

享誉世界的美籍华人建筑师贝聿铭先生被称为现代建筑最后的大师，他最擅长的就是用现代的建筑语言来体现中华民族优秀的传统文化。

北京香山饭店

比如贝聿铭先生设计的北京香山饭店，它的建筑语言非常现代，白色的外观，白色的围墙。刚建成的时候很多人不能理解，北京的建筑很少用白颜色围墙和外观，因为北京的风沙很大。但是你如果秋天到香山，在走到香山还没有进宾馆时，就会领悟到为什么贝聿铭大师要把它设计成白色。"金秋十月"是北京最好的季节，整个香山火红的枫叶"漫山红遍，层林尽染"，这个时候白色的香山饭店与这一幅红叶的画面非常协调。把白色换成其他任何一种颜色，都不会有这样惊艳的效果。其实，贝聿铭在设计之初就已经想到要把香山饭店与整个香山秋天火红的枫叶融为一体，他所秉持的就是现在国际上最先进的建筑美学理念——有机建筑理念。

有机建筑理念是国际四大建筑师之一、曾经担任美国建筑家协会主席

的建筑大师赖特提出来的。他最著名的有机建筑的代表就是他设计的美国匹兹堡的流水别墅。他认为,一个建筑不应该凭空出现在地面上,而应当与周围的环境有机地融为一体,像一棵树、一朵蘑菇一样从这个地方"长"出来。香山饭店就运用了有机建筑的理论,它的建筑语言是很现代的,但走进香山饭店,你会发现它采用了中国传统的建筑形式:窗户用的是中国园林最常见的漏窗,大厅里还种了许多竹子。梅、兰、竹、菊被称为"国画四君子",它们有着坚韧不拔、不畏强暴的品质,历来受到文人墨客的喜爱,贝聿铭先生这样设计,就是为了增加建筑的中国文化元素,体现中国的传统文化。

贝聿铭先生另一个为人称道的建筑作品是法国卢浮宫的服务大厅——一座玻璃的金字塔。金字塔这种建筑是人类迄今为止保留下来的最古老的建筑形式,埃及的胡夫金字塔已经有四千多年的历史,而卢浮宫也是人类最古老的博物馆之一,贝聿铭先生将最古老的博物馆与最古老的金字塔结合在一起,但是用了最现代的建筑材料——玻璃。玻璃的设计很环保,能充分利用自然光,节省了很多电能。贝聿铭先生正是用现代的建筑材料体现了人类最古老的文明。

卢浮宫
玻璃金字塔

贝聿铭,苏州博物馆,2006年建成

贝聿铭先生年事已高，但是，当他的家乡苏州市政府找到他，请他为家乡设计一个博物馆的时候，他仍欣然应允，也就有了现在的苏州博物馆。苏州博物馆同样是用现代的建筑语言体现出中国优秀的传统文化：它的大门体现了国际流行的建筑美学"简洁美"（又称为"极简主义"），博物馆内部也是同样的风格，但在色彩上采用的是典型的中国徽派建筑黑白相间的风格，同时他将苏州古典园林的元素也运用到了设计当中，博物馆内有湖水，有金鱼，还有亭、台、楼、阁、廊、榭、堂等苏州园林特有的建筑形式。显然，苏州博物馆成为一个现代的"新苏州园林"，与苏州这座城市融为一体，成为又一座典型的有机建筑。

2006年，贝聿铭先生快九十岁高龄了，早已宣布不再进行建筑设计。当阿拉伯国家请他设计伊斯兰艺术博物馆时，他提出了一个很苛刻的条件，就是在他设计的博物馆周围不能有其他任何建筑。这个条件提出后，阿拉伯国家在海上填土造岛，在岛上修建了伊斯兰艺术博物馆。这座博物馆的外观具有浓郁的伊斯兰风情，但是走进博物馆就会发现贝聿铭先生在设计上吸收了西方建筑哥特式教堂的一些特点，博物馆非常壮观、富丽堂皇，博物馆外则是一望无际的大海。在建筑语言的灵活运用上，贝聿铭先生已经达到了一个其他人难以逾越的高度。

伊斯兰艺术博物馆

3. 舞蹈

杨丽萍是蜚声国际的著名舞蹈家，擅长跳孔雀舞，她的代表作是舞蹈作品《雀之灵》。杨丽萍的孔雀舞是用现代的舞蹈语言来体现中国优秀的传统文化的典型。在杨丽萍之前，实际上还有很多著名舞蹈家跳过孔雀舞，例如刀美兰。但是杨丽萍为什么能超过她？就是因为杨丽萍在艺术语言上有很大的突破和创新。在她之前的舞蹈家都是用全身来表现孔雀的舞姿，只有杨丽萍独辟蹊径，用手指表现孔雀的头部，用手臂表现孔雀的脖子，用全身表现孔雀的身体。这种造型让大家感到非常惊艳，杨丽萍也一举成名。杨丽萍的舞蹈艺术语言很现代，但表现内容还是我们中国云南少数民族地区的优秀文化。特别是她的《云南印象》，这是一部原生态的大型舞

杨丽萍,《雀之灵》

蹈作品,其中许多演员都是当地的村民,只有少数领舞,包括杨丽萍自己是专业的舞蹈演员,但是她用了现代的舞台艺术语言,包括舞美、服装、道具、灯光,依靠数字技术打造了一个恢弘的舞台,让云南的原生态舞蹈走向了世界。《云南印象》已经在国外上演了很多场,非常受欢迎。2015年杨丽萍创作了全新概念的舞台作品《十面埋伏》,2018年她的《孔雀之冬》又亮相舞台。

4. 音乐

当前在国际上最受欢迎的华人音乐家是谭盾,他为影片《卧虎藏龙》创作的音乐获得了奥斯卡最佳音乐奖。谭盾的艺术作品在国内是有争论的,因为他的艺术语言非常超前,甚至把流水的声音、撕纸的声音都做成了音乐。虽然他的音乐语言很现代,但他音乐的内容还是很传统、很中国的。比如说《卧虎藏龙》的音乐,用的是民乐,特别是打击乐,包括鼓、锣、钹、板,打出了非常鲜明欢快的节奏,与这部影片武打动作的节奏相契合,非常成功。

1997年香港回归祖国,白天是非常隆重的回归仪式,晚上有一台回归庆典晚会,香港特区政府邀请谭盾来策划、作曲并且请他担任指挥。谭盾接受这个任务之后,把湖北出土的春秋战国时期曾侯乙墓的编钟复制一套运到香港,用这套两千多年前的编钟的复制品演奏出了现代的音乐,受到了各国领导人的好评,晚会取得巨大成功。由此可见,谭盾的音乐也是用现代的音乐语言来体现中国优秀的传统文化。

5. 电影

中国电影在20世纪80年代前后进入了一个发展的高峰期,其最明显的特点就是电影语言的创新。此时两岸三地相继出现了电影改革运动,都在进行电影语言的创新。首先是香港的新浪潮电影运动,领军人物有两位:第一位是徐克,他监制的《新龙门客栈》和导演的《黄飞鸿》系列等影片都是大家非常熟悉的;第二位是女导演许鞍华,前几年在内地放映的《姨妈的后现代生活》就是她的作品。他们领导了香港新浪潮电影运动。紧接着是台湾的新电影运动,领军人物也是两位大导演:一位是侯孝贤,代表作品是《悲情城市》和《恋恋风尘》;另一位是杨德昌,代表作品是《牯岭街少年杀人事件》。之后是内地的第五代导演,也有两位领军人物:陈凯歌和张艺谋。陈凯歌的成名作是《黄土地》,张艺谋的成名作是《红高粱》,都非常重视电影语言的创新。其中,《黄土地》的导演是陈凯歌,摄影师是张艺谋,这部电影革新了中国电影叙事语言,特别是使中国电影银幕造

杨德昌导演的《牯岭街少年杀人事件》剧照

型语言焕然一新,应当说是非常成功的一部影片。

以上提到的这些华人电影艺术家,虽然他们作品的主题不同,故事不同,情节不同,但有一点是共同的:他们都在自己的作品中力图用现代的电影语言来体现中国的传统文化。在好莱坞发展得比较成功的几个华人导演,比如李安、吴宇森、成龙,他们同样是用现代的电影语言来体现中国传统文化。甚至广受观众欢迎的《战狼》《红海行动》等影片,同样是在运用现代数字技术语言讲述中国故事,因而取得了成功,这也是未来中国电影的发展方向。

6. 小说

2012年莫言获得了诺贝尔文学奖。莫言自己说,在创作小说《红高粱》时深深受到了西方现代主义作家福克纳的影响,与此同时,20世纪80年代在军艺读书期间也受到了当时刚刚获得诺贝尔文学奖的拉美魔幻现实主义著名作家马尔克斯《百年孤独》的影响。可见莫言的文学语言是非常现代的,但是其文学作品的内容又总是在表现他的家乡——山东省高密县

(现为高密市)。莫言就是用现代的文学语言体现出中国的传统文化,甚至可以进一步说是地方文化、民间文化、民俗文化。

在此还要提一下 2008 年北京奥运会开闭幕式晚会。北京奥运会一共有四台晚会:奥运会开幕式、闭幕式,残奥会开幕式、闭幕式,为此专门成立了北京奥运会开闭幕式运营中心。奥运会的开闭幕式,同样是用现代的艺术语言体现中国的传统文化。奥运会的开幕式里,总导演张艺谋用了中国绘画的长卷和中国的书法。这一灵感,来自北京大学一个学生的提议。当年张艺谋刚被任命为奥运会开闭幕式总导演时,策划组到北京大学召集学生开了一个座谈会,要北大学生讲一讲希望看到什么样的奥运会。其中一个男生就发言,希望张艺谋导演在开幕式里面把中国书法用进去,因为书法是中国文化的瑰宝。导演组采纳了这个建议,收到了非常好的效果。

最后一台晚会——残奥会的闭幕式需要达到两个要求:第一要表现依依惜别之情,第二要表现对未来的展望。对于第一个要求,策划组想到了用香山红叶,这是从吴贻弓导演的电影《城南旧事》中得到的灵感。影片《城南旧事》最后部分讲小英子一家要离开北京去台湾,他们全家去香山扫墓,吴贻弓导演在影片中六次化入化出香山红叶来表现这种依依惜别之情。吴贻弓导演讲他的灵感来自中国古典戏曲《西厢记》里的一句唱词:"晓来谁染霜林醉?总是离人泪。""霜林"就是指带霜或经过霜打的林木,枫叶特别能体现这一点,有"霜叶红于二月花"的名句。吴贻弓是从戏曲《西厢记》中得到灵感,残奥会导演组又从电影《城南旧事》中得到灵感。闭幕式上,十万片香山红叶从天而降,体现出了依依惜别之情。对于第二个要求,导演组的处理也十分有创意:请在场的每个人(包括在场的各国领导人)给未来写一封信,以表现对未来的展望,如此留下来近十万张珍贵的明信片。当然,为了完成这个任务,导演组动用了 300 位解放军战士,整整花了一个下午的时间,在奥体中心鸟巢十万个座位中的每一个,工工整整地放上一张明信片和一支笔。这个成功的策划,不但圆满完成了表现依依惜别之情与展望未来的任务,也为奥运会留下了一笔宝贵的精神财富。

2008年北京残奥会闭幕式红叶传情

　　奥运会这四台晚会用的其实也是现代艺术语言，用了很现代的声、光、色来体现我们中国优秀的传统文化。奥运会开闭幕式甚至还请到了中国航天工程的副总工程师来为晚会提供技术支持，用上了高科技的艺术手段。

　　从以上对艺术语言的基本介绍可以看出，艺术语言以表现内容为目的，但同时其本身也具有独特的审美价值。随着艺术创作实践的发展，艺术语言也必然不断发展更新。中国的艺术在走向世界的过程中，在艺术语言上也在与时俱进、与世界接轨，不断创新、开拓进取，以现代的艺术语言将中国传统优秀文化充分表现出来。

第四章
认识艺术形象，是提高艺术鉴赏力的关键

第一节　什么是艺术形象

艺术形象是艺术作品的精华。在艺术作品中，艺术语言的主要作用，是将艺术家头脑中主客观统一的审美意象物态化为艺术形象；另一方面，艺术意蕴也是蕴藏在艺术形象之中。从这个意义上讲，没有艺术形象就没有艺术作品。也因此，认识艺术形象，是提高艺术鉴赏力的关键。

例如歌德的作品《浮士德》，我们只有理解浮士德这个人物形象，才能对歌德的这部作品有深刻的理解。前面提到的《韩熙载夜宴图》也是如此，我们只有了解韩熙载这个人物形象，才能对整幅画有一个全面的理解和认识。

艺术形象具有深刻的内涵。在艺术作品中，艺术形象不仅具有具体可感的形象性，而且具有概括性、情感性、思想性。例如19世纪英国作家夏洛蒂·勃朗特的著名小说《简·爱》，讲述的是简·爱从小寄人篱下，受到种种不公正的待遇，之后被送到一所条件艰苦的慈善学校学习，造就了她倔强的性格，具有反叛精神；但是另一方面，简·爱生活在19世纪英国的大环境下，受到宗教准则和世俗道德的约束和影响。正是这样的两面性，使简·爱这个人物形象非常生动和感人。在桑菲尔德庄园，作为家庭教师的简·爱与庄园主人罗切斯特坠入爱河，历经磨难，最终与双目失明的罗切斯特走到了一起，体现了她内心温暖柔软的一面。人物是小说的主人公，而性格则是主人公的灵魂。生动、丰富、个性化的人物形象是《简·爱》

这本小说受到人们喜爱的关键。简·爱这个人物的性格既矛盾又统一，有着深刻的复杂性。我们既为她具有反抗精神的一面喝彩，也被她柔软善良的一面所感动。

艺术形象具有多样性的特点。从艺术作品的角度来看，艺术形象可以分为视觉形象、听觉形象、综合形象与文学形象。它们既有共性，又有各自的特性。

视觉形象，是指人的眼睛直接感受到的艺术形象。视觉形象的构成材料都是空间性的，例如一幅绘画、一件雕塑、一幅书法作品、一座建筑物、一幅摄影作品，或者一件实用工艺品，这些艺术作品中的形象都是视觉形象。艺术中的视觉形象直接付诸欣赏者的视觉感官，因而特别富有直观性和生动性。这类艺术形象常常带有明显的再现性，如摄影艺术最重要的美学特征之一便是纪实性或再现性，它表现的总是客观存在的事物，摄取的影像与被摄对象的外貌形态几乎完全一致，给人以逼真的感觉。

当然，作为艺术形象的一个种类，视觉形象同样凝聚着艺术家的思想感情。就拿美术作品来讲吧，它除了具有纪实性之外，也具有创造性，可以表现出艺术家的主观情感，具有独特的形式美。例如法国著名雕塑家罗丹的作品《巴尔扎克像》，本来是1891年法国文学家协会为纪念已故大文豪巴尔扎克，委托罗丹创作的一尊雕像。罗丹抱着崇敬的心情，费尽心血来塑造这尊雕像。据说有一次罗丹制作出一个小样后，让他的学生来评价，学生看到老师的作品赞不绝口。罗丹就问学生："这座雕像什么地方最吸引你们？"学生回答说："这双手雕塑得真好，仿佛真人的手一样，活灵活现。"罗丹听后十分生气，拿起斧子将这尊雕塑的双手砍掉了。罗丹告诉学生，如果创作的一尊雕像，人们只注意到它的细枝末节，那么这尊雕像就是失败的作品。

罗丹后来收集和阅读了有关巴尔扎克的大量资料，甚至费尽心思找到当年为巴尔扎克缝制衣服的一位老裁缝，向他了解巴尔扎克的身高、胖瘦和身材比例。罗丹还专程去巴尔扎克的故乡体验生活，找巴尔扎克的许多

罗丹，《巴尔扎克像》，1898年

亲友了解巴尔扎克的一些生活习惯，了解到巴尔扎克有夜间写作的习惯。经过认真的思考，罗丹选取了这一情景来创作巴尔扎克像。在这个作品中，巴尔扎克的全身，包括他的双手都被一件宽大的睡袍包裹起来，一切细枝末节都被放置于长袍之中，突出了巴尔扎克智慧的硕大头颅，使观众的注意力自然而然地集中到巴尔扎克的头部，尤其是巴尔扎克那双炯炯有神的眼睛和蓬松浓密的头发，充分体现出巴尔扎克愤世嫉俗的性格。这个情景也反映出这位批判现实主义作家在20余年贫困生活中昼夜写作、笔耕不懈的动人形象。这件雕塑作品不重形似，而重神似，真正传达出了巴尔扎克这位大文豪鲜明生动的个性形象与独特感人的精神魅力。但是，正如任何新生事物在诞生之初都会遭遇挫折一样，罗丹这件富于创新的雕塑作品问世时遭遇一片责难，有人尖刻地将其讥讽为"一个麻袋片包裹的癞蛤蟆"。甚至连原来预订这件作品的法国作家协会也表示强烈不满，拒绝接受，要求罗丹修改作品，否则不支付酬金。在巨大的社会压力面前，罗丹以一位杰出艺术家的勇气和胆识坚持自己的立场，他认为自己的这件雕塑作品真正体现出了巴尔扎克这位伟大的作家与众不同的精神气质。罗丹为此严正声明，宁可不要任何报酬，也绝不对作品作出任何修改。这件作品于是就被封存起来，直到罗丹逝世20年后，在巨大的社会舆论下，法国政府才最终决定将这件作品安放在巴黎市区。后来人们才逐渐认识到这件雕塑作品

的巨大价值：它开创了西方雕塑史上一个全新的时代，为20世纪现代雕塑揭开了序幕。

又例如加拿大摄影大师尤瑟夫·卡希的摄影作品《愤怒的丘吉尔》又名《二战时的丘吉尔》，有着令人印象深刻的艺术形象。在即将进入21世纪时，国际名人协会评选了20世纪全世界最具影响力的100位名人，卡希是入选的唯一一位摄影家。而在

尤瑟夫·卡希，《愤怒的丘吉尔》，1943年

这100位名人当中，卡希曾经为其中一半以上的人物拍摄过肖像作品，包括英国女王伊丽莎白、美国总统肯尼迪、古巴领导人卡斯特罗、著名科学家爱因斯坦、著名文学家海明威等等，也包括丘吉尔。

《愤怒的丘吉尔》这幅摄影作品之所以能够成为摄影艺术史上的经典之作，是因为它所塑造的丘吉尔形象达到了"传神"的最高艺术境界。据说卡希为拍摄这幅作品颇费周折，二战中，作为英国首相的丘吉尔本来是一位非常有个性的领袖人物，但因为他专程来加拿大与美国总统罗斯福会谈，在外事活动中处处显得彬彬有礼，以至于卡希背着相机跟了丘吉尔几天时间，都没有能够捕捉到令他满意的精彩瞬间。眼看第二天丘吉尔就要离开加拿大，当丘吉尔正叼着雪茄从加拿大众议院的一个房间走出来时，卡希灵机一动，迅速走上前将丘吉尔嘴上的雪茄夺过来扔到地上，感到莫名其妙的丘吉尔勃然大怒，双眉紧锁，两眼放光，面部表情十分愤怒。此时卡希按动了快门，记录下这个难得的瞬间：只见丘吉尔一手叉腰，一手握着拐杖，眼睛里闪现出愤怒的火花，犹如一头即将跳起将敌人撕碎的雄狮，富于动感的姿态和手势使得人物显得十分威严、不可侵犯。这恰恰是这幅

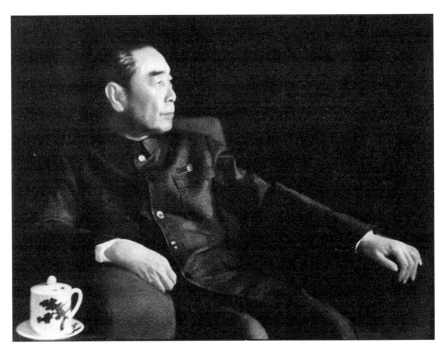

焦尔乔·洛迪,《沉思中的周恩来》,1973 年

肖像摄影作品希望传达出的精神境界,充分体现了英国人民在反法西斯战争中同仇敌忾、不屈不挠的大无畏气概,极大地鼓舞了全世界人民战胜纳粹德国的士气和勇气。这幅照片在二战期间多次印刷,发行量高达上百万张,并且先后被几个国家印制成邮票,成为摄影史上的经典之作。

在中国也有这样一幅经典的肖像摄影作品——《沉思中的周恩来》,现收藏于天津周恩来纪念馆。"文化大革命"后期,周恩来总理日理万机,同时还受到"四人帮"的迫害,身心俱疲,但是周总理在所有公开场合依然面带笑容,精神百倍。有一位意大利记者焦尔乔·洛迪有意想拍摄周恩来总理最真实的一面,在一次外事活动结束后,洛迪并未离开,而是悄悄等候在人民大会堂内,等周恩来总理将所有的外宾都送走之后,坐在沙发上休息,面露倦容时,按动快门记录下了这一刻。可以说,这张照片真实记录了"文化大革命"后期周恩来总理的形象。

以上例子说明,视觉形象给观赏者的印象是非常深刻的。

听觉形象，是指人的耳朵直接感受到的艺术形象。听觉形象的构成材料是时间性的。艺术中的听觉形象主要是指音乐作品的形象。音乐作为声音的艺术，有着自己的特点。它通过音响在时间上的流动，再通过有规律的变化与组合，最后构成人们的听觉感官能够直接感受到的艺术形象。由于听觉形象具有空灵性和抽象性的特点，人们在欣赏音乐作品时，主要依靠情感的直观体验来把握音乐形象。而音乐形象具有不确定性、多义性和朦胧性，这既是音乐的局限，也是音乐的长处，为欣赏者的联想、想象与情感体验留下了更多自由的空间。例如肖邦著名的钢琴曲《一分钟圆舞曲》（也被称为《小狗圆舞曲》），据说是描写一只爱咬着自己的尾巴急速打转玩耍的小狗，但它所包含的音乐形象十分丰富，不仅具有小狗嬉戏的外在形象，而且有着温柔文雅的内在表情。人们认为这恰恰是肖邦音乐的独到之处，在简练的音乐中表现出丰富细腻的内容。

《一分钟圆舞曲》

与西方交响乐不同，中国民乐有着另一番风情。例如盲人阿炳创作的二胡曲《二泉映月》，悠扬的乐曲配合二胡特有的音色，让我们仿佛对阿炳的悲惨生活感同身受，同时又可听出他对未来幸福生活的向往。音乐形象不是具象的，突破了局限性，同一首乐曲，欣赏者在不同的心境下会产生不同的听觉感受。正因为音乐需要人们充分想象，人们才会百听不厌。

《二泉映月》

文学形象是指诗歌、散文、小说、报告文学等，是以文字语言为媒介所塑造的形象。文学形象最鲜明的特征是间接性。它不像视觉形象或听觉形象那样可以看得见、听得着，直接感受到，而是要通过文字语言的引导，凭借想象来把握。正因如此，西方有一句谚语："有一千个读者，就有一千个哈姆雷特"。同样，对于名著《红楼梦》来说，有一千个读者，就有一千个贾宝玉、一千个林黛玉。从这个意义上讲，文学形象为读者提供了更加广阔的想象天地，可以在欣赏过程中更加自由地进行再创造，获得更多的审美快感。

此外，作为语言艺术，文学作品不仅可以描述视觉形象、听觉形象，而且可以描绘动态形象；在人物形象塑造方面，不仅可以从外部描写人的

肖像、动作和语言，而且可以从内部去描写人的内心世界和心理活动。文学形象由于具有以上特点，所以它最少受到时间和空间的限制，具有最大的自由度，可以多方面地展示广阔而复杂的社会生活。这也正是文学作品改编成电影和电视剧的困难之处，因为再好的改编作品也很难满足每个人的想象。

例如1987年版电视连续剧《红楼梦》当中的林黛玉的扮演者是陈晓旭，当时很多媒体尤其是一些小报对选择她来饰演林黛玉纷纷提出批评，他们认为林黛玉应该是一名江南女子，怎么能找一位东北姑娘来出演。直到电视剧播出后，大家才慢慢接受这一版的"林黛玉"，特别是在陈晓旭病故之后，人们觉得陈晓旭的形象和性格与林黛玉是很吻合的。

总之，虽然文学形象是要通过眼睛来看，但它又和视觉形象完全不同；虽然它与听觉形象相似，都是要通过想象来完成鉴赏过程，但它的感受形式却完全不同。

再来看看综合形象。综合形象是指话剧、戏曲、电影、电视艺术等综合艺术所创造的艺术形象，其中既有视觉形象、听觉形象，也有文学形象。它们组合成为一个有机的整体。综合形象有一个与众不同的特点，那就是它往往通过演员在舞台、银幕或荧屏上展现出来，具有很强的表演性。演员的表演是在剧作家一度创作的基础上进行的二度创作，在综合形象的塑造中具有十分重要的地位，正因为这样，中外许许多多著名的表演艺术家，以及他们在舞台上或银幕上所饰演的角色，在广大观众心目中留下了极其深刻的印象，充分体现出综合艺术感人的艺术魅力。与此同时，综合形象还有一个不容忽视的特点，就是它常常是集体创作的结晶。虽然戏剧影视演员在综合形象的创造中具有重要的作用，但同时也离不开编剧、导演、摄影、美工、化妆等各个部门的配合。

第二节　如何鉴赏文艺作品中的艺术形象

1. 如何鉴赏电影作品中的艺术形象

我们可以用著名导演李安的《喜宴》作为例子来分析电影作品中的艺术形象。应当说，从以《喜宴》为代表的"父亲三部曲"到《少年派的奇幻漂流》，李安有着深刻的美学追求。早期的作品《推手》《喜宴》《饮食男女》因为都塑造了一位深入人心的父亲形象，被合称为"父亲三部曲"。李安在创作时参考了自己父亲的形象，他的父亲对他要求非常严格，并不赞同他从事电影行业，而李安成名前的生活也一度非常窘迫，在美国留学期间不得不靠妻子的工资艰难度日，他则在家中做家务和创作剧本，这三部电影的剧本就创作于那个时期。

《喜宴》讲述的是台湾一位退休的将军在美国有许多房产，他在美国读书的儿子帮他打理。老将军只有这一个独生子，非常希望他早日结婚生子，就不断地写信催促儿子结婚。但儿子伟同其实是一名同性恋者，在美国有自己的同性恋人。为了应付父母的催婚，伟同找了他的一位女租客（一位内地去的中国留学生），以免除她房租的条件让她与自己假结婚。得到消息的老将军夫妻从台湾赶到美国，为儿子操办了一场结婚喜宴，伟同在宴会上被灌醉后与女租客发生了关系并且令她怀孕。在这样混乱的关系下，伟同、伟同的"恋人"以及他的"妻子"之间发生了激烈的争吵。他们原来以为两位老人不懂英文，但伟同的父亲作为当年黄埔军校的高材生，曾经留学美国，完全听懂了他们争吵的内容。最后老父亲找到伟同的"恋人"谈话，用流利的英语告诉他，自己已经了解了他们的关系，请求他不要伤害伟同，并且不要将这件事情告诉伟同的母亲，因为她年纪大了，身体不好。与此同时，伟同的母亲找到伟同的"妻子"，说自己虽然不明白他们三人为何吵架，但看得出她并不爱自己的儿子。老母亲将随身佩带的名贵首饰都赠予她，并央求她生下这个孩子，尤其不要将真相告诉伟同的父亲，因为老父亲心脏不好。老将军夫妻最后其实都知道了真相，但为了对方的身体选择独自承担内心的痛苦，充分体现出中国传统文化中浓郁的亲情，

令人感动。

整部影片描写了一个家庭当中东西方文化的冲撞与调和，塑造了性格鲜明而又各异的父亲、母亲、儿子以及儿子的同性"恋人"和"妻子"的形象，既表现了西方文化对中国传统文化的巨大冲击，也描写了东方文明中家庭的亲情。

美国电影中也有刻画得十分成功的人物形象。例如1972年上映的《教父》，以及1974年的《教父》续集，这两部影片先后在第45和第47届奥斯卡金像奖上获得最佳影片奖，这在奥斯卡奖的历史上是绝无仅有的，足以显示《教父》系列电影的成功和魅力。《教父》塑造了许多生动的人物形象，其中教父维托·唐·柯里昂和他的小儿子迈克最为打动观众。小儿子原本在大学里学习，没有参与到家族事务当中，也非常厌恶这样的生活，教父极力保护小儿子，想让他安心读书，把家族的事务都交给了大儿子。但是由于黑手党几个派系之间的斗争，教父以及大儿子先后被枪杀。小儿子为了报仇，继承了家族事业，并且比自己的父亲更加残暴，将其他派系血洗杀绝。影片当中有这样一个片段，小儿子一面假惺惺地为一个新生儿祈祷洗礼，另一面

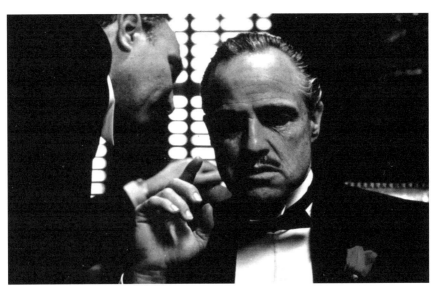

在《教父》系列影片中，马龙·白兰度饰演的黑手党首领维托·唐·柯里昂成为银幕上经典的人物形象。

却派人去秘密杀死了婴儿的父亲,以及其他几个黑帮的头目,这位年轻教父慈爱的表象下是一颗冷酷的心。这位刚刚上任的新教父与他的父亲老教父这两个人物形象都十分鲜明,具有各自不同的性格特征与处事方法。应当承认,这两个人物形象都塑造得十分成功,因而先后获得奥斯卡最佳男主角奖,成为黑帮片历史上不可逾越的经典。

2. 如何鉴赏戏剧作品中的艺术形象

《原野》是中国著名剧作家曹禺的作品,曾经在北京人民艺术剧院以及其他剧院多次上演,塑造了有血有肉、令人难忘的人物形象。

青年农民仇虎与女孩金子原本是一对互相爱慕的恋人,但是金子被焦家强抢,嫁给了焦大星并生了一个儿子,焦母更是对金子百般虐待。仇虎因此痛恨焦家,焦母对仇虎则欲杀之而后快。眼瞎耳聪的焦母内心恶毒至极,几次陷害或者策划杀死金子的旧情人仇虎都未成功。一方面她虐待金子,一方面又不得不顾及她是自己孙子的生母而利用金子。金子对焦家也是十分仇恨,既恨焦家拆散了自己和仇虎,被迫嫁到焦家,又恨焦母阴狠毒辣,对她打骂虐待。金子具有反抗精神和斗争意识。《原野》的戏剧冲突十分激烈,表面上,焦母既是仇虎的干妈又是金子的婆婆,但是实际上,这个阴险狠毒的瞎子老太婆恨不得把他们两人置之死地而后快。焦母虽然眼睛看不见,但是十分狡猾,她同仇虎、金子的对话表面和气,实则暗藏杀机,耐人寻味。焦母这个人物正是由于置身如此强烈的戏剧性冲突之中,从而在戏剧舞台上别具一格,成为独一无二的人物形象。

外国戏剧中也有不少令人难以忘怀的人物形象。例如莎士比亚"四大悲剧"之一《奥赛罗》中的主人公奥赛罗,他原本是少数民族部落的首领,因为战功赫赫而成为威尼斯的一名大将,并娶了美女苔丝狄蒙娜为妻。奥赛罗手下有一个阴险狡诈的副将,挑拨奥赛罗与苔丝狄蒙娜的感情,捏造说另一名副将与苔丝狄蒙娜的关系不同寻常,奥赛罗信以为真,勃然大怒并掐死了自己的妻子。当他得知自己中了奸计之后,懊悔不已拔剑自刎,死在了苔丝狄蒙娜身边。戏剧舞台上的奥赛罗这个人物形象刻画得如此成

功,以致在西方成了嫉妒的象征,"奥赛罗性格"成为嫉妒性格的代名词,由此可见奥赛罗的形象是多么地深入人心。

3. 如何鉴赏美术作品中的艺术形象

我们首先以南宋梁楷的减笔画《太白行吟图》为例。在这幅绘画作品上,唐代大诗人李白一个人孤零零地居于画面中央,他的身上披着一件长袍,除头部以外,其他几乎什么都看不见,他的手脚都藏在肥大的衣服里面。梁楷的这幅减笔画,从形式上看是把笔画减少到了不能再减的地步,很有特点,然而,这幅画更加可贵的是,它通过艺术创新的减笔画技法重点描绘了李白的头部,身体部分则通过一件大袍子掩盖起来,于是画作欣赏者的注意力都被吸引到李白的头部。李白正在仰天长啸,流露出一种"大道如青天,我独不得出"的悲愤情绪。这幅《太白行吟图》非常准确地表现了李白的精神状态,是一幅十分成

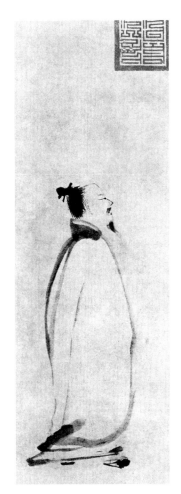

梁楷,《太白行吟图》,纸本,
30.4cm×81.2cm,南宋

功的减笔画作品。

外国美术作品中也有不少人物形象塑造得非常成功的画作,例如俄国19世纪著名画家列宾的油画《不期而至》(又名《突然归来》)就是很有特色的一幅作品。列宾是俄国19世纪巡回展览画派的代表人物,也是俄罗斯批判现实主义画家中最杰出的一位。《不期而至》这幅画所描绘的是一位反对沙皇的俄国民主主义革命者从西伯利亚流放地突然归来的情景,画面上的几个人物形象都非常独特生动:这位民主主义革命者经历了多年的流放生涯,刚刚从西伯利亚匆匆回来,他满脸沧桑,衣着破旧,一双眼睛却炯

列宾,《不期而至》,布面油画,160.5cm×167.5cm,1882 年

炯有神。虽然他久别之后见到亲人,内心十分激动,但他毕竟饱经沧桑,外表仍然十分镇静,不露声色。至于那位开门的女仆,由于她从来没有见过男主人,因此当她看见门外这位衣衫破旧的男人时满脸疑惑。这位女仆的身后闪过一位年老女邻居的身影,她的脸上也充满了疑惑,很想知道这个脏兮兮的男人跑到这里究竟来找谁?这位革命者的母亲看到多年不见的儿子,激动地仿佛要马上扑过去拥抱儿子。革命者的妻子原本正在弹钢琴,背对着房门,然而仿佛是一种直觉,让她在无意识中感觉到可能是丈夫回来了。她停止弹琴,急忙转身,急欲迎接亲人。坐在桌子旁边的两个孩子更有意思,其中那个小男孩是哥哥,由于他大一些,对父亲还有记忆,所

以当他看到久未见面的父亲回家时非常高兴；而那个对父亲没有记忆的小女儿则十分害怕，似乎想要躲藏到桌子下面去，因为可能她出生时父亲就已经被流放了。可见，在这一幅绘画中，列宾非常形象地表现了不期而至的瞬间所有人的反应，每个人的身份和性格都展露无遗，人物形象塑造得十分成功。

4. 如何鉴赏文学作品中的艺术形象

《三国演义》这部恢宏巨著塑造了许许多多的人物形象，比如足智多谋的诸葛亮、忠义无双的关云长、鲁莽冲动的张飞、有勇无谋的吕布、多疑奸诈的曹操等，给读者留下了非常深刻的印象。时至今日，诸葛亮仍然是智慧的象征，关羽则是忠义的象征，甚至现在东南亚很多国家的商店将关羽作为神来供奉，象征自己做生意讲求信义。但是，《三国演义》中的人物并不是简单的脸谱化人物，而是性感丰满、有血有肉的人物。例如关羽这

王扶林导演的电视剧《三国演义》剧照

个人物，一方面他忠于桃园三结义的大哥刘备，尽管曹操为了收买他，三日一小宴，五日一大宴，应允他美女财宝、荣华富贵，但他丝毫不为所动；另外一方面，为了感谢当年曹操的厚待，他又擅自违反军令，华容道上放走了曹操。一方面，他英勇无比，过五关斩六将，温酒斩华雄，于千军万马中取上将头颅如探囊取物；但是另外一方面，他又刚愎自用、骄傲自大，当东吴来联姻时，他用"虎女焉嫁犬子"羞辱孙权，破坏了诸葛亮"东和孙权，北拒曹操"的战略计划，最终导致了蜀国的溃败。

外国经典小说中也有许多塑造得非常成功的人物形象，例如法国司汤达著名作品《红与黑》中的人物形象。小说《红与黑》的主人公于连是一名出身农村社会底层的青年，渴望进入上流社会。在当时的法国，想要跻身上流社会是很不容易的，虽然他费尽心机往上爬，但始终还是被人瞧不起，于是他不择手段地去勾引市长夫人德瑞娜。德瑞娜夫人原本是两个孩子的母亲，贤惠善良，在于连无所不用其极的百般诱惑下爱上了于连并与他发生了关系，但是后来于连为了自己的前程，重新找了一个有钱有势的侯爵的女儿做未婚妻，抛弃了德瑞娜夫人，最终导致了不可挽回的悲剧。在《红与黑》这部文学作品中，于连年轻英俊的外表与肮脏龌龊的内心世界形成了鲜明的对比，人物形象十分丰满。德瑞娜夫人原来是一个标准的贤妻良母，不幸落入于连精心编织的陷阱之后，她内心两种声音的斗争让她几乎崩溃，人物形象十分独特。

从这些中外著名小说中，我们不难看出，丰满深刻的人物形象是整部小说作品的精华与灵魂，成就了一部部永世流传的中外经典文学作品。

第五章
理解艺术意蕴，是提高艺术鉴赏力的核心

艺术意蕴作为优秀艺术作品才蕴含的深层含义，常常深藏在艺术作品之中，很难被人发现，只有深入读解，才能理解优秀艺术作品之中蕴含的艺术意蕴。

第一节　什么是艺术意蕴

所谓艺术意蕴，是指深藏在艺术作品中的内在的含义或意味，常常具有多义性、模糊性和朦胧性，体现为一种哲理、诗情或神韵，只可意会不可言传，需要鉴赏者反复地领会，细心地感悟，用全部的心灵去探求才能发现。应当指出，艺术意蕴也是艺术作品具有不朽艺术魅力的根本原因。

德国古典美学大师黑格尔曾经讲过："意蕴总是比直接显现的形象更为深远的一种东西，艺术作品应该具有意蕴。"他又举例说，就像一个人的眼睛、面孔、皮肤、肌肉，乃至于整个形状都显现出这个人的灵魂和心胸一样，艺术作品也是要通过线条、色彩、音响、文字和其他媒介，通过整体的艺术形象来"显现出一种内在的生气、情感、灵魂、风骨和精神，这就是我们所说的艺术作品的意蕴"。显然，黑格尔认为艺术意蕴就是艺术作品的灵魂，它必须通过整个艺术作品才能体现出来。

严格地讲，关于艺术意蕴很难给出一个准确的定义，属于一个仁者见仁、智者见智的范畴。但是，为了加深对艺术意蕴的理解，我们可以从以

下五个方面来认识:

第一,艺术意蕴从一定意义上来讲,就是艺术作品蕴藏的文化含义和人文精神。

原籍德国的美国艺术史学家、著名图像学家潘洛夫斯基认为,对艺术作品的图像阐释具有极其重要的地位与意义,因此,他主张必须充分利用与艺术作品相关的政治的、宗教的、哲学的、社会的、历史的、心理的多方面文献,从而真正深刻理解和认识艺术作品本身的内在意义。潘洛夫斯基认为,应当对视觉艺术中的图像进行深度阐释,因为艺术本身就是文化的征兆,艺术史是人类文化史或文明史的一个组成部分。

潘洛夫斯基的图像学认为,可以从以下三个方面来把握图像的意义:首先是"自然的意义",主要是指通过常识就能认识的人物、事物、对象等;其次是"习俗的意义",主要指约定俗成的或者具有象征意义的内容;再次是"内在的意义",从某种意义上更可以称为一种综合内涵。由于图像的"内在的意义"具有社会的、历史的、伦理的、宗教的价值,因而相应的阐释就更加困难。不难看出,潘洛夫斯基的后两层含义,即"习俗的意义"和"内在的意义",都应当属于文化的范畴,并具有文化的意义。如果我们以清代著名画家郑板桥的《风竹图》为例,它的"自然的意义"当然就是竹子,它的"习俗的意义"是国画中梅兰竹菊抗御风寒、坚忍不拔的精神,而这幅画"内在的意义"则是郑板桥为了帮助灾民,下令开仓放粮,辞官而去的义举。显然,艺术意蕴是民族文化审美心理积淀的产物,凝聚着具有民族特色与时代特色的文化内涵。

世界美术中,意大利文艺复兴时期乔尔乔内的油画《暴风雨》可以很好地用来阐释潘洛夫斯基图像学的三层含义。我们如果仔细看看这幅画,就会发现画面上描绘了一个抱着婴儿正在哺乳的女人,画面左侧站着一个士兵,两人并没有眼神交流,天空中有划过的闪电——这是画面的第一层含义,就是"自然的意义";乔尔乔内作为文艺复兴时期重要的代表人物,非常重视人文精神的觉醒,这也是整个文艺复兴时期一种普遍的精神,在这幅作品上体现得非常明显,描绘现实生活中的人可以说就是这幅画的第

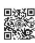
《暴风雨》

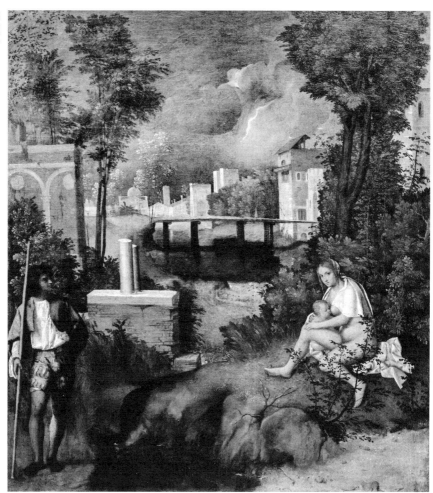

乔尔乔内,《暴风雨》,油画,82cm × 73 cm,1508 年,意大利威尼斯艺术学院美术馆藏

二层含义,即"习俗的意义";但是《暴风雨》这幅画的第三层含义非常复杂,画面中的女人和士兵仿佛都在期待些什么,他们究竟在期待什么呢?期待的是同样的东西还是不同的东西呢?天空中的闪电又意味着什么呢?甚至这幅画的名字"暴风雨"究竟是什么意思?关于这些,都有各种各样不同的说法。上百年来,无数美术理论家对这幅画进行过研究,有从宗教的角度,有从哲学的角度,有从道德的角度,还有从政治学的角度对这幅画进行了读解,但是没有人说自己的看法一定是正确的,这幅画的第三层

含义即"内在的意义"神秘而又深刻,让无数人着迷,吸引一代代学人进行研究。

这样的例子还有很多,中国曹雪芹的《红楼梦》、德国歌德的《浮士德》、两千多年前的古希腊神话、英国莎士比亚的"四大悲剧"等等,都是值得人们一代一代地对它们进行不断的读解和研究的。

第二,艺术意蕴就是指艺术作品应当在有限中体现出无限,在偶然中蕴藏着必然,在个别中体现出一般。

例如西方现代主义画家毕加索的作品《格尔尼卡》,画面表现的是各种抽象的图案,左上方是一头举首顾盼的公牛,画面中央是一个被长矛刺穿的马头,马头的右上方是一只手拿着灯。整个画面用黑、白、灰三种颜色完成。《格尔尼卡》这幅作品是毕加索以现实生活为题材,采用超现实主义的手法创作的,如果不了解背景,是很难看懂的。实际上,这幅现代主义作品具有十分现实的意义,这是因为二战期间纳粹德国的空军疯狂轰炸西班牙小城格尔尼卡,造成许多平民百姓死伤。当时正旅居法国的西班牙画家毕加索得知家乡遭此劫难后十分悲愤,采用超现实主义手法画出了这幅《格尔尼卡》。一般来讲,现代主义美术作品都是不可解释的,但是,这幅画比较特殊,因为画家毕加索自己曾经对《格尔尼卡》做出过一些解释:画面中的马头代表着格尔尼卡小镇苦难的人民,他们正在哀号呼喊;画面

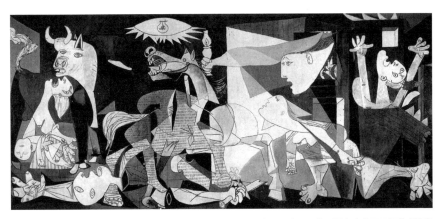

毕加索,《格尔尼卡》,油画,349.3cm×776.6cm,1937年,西班牙马德里国家索菲亚王妃美术馆藏

中的牛头则代表的是残酷无情的德国法西斯。毕加索在创作这幅画不久后，法国也惨遭沦陷。一位德国纳粹军官喜欢美术作品，是毕加索的崇拜者，他专门来到毕加索家里参观他的作品，当他看到这幅新画时问道："这也是你的作品吗？我怎么从来没见过。"毕加索愤怒地回答："这是你们的作品！"毕加索用这幅画表达了他对格尔尼卡小镇人民悲惨遭遇的同情和对纳粹德国的控诉。这其中还蕴含着更深层的含义，例如对人类命运的思考，对战争与和平的深刻认识。

由上可知，虽然毕加索的《格尔尼卡》是一幅超现实主义的现代主义绘画作品，但仍然有着十分深刻的现实意义与人文关怀。使有限的艺术作品蕴含无限的意蕴，既是艺术家们所追求的，也是鉴赏者们应该从中领悟吸收的。

第三，艺术作品中的这种深层意蕴，有时由于具有多义性和模糊性，不但欣赏者意见纷纷、各说不一，甚至有时连艺术家自己也说不明道不白。

例如俄国著名作家列夫·托尔斯泰的《安娜·卡列尼娜》这部作品就完全违反了作家本人原来的初衷，小说中的女主人公完全按照与作家相反的思路在发展。托尔斯泰本人是虔诚的东正教教徒，他原本是想按照教义将安娜·卡列尼娜塑造成一个不守妇道，应该遭到谴责批判的女性形象，但是当写到一定程度的时候，作品中的主人公仿佛自己有了生命，不再按照作者的预设来生活，最终他把女主人公安娜塑造成了一个值得同情的人物。在小说创作完成之后，托尔斯泰在给朋友的书信中写道："我的主人公们都做着我所不希望的事情，他们所做的是现实生活中他们所必须做的和现实生活中所常常发生的事情，而不是我想要的事情。"小说的内容最终没有按照托尔斯泰预想的方向发展，而是遵循了艺术创作的规律。后来的文艺理论家们经过研究发现，列夫·托尔斯泰塑造安娜·卡列尼娜这样的形象其实有着历史的必然性，因为19世纪中叶是沙皇俄国统治最黑暗的时代，农奴制严重阻碍了资本主义经济的发展，加上农民运动日益高涨，沙皇政府被迫进行了俄国农奴制改革，为资本主义经济的发展创造了条件。随着社会现实的急剧变化，人们普遍渴望自由，追求个性解放，正是在这

种大趋势的推动下,托尔斯泰改变了原来的想法,安娜对自由和幸福的追求与渴望恰恰折射出时代变革的要求,托尔斯泰的现实主义创作态度最终战胜了他的宗教偏见。

　　再比如说意大利"文艺复兴三杰"之一的米开朗基罗的作品——意大利佛罗伦萨美第奇教堂内保存的四件大理石雕刻,即《昼》《夜》《晨》《暮》。关于这组雕刻作品的真正含义,从古至今有许多说法,存在着很大的分歧。相比之下,或许米开朗基罗的学生、著名美术史学家瓦萨里的解释更有说服力。瓦萨里认为,这四件雕塑作品寓意深刻,它们象征着时间的流逝和世事的变迁,除此之外,它们的构图大多给人以不稳定的感觉,人物的神情显露出惶恐与悲伤,联系到米开朗基罗本人曾经写过的一首诗:"睡眠是甜蜜的,成为顽石更是幸福。只要世上还有罪恶与羞耻,不见不闻,无知无觉,于我是最大的满足。不要惊醒我",显然,这组雕刻作品蕴含着米开朗基罗对人生、历史、社会、现实的深刻思索,蕴藏着无穷的意味,但这意味又很难用语言说得清楚。

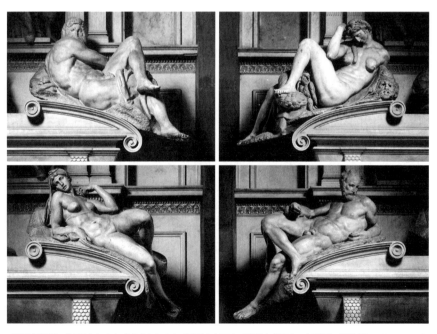

米开朗基罗,《昼》(左上)、《夜》(右上)、《晨》(左下)、《暮》(右下),大理石,创作于1520—1534年

第四，艺术作品中的这种意蕴，并不完全是由艺术形象体现出来的主题思想。

比起艺术作品的主题思想，艺术意蕴是一种更加形而上的东西。它是一种哲理或诗情，常常是只可意会、不可言传的；它是这样一种艺术境界，即"此中有真意，欲辩已忘言"。

例如古希腊神话中的著名悲剧《俄狄浦斯王》，俄狄浦斯其实没有犯任何错误，但是被命运裹挟摆布，最后在不知情的情况下犯下弑父娶母的大过，而这并非他的主观愿望。这是因为在古希腊的"命运悲剧"中，在强大的大自然面前，作为个体的人是非常渺小和微不足道的，只能听凭命运的摆布。另一个古希腊神话人物西西弗斯，本是科林斯的建立者和国王，一度绑架了死神，让世间没有了死亡。最后，西西弗斯触犯了众神，诸神为了惩罚他，便要求他把一块巨石推上山顶，每每即将登上山顶时，却又前功尽弃地滚下山去，于是他就只能不断地重复，永无止境地做这件事——诸神认为再也没有比进行这种无效无望的劳动更为严厉的惩罚了。西西弗斯的生命就在这一无效又无望的劳作当中慢慢消耗殆尽。在古希腊神话中类似的关于命运的深刻思考还有很多。事实上，古希腊人关于命运的思考，反映出刚刚迈入文明门槛、处于童年时期的人类的生存状态与认识水平。

西方有一出著名的现代主义荒诞派戏剧《等待戈多》，剧情非常简单，几个人从第一幕开始等待戈多的到来，但是直至话剧结束，戈多也并没有出现。这里的戈多到底是谁呢？又象征着什么呢？有的戏剧评论家认为戈多象征的就是人的命运中的"好运气"，人们总是在等待好运气，一等不来二等不来，直到等得头发都白了，始终也未能等到好运气。另外一些戏剧评论家则认为戈多象征着人生的知己，一等不来二等不来，直到等得头发都白了，始终也未能等到真正的知己。当然，戈多还被赋予了很多其他的含义，正因为它的不确定性和多义性，才使得《等待戈多》这出荒诞派戏剧更加耐人寻味，发人深省。另一出荒诞派戏剧《秃头歌女》也是这样，一对夫妻分别去别人家做客，竟然互不相识，非常荒诞，令人发笑。但这

2006年爱尔兰"大门"（Gate）剧院的《等待戈多》剧照

也恰恰反映和讽刺了20世纪中叶西方社会由于性解放造成的家庭关系破裂、夫妻关系冷漠、夫妻之间同床异梦而形同陌生人的社会现实。所以说，艺术作品中的这种意蕴并不完全是由艺术形象体现出来的主题思想，只有通过领悟和体味整个作品，才能加以把握。

歌德的诗剧《浮士德》是德国文学史上最杰出的作品，也是世界文学史上不朽的名著，作者花费近60年时间才将其最终完成。故事取材于德国中世纪的民间传说，以德国乃至欧洲18世纪到19世纪的社会现实为背景，通过书斋、爱情、宫廷、梦幻等方面的场景，展示了浮士德在学业、感情、仕途、艺术等方面追求不息的历程。这部作品具有非常复杂的思想内涵和艺术意蕴，100多年来，世界各国的专家、学者对它进行过多方面的研究，写出了上百部专著和无数篇论文，不断地探索深藏在这部作品中的艺术意蕴。有的从时代特征出发，认为这部作品反映了资产阶级上升时期先进知

识分子为美好理想不断追求的进取精神；有的从作者论出发，认为浮士德性格上的深刻矛盾恰恰是作者歌德本人性格矛盾的深刻体现；有的从结构主义出发，认为浮士德与魔鬼靡非斯特的形象对比，体现出美与丑、善与恶的对立统一和尖锐斗争；有的从哲学高度来探讨，认为这是一部探索人类前途命运的史诗，在浮士德身上寄托着作者探求人生真谛、探求崇高理想的执着精神。总之，从《浮士德》这个例子可以看出，艺术意蕴常常超越了作品自身特定的历史内容，具有更加普遍和深刻的思想内涵。因此，优秀的文艺作品常常在艺术意蕴中或多或少、或隐或现地体现出这些深刻的内涵，并通过艺术的方式加以呈现。

第五，还有一点需要指出，在艺术作品的层次构成中，任何一个作品都必须具有前两个层次，即艺术语言和艺术形象。但是，作为第三个层次的艺术意蕴，则并不是每一个艺术作品都会具有的，只有优秀的艺术作品才具有。

例如意大利现代主义大师费里尼的影片《八部半》，在全世界享有盛誉。影片讲述的是电影导演古依多在筹拍自己的第九部影片时，不仅在创作上遇到困难，而且在感情上也与三个女人产生了矛盾：第一个是自己的妻子，他们夫妻俩早已貌合神离，同床异梦，经常吵架；第二个是他的情妇，原本两人关系很好，后来古依多发现情妇只是在利用他而并不是真正爱着他；第三个是他影片的女主角，古依多原以为她是一个单纯的姑娘，后来发现也只是想借他的电影出名。古依多徘徊在这三个女人之间，影片中不断出现意识流的镜头，表现古依多回忆自己小时候的场景，看似毫无规律可言，却蕴含了深刻的意蕴，体现了存在主义等西方现代哲学对电影的影响。这部电影之所以能在电影史上占有非常重要的地位，与它内在复杂而深刻的意蕴是分不开的。事实上，这也是费里尼本人的第九部影片，只不过采用了西方现代主义的创作方法来曲折地表现自己的创作经历。

第二节　艺术典型与艺术意蕴

什么是艺术典型呢？典型，又称典型人物、典型性格或者典型形象，是指艺术作品中塑造得成功的人物形象。关于典型问题，长期以来存在着不同的看法，还有一种广义的解释，认为典型应当包括典型人物、典型事件、典型环境等。但不管怎样，典型的核心是鲜明生动的人物形象，这一点是大多数人所公认的。

毫无疑问，艺术典型是个性与共性的统一。任何艺术典型都是在鲜明生动的个性中体现出广泛普遍的共性，在独一无二的个别形象中体现出具有普遍性的某些规律。例如电视剧《亮剑》当中的主人公李云龙，就是一个典型人物。李云龙作为部队的一名干部，既有个性刚强耿直的一面，也有仗义感性的一面。在艺术作品中这种塑造成功的典型人物形象往往会给观众留下十分深刻的印象，下面我们举中外经典文学作品中的两个例子来加以说明：

首先是文学作品中鲁莽性格的典型形象。众所周知，施耐庵的《水浒传》当中塑造了许多鲁莽的人物，例如武松、鲁智深、李逵等等，但是这些鲁莽的人物形象又各有不同。其中，武松的鲁莽反映在他景阳冈打虎的故事当中，书中讲到武松完全是因为喝醉了，过景阳冈时在醉态中打死了这条大虫，武松酒醒之后看到身边躺着的死老虎也是后怕不已，当看到远处草丛中又有一只老虎在活动时，不禁叹气道这下完蛋了。可见武松打虎完全是在酩酊大醉时完成的。相比之下，《水浒传》中的鲁智深相对武松就要更加鲁莽一些，在"鲁提辖拳打镇关西"这一章节中，鲁智深三拳两脚就将镇关西打倒，没想到出手太重，无意中打死了镇关西，但鲁智深确实是粗中有细，他用手在镇关西鼻子上试了试，发现果然没气了，鲁智深也吃了一惊，他看看周围围观的人群，说了句："你这厮诈死，洒家待会再打"，心里想的却是："只指望痛打这厮一顿，不想三拳真个打死了他。洒家须吃官司，又没人送饭，不如及早撒开。"于是拿起放在地上的衣服赶紧离开了。围观的人一听镇关西是在装死，也就慢慢散开了。由此可见，鲁

智深虽然鲁莽，但是粗中有细。《水浒传》这三人当中最鲁莽的应该是李逵，书中讲到，他听说宋江强抢民女（实际上是一伙流氓假扮宋江在干坏事），不问青红皂白，提着两把板斧就要冲上忠义堂去砍掉宋江的脑袋，任凭周围的人怎么解释都不听。大家劝告李逵，先搞清楚究竟是不是宋江强抢民女再做处置不迟，然而暴怒的李逵却大声喊叫道："都别拦我，等我用板斧砍了这厮的脑袋再作计较。"他完全忘记了人头砍下来后是接不上去的。显而易见，《水浒传》中这三人虽然都是鲁莽性格，但又个性鲜明，各有不同，一个比一个更加鲁莽。

其次是中外经典作品中吝啬鬼的典型形象。虽然中外很多文学作品中都有吝啬鬼的形象，但是我认为，中国小说中塑造得最成功的吝啬鬼是《儒林外史》中的严监生，有一个细节描写得非常生动：严监生一生吝啬，病重临死之前已经不能说话，家人都围在身旁，他举起了两根手指，众人纷纷猜测他想说什么，肯定都是同钱财有关系的，他的妻子问是不是还有两笔账没有收回来，严监生摇摇头，其他家人个个都在猜测，但是都未猜对，唯有小妾长期陪伴他生活，最能够了解他的心意，小妾最后发现病床旁的油灯点了两根灯芯，于是掐掉了一根，严监生这才咽气。气息奄奄之际还在为一盏油灯算计，可谓吝啬至极。外国小说作品当中塑造得最成功的吝啬鬼形象是巴尔扎克《欧也妮·葛朗台》中老葛朗台的形象，因为不愿意陪送嫁妆而阻挠女儿出嫁，以致女儿被拖成了老姑娘，最终嫁不出去。老葛朗台还有一个特殊的爱好，就是每天晚上独自关起门来数钱。他生病后无法亲自完成，就将女儿叫到床前，让女儿从他腰间取下拴着的钥匙，打开装着法郎的铁箱，在他面前一枚枚地帮他数钱，然后再当着他的面锁上铁箱，才去睡觉。虽然中外作品对吝啬鬼的表现方式各有不同，但都塑造了给人留下深刻印象的形象，具有吝啬的共性，又各有各的不同。

应当指出，艺术典型是在现象中体现本质，偶然中体现必然。典型人物作为个人来讲，他的遭遇、经历、命运、性格、行为等可能具有偶然性，具有不可重复性，但是这种偶然性又常常体现出特定的社会生活与历史发展的必然性。鲁迅作品中的阿Q就是这样一个人物，我们常说的"阿Q精

神"指的就是利用"精神胜利法"来自欺欺人地进行自我安慰，反映了中华民族思想当中的劣根性。另一个人物祥林嫂则是饱受苦难的妇女形象，两次丧夫，孩子又被狼叼走，周围的人都嫌她晦气，甚至连她自己也认为自己就是个"扫把星"。祥林嫂的经历是具有偶然性的，却在一定程度上反映出封建法制和封建礼教吃人的本质，祥林嫂这个人物形象成为旧时代被侮辱、被损害的中国劳动妇女典型形象。

第三节　艺术意境与艺术意蕴

　　什么是艺术意境呢？意境，是中国古典美学传统的一个重要范畴。中国古典诗、画、文、赋、书法、音乐、建筑、戏曲都十分注重意境。一般认为，意境就是艺术中一种情景交融的境界，是艺术中主客观因素的有机统一。意境中既有来自艺术家的主观的情，又有来自客观现实的升华的境，这种情和境并不是分离的，而是有机地融合在一起，境中有情，情中有境。可以说，意境是主观情感与客观景物相熔铸的产物，是情与景、意与境的统一。

　　意境，是中华民族在长期艺术实践中形成的一种审美理想境界。作为美学范畴的意境，孕育于先秦至魏晋南北朝，诞生于唐代。还需要指出的是，作为中国古典美学的重要范畴，意境的产生直接受到了佛教的影响。佛教自东汉传入中国后，魏晋时与玄学结合，到唐朝进一步发展并趋于中国化。从一定意义上讲，中国禅宗对于意境范畴的形成产生了直接的重大影响，但意境范畴的思想源头可以追溯到先秦的老庄哲学与魏晋玄学。从中国古典诗论来看，唐代诗人王昌龄所作的《诗格》中，就把诗分为三境：物境、情境、意境。尤其是自唐代司空图提出的"韵味说"，到宋代严羽的"妙语说"，清代王士禛的"神韵说"，直到近代王国维的"境界说"，都认为诗歌中"言有尽而意无穷"的境界更令人难以忘怀，指的就是一种只可意会、不可言传的意境。特别是王国维认为境界应当包括情感与景物两方

面，他所说的境界，其实质就是意境。中国古代文论、画论中也有类似的论述，西晋陆机在《文赋》中强调了艺术创作中情随景迁的现象，南朝刘勰在《文心雕龙》中更是明确提出"情以物迁，辞以情发"，南朝画家宗炳在《画山水序》一文中认为画山水时应当"应目会心"，也就是画家在观察描绘山水时应当融入主观的情思，才能神畅无阻，达到"万趣融其神思"。

但是，我认为以上关于意境的传统论述仍然不够全面，要真正认识和懂得意境，还必须从下面三个方面来理解：

第一，意境是一种若有若无的朦胧美。艺术意境是艺术家在艺术作品中创作的一种空灵境界。陶渊明诗曰："此中有真意，欲辩已忘言。"（《饮酒》）中国传统美学理论通常把艺术境界区分为实与虚两个部分，任何优秀的艺术作品都是虚实相生的，心与物、情与景、意与象、神与形，前者为虚，后者为实。意境的实的部分存在于画面、文字、乐曲及想象的具体意象当中，而意境的虚的部分，也是构成意境的更为重要的部分，在于具体意象之外的无限想象和哲理感悟之中。这种无限的想象和哲理感悟在审美过程中常常表现为一种若有若无的朦胧美。

让我们举前中国电影家协会主席、著名导演吴贻弓的影片《城南旧事》为例，来讲讲如何在电影中体现出艺术意境与艺术意蕴。《城南旧事》影片开头是一个长镜头，表现的是蜿蜒曲折的长城，镜头推向长城的一个个箭垛，特写镜头中一株枯草在风中摇曳，整部影片的意境就被烘托出来了。这部电影改编自台湾女作家林海音的同名小说，讲述的是这位老人晚年思念北京南城的日子，怀念自己的童年，怀念自己的故乡，炽热浓烈的情感在岁月的磨蚀下由浓转淡，整部作品洋溢着一种"淡淡的哀思"。吴贻弓导演在改编这部影片的导演阐述中指出，《城南旧事》这部影片的基调就是这种"淡淡的哀思"。在整部影片的开头，导演通过蜿蜒曲折的长城与城墙上在风中摇曳的枯草的意象将这种意境体现得淋漓尽致。

影片中，导演通过一口"井窝子"的空镜头来展现春夏秋冬四季的变化：春天井口的上方柳条吐絮；夏天则传来阵阵蝉鸣，刺眼的阳光照在井台上亮晃晃的；秋天枯黄的落叶飘满井台，冬天则是井口周围白雪皑皑，井

水结冰。根本不需要一句话的解释,春夏秋冬的意境已经呈现在银幕之上了。影片结尾,香山红叶的空镜头六次化入化出,以此表现小英子一家离开北京,举家迁往台湾前到香山给父亲扫墓,向父亲告别,体现了依依惜别之情。《城南旧事》并没有完整的故事,更没有曲折的情节,仅仅通过洋溢在整部影片之中的情景交融、若有若无的朦胧美,获得了极大的成功,成为新时期中国电影的经典作品。

再来看看电视纪录片《苏园六纪》中的艺术意境与艺术意蕴。《苏园六纪》由苏州电视台拍摄,著名纪录片导演刘郎执导。更特别的是这部作品的解说词邀请中国作家协会副主席陆文夫先生撰稿,陆先生本身就是苏州人,深深热爱自己的家乡,对苏州园林有着特殊的情感,他生前晚年撰写的解说词充满了诗情画意。纪录片共分六集:《吴门烟水》《分水裁山》《深院幽庭》《蕉窗听雨》《岁月章回》《风扣门环》,题目取名非常富有诗意,拍摄的画面也充满中国古典意蕴,充分展现了苏州园林亭、台、楼、阁、廊、榭、堂的建筑美感,"小桥流水人家"的江南情调跃然眼前。

第二,意境是一种从有限到无限的超越美。中国传统艺术历来追求"言有尽而意无穷"的境界,追求"韵外之致""味外之旨"。魏晋时期王弼就提出了"得象忘言,得意忘象"的观点,就是力求突破言、象的有限性,追求意的无限性,以有限表现无限,从而达到"言有尽而意无穷"的境界。

电视纪录片《苏园六纪》中的画面

例如长篇小说《红楼梦》，数十万字的篇幅已经很长，但总还是有限的，其中体现出的艺术意蕴却是永恒的、超时代的、跨时空的，是无限的。

绘画更是如此。宋徽宗赵佶非常喜欢绘画，开设的宫廷画院聚集了从全国各地选拔的优秀画家，以命题绘画的方式来测试画家们的画技和能力。有一年的题目是《踏花归去马蹄香》，香味是无法用绘画直接体现的，入选的作品画了一匹奔跑的骏马，有一只蝴蝶围绕马蹄飞舞，画家用骏马踩到鲜花引来蝴蝶的跟随来表现香味。另一年的题目是《深山藏古寺》，有的人画了深山中的寺庙，或者寺庙的一角，但是都没有入选。最后入选的作品画面上没有任何庙宇，而是画了一条小溪边一个小和尚正在打水——有和尚就意味着有寺庙，深山藏古寺的诗意跃然纸上。最难的是这样一道题：《蝴蝶梦中家万里》，大家知道，梦是没有办法画出来的，怎么办？入选的作品画了茫茫的草原，有一个人在草地上酣然入睡，他的头上一只蝴蝶在飞，躺着睡觉的人是苏武。大家都对"苏武牧羊"的故事耳熟能详，他被派出使匈奴，却遭到匈奴的扣押，在异国他乡牧羊几十年，始终坚守气节，绝不投降。苏武一直拿着汉武帝赐给他的节杖，虽然岁月流逝，节杖上的毛都掉光了，但是他永远拿着这根节杖，因为这是他汉朝大使身份的象征。画家将人物设置成苏武，他睡着之后所梦之地必然是家乡故里，所梦之人一定是家乡的亲人，"蝴蝶梦中家万里"的意境油然而生。

第三，意境是一种不设不施的自然美。意境追求天然之美、朴素之美、纯真之美，这也是由意境情景交融的特点决定的。意境中的情是"景中情"，意境中的意是"境中意"。有意境的艺术形象中，情、景、意是自然契合、高度和谐统一的，它们共同构成了一个有机的艺术作品整体。

宗白华先生在他的著作中提到中国美学史上有两种美：第一种是人工美，即错彩镂金的美，属于人工雕琢的美；第二种是自然美，即芙蓉出水的美，属于天生丽质的美。人工美和艺术美虽然是两种不同的美，但在几千年中国艺术史上都产生了许多精美卓越的艺术品。

我国商周时期的青铜器就属于第一种错彩镂金的美，雕刻非常精细。历朝历代各种精美的瓷器、玉器，戏曲舞台上的各类服装、脸谱，民间广

为流传的年画、剪纸，都是人工美。但是在中国美学史上，从魏晋开始，自然美更受人们的推崇，特别是受到文人的推崇。例如国画，自南宗王维开创文人画开始，经历五代的四大家（荆浩、关仝、董源、巨然），宋代的李成、范宽两位大师，元代的四大家（黄公望、倪瓒、吴镇和王蒙），明代的董其昌、四大家（沈周、文徵明、唐寅、仇英），清代的"四僧"（石涛、朱耷、髡残、弘仁）、"四王吴恽"（王时敏、王鉴、王翚、王原祁、吴历和恽寿平）、"扬州八怪"（郑燮、罗聘、黄慎、李方膺、高翔、金农、李鱓、汪士慎），近代的吴昌硕、潘天寿、徐悲鸿、齐白石等，一脉相承，都推崇自然美，在中国绘画史上始终占据上风。人工美和自然美是中国美学中两种不同的风格，但从意境的角度来讲，自然美更加符合国画讲求意境的特点。显然，艺术意蕴中积淀了民族文化审美心理，凝聚着具有民族特色与时代特色的文化内涵。

第六章
如何鉴赏中国电影

在人类所有的艺术种类中，能够准确知道其诞生时间的只有电影和电视。其中，世界电影诞生于 1895 年，法国卢米埃尔兄弟在巴黎的咖啡馆放映了他们拍摄的短片《火车进站》《水浇园丁》等，剧情很简单，但是在当时引起了轰动。在此之前，人们只见过静态的绘画、雕塑、摄影等，从未见过活动的画面，第一次看到电影时，咖啡馆内的观众都兴奋不已。看到银幕上火车迎面驶来，有的观众甚至站起来准备逃跑；看到园丁用水管喷水，有的观众甚至撑开了手中的雨伞。活动的画面与逼真的效果使人们感到新奇，可以说，电影在诞生之初就展现出巨大的魅力。

第一节 百年中国电影史上的三次高潮

中国电影诞生于 1905 年，正好在世界电影诞生十年之后。第一部中国电影是由北京丰泰照相馆拍摄的京剧舞台纪录片《定军山》，《三国演义》的一个戏曲选段，由当时的京剧名家谭鑫培主演，遗憾的是这部影片的拷贝已经遗失。时至今日，中国电影已经走过了一百多年，经历了三次高潮：

1. 第一次高潮：20 世纪三四十年代的中国电影

中国电影在 1905 年诞生之后，经过十几年的发展，终于在 20 世纪三四十年代涌现出了一批有影响力的影片。中国第一部在国际上获奖的影

片是《渔光曲》，由蔡楚生导演，主演有王人美、韩兰根等，获得了莫斯科国际电影节荣誉奖。虽然并不是什么大奖，但它毕竟是中国电影的第一个国际奖项，标志着中国电影走向成熟，开始得到世界观众的肯定。《渔光曲》是一部无声的默片，采用字幕来标注人物对白。这部影片最大的特点是把镜头对准生活在社会最底层的普通人，真实地记录了渔民早出晚归、辛勤劳作的情景。影片画面朴实，采用录音机配音的主题歌很好地表达了影片的内涵，优美的旋律非常富有江南水乡特色，富有运动感的镜头充分体现出湖光水影中渔民撒网捕鱼的情景，非常契合主题。

三四十年代另外一部非常著名的影片是《马路天使》，导演是袁牧之，主演是著名男演员赵丹，以及被称为金嗓子的著名女歌星周璇等人。影片通过讲述赵丹扮演的吹鼓手小陈和周璇扮演的歌女小红两个年轻人纯真曲折的爱情，表现了当时生活在社会最底层的青年人的喜怒哀乐和悲欢离合，特别是其中的歌曲《四季歌》和《天涯歌女》非常动听，广为流传，以至于几十年后的今天还在传唱。

这一时期也产生了在中国电影史上具有里程碑意义的重要影片《一江春水向东流》，这部现实主义巨著堪称中国电影第一次高潮的巅峰之作。2005年中国电影百年诞辰之际，全国电影人投票选出了百年中国电影史上最具影响力的10部影片，排名第一的就是这部影片。《一江春水向东流》分为上下集：《八年离乱》和《天亮前后》，导演是蔡楚生和郑君里，主要演员包括著名女演员白杨、上官云珠、舒绣文、吴茵，以及著名男演员陶金等。下面我们就从四个方面来详细读解这部影片，分析它为什么会成为中国电影的经典作品。

这部影片的第一个成功之处是通过一个家庭的悲欢离合，反映了中华民族八年抗战的艰难历程。从某种意义上讲，中国影视作品延续至今的那种浓郁的"家国情怀"，正可以追溯到20世纪三四十年代的这部影片。《一江春水向东流》正是通过一个家庭的命运变化，浓缩了从抗战到胜利、从沦陷区到大后方、从城市到乡村、从平民到官僚的社会生活场景，以生动的故事情节、典型的人物形象、深刻的社会内涵、强烈的时代色彩，在广

阔的历史背景下多层次、多角度、多方位地展现了整整一个时代的历史画卷，成为一座具有划时代意义的丰碑。

这部影片讲述的故事发生在上海，纺纱厂女工素芬结识了教师张忠良并与之结为夫妻，婚后生活非常幸福。一年后抗日战争爆发，张忠良怀着抗日救国的决心来到大后方重庆参加抗日工作，没想到很快就被官僚阶层花天酒地的生活腐蚀，在重庆找了两个情妇，开始过上花天酒地的糜烂生活，完全忘记了还在上海苦苦挣扎的妻子、孩子和母亲。影片采用了平行蒙太奇的表现手法，另一条故事线表现的就是在上海，张忠良的父亲被日军杀害后，妻子素芬带着孩子和婆婆艰难度日，一路逃难来到重庆，寻找张忠良。然而茫茫人海中想要寻找一个人谈何容易，为了生存，素芬来到一户富人家做佣人，负责洗全家人的衣服，而她并不知道这个富裕之家的女主人就是她丈夫的情妇。直到有一天，女主人要结婚了，在盛大的婚礼上素芬突然发现新郎就是自己苦苦寻觅多年的丈夫，上前质询时，交际花女主人盛怒之下狠毒咒骂，可怜的素芬悲愤交加，走投无路后投江自尽。整个故事是一场悲剧。

这部影片的第二个成功之处是人物形象生动，角色性格鲜明。男主人公张忠良前后的性格转变在影片中表现得十分鲜明，陶金通过一系列行为动作体现出张忠良来到大后方重庆以后，怎么从一个朴实的爱国青年逐渐堕落成一个攀权附势的小人。著名女演员白杨饰演妻子素芬，在银幕上为我们展现出一个含辛茹苦的贤妻良母形象，尤其是素芬带着婆婆与孩子在风雨交加的夜晚苦苦支撑的那场戏，更是催人泪下、感人至深。影片中作为配角的两个情妇，一个是汉奸的老婆，另一个是交际花，分别由著名女演员上官云珠和舒绣文饰演，同样十分传神，特别是舒绣文饰演的交际花不但有着泼妇般的性格，而且一段踢踏舞跳得出神入化。影片中饰演老母亲的演员吴茵，将一位慈祥的老人演绎得十分形象生动。总而言之，正是由于这批优秀演员有着杰出的演技与精湛的表演，在银幕上塑造出一个个活生生的有血有肉的人物形象，才使得这部影片大获成功。

这部影片的第三个成功之处，就是有意吸收与借鉴了中国优秀的美学

《一江春水向东流》剧照

传统。三四十年代的中国电影已经开始有意识地吸收和借鉴中国优秀美学传统,这部影片的片名就来自南唐后主李煜的词:"问君能有几多愁,恰似一江春水向东流。"影片的故事发生在长江流域的上海与重庆,这两个城市一个在长江尾,一个在长江头,加上整个故事是一出悲剧,与片名非常契合。其实三四十年代运用古典诗词中的名句作为片名的影片还有不少,例如抗日故事片《八千里路云和月》就采用了南宋民族英雄岳飞《满江红》的名句"三十功名尘与土,八千里路云和月"。除了在中国古典诗词中寻找灵感之外,三四十年代的中国电影人还有意识地从中国古典小说中寻找白描的艺术手法,从中国古典戏曲中寻找讲述故事和构筑情节的叙事方法。中国电影人有意识地从优秀传统文化与古典美学中汲取丰富的营养,应当说正是从20世纪三四十年代开始,其中的代表作品便是这部《一江春水自东流》。

这部影片的第四个成功之处,就是采用了戏剧化美学结构。应当指出,中国早期电影一直遵循"影戏美学"的传统,同美国好莱坞的戏剧化电影比较接近。《一江春水向东流》这部影片的故事情节就采用了传统戏剧结构方式,有着明显的开端、发展、高潮、结尾,以悲欢离合的戏剧性来感染观众,符合中国观众的审美习惯。这部影片的开端,用一组镜头描写了张忠良和素芬两人在上海时幸福的婚后生活。影片的发展,则采用了"平行

蒙太奇"的手法，讲述抗战爆发，张忠良怀着抗日救国的决心到了重庆，结果很快被交际花王丽珍拉下水。银幕上导演以平行蒙太奇的方式加以呈现：一边是张忠良在重庆花天酒地，一边是素芬带着孩子和婆婆在上海苦苦挣扎。影片的高潮，则是素芬在女主人的婚礼上突然发现新郎就是自己苦苦寻找的丈夫张忠良，整个婚礼大乱，发生了一场激烈的争吵。影片的结尾，素芬受尽屈辱，投江自尽。由此可见，这部影片具有十分明显的开端——发展——高潮——结尾的戏剧化结构方式。

《一江春水向东流》片断

从以上几点我们不难看出，中国三四十年代的电影虽然也是二战前后的现实主义影片，也把镜头对准社会最底层的普通人，但是，它与20世纪50年代的意大利新现实主义电影有很大的区别。从总体上讲，20世纪50年代的意大利新现实主义电影，例如《罗马十一时》《偷自行车的人》等等，都是纪实风格的电影，素材都来自新闻报道，提倡实景拍摄（意大利新现实主义的口号就是"把摄影机扛到大街上去"），大量启用非专业演员，运用纪录片的方法来拍摄故事片。更进一步，欧洲电影在此基础上发展出了以法国电影理论家安德烈·巴赞和德国电影理论家克拉考尔为代表的纪实性电影美学流派。与此相反，同样是现实主义，中国三四十年代的影片则继承了传统戏曲注重讲故事的特点，十分注重悲欢离合的故事情节，特别强调演员的表演，大多数场景都是在摄影棚中完成的，因而体现出一种戏剧化的电影美学风格。

当然，20世纪三四十年代的中国电影业除了出现了以上大量的现实主义影片之外，也有一些独特的影片，著名导演费穆的《小城之春》（1948）就是一部十分特殊的心理题材电影。《小城之春》这部影片放映时正处于解放战争最激烈的时候，在当时并没有产生什么影响。直到20世纪七八十年代改革开放以后，国外的电影理论家才重新发现了这部电影的独特之处，他们不由自主地赞叹："哇，中国20世纪上半叶，电影刚刚诞生不久，居然出现了这么优秀的心理探索影片，人物心理刻画居然达到了如此细腻的程度。"于是，将近半个世纪以后，《小城之春》这部影片才又重新走入人们的视线。

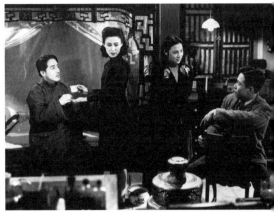

《小城之春》画面

《小城之春》全片只有五个人物：丈夫、妻子、小姑子、客人、老仆人，但是情节非常曲折，心理描写十分到位。影片讲述的是抗战胜利后，在一个破落的大户人家，人到中年的丈夫和妻子貌合神离，与小姑子和老仆人一起过着表面上宁静的生活，直到有一位客人来访，这种宁静才被打破。这位客人是丈夫的大学同学，但是丈夫并不知道，他也是妻子的初恋情人，后来小姑子也爱上了他，这个家庭中几个人的关系顿时复杂起来。当然，这部影片最后以客人的离开而结束，这个家庭又恢复了往昔的平静，最终还是遵循了中国传统的价值观——"发乎情，止乎礼"。这部影片具有高超的艺术技巧，影片开端，在短短的三分钟内，就采用一组简洁明了的镜头交代了丈夫、妻子、小姑子和老仆人几个人物的关系，人物性格也塑造得非常鲜明。特别是影片高潮的一场戏，为了对客人表示欢迎，同时也为了庆祝小姑子的生日而举办的家庭聚会上，每一位人物的心态各不相同，尤其是妻子醉酒后与客人关系暧昧，丈夫此时也有所察觉，每个人物的心理变化耐人寻味。

《小城之春》片断

2. 第二次高潮："十七年"（1949—1966）中国电影

20世纪五六十年代是中国电影的第二次高潮。从1949年中华人民共和国成立到1966年"文化大革命"爆发，正好是17年，因此这个时期的

中国电影又被称作"十七年"中国电影。其最主要的特点，就是鲜明的现实性与强烈的时代感，追求"崇高壮美"的美学风格，歌颂叱咤风云的英雄人物，具有浓郁的时代激情。

这个时期中国电影银幕占主导地位的是革命抒情正剧，数量最多，成就最大。例如《南征北战》《红色娘子军》《冰山上的来客》《英雄儿女》等等，都是在歌颂英雄人物，是"十七年"电影的主流。这些影片的出现绝非偶然，契合了中华人民共和国刚刚成立时洋溢在整个国家与社会中的积极乐观情绪。毫无疑问，这个时期中国电影的基调是革命英雄主义和革命现实主义。不管是《红色娘子军》里的洪长青、吴琼花，还是《英雄儿女》中的王成、王芳兄妹，可以说全部都是英雄人物。为了全方位地塑造这些银幕英雄，导演不但大量采用蒙太奇手法，例如英雄人物牺牲后，一定是天旋地转、风雨大作，而且运用音乐特别是主题曲来渲染气氛，由此也诞生了许多流传至今的优秀电影插曲，如《英雄赞歌》《怀念战友》《花儿为什么这样红》等等。完全可以讲，"十七年"电影把这种英雄题材的影片推到后来再也无法企及的高度。

当然，这个时期也有不少成功的其他类型影片，例如具有浓郁抒情色彩和人性特色的散文诗式电影《早春二月》《林家铺子》等等。其中《早春二月》这部影片被称为"五好"影片——最好的编剧、最好的导演、最好的演员、最好的舞美、最好的音乐。当然，"文化大革命"期间，《早春二月》这部影片也遭到"四人帮"的猛烈攻击，江青甚至亲自跳出来大批这部影片，称其为"五毒"影片。这个时期还出现了一批有影响的惊险样式电影，例如《英雄虎胆》《羊城暗哨》等等，以及一批有影响的喜剧风格电影，例如《女理发师》《大李、小李和老李》等等。

这个时期也出现了一些优秀的历史题材电影，比如《林则徐》（导演：郑君里，主演：赵丹）等。导演郑君里在这部影片完成后所撰写的《导演阐述》中坦言，他在这部影片的拍摄过程中有意运用了中国诗词来创造意境，将李白诗句"孤帆远影碧空尽，惟见长江天际流"的意境融入了林则徐送别战友邓廷桢的画面中，使得这个段落成为中国电影史上的经典。由

《林则徐》画面　　　　　　　　　《枯木逢春》画面

于当时清政府的主和派占了上风，与林则徐一同在广州抗击英军的邓廷桢被朝廷提前召回，此刻的林则徐和邓廷桢都明白抗英斗争要走下坡路了，在送别邓廷桢时，林则徐提着长袍跑到岸边的山顶看着战友远去，只见大江东去，一叶扁舟，此情此景，情何以堪？林则徐无限惆怅的心情与滔滔东去的江水完全融为一体。

显而易见，这个时期中国电影的民族风格和民族特色比起前一个阶段更加成熟。除了上文提到的《林则徐》"江边送别"一场戏之外，这个时期还有一部描写江南农村经过多年努力终于战胜了血吸虫病的影片《枯木逢春》，运用了中国国画创作常常使用的"游"的美学。中国国画中有不少长卷绘画，需要观者从右到左仔细观看，例如观看《清明上河图》时就必须如此。香港著名电影理论家林年同认为影片《枯木逢春》就采用了中国国画的这种方法，也就是"游"的美学，摄影机在故事当中"游动"。需要特别指出的是，在20世纪五六十年代，摄影机是固定的或者是在轨道上运动的，还没有现在可以扛在肩上的斯坦尼康，在这样的情况下能拍摄出《枯木逢春》这样的影片是非常难得的。摄影机的"游动"一方面表现了主人公的情感交流，另一方面也将周围的环境展现得淋漓尽致。

3. 第三次高潮：20 世纪 80 年代"两岸三地"的电影改革运动

20 世纪七八十年代，随着中国改革开放的实施，两岸三地的电影人相继开展了电影改革运动，由此可见电影艺术与政治的关系是很密切的。

两岸三地的电影改革运动，首先是 70 年代末期的香港"新浪潮"电影运动，领军人物是两位香港大导演：一位是徐克，他的代表作是《黄飞鸿》系列，监制了《新龙门客栈》；另一位是女导演许鞍华，她的代表作是《姨妈的后现代生活》《桃姐》等。80 年代初，台湾出现了"新电影运动"，领军人物也是两位大导演，其中侯孝贤的代表作是《悲情城市》，杨德昌的代表作是《牯岭街少年杀人事件》。之后才是大陆"第五代"，领军人物是陈凯歌，其代表作是《黄土地》，以及张艺谋，其代表作是《红高粱》。

值得指出的是，这一时期的中国电影业在改革开放的浪潮中，尤其是在新时期"反思文学"的影响下，还出现了一批富有社会影响力的"反思型电影"：第一种是对农民形象的反思，例如《老井》，这部影片由时任西安电影制片厂厂长的吴天明执导，也是吴天明导演的最成功的作品之一。应当指出，正是吴天明当年提拔了张艺谋、陈凯歌等一批现在中国影坛的领军人物。张艺谋原来准备在这部影片中担任摄影师，但导演吴天明认为他最符合这部影片中的陕北农民形象，于是让他出演了男主角，张艺谋凭借此片还获得了东京国际电影节影帝的殊荣。这部影片讲述了改革开放前陕北两个极其贫困的山村由于争夺祖上传下来的一口老井，而发生了大规

《新龙门客栈》剧照

《悲情城市》剧照

模械斗的悲惨事件，改革开放以后，还是这一片土地，还是这一片蓝天，中国农村发生了翻天覆地的变化。

第二种是对中国妇女形象的反思，例如《良家妇女》《湘女潇潇》《山林中头一个女人》等著名影片。其中《良家妇女》通过讲述一个所谓不守妇道的女人最终被族长下令沉潭淹死的故事，展现了数千年封建礼教压迫下中国妇女的悲惨命运。尤其是这部影片的片头，导演黄建中独具匠心，专门拍摄了一组表现中国历朝历代妇女生活的浮雕，以浮雕上的人物故事揭示了中国妇女饱受苦难与压迫的事实。

第三种是对"文化大革命"十年浩劫的深刻反思，如《小街》《巴山夜雨》《芙蓉镇》等。其中《小街》由著名演员张瑜和郭凯敏饰演，影片通过两个年轻人和他们的父母在"文化大革命"十年浩劫中的悲惨遭遇，揭示了这场劫难给我们的国家和民族，给人性人情，甚至是人的生命带来的巨大灾难，深入思考了我们这个有着几千年悠久文明历史的国家，为什么会发生如此疯狂的所谓"文化大革命"。

第四种是对知识分子的反思，这方面最优秀的影片应当是《黑炮事件》。这部20世纪80年代的中国电影居然开始有了后现代主义的味道，会议室这场戏中，整个场景完全是纯白色的：墙壁是白色的，墙壁上挂的钟是白色的，桌上的台布是白色的，人们穿的衣服也全是白色的。特别是墙壁上挂的那口白色大钟奇大无比，导演运用后现代语汇表现出宝贵的时间就在这种毫无意义的会议中白白浪费了。影片的主人公赵书信是一个典型的中国传统知识分子形象，一方面他熟悉业务、精通外语，工作上认真负责、兢兢业业，是单位的业务骨干；但是另一方面他又有一种怪癖，凡事斤斤计较到了让人难以想象的程度。赵书信到外地出差丢了一枚黑炮棋子，居然要朋友给他邮寄回来。正是这封邮寄黑炮的电报，引起了党委副书记、一个极"左"老太太的警惕，由此引发了后面一系列的故事。这部影片成功地塑造了赵书信这个人物形象，性格鲜明，许多评论文章称之为"赵书信性格"，认为其展现出了中国知识分子的双重性格。

第五种是对青年一代的反思，其中最具代表性的是女导演张暖忻的作

《青春祭》画面　　　《黄土地》画面

品《青春祭》。影片取材于女作家张曼菱20世纪70年代在北京大学中文系读书期间完成的小说《有一个美丽的地方》，讲述了一个知识青年在云南插队的故事。"文化大革命"十年浩劫的中后期，成千上万的城市知识青年在上山下乡的大潮中被放逐到农村，许多人的人生和命运因此而改变。《青春祭》中的女主人公原来家在北京，父母都是高级知识分子，被关进了牛棚，孤苦伶仃的她从此变得心情沉重、郁郁寡欢，似乎有了自闭症的倾向。但是当她被下放到云南一个傣族村寨后，少数民族淳朴的民俗民风深深感染了她，在这样的环境中，她仿佛获得了新生。

第六种是对中国文化本身的反思，其中最优秀的影片就是陈凯歌导演、张艺谋摄影的《黄土地》。陈凯歌在这部影片的导演手记里讲，拍摄《黄土地》的灵感来自于他带着剧组从西安坐车到延安的路上，途中经过陕西黄陵县（中华民族是炎黄子孙，我们的祖先是炎帝与黄帝，黄帝的陵墓就在黄陵县）。当陈凯歌和剧组成员在中华民族的祖先——轩辕黄帝的陵前默哀时，他突然悟到了这部影片的基调："如此贫瘠的土地养育了如此伟大的民族。"这就是《黄土地》要表现的真正内容，我们国家虽然土地面积比较大，但不少土地都是不可耕种的，特别是兰州以西的西北地区更是大片大片的沙漠和戈壁、寸草不生、渺无人烟，但正是在"如此贫瘠的土地"上，"养育了如此伟大的民族"，孕育了五千年中华文明，养育了今天的13亿中国人。所以《黄土地》的主角不是片中的小姑娘翠巧，也不是那个八路军战

土，而是黄土地和黄河。影片当中很多具有代表性的情节，例如求雨的情节，给观众带来了极大的震撼。特别是其中一个镜头，画面上十分之九的面积是寸草不生的黄土地，十分之一是蓝天，天边几个小人拉着牛在犁地，深刻地反映出中华民族天人合一的传统思想。还需要指出的是，这部影片首次启用了原生态的安塞腰鼓表演，上千个当地农民没有经过任何排练，在镜头前集体敲打腰鼓，由此产生的那种感动人心的震撼力是难以想象的。顺便说一下，20多年后的北京奥运会开幕式上，作为总导演的张艺谋也采用了这种原生态的安塞腰鼓表演。

第二节　中国电影正在迎来新的发展高潮

2005年中国电影100周年诞辰时，在北京大学和上海大学共同举办的"纪念中国电影百年高层论坛"上，我在大会发言中谈道："再经过二三十年的努力，中国电影将会迎来第四次高潮，这次高潮的特征是中国将会从一个电影大国变成一个电影强国。"如今时间过去了一半，我们的信心更加坚定，原因如下：

第一，中国电影票房每年的增长率高达20%—30%，2015年中国电影票房已高达440亿，2016年虽然增速减慢，但是市场规模仍然在扩大，电影产量稳中有升。2017年全国电影总票房更是达到了559.11亿元，同比增长13.45%，其中国产电影票房为301.04亿元，占票房总额的53.84%。有专家认为，再过几年时间，中国电影市场一定会超过美国，成为全球最大电影市场。《捉妖记》出品人江志强甚至认为中国电影票房今后最终可以达到3000亿人民币。

第二，中国电影银幕每年以数千块的速度迅速增长，目前中国银幕已经高达4万多块，中国已经成为世界上电影银幕最多的国家。银幕数量的增加，意味着中国电影观众数量的增长，因为每块银幕对应着特定的观众人数。与此同时，购票途径的增加也大大地拓宽了电影市场的覆盖范围，

尤其是手机购票、网上购票等新的购票方式，极大地方便了观众，特别是满足了年轻观众的需求。三、四线中小城市青年积极观影，更是一个值得注意的现象。

第三，近年来，各种投资商、房地产商甚至风投集团等均看好电影市场，开始投资建设院线、电影城、影视制作基地，投资拍摄电影和电视剧。应当说中国电影业目前并不缺少资金，而是缺乏好的投资项目和题材。

第四，中国电影大片走出了自己的道路，而不是像十多年前只有古装大片，如《夜宴》《无极》《三枪》等。有评论认为，《捉妖记》《狼图腾》《寻龙诀》等影片有望成为中国新时期电影工业初级阶段的代表作。2015年7月，《捉妖记》4天的票房高达6.7亿人民币，引发了中国电影有史以来最大规模的票房井喷，加上后来的《大圣归来》《煎饼侠》，形成了一股票房热潮，单周国产片票房居然高达17.68亿元。特别是近两年来《战狼》《红海行动》等影片，利用数字技术讲述中国故事，取得了巨大成功，标志着中国电影已经开始用现代的电影语言表现故事。与此同时，《我不是药神》一类影片的出现，更是显示了现实主义题材电影在新时代的创新与发展。

更加需要指出的是，中国电影特别是国产大片逐渐找到了自己的创作路径。我们可以拿成功的影片《捉妖记》作为案例来进行解析。首先，电影和其他文化产业一样离不开策划与创意，毫无疑问，电影也是重要的文化创意产业。《捉妖记》的出品人江志强曾多次参与影片的创意和策划，亲自制作发行了获得奥斯卡最佳外语片奖的《卧虎藏龙》，后来又与张艺谋合

《捉妖记》画面

作制作发行了《英雄》和《十面埋伏》，还有《北京遇上西雅图》等等。《捉妖记》项目的策划整整花了 7 年的时间，不断打磨和修改，保障了影片的品质，这是这部电影获得高票房的关键。其次，数字技术时代电影艺术与技术之间有着十分密切、相互影响的特殊关系，艺术与技术、文化与科技相结合将会产生无穷的力量。在数字技术时代，导演可以把真人表演和电脑制作结合起来，《捉妖记》就是一个成功的案例。影片当中既有演员白百合等人的精彩表演，又有用特效制作的"小胡巴"（小妖王）。为了成功塑造小妖王的形象，制片方专门邀请了好莱坞影片《怪物史莱克》的导演许诚毅来执导《捉妖记》。许导演不但把《怪物史莱克》的制作经验带到《捉妖记》中，而且还把好莱坞策划与制作商业电影的经验带到了中国电影的生产流程中。最后，《捉妖记》的价值观也得到了人们的认同。影片中的角色善恶分明，人有好坏之分，妖也有好坏之分，好人与好妖最终战胜了坏人与坏妖，"善有善报，恶有恶报"的传统文化价值观得到了彰显。

应当指出，这部影片的制片人江志强与许诚毅导演都有意摆脱好莱坞电影的影响，注意在影片创作中吸收中华民族优秀传统文化。制片人江志强曾经讲到，在策划这部影片的 7 年时间里，他和导演阅读了《山海经》与《聊斋》中的很多故事，从中吸收与借鉴优秀的传统民族文化，并将这些优秀文化故事与现代数字技术特别是虚拟现实（VR）和增强现实（AR）等高科技结合起来。显而易见，《捉妖记》等一批影片的成功为我们的国产电影开辟了一条广阔的创作道路，中国几千年悠久的历史为我们的电影创作提供了宝贵的创作资源，当我们运用当代高科技去演绎时就会收获意想不到的效果。尤其是 2017 年夏天，一部描写中国退伍军人营救海外侨胞的影片《战狼》，一举创造国内票房 56 亿的奇迹，并且成为全球票房排名前一百名中的首部亚洲电影。这部带有明显的主旋律色彩的中国军事题材电影为何能够取得如此高的票房？除了天时地利人和等多方面因素之外，借鉴好莱坞大片《拯救大兵瑞恩》等的制作手段，充分运用高科技来讲述我们中国人的故事，显然也是这部影片成功的重要原因。可见，用现代的艺术语言体现中国优秀的传统文化，就是中国电影走向世界的必由之路。

第七章
如何鉴赏好莱坞类型电影

为什么好莱坞会成为美国电影的"梦工厂"？首先是因为好莱坞位于美国西部洛杉矶附近，一年四季气候温和，阳光明媚，非常适合拍摄电影，八大电影公司就选中这个地方作为拍摄基地，于是好莱坞这个"梦工厂"就应运而生了。

第一节 什么是好莱坞类型电影

1. 好莱坞类型电影形成的原因

所谓"类型电影"，有广义与狭义之分。从广义上讲，"类型电影"是指按照不同类型与样式的要求制作出来的影片，强调影片创作与制作上的程式化、规范化、模式化。从狭义上讲，"类型电影"就是指20世纪三四十年代开始在美国好莱坞占统治地位的一种影片制作方式与创作方法，根本原因是制片商追求最大的商业效益。投资方投资电影是为了获得经济利益，只要影片获得成功，就会不断拍摄续集或者同类型影片，例如《007》系列迄今为止已经拍摄了20多部影片，只要有观众，这个系列就会一直拍摄下去。

实际上，类型电影也有着深刻的心理根源。心理学研究表明，人类的心理活动具有两个矛盾的特征：保守性与变异性。一方面，人们习惯于欣赏某类型电影，就会一直喜欢下去；另一方面，人们又存在着求新求变的

《007》系列电影剧照

心理。这两种矛盾心理的交叉和转化,是类型片存在和发展的心理根源。也就是前面讲到的,中国文化中的艺术妙在"似与不似之间"。类型电影中的"似",符合人类审美心理中的保守性;类型电影中的"不似",则符合人类心理中的变异性。与此同时,类型电影也要符合其所处年代的"集体无意识",实际上就是说,由于人类审美心理存在变异性,类型电影也要随着时代的发展而发展变化,这是类型电影创作必须遵循的客观规律。

从某种意义上讲,类型电影总是以一种特定的方式来讲述一个特定的类型故事。例如希区柯克的犯罪片总是利用悬念吸引观众,"三分钟一个悬念",一个接一个的悬念让观众欲罢不能,提心吊胆,只有当影片结束,观众走出影院后才如释重负。另一位默片时代的喜剧大师卓别林的电影,则永远表现的是一个滑稽的小人物在现实生活中的不幸境遇,通过喜剧的情节揭示出小人物的悲惨命运。

2. 好莱坞类型电影往往具有戏剧化电影的特征

好莱坞电影堪称戏剧化电影的典范。所谓"戏剧化电影",就是以戏剧美学为基础,按照戏剧冲突律来组织和结构情节,它的表现方法包括戏剧性情节、戏剧性动作、戏剧性冲突、戏剧性情境等。戏剧化电影主要有这样几个特征:

第一,戏剧化电影具有明显的开端、发展、高潮和结局,具有鲜明的

线性结构方式，要求情节与情节之间互为因果、层层递进。例如好莱坞影片《魂断蓝桥》（1940），开端是芭蕾舞演员玛拉与青年军官罗伊偶然相遇，一见钟情；发展是罗伊突然接到命令，马上要去前线，两人没来得及结婚，罗伊就出发了，之后，玛拉被芭蕾舞团开除，在贫困与绝望中沦为妓女；高潮是罗伊阵亡的消息纯属谣传，他突然从前线返回，带着玛拉去自己的庄园准备举行婚礼，但玛拉内心的隐痛迫使她奔向罗伊母亲的房间，倾诉了自己的不幸遭遇，并且独自离开了庄园；结局是玛拉在滑铁卢大桥上撞车自尽，罗伊陷入长久的思念和悲痛之中。这部影片是典型的线性结构，开端、发展、高潮和结局十分清楚明显。

《魂断蓝桥》片断

第二，戏剧化电影强调按照戏剧冲突律来组织和推进情节，并往往采取"强化"的方法，使影片冲突尖锐激烈，情节跌宕起伏，以便用浓郁的戏剧性去感染观众。例如好莱坞惊险片代表作品《卡萨布兰卡》（1943），就是围绕着美国人里克开的饭店展开各种冲突的，不论是反法西斯的一对流亡恋人——依尔莎和拉斯诺，还是德国秘密警察头目斯特拉斯少校与法国伪政权警察局长雷诺上尉，乃至专门高价倒卖出境护照的尤加特等等，各式各样的人物与事件，都围绕着里克这个轴心来展开，引起一连串的矛盾冲突，推动着影片情节不断深入。

第三，戏剧化电影常大量利用悬念、巧合、误会、偶然性等，造成紧张、剧烈的戏剧性动作和戏剧性情境。从本质上说，戏剧乃是动作的艺术，直观的动作是戏剧艺术的基本表现手段，也是戏剧性的根基。但是，戏剧性动作又必须放在一个有内在推动力的戏剧性情境中，才有可能真正展开，而这种戏剧性情境的内在推动力就是悬念。对于戏剧化电影来说，导演也必须通过强烈的戏剧性悬念，来推动剧情和吸引观众，激起观众的关心、期待、惊奇等情感，引导观众通过银幕形象去感受和理解作品的内涵。在希区柯克等人的影片中，有大量这方面的例子，例如著名悬念片《精神病患者》，讲述了一家汽车旅馆里发生的凶杀事件。凶手到底是谁？这一疑问始终牵挂着观众的心。旅馆老板诺曼为什么还会和已经死去十多年的母亲生活在一起？影片最终才揭开悬念，原来诺曼不但是凶手，而且还是一个

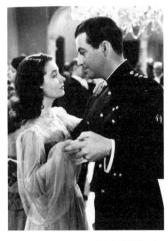 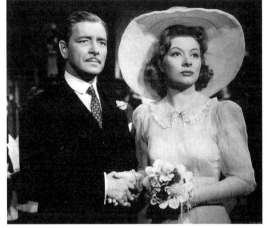

《魂断蓝桥》剧照　　　　　　　　　　　　《鸳梦重温》剧照

心理变态者。

第四，戏剧化电影往往具有情节剧的特点，强调以情动人，通过悲欢离合的情节来达到"煽情"的目的，唤起观众对主人公的最大同情，宣扬善必胜恶或者惩恶劝善等道德训诫。例如曾获 6 项奥斯卡金奖的好莱坞影片《鸳梦重温》，故事情节曲折动人，描写了因战争而丧失记忆，后来又因为爱情而恢复记忆的男主人公查尔斯与女演员波拉之间曲折缠绵的爱情。在影片中这对恋人由邂逅而结合，又由分离到团圆，导演注重以情动人，擅长处理心理起伏较大的情节戏，把人物的内心变化描绘得淋漓尽致，尤其是善于利用细节描写和烘托人物的内心感情，使情节丝丝入扣、动人心弦，在起伏曲折的情节发展中塑造人物，推进故事。

第五，戏剧化电影往往追求人物形象的类型化。所谓类型化人物，正如英国文艺理论家福斯特所说，就是具有单一性格结构的人物，也是用一个专有名词或集合名词便能够加以概括的人物。福斯特认为，文艺作品中类型人物的最大好处就在于，读者或观众可以轻而易举地分辨他们并记住他们。这种类型人物善恶分明，正面人物与反面人物的界限十分清楚。当然，这种类型人物的最大弱点也在于人物性格未免太露太浅，缺乏足够丰富的性格内涵。好莱坞生产的大量西部片，主人公几乎都具有善恶分明的类型

化倾向，无论是英雄牛仔与印第安人，还是警长与匪徒，几乎全部都可以用类型人物来划分。

第六，戏剧化电影往往具有唯美主义的审美倾向。正如乔治·萨杜尔所言："对白、歌曲和音乐使电影不得不求助于舞台戏剧。对舞台剧的模仿曾引起不少错误，但就像梅里爱时代的情形一样，这却是一种必然的过程。而且从这种模仿中也曾产生了一些新的影片样式。"好莱坞戏剧化电影创作者在努力探索电影艺术表现手段上确实下过许多功夫，除了西部片以外的大部分好莱坞类型影片都在摄影棚里拍摄，对于灯光、道具、服装、舞美、音乐、音响等都极其讲究，尽可能地营造出一个梦幻般的银幕世界。事实上，好莱坞电影的这种唯美主义倾向，正是根源于好莱坞戏剧化电影创造银幕梦幻世界的美学追求。

好莱坞戏剧化电影在20世纪三四十年代达到高峰，并很快风靡全球，使得戏剧化电影迅速在世界各国银幕上占据了重要的地位。有的学者甚至把这一时期干脆称为"电影戏剧化时期"。但是，20世纪四五十年代出现的意大利新现实主义电影运动，以及巴赞和克拉考尔在五六十年代大力倡导的纪实性电影美学观，包括60年代欧洲大量涌现的现代主义电影，都对好莱坞电影产生了巨大的冲击，使得好莱坞电影经历了一段漫长的低谷时期，之后经过一个缓慢的渐变过程，旧好莱坞才终于完成了向新好莱坞的转化。

3. 新好莱坞电影吸收欧洲艺术电影的风格，产生了新的特征

20世纪六七十年代，美国好莱坞在吸收和保持旧好莱坞电影优点的基础上，学习了欧洲艺术电影注重艺术性的特点，诞生了新好莱坞电影。一般认为，《邦妮和克莱德》（1967）标志着新好莱坞电影的诞生。

新好莱坞电影在现代主义与后现代主义的冲击下，放弃了原来一些传统的叙事方式，剧作上不再是封闭式的剧情结构，不再单一地运用开端——发展——高潮——结局的方式叙事，开始加入闪回、意识流等表现手段。

《邦妮和克莱德》剧照

新好莱坞电影为了适应社会现状的发展，大量使用新的技术手段，尤其是借鉴欧洲电影的艺术手法，自由地处理空间和时间，大量运用主观镜头、变焦镜头、定格、跳接、意识流、内心独白等等，塑造出更加立体化的人物形象，把电影镜头深入人的内心世界。

总而言之，新好莱坞电影一方面吸收了传统好莱坞电影长期积累的丰富经验，另一方面又吸收了欧洲艺术电影的新鲜经验，形成了自己既不同于旧好莱坞电影，也不同于欧洲艺术电影的新的美学体系，体现出商业电影艺术化、艺术电影娱乐化、娱乐电影大众化的新趋势。

第二节　好莱坞类型电影分类

根据题材和内容的不同，好莱坞类型电影可以分为以下几类：

1. 西部片

西部片堪称美国特有的一种电影类型，这与美国建国的历史有关。几百年前欧洲人经过航海从北美洲东部登陆美国，创建了美利坚合众国。他们在慢慢向西部扩展的过程当中，将土著印第安人赶到了西部的海边，与印第安人不断地发生冲突，西部片反映的就是这段历史。西部片发展的百年历史大致可以分为五个阶段：

① 经典西部片：20 世纪二三十年代出现的经典西部片当中，印第安人往往都是坏人，总是来骚扰袭击白人移民，白人移民遭到威胁以后，总是会出现一个高大英俊的英雄牛仔，单枪匹马击败印第安人，保护白人移民，救出遭到印第安人绑架的白人美女。我们现在服装当中的牛仔裤、牛仔衣实际上就起源于那个时代。经典西部片的故事完全可以用四句话来概括："白人移民遭威胁，英雄牛仔解危难，除暴安良歼歹徒，英雄美女大团圆。"这些影片的结尾往往都是胜利的牛仔骑着高头大马，驮着营救出来的美女在辽阔的草原上飞驰而去，其代表作有《关山飞渡》等。

② 成年西部片：20 世纪四五十年代的影片中，不但印第安人是敌人，白人内部也出现了好人和坏人之分，这个时期的牛仔英雄往往腹背受敌，既要英勇无畏地去对付所谓野蛮的印第安人，同时还要对付白人之中的坏人。应该说成年西部片中的牛仔英雄更加成熟，不但高大英俊、侠肝义胆，而且善于斗智斗勇，同时运用娴熟的枪法和高超的智慧战胜各种敌人。还应当指出，不光是影片中的牛仔英雄塑造得更加成熟，而且在电影表现手法和技巧上也更加成熟，正因为如此，这个时期的西部片被称为"成年西部片"，其代表作有《原野奇侠》等。

③ 心理西部片：20 世纪 60 年代，现代主义思潮开始全面影响欧美文艺界，也开始影响西部片的创作。特别是弗洛伊德的精神分析学和以法国哲学家萨特为首的存在主义，更是对西方电影界产生了极其巨大的影响，美国西部片也不例外。这个时期出现的影片开始探索牛仔的心理，牛仔英雄不但要和敌人斗争，还要和自己的内心斗争，他们的外表不再像以前的西部牛仔英雄那样高大英俊，甚至有时还显得有点猥琐；他们的内心世界也不像过去的牛仔那样刚强坚定，反而是经常犹豫不决、焦躁不安。实际上，他们虽然还是牛仔，但是无论如何也称不上英雄了。心理西部片的代表作有《山地枪战》等。

④ 在 20 世纪 60 年代心理西部片之后大概二三十年的时间里，西部片的创作一直处于沉寂状态，直到 20 世纪 90 年代，《与狼共舞》一举拿下包括最佳影片、最佳导演、最佳编剧在内的第 63 届奥斯卡奖的七项大奖，美

《与狼共舞》剧照　　　　　《荒野猎人》剧照

国西部片才重振雄风。《与狼共舞》这部影片讲述的是19世纪的一位白人军官在西部地区独自一人驻守时,同语言不通的土著居民成为朋友,"与狼共舞"便是印第安人给他取的印第安语名字。影片对当年白种人大规模屠杀印第安人、实行种族主义歧视的这段野蛮历史有所揭露,这无疑是西部片创作的一个伟大的进步,标志着美国西部片随着时代的发展而发展。但是这样的改变并不彻底,这部影片中,虽然这位白人军官最后娶了部落首领的女儿为妻,但这个女人其实并不是印第安人,而是被印第安人收养的一个白人孤儿。显然,这部影片的编剧和导演在潜意识里仍然还是不愿意让一位白人男子娶一位印第安女人为妻,可见种族主义的阴影在人们的潜意识中仍然还是很难消除干净。

⑤ 好莱坞西部片的第五个阶段,可以以2015年上映的《荒野猎人》为代表。这部影片的出现标志着美国西部片引入了数字技术,令西部片的面貌焕然一新,辽阔广袤的西部草原更加壮观,紧张激烈的枪战更加精彩,尸横遍野的场面也更加血腥,总而言之,数字技术使西部片更加惊心动魄。与此同时,好莱坞西部片在价值观上也有了新的变化:不仅白人内部分成正反两派,印第安人也有好坏之分,相对而言也更加客观真实了。

西部片的创作之所以能延续这样长的时间,具有如此大的影响,绝不是偶然的。这是因为西部片体现出强烈的美国民族精神,特别是美国人推崇的个人主义和竞争冒险精神。从心理学上看,西部片触及人类本性中的

某些方面，可以满足弗洛伊德精神分析学理论所言的人们潜意识里深藏的进攻欲和冒险欲。此外，西部片再现了美国西部独特的历史地理风貌，起伏的群山、荒凉的草原使常年生活在喧闹都市而深感厌倦的市民们体验到一种回归自然的快感。再加上强烈的戏剧性和娱乐性，吸引着世界各国的观众，更使得西部片在好莱坞电影史上经久不衰。

2. 喜剧片

这是好莱坞最受欢迎的影片类型之一。著名表演艺术家卓别林一生拍过几十部喜剧影片，高超的默剧表演技巧使他在全世界享有盛誉，其经典影片有《摩登时代》《淘金记》等。

卓别林的影片虽然是喜剧，却有着非常深刻的悲剧内核，是一种"含泪的喜剧"，让人们在笑声中警醒、耐人寻味、发人深思。例如《摩登时

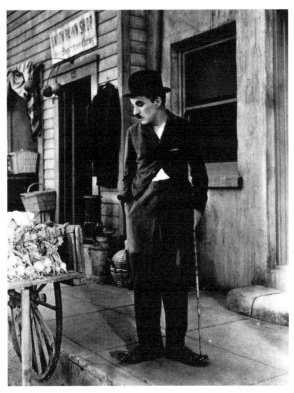

《摩登时代》剧照

代》当中的工人查理，这个人物形象颇有深意，这位不停地在流水线上工作的主人公仿佛患了职业病，下班后在大街上看到女人衣服上的圆形纽扣，也当作螺丝上前拧动，结果引来警察吹着哨子抓他。另外一场戏里，资本家为了加强对工人的剥削，让工人连续工作，吃饭都用机器喂食，为此还专门设计了一种吃饭机器。刚开始，吃饭机还能正常工作，但是很快就发生了故障，一块抹着奶油的面包直接打在查理脸上，紧跟着一碗菜汤倒在查理身上。观众看得哈哈大笑，但是在笑声中观众也感受到大工业机器生产下的工人其实过着非人的生活，这就是马克思所讲的人的"异化"，在工业化的背景下人已经变成了机器。卓别林的系列影片有以下几个特点：第一，鲜明的人物形象塑造，卓别林所有的喜剧电影塑造的都是小人物查理的形象。第二，悲喜剧的影片风格，在喜剧的表现形式下有着悲剧的内核。第三，运用娴熟的电影手段，如对比手法、蒙太奇、全景镜头等。第四，精湛的表演技巧，如哑剧的表演风格、夸张的动作。第五，深刻的哲理性，引人深思。

《摩登时代》片断

3. 犯罪片

希区柯克可视作好莱坞该类型电影导演的代表人物之一，有非常多的经典作品，例如《39级台阶》《西北偏北》《后窗》《群鸟》等等。其中《后窗》对人类窥视欲的反映非常直接，影片讲述的是一位坐着轮椅的记者虽然行动不便，但是依然爱好摄影。由于行动的限制，他只能从家中的窗户来拍摄对面房间中自己的邻居。在偷窥过程中，他发现一个大汉好像害死了一个女人，于是报警，但是警察并不相信他的话。记者就让自己的朋友去观察，结果被大汉发现，正当大汉找到记者并要杀死他的时候，警察赶到了。《后窗》的"窥视"视点设计影响到了世界各国的电影、电视剧创作，例如我国前些年颇受欢迎的电视连续剧《不要和陌生人说话》，就是把"窥视"融入剧情之中，受到广大观众的欢迎。希区柯克的另一部著名影片《群鸟》当中成千上万只鸟一起啄咬人的场景，在当年没有数字技术特效的情况下究竟是如何拍摄的，至今仍然还是个谜。此外，希区柯克的电影还善

于设置悬念,被称为"三分钟一个悬念",观众自始至终被吸引,充分体现出希区柯克悬念电影的巨大魅力。

4. 科幻片

科幻片是好莱坞重要的类型电影之一,在这里我们要特别提到著名导演乔治·卢卡斯 1977 年的影片《星球大战》。这部科幻片不但开启了后来"星战系列电影"的先河,而且完全可以说正是这部影片"拯救"了世界电影。因为 20 世纪 60 年代以后,各个国家的电视发展得非常快,甚至有人预言电影即将被电视取代,走向灭亡。直到乔治·卢卡斯的《星球大战》出现,这种类型电影震撼人心的音响效果和令人炫目的视觉奇观只有在电影院才能真正感受和体验到,在家里观看电视或者录像不可能有这样的效果。正是从这个意义上来讲,乔治·卢卡斯 1977 年的影片《星球大战》不但拯救了电影业,而且开创了一种"高概念电影",即通过高科技、高投入来获得高票房、高回报,也就是我们所说的大片策略。特别是数字技术时代伴随着虚拟现实技术和增强现实技术的盛行,好莱坞科幻片更是如虎添翼,发展迅猛。

5. 歌舞片

好莱坞的歌舞片也是十分流行的一种类型电影。在类型电影出现的早期,歌舞片就已经出现了。20 世纪三四十年代是好莱坞歌舞电影盛行的时期,甚至有人说,那段时期歌舞片的盛行与二战的爆发分不开,因为在残酷的战争时期,物资极度匮乏,家人离别,甚至牺牲,人们痛苦的心灵需要音乐舞蹈的抚慰,好莱坞歌舞片的盛行正当其时。好莱坞歌舞片一度数量很多,而且还有不同种类。例如,既有以歌为主的歌舞片,如《音乐之声》等等,其中的一些歌曲至今还在传唱,也有以舞为主的歌舞片,如《出水芙蓉》等等。还需要指出的是,好莱坞歌舞片中的舞蹈动作影响很大,甚至直接影响到现在欧美广为流行的音乐剧。许多美国音乐剧中的舞蹈,明显来源于好莱坞歌舞片。

6. 战争片

这也是一个在美国长盛不衰的影片类型。特别是在经历了令不少美国人感到痛苦的越南战争之后，好莱坞拍摄了很多反思越战的电影，这些影片在各种电影节上相继获得大奖。经典的越战影片有《猎鹿人》《现代启示录》等。其中著名导演科波拉的作品《现代启示录》是一部带有哲理反思性的战争片，也是20世纪70年代美国最有影响的影片之一，讲的是美国特种部队的上尉威拉德接到总部的命令，去寻找脱离了美军的科茨上校。科茨经过战争已经变成了一个"杀人狂魔"，他在越南丛林建立了一个独立王国，不但大肆屠杀越南人，甚至还与美军交火。威拉德接到的命令就是找到科茨上校，并把他带回来或者是杀了他。威拉德率领一小队士兵沿着湄公河逆流而上，穿越丛林前往越南。在导演科波拉看来，这个情节就是一个隐喻，"沿着湄公河逆流而上"意味着越南战争让人类倒退到了原始社会。在寻找科茨上校的过程中，威拉德目睹了战争的残酷。其中有这样两个情节：一是威拉德的小分队要完成任务，就必须通过被越共部队控制的湄公河，小分队只好求助于美国空中骑兵师。没有想到骑兵师的指挥官是一个冲浪运动爱好者，突然发现这个小分队中有一位著名的美国冲浪运动员，于是提出让其表演。这位指挥官为了看运动员的冲浪表演，竟然驾着战斗机，嚼着口香糖，播放着瓦格纳的音乐，将河两岸的村庄炸得火光冲天，直接夷为平地，杀死了无数无辜的平民。二是战争中的人精神高度紧张，在一次搜查来往船只时，一位越南妇女扑向了一个小桶，美军士兵误以为桶中是炸弹，于是开枪扫射，打死了船上所有的人，最后打开桶发现原来是一只小狗，然而一整船的越南人都已经被打死了。整个影片充满了各种隐喻和反思，影片结尾威拉德上尉杀死了杀人狂科茨，科茨床头放着他正在阅读的书籍，居然是人类学大师弗雷泽的代表作《金枝》。而数千个土著人又跪拜在威拉德上尉面前，重新把他当作"神"。

其他主题的战争片还有很多，例如《拯救大兵瑞恩》，影片讲的是士兵瑞恩的兄弟都战死了，只有他还活着。美国派出小分队到战场上寻找他，想将他带出战场，但瑞恩拒绝离开，想继续留在战场上为兄弟复仇。影片

表现了美国人的爱国主义和英雄主义，也体现了美国人的人道主义，是一部宣扬美国传统价值观的成功的商业影片。

7. 爱情片

这是好莱坞最盛行的一种影片类型，如早期的《乱世佳人》《魂断蓝桥》《罗马假日》等等，直到今天，仍然层出不穷。其中《乱世佳人》荣获 8 项奥斯卡金像奖，改编自长篇小说《飘》，成功塑造了美国南北内战期间个性要强又自私的女子郝思嘉的形象。1990 年出品的《漂亮女人》也是好莱坞最受欢迎的爱情片之一，这部影片采用传统灰姑娘的情节模式讲述了一个现代浪漫爱情故事：生活在美国洛杉矶社会最底层的女孩薇薇安同年轻英俊的富商爱德华之间产生了爱情。这部影片是双线情节结构模式，主线是薇薇安和爱德华之间爱情的萌发、发展，中间几经磨难，最后是大团圆结局。另外一条副线是爱德华商业生意上的波折与坎坷，最终也是圆满收场。这部影片堪称典型的好莱坞爱情片，也是传统好莱坞灰姑娘类型电影的现代版。

8. 伦理片

20 世纪 60 年代西方女权主义运动、"性解放"运动盛行，法国还发生了"红色风暴"，社会的动荡导致了家庭关系的破裂。据统计，当时美国的离婚率和结婚率几乎是一致的，这使得好莱坞类型电影中的伦理片在六七十年代应运而生，开始流行，代表影片有相继获得奥斯卡最佳影片奖的《克莱默夫妇》《金色池塘》等。其中《克莱默夫妇》讲的是一对夫妻的故事，丈夫克莱默先生是推销员，妻子是白领，丈夫因为工作非常忙碌，忽略了妻子，妻子既要上班又要做家务照顾孩子，还得不到丈夫的理解和关心，在工作与生活的双重压力下伤心地离家出走，主动选择离婚。克莱默不得不一边工作，一边兼顾起照顾孩子和做家务的责任，他这才渐渐明白和理解了妻子的不易。带着孩子上班的克莱默引起了老板的不满，开除了他。为了留住儿子的抚养权，他不得不整日奔忙。这部影片反映了当时

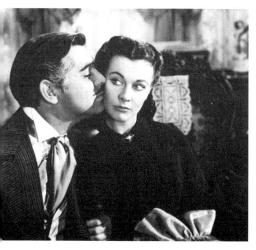
《乱世佳人》剧照

《金色池塘》剧照

很多普通家庭的真实生活状况。

另一部著名的伦理片《金色池塘》讲述了这样一个故事：年老的诺曼与中年女儿的关系一直不好，女儿要同丈夫出国旅游一段时间，于是将其小儿子送到老父亲家。爷孙俩从开始的陌生敌对，到逐渐彼此接受，最后相依为命，情节温馨感人。影片中扮演女儿和父亲的两位演员在现实生活中就是父女——好莱坞著名女星简·方达和她的父亲亨利·方达。而现实生活中他们的关系确实也不融洽，因为父亲曾经多次结婚又离婚，很少照顾子女，简·方达直到结婚生子才体会到父亲的不易。父亲虽然身为演员，但并未演过什么经典的角色。简·方达在看到《金色池塘》的剧本后买下了版权，亲自主演并且邀请父亲一同出演，后来该片夺得了奥斯卡最佳影片奖，亨利·方达也第一次获得奥斯卡最佳男演员奖，在女儿的帮助下最终完成了自己的心愿，两人也修复了关系。银幕上的小舞台与生活中的大舞台上发生的故事完全吻合了。

9. 灾难片

好莱坞几乎拍摄了所有类型的自然灾害的影片，几乎是人世间有什么样的灾难，好莱坞就拍摄了什么样的灾难片，如《2012》《后天》等。其中，

《后天》讲述的是海啸带来的各种各样的灾难。2004年印度洋海啸刚发生时，中央电视台还未收集到灾难现场的图像，于是在当天晚上的《新闻联播》中就用了好莱坞灾难电影《后天》的片段，并且在电视屏幕的右上角打上了"资料"字样。由此可见，《后天》这部影片确实拍出了海啸具有的巨大的破坏力。

影片《2012》是一部关于地球毁灭的灾难电影，在制作上投入近2亿美元，创造了当时灾难片制作经费的最高纪录，更是引发了人们对于"世界末日"的恐慌，甚至有人为此而自杀。据说北美洲玛雅人的日历截止到2012年12月21日，再也没有下一页，这一天也正是所谓的"世界末日"。好莱坞由此制作了这部典型的灾难片，风靡全球。

10. 卡通片

这种类型的影片一直是好莱坞的强项。我们现在熟知的迪士尼乐园就是迪士尼公司在自己无数卡通片的基础上延伸出来的文化产业。优秀的好莱坞卡通片包括《狮子王》《功夫熊猫》《疯狂动物城》等等。过去一般认为，卡通片都是拍摄给孩子们看的，其实不然，有些成年人也喜欢看卡通

《疯狂动物城》画面

片，现在的不少卡通片完全可以说是老少咸宜。尤其是 2016 年的这部《疯狂动物城》，更是有着极具批判性的精神内核，片中的动物世界仿佛就是人类社会的一个缩影。影片主人公小兔子朱迪为了完成自己儿时的梦想，不断地努力奋斗，终于成为一名合格的动物警察。小兔子朱迪的成长故事非常富有励志意义。在《疯狂动物城》这部卡通片中，看上去最无辜的绵羊副市长为了实现自己的野心，挑拨动物城里本来非常友好的食草动物与食肉动物之间的关系，制造了一系列令人恐慌的案件。当然，最终还是善战胜了恶，动物城又恢复了昔日的宁静。

11. 动作片

好莱坞的动作片主要有两种类型：一种是以人的动作为主要表现对象（包括拳击格斗、武打功夫等），例如《洛奇》《第一滴血》《卧虎藏龙》等等。另外一种侧重表现枪战、爆破与飞机或汽车追逐场面，例如《真实的谎言》《夺宝奇兵》《终结者》《007》系列影片等。其中《真实的谎言》动用了一架鹞式战斗机，既能高速飞行，又可以像直升机一样直接升降，是剧组为了拍片专门从法国租借的。因为飞机价值连城，有些场景无法直接拍摄，比如飞机在摩天大楼之间穿梭的经典场景，就是剧组运用数字技术合成的。而男主角从飞机上纵身跳下去救自己的妻子的场景，惊险刺激中饱含深情，令人动容。

12. 恐怖片

为什么人们爱看恐怖片或者惊悚片？这要从心理学上寻找根源。人们既想寻求刺激，又想在体验刺激的同时保障自身的安全，恐怖惊悚片很好地满足了这两点，例如《惊声尖叫》等等。恐怖是一种高强度的刺激，它能够在一定程度上提高人的反应能力与应急能力，现代社会中人们长期习惯了日复一日的平静生活，有时候恰恰需要到电影院去寻求刺激。

著名导演库布里克编剧兼导演的《闪灵》（1979）堪称好莱坞恐怖片的典范作品。影片故事发生在大雪封山的美国大峡谷地区，寒冷的冬季需要

一个耐得住寂寞的旅馆看门人,于是一位三流作家带着妻儿住进了这个充满恐怖气息的山区旅馆。这个旅馆以前曾经发生过凶杀案,在与幽灵接触的幻觉中,这位三流作家精神病发作,不但杀死了厨师,而且还想杀死自己的妻儿。当然,最终还是善战胜了恶,妻儿驾着雪车逃离了旅馆,这个三流作家则被冻死在冰天雪地的丛林之中。作家用斧子砍死厨师血肉横飞的血腥镜头,突破了恐怖片原来的禁区,也使得后来的好莱坞恐怖片大大增加了血腥的场面。

13. 魔幻片

魔幻片不同于科幻片,它是近年来随着数字技术发展并逐渐成熟以后开始出现的新的类型片。它与科幻片最大的不同是:科幻片所表达的内容是建立在科学想象的基础上的,是科学发展后能够实现的,而魔幻片则不然,即使科学再发达,其中的一些情节也不可能在现实生活中呈现。例如《哈利·波特》影片中,魔法学校的扫帚可以飞起来,可以说即使科学再发达,一把扫帚也绝不可能飞起来,除非它是一个扫帚状的飞行器。正因为如此,我们说《哈利·波特》是魔幻片,而不是科幻片。

近年来好莱坞的很多大片都可以归属为魔幻片,例如著名的《哈利·波特》系列、《指环王》三部曲、《阿凡达》《少年派的奇幻漂流》等,极大地调动了人们的想象力。

魔幻片是数字技术与想象力相结合的产物。如李安导演的《少年派的

《少年派的奇幻漂流》剧照

奇幻漂流》，有个场景令许多观众惊叹，即一条小船上，少年派与一只大老虎相对而视，令人十分震惊。实际上，站在船头与少年派对峙的根本不是老虎，而是导演李安本人。扮演少年派的印度少年以前从来没有演过电影，大导演李安在挑选演员时发现这个孩子的眼睛很清澈，于是选择他来扮演男主角少年派。由于这个少年不会演这场戏，所以李安亲自蹲在小船上为他说戏。创作人员采用动作捕捉技术，让人穿上特制服装，输入计算机就会出现无数光点，这样就可以将人的动作虚拟制作成老虎的动作，生动鲜明。完全可以说，数字技术特别是虚拟现实技术和增强现实技术极大地提高了电影的表现能力，为魔幻电影开辟了广阔的空间，提供了无限发展的可能。

　　中国故事题材的魔幻片近年来也发展很快，涌现出《捉妖记》《寻龙诀》等影片。魔幻片在中国将具有很大的发展空间，中国五千年文明史上有无数的神话故事，为我们提供了大量的电影故事和素材，日益精进的数字技术又为我们提供了技术保障，相信在不久的将来会出现更多、更好、更优秀、更具影响力的中国题材魔幻片。

第八章
如何鉴赏西方现代主义经典电影

第一节　什么是西方现代主义电影

1. 西方现代哲学与西方现代主义艺术

西方现代主义电影和其他西方现代主义文艺类型一样，都是在西方现代主义哲学基础上产生的。完全可以说，没有西方现代主义哲学，就不会有西方现代主义艺术，更不会有西方现代主义电影。西方现代主义哲学是19世纪中叶以来为数众多的西方哲学思潮和流派的总称，包括詹姆斯的意识流学说、克罗齐的直觉说等等，其中对艺术和电影影响最大的是萨特的存在主义和弗洛伊德、拉康的精神分析学。

西方现代主义艺术深受西方现代哲学的影响，一般认为西方现代主义艺术萌芽于19世纪中叶，以著名诗人波德莱尔的诗集《恶之花》为代表。但其真正诞生还是在20世纪初，这一时期德国的表现主义非常流行，代表作是影片《卡里加里博士》；与此同时，以法国为中心的超现实主义也非常流行，代表作是作家布勒东的《可溶解的鱼》；还有就是以英国为中心的意识流文学，代表作是到今天大家仍然在阅读的乔伊斯的小说《尤利西斯》；以及以意大利为中心的未来主义，代表作是意大利著名诗人、作家马里内蒂的未来主义诗集。它们标志着西方现代主义在欧洲的诞生。

在西方现代主义哲学—美学思潮和现代主义艺术的深刻影响下，现代主义电影应运而生。实际上西方的先锋派电影早在世界电影发展的初期就出现了，但是这些先锋电影或者实验电影只注重形式，不注重内容，只重

视艺术探索，却没有故事情节，因此几乎没有商业价值。真正带有商业价值的现代主义电影出现在 20 世纪五六十年代，此时在法国出现了"新浪潮"和"左岸派"，在意大利出现了费里尼和安东尼奥尼等人，在瑞典出现了大导演英格玛·伯格曼，在日本出现了大导演黑泽明。总而言之，西方现代主义电影创作在这个时期达到了高峰。

2. 西方现代主义电影的特征

西方现代主义电影具有许多不同于传统电影，尤其是不同于好莱坞传统电影的特征。从总体上讲，西方现代主义电影的特点主要表现有以下几个方面：第一，西方现代主义电影反对传统的戏剧化情节，抛弃了传统的开端——发展——高潮——结局的结构模式，抛弃了情节剧的特点和类型化人物，反对好莱坞的商业化倾向。第二，西方现代主义电影强调表现作者自我，"新浪潮"的戈达尔甚至提出了"作者电影"的理论。第三，西方现代主义电影强调表现人的内心世界与复杂性格，尤其重视表现人的原始冲动与欲望，表现埋藏在人内心深处的无意识或者潜意识。第四，西方现代主义电影在艺术手法上追求意识银幕化、结构多元化、手段多样化、故事哲理化。西方现代主义电影大量采用真实的自然光源和实景拍摄方式，大量运用意识流镜头、主观镜头、变速摄影和"声画对位"等手法，通过时空交错来表现人物复杂的内心世界。

例如影片《法国中尉的女人》就采用套层结构，既讲了拍摄电影过程中男女主角的故事，又讲了他们两人在片中所扮演的角色的故事，是典型的戏中戏。这类影片往往不拘泥于传统的开端、发展、高潮、结局的叙事结构，采用双线并行乃至多条线索穿插的叙事方式，甚至根本不要主线，让意识在银幕上流动。这一时期的电影探索大大丰富了电影的表现手段，客观的线性的物理时空转变为主观的复杂的心理时空，闪回、跳接等手法现在已经被人们所熟悉和接受，创作者不再使用过去电影常用的化入化出等传统方式。影片的故事也更具哲理性，值得我们去研究和读解。

第二节　法国"新浪潮"与"左岸派"电影

　　从思想根源来看，西方现代主义哲学的各种流派，尤其是叔本华的唯意志论、尼采的"酒神"精神和超人哲学、弗洛伊德的精神分析学、柏格森的生命哲学、萨特的存在主义哲学等，为西方现代主义美学思潮提供了哲学基础，形成了一股巨大的西方现代非理性主义思潮，广泛渗透于西方社会生活、文学艺术乃至一切思想文化领域。如果没有现代非理性主义理论，就不会有西方现代主义文学艺术；而西方现代主义文学艺术所具有的生动性、通俗性、直接性以及它所拥有的广大读者、观众和听众，又使得现代非理性主义获得了一些完全适合这种思潮的特殊表现方式，从而扩大和深化了它的影响。从总体上讲，西方现代主义文艺的基本倾向是暴露社会的种种弊病和阴暗面，表达对这个社会中人被异化、丧失自我的不满和抗议，宣泄普遍存在的人的孤寂感和苦闷情绪。当然，这其中又充塞着丑恶、怪诞、色情、暴力等内容，具有没落、颓废的特征，充满了超出常态的事物和现象、被扭曲和变形了的人的内心世界，以及盲目、疯狂的感官刺激。因而，从艺术的角度来看，西方现代主义文艺强调表现个人的直觉、本能、情绪、心理、幻觉、梦境等，在艺术形式上或追求隐晦紊乱，或追求荒诞变性，或追求迷狂空幻，反传统和追求新奇成为其具有普遍性的美学目标。

　　正是在这样的社会背景与文化背景下，法国的"新浪潮"与"左岸派"电影便应运而生了。1959年的戛纳国际电影节爆出冷门，一批法国新锐青年导演拍摄的影片震惊影坛、引起轰动，其中有特吕弗的《四百下》、阿伦·雷乃的《广岛之恋》、加缪的《黑人奥尔菲》等。这些影片具有前所未见电影观念和崭新的表现形式，令人耳目一新。在此之后的两年多的时间里，一大批新人涌入影坛，先后有67名年轻的新导演登场，拍摄了上百部影片。于是，法国新闻界便将1959年前后突然涌现的这股由不知名的青年人掀起的影片拍摄热潮称为"新浪潮"。

　　严格地讲，"新浪潮"电影主要是指法国年轻导演戈达尔、特吕弗、里

维特、夏布洛尔等人在 50 年代末和 60 年代初拍摄的影片,这批影片敢于打破传统,具有强烈的个人色彩,由于在影片题材和表现技法方面的类似性而被认为构成了一个电影流派。但是,必须指出,尽管"新浪潮"导演具有较为一致的美学观念和艺术追求,但他们并没有一个明确的纲领或统一的宣言,每个人的风格也不相同,只是由于美学倾向的一致性而被认为形成了艺术流派。非常有趣的是,"新浪潮"的导演中有不少人是法国著名电影杂志《电影手册》的青年评论家,因此,作为《电影手册》主编的纪实美学大师安德烈·巴赞便理所当然地被尊称为"新浪潮之父"。

此外,还应当指出,几乎在同一时期出现的"左岸派",其实从总体上来讲也可以归属为"新浪潮"电影美学流派。"左岸派"因成员都住在巴黎塞纳河的左岸而得名,他们更加强调深入研究人物的内心世界,善于把西方现代主义文学刻画人物心灵的方法运用到电影创作中来,因此学术界把他们单独划分成一个流派。"左岸派"成员主要有阿伦·雷乃、阿涅斯·瓦尔达、阿仑·罗勃-格里叶、玛格丽特·杜拉等人。这批成员中,一类是长期从事电影创作的导演,如雷乃和瓦尔达等人,另一类则是以文学创作为主的编剧,如罗勃-格里叶和杜拉等人。实际上,"左岸派"也并没有形成一个团体,他们只是因为彼此趣味相投,经常聚集在一起并在创作上相互帮助而已。"左岸派"最重要的代表作品是阿伦·雷乃的《广岛之恋》和《去年在马里昂巴德》,以及科尔皮的《长别离》等。由于"左岸派"的影片同样具有强烈的个人风格,敢于向传统挑战,与"新浪潮"有许多相似之处,因而他们的作品也常常被归入"新浪潮"电影,甚至有人把"左岸派"看作是"新浪潮"的一个组成部分。当然,这两者之间也存在着某些差异,比如"左岸派"导演从不改编现成的文学作品,一定要为创作的影片专门编写剧本,因为他们得天独厚地拥有几位文学功底深厚的作家担任编剧。又如,"左岸派"导演更加擅长于深入探究人的内心世界,尤其喜欢用存在主义和精神分析学说来解释人们在生活中的各种心理和行为,深受当时盛行于法国的新小说派的影响,喜欢将现代主义文学中的许多手法移植到电影中。其中,阿仑·罗勃-格里叶等人本身就是新小说派的重要成

员,善于将现实时空与心理时空交错进行,于是,在他们的影片中,现在、过去、未来、现实、回忆、幻想、意识、无意识等常常同时并存,从而使得他们的影片具有更加浓郁的现代主义色彩。

作为"新浪潮"领军人物之一的著名导演特吕弗相继拍摄了《四百下》《二十岁之恋》《偷吻》《夫妻之间》《飞逝的爱情》等一系列影片,基本上都是以他自己为原型,从童年时代、青年时代,再到中年,从他自己恋爱、结婚,再到离婚,几乎是编年史的自传体式系列影片,因此被称为"特吕弗自传体系列","新浪潮"电影美学流派也由此提出了"作者电影"理论。"作者电影"理论认为,如同小说具有一位作者一样,电影也同样具有作者。他们认为,电影的作者就是导演,因此,"作者电影"理论十分重视导演的作用。当然,法国"新浪潮"电影运动最初提出"作者电影"理论,主要还是针对特吕弗式具有强烈个人色彩的自传体影片。但是,我们认为,对于"作者电影"应该有更加宽泛的理解。

从总体上讲,"作者电影"可以分为三种情况:

第一种是特吕弗自传体式电影。法国"新浪潮"提倡的"作者电影"其实主要就是指这种情况。法国"新浪潮"拍摄了一批具有个人鲜明印记的自传体式影片,尤其是特吕弗的成名作《四百下》(1959),既是"新浪潮"电影运动的代表作,也是他首倡的"作者电影"理论成功实验之作,

《四百下》剧照

还是一部具有崭新面貌的自传体式影片。特吕弗以自己早年的坎坷经历为契机，以影片主人公安托万为替身，展现了自己的童年怎样因缺乏人间之爱而走入歧途。有评论认为，在特吕弗所有的影片中都可以找到他自己的影子。继《四百下》之后，他又以安托万为主人公，以自己的亲身经历为原型，相继拍摄了《二十岁之恋》《偷吻》《夫妻之间》和《飞逝的爱情》这几部编年史般的自传体影片，借助影片来剖析自我，探索人生的真谛。

第二种是一贯具有某种独特风格的导演作品。如果某位导演在自己的系列影片中始终追求一种特定的风格，这些影片也可以被称为"作者电影"。例如前文提到的卓别林的电影和希区柯克的电影，就是如此。卓别林的电影中，男主人公始终是头戴礼帽、手拿拐杖、身穿破旧西装的查理，正是这个小人物可笑的动作让观众捧腹，也正是这个小人物悲惨的命运让观众流泪，卓别林的全部影片表现的都是"含着眼泪的笑"，所以说它是典型的"作者电影"。希区柯克的电影，几乎每一部都充满了悬念，不但是他的《精神病患者》等惊险片充满了悬念，而且他的《电话谋杀案》等侦探片充满了悬念，甚至他的《蝴蝶梦》等爱情片和《群鸟》等灾害片也充满了悬念。完全可以说，希区柯克的电影就是"三分钟一个悬念"，让观众欲罢不能，在一个又一个的悬念中看完影片。显然，希区柯克的电影同样是典型的"作者电影"。

第三种是导演的系列作品始终在探讨同一个主题。例如著名导演李安的作品始终在探讨同一个主题，那就是"理智与情感"。李安曾经根据英国小说家奥斯丁的同名小说为好莱坞拍摄了故事片《理智与情感》，实际上，"理智与情感"几乎成为李安所有影片潜在的主题。从李安早期的"父亲三部曲"（《推手》《喜宴》《饮食男女》）到后来的《冰风暴》《断背山》《卧虎藏龙》《色戒》《少年派的奇幻漂流》，甚至《比利·林恩的中场赛事》等诸多影片中，我们都不难发现"理智与情感"这个潜在的主题。例如，影片《卧虎藏龙》描写了两段感情：中年男女这一段感情可以说是"发乎情，止乎礼"，最终还是理智占了上风，李慕白虽然深爱俞秀莲，但

因为俞秀莲的丈夫是李慕白的师兄,而且是因为救李慕白而死,两人作为叔嫂,即使再相爱也不能结婚,否则就是乱伦,因此李慕白和俞秀莲之间从未越界。另一段则是仇家变恋人(年轻人小龙和小虎),欲望和情感占了上风。小虎是强盗,前来抢劫小龙家的财产,双方打了起来,结果打着打着双方打出了感情,显而易见是欲望占了上风。再比如影片《色·戒》,其中的"色"指的就是人的欲望,也就是情感,而"戒"则指的是理智。李安的影片《少年派的奇幻漂流》,除了影片本身提供的两种解释外,观众在互联网上还对这部影片有第三种解释,即另一番读解:少年派是靠吃母亲的尸体活下来的,必然会产生人性理智和生存欲望之间的冲突,因此,影片中多次出现大海里母亲的身影,周边是无数的光环。还有影片中一个奇特的小岛,白天宁静安详,夜晚却变成吃人岛,这当然又是一场"理智与情感"的较量。

我们再来看看"左岸派"阿伦·雷乃的《广岛之恋》与《去年在马里昂巴德》这两部电影。

《广岛之恋》(1959)是一部意识流影片,讲述的是一位法国女演员到日本广岛拍电影,遇到了一位英俊的日本男建筑师,两人之间产生了爱情,但是女演员在和建筑师亲热时想到的是自己之前的德国士兵男友,这就是一种意识流表现。在这位法国女演员的回忆中,她又回到了二战时期的法国。在家乡,她爱上了一个纳粹德国士兵,两人经常偷偷见面。在战争状态下两个年轻人的这段爱情遭到了乡亲甚至家人的谴责,德国士兵被村里人杀死,这个法国女孩后来也被家里人剃光了头发,关在粮仓里,遭受种种屈辱。战后她离开家乡,决定忘掉一切,来到巴黎成为一名演员。然而,这段经历让她终生难忘,成为潜意识,在她心里埋藏下来。当她同剧组成员一道来到日本拍摄一部反战影片时,虽然她很快认识了一位日本男建筑师并且堕入爱河,但是二战时期的这段经历时时出现在她心里。因此,当影片在展现这位女演员与日本建筑师亲热的过程时画面不断切换,在她的潜意识里不断出现二战期间她同德国士兵做爱的画面,仿佛女演员的意识在不断流动。显而易见,这是一部典型的意识流电影。

《去年在马里昂巴德》剧照

《去年在马里昂巴德》更是一个典型的例子。这部电影中的人物甚至连姓名都没有，更谈不上故事发生的时间、地点和情节。整部影片表现的是在一座神秘奇特的国际疗养院式大旅馆里，走廊上寂静无人，到处是阴暗冰冷的装饰品，住在这里的都是一些不知姓名的上等人，A女士和她的丈夫也住在这里。后来又突然来了个陌生男子X，X不断地跟A讲，他们两人去年曾在马里昂巴德见过面，并且彼此相爱，约定今年在此相会。X要求A女士离开丈夫与他私奔，A一开始根本不相信X的话，以为他在开玩笑或者欺骗她。后来X一再确定有此事，把去年两人在一起的许多细节说得活灵活现，而且电影银幕上也出现了他们两人一道散步、一道喝咖啡等画面。当然，这些画面究竟是客观事实还是X的谎言，谁也无法得知。于是A女士开始怀疑自己的记忆力，终于相信了他，离开丈夫同他私奔。这部影片毫无戏剧性情节，主要表现两人的心理反应和潜意识流动，把主观想象与客观现实交织在一起，把过去、未来和现在混淆起来，完全是一种精神状态的银幕化展现。对于这部影片，甚至很多法国人也看不懂。当年在这部影片的巴黎首映式上，就有记者问编剧罗布－格里叶："男子X和这位妇女过去是否曾在马里昂巴德相会？"罗布－格里叶回答道："我也不知道，你自己去想吧！"这个回答体现出现代主义电影艺术家的真实想法：世界本来就没有绝对的客观真实，本身就是毫无

道理、莫名其妙的，人根本无法把握和解释这扑朔迷离、混沌神秘的大千世界。

第三节　如何理解现代主义电影大师、瑞典导演英格玛·伯格曼的影片

现代非理性主义的一个突出特征，是夸大人的感觉、欲望、情绪、本能。在他们看来，人们只能在一种迷狂、恍惚、朦胧的状态中，通过自我意识去把握自身和世界。柏格森认为"神秘的直觉"具有无限的创造力，胡塞尔现象学推崇"本质直觉"（即凭借直觉去发现本质），詹姆斯的意识流学说主张人的意识流动构成各自的内心世界，弗洛伊德作为"无意识之父"更是着重分析人的原始冲动和欲望。从20世纪上半叶以来，文学艺术家们之所以对意识流等学说推崇备至，就是由于这些理论契合了西方文艺发展的需要，将个体的自我意识及其本能欲望放在首位，而这些理论也成了现代主义文学艺术的思想渊源。

《野草莓》（1957）是由具有世界影响力的瑞典著名导演伯格曼执导的一部意识流经典作品。他通过医学教授伊萨克晚年获得荣誉学位那一天从早到晚的经历与内心活动，剖析了人生的悲剧性。乔治·萨杜尔认为："在《野草莓》一片中，伯格曼终于达到他艺术的最高峰，这部影片通过一个既令人喜欢，又令人讨厌的老人对人生的探求，把爱情与死亡、过去与现在、梦想与生活联合在一起。"影片开始便是老教授在起床前的一场噩梦，只见广场上空空荡荡，街道上渺无人迹，一面大钟没有指针，一辆无人驾驶的灵车在道路上飞驰，而灵车中躺着的却是老教授本人……奇特的梦魇暗示着人生的烦恼和忧患，尤其是对人生笼罩在死亡阴影下的恐惧。影片的主要情节是老教授和儿媳妇一道开着汽车去某大学接受荣誉学位，在路上回顾自己的一生，引起了一系列回忆、联想、幻觉、梦境，表现了一个不断变化、流动的主观意识过程。在这部影片中，紊乱飘忽的梦境与真实的生

《野草莓》剧照

活混杂在一起，两者之间并没有什么明显的界线。例如，当老教授驱车经过他年轻时常来游玩的草地时，在那里看到曾经的恋人仍然和原来一样年轻；当他开车经过一片树林时，在林中空地上突然又看到了早已死去的妻子。在这种"意识之流"中，过去、现在、未来混淆在一起，时间的区隔在这里并不存在，一切都是自然出现，犹如在现实生活中一样。尤其是老教授与他回忆和幻觉中的人物，甚至包括他年轻时的自己，常常处于同一个镜头画面之中，但他又不能与年轻时代的自己及恋人、妻子交流，就像一个被生活排除在外的旁观者和孤独者。《野草莓》运用意识流手法，将清醒的理性状态、半清醒的状态（如想象、联想）、非清醒的状态（如梦境、幻觉）交织在一起，展现了一个孤独老人对死亡的恐惧和对人生的烦恼。18 世纪艺术家史泰格尔就曾经哀叹："我们所做的事，所获得的成就都是暂时的，终归化为乌有。死亡在背后处处窥伺着，我们所过的每一片刻，不管过得好或坏，都使我们越来越靠近死亡……我们是多么软弱无能，要跟巨大的自然力及互相冲突的欲望作斗争，好像一出世就注定要遭到触礁之难，被抛到陌生世界的海岸上去。"除了著名的《野草莓》之外，伯格曼的其他影片诸如《处女泉》《第七封印》等等，也都是享誉世界的探讨人性的意识流影片。

《野草莓》片断

第八章　如何鉴赏西方现代主义经典电影　　133

第四节 如何理解现代主义电影大师、
日本导演黑泽明的《罗生门》

与伯格曼探究人性的善与恶不同，日本导演黑泽明的影片探讨的是真与假，尤其是关注世界上是否有客观真理。黑泽明执导的《罗生门》是20世纪50年代日本在全世界影响最大的一部影片，使日本电影获得了世界影坛的关注，黑泽明本人也因为这部影片被人们尊称为"黑泽天皇"。世界上许多国家的观众（尤其是大学生）可能说不出日本天皇的名字，但是几乎都看过黑泽明的影片《罗生门》，知道日本电影界有一位"黑泽天皇"。

《罗生门》的故事取材于日本武士时期的小说，讲述的是日本古代的一个武士带着妻子途经森林，林中钻出一个强盗，蒙骗武士至偏僻处，把他捆在树上，然后当着武士的面占有了他的妻子真砂。真砂要求两个男人决斗，武士在与强盗的决斗中死去。在官署公堂上，围绕这一宗杀人案，三个当事人（包括死去的武士）为了私利都在撒谎，而一位旁观者樵夫也因私利没有说出真相。

《罗生门》片段

故事就从公堂的审判开始，首先是强盗，他承认是自己杀死了武士，但强调自己在决斗中战胜了武士。他强调自己武艺高强，显然是在美化自己。第二位是妻子真砂，她控诉强盗和丈夫都待她不公，两人都不是真正的男子汉，强盗强奸了她，而胆小怕事的丈夫却没有保护她。在她羞愤难当准备自杀时丈夫抢她的刀，不小心将自己刺死了。显然真砂也是在美化

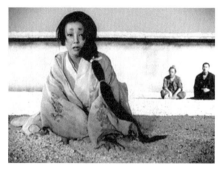

《罗生门》剧照

自己，同时谴责这两个男人。第三位是死去的武士，他托女巫来申诉，说妻子不忠，丛林中遇见强盗竟然还同强盗眉来眼去，勾引强盗，两人狼狈为奸，虽然自己武艺高强，这个小小的强盗绝对不是自己的对手，但是由于妻子不忠，自己不堪其辱，自杀而亡。显然，丈夫也是在极力美化自己。第四个是躲在丛林之中的樵夫，本来他作为局外人应当最公正，但是他同样也在说谎，因为在现场他偷拿了镶着宝石的匕首，于是将刺死武士的匕首说成了大刀。四个人都在为了各自的利益和目的美化和掩饰自己，真相无处可寻。

由此可见，在客观真理的问题上，黑泽明导演持一种悲观态度，他甚至认为世界上根本就没有什么客观真理，每个人都是站在自己的立场上看待问题。但是在《罗生门》的结尾，黑泽明还是给人们留下了一点希望：发现了一个弃婴之后，樵夫制止流浪汉剥走弃婴的衣服，并且将弃婴抱回家收养。黑泽明最终借在场的一位僧人得出结论："幸亏你，我还是能相信人的。"影片结尾，黑泽明导演总算是给人们留下了一线光明和希望。

《罗生门》这部影片值得一提的还有一个细节，就是丛林中人物快速奔跑的场面。要知道，这部影片是在 20 世纪 50 年代初拍摄的，当时全世界几乎没有轻便摄影机，只有安装在轨道车上的庞大摄影机。那这个场面倒底是如何拍摄的呢？这个问题一直困惑着中国电影界人士，直到改革开放以后的 80 年代，中国电影家协会代表团访问日本，见到了黑泽明导演本人，当面向他询问，得到的回答却出乎所有人的预料。原来黑泽明导演在拍摄丛林奔跑这场戏时，仍然是用一台固定摄影机，只是安排了两队人马分列左右，各自手中高举一棵树木，弯腰低头快速向摄影机跑过来。拍摄完成后，观众在银幕上看到的就是人物在丛林中快速奔跑的效果了。

第九章
如何鉴赏电视艺术

电视具有新闻传播与艺术审美双重功能,我们在这里主要说电视的艺术功能。电视艺术主要包括电视剧、电视综艺节目(尤其是电视真人秀节目)、电视纪录片等等。

第一节　如何鉴赏电视剧

中国电视剧从 1958 年 6 月 15 日播出的《一口菜饼子》算起,在几十年的时间里发展迅猛。关于这部短短的单本剧,现在只有文字记录,连磁带都没有,因为当时只是架了一台摄像机现场直播。其故事情节也非常简单,就是讲一个家庭十分贫穷,只有一个菜饼子,母亲和两个女儿相互谦让,谁也舍不得吃。虽然场景简陋、故事简单,但它毕竟标志着中国电视剧的诞生。

一般认为,世界上最早的电视诞生于 1936 年。在这一年,英国广播公司(BBC)第一次播出了电视节目。中国电视诞生较晚,1958 年 5 月 1 日,现在央视的前身——当时全国唯一的一家电视台,即北京电视台正式开始实验播出五一节日大游行的盛况,标志着中国电视的诞生。同年 6 月 15 日播放的我国第一部单本电视剧《一口菜饼子》,标志着我国电视剧的诞生。中国电视剧真正大发展的标志是 1990 年 12 月在中央电视台播出的《渴望》,这部电视剧创下了中国电视剧史上永远不可能再现的收视奇迹,收视率非

常高，北京地区的收视率甚至一度达到了90%，这是现在完全不可想象的。当年播放这部电视剧时，北京街上甚至连出租车都打不到，因为出租车司机宁可不赚钱，也要赶回家去看《渴望》。

《渴望》的成功有两个原因：第一，在中国，20世纪80年代末、90年代初，电视机开始大范围出现在平常百姓家里，为电视剧的大规模普及奠定了物质基础。第二，《渴望》这部电视连续剧契合了当时人们的集体无意识，也就是那个时代的民族文化心理。老百姓在"文化大革命"期间所欣赏的艺术作品，包括各种样板戏，都没有关于情感的表达，《渴望》正好弥补了这个空白，讲述了文艺作品中久违了的亲情、爱情、友情。从《渴望》之后，中国电视剧开始迅速发展，到现在，我国电视剧年产量平均15000集左右。

中国老百姓为什么喜欢看电视连续剧？这是一个很有趣的问题。在全世界可能没有哪一个国家的老百姓像中国老百姓这样爱看电视连续剧。在国外，电视剧被称为"肥皂剧"，原因是美国20世纪40年代战争期间，男人都上前线打仗，很多工厂倒闭，妇女在家干家务活，为了满足这些家庭妇女的收视需求，美国电视台推出了一种廉价的室内剧。室内剧成本很低，只需要搭一个布景，找几个演员在里面情感缠绵、絮絮叨叨，就可以无休止地继续下去。而当时插播的广告也基本上都是针对家庭妇女，主要推销一些家庭日化洗涤用品，如肥皂、洗衣粉之类，所以这种电视剧被称为"肥皂剧"。实际上，许多韩剧也是室内剧，一对对年轻的男女在剧中争吵又和好，再争吵再和好。我曾经跟学生们开玩笑说，韩剧少看几集完全没有问题，因为演员们总是在争吵与和好，少看几集无非是少看了几个回合，反正他们后面还要接着争吵，接着和好。

在我们中国，情况则有所不同，老百姓爱看电视剧的原因至少可以归纳为以下几点：首先，同西方肥皂剧完全不同，中国电视连续剧的故事内容更加贴近现实生活，题材更加广泛，包括历史题材、现实题材、战争题材、爱情题材、青春题材、老年题材等等，几乎涵盖了社会生活的方方面面，涉及中国的古代史、近代史、现代史，直到当代社会生活的整个历史

进程。第二，中国老百姓喜欢看故事。这可以说是我们长期的文化传统，我们从小阅读的章回小说例如《三国演义》等就是在讲故事，这些耳熟能详的故事代代相传。中国人从古至今都爱看戏曲，尤其是农村以前过年过节都要唱大戏，所有的戏曲也是在讲故事。中国人从小喜欢听的评书同样是在讲故事，例如《三侠五义》《说岳全传》等等。正是中华传统文化的长期熏陶，使我们从小就养成了爱看故事的习惯，而电视连续剧正好满足了我们想要看故事的愿望。甚至每一集电视剧的结尾都要留下悬念，正如我们听评书时，每到一集结束，评书人都会拍一下惊堂木，大声说："欲知后事如何？且听下回分解。"第三，中国电视连续剧的创作也在与时俱进、不断发展。以前主要是中老年人特别是家庭妇女喜欢看电视连续剧，现在年轻人也开始被电视剧吸引，例如完全是男人戏的《士兵突击》，里面没有惯常的爱情故事与情感缠绵，但是很多年轻人都喜欢看这部电视连续剧，因为他们从中看到了励志的因素，学到了剧中普通士兵许三多"不抛弃不放弃"的执着精神。许多白领都喜欢看电视连续剧《潜伏》，他们不但从这部谍战剧中看到了双方斗智斗勇的精彩情节，还看到了错综复杂的办公室政治。总而言之，每个人都能从电视剧中找到自己想要得到的东西。

毫无疑问，电视剧是典型的大众文化与大众艺术，但它也有高低优劣之分。当前我们每年生产的15000多集电视剧当中，有一半左右根本没有机会播放，另一半中大概只有三分之一是可以赚钱的，而这三分之一当中只有几十部作品可以称得上精品。

应该说，新时期以来，我国电视连续剧发展出很多类型，受到广大观众的热烈欢迎。下面我们就以红色谍战剧和古装戏为例，谈谈国产电视剧的鉴赏。

首先是红色谍战剧。新时期以来，从《潜伏》开始，相继涌现出上百部红色谍战剧。从总体来讲，红色谍战剧的创作大致可以划分为四个阶段：第一个阶段是2008年的《潜伏》引发的谍战剧热潮。据不完全统计，《潜伏》极大地带动了这个类型的电视连续剧的发展，在它之后谍战类的电视剧很快就出现了上百部之多。《潜伏》这部电视连续剧之所以成功，主要是因为

《北平无战事》剧照　　　　　　　　　　　《潜伏》剧照

它的剧本有新意。之前的同样类型的电影《永不消逝的电波》中，男女主人公配合默契，两人不但共同完成了地下工作任务，而且顺理成章地从假夫妻变成一对恩爱的真夫妻。然而，电视连续剧《潜伏》当中的这对假夫妻余则成和翠萍一开始却是格格不入的，孙红雷饰演的共产党员余则成谨慎睿智，是一个典型的地下工作者，姚晨饰演的假妻子翠萍原本是一位枪法极好的女游击队长，完全不能适应成天打麻将的官太太生活。正是这样的性格错位，成就了这部剧最精彩的矛盾冲突。电视连续剧《潜伏》最大的贡献是开辟了一个崭新的领域，在它之后十年里，荧屏上出现了上百部谍战剧，逐渐形成了一个电视剧类型。

红色谍战剧的第二个阶段应该说是 2012 年播出的电视连续剧《悬崖》开启的。从一定意义上讲，红色谍战剧《悬崖》在电视剧《潜伏》的基础上取得了一些突破。这部剧的故事发生在东北地区，剧中有苏俄情节，剧中的主题歌和主旋律都带有浓郁的俄罗斯色彩，剧中的女主人公也颇有小资情调，很像电影《钢铁是怎样炼成的》里面的女主角——具有浓郁小资情调的冬妮娅。尤其是张嘉译扮演的周乙最后为了救小宋佳扮演的顾秋妍和她的孩子牺牲了自己，使得这部红色谍战剧在表现地下党员的人性和人情味方面更加深入。

红色谍战剧的第三个阶段以电视连续剧《北平无战事》为代表。虽然也是红色谍战剧，但《北平无战事》突破了传统谍战剧的套路，开始采用

第九章　如何鉴赏电视艺术

一种更加广阔的视野来看待谍战工作,不再只是局限于谍报机构内部的斗争,甚至不局限于敌我双方的争斗,而是将镜头对准整个社会,涉及更加广阔的政治、军事,甚至经济方面。尤其是剧中的蒋经国虽然从未露面,但是他的影响却无处不在,我们在这部剧中处处都能感受到他的存在。

新时期红色谍战剧的第四个阶段,以 2016 年 4 月在央视一套首播的电视连续剧《父亲的身份》为代表。这部红色谍战剧最大的成功之处在于从女儿的视角刻画了父亲这个人物。作为一个十分单纯、积极进步的大学生,女儿并不知道父亲的真实身份,只知道父亲是一个特务机关的大头目,父亲因此遭受了很多委屈。特别是,女儿的老师是一个变节的地下党员,受特务机关指使,专门挑拨女儿与父亲的关系,企图从中找到破绽,作为一个优秀的地下党员,父亲无法对女儿解释,内心忍受了极大的痛苦,最终在腹背受敌、内外交困的情况下完成了任务。这部电视剧对人物的刻画,特别是对于主人公内心深处矛盾的刻画,在谍战剧类型中可以说是一个新的突破。

下面我们再来谈谈如何鉴赏新时期电视连续剧领域的另外一个重要类型——古装剧。实际上,古装剧是一个总称,它本身又可以分为许多子类型,主要包括以下几种:

古装正剧,例如《雍正王朝》《康熙大帝》《努尔哈赤》等。古装正剧的最大特点是严格遵循历史事实,基本原则是"大事不虚,小事不拘"。显然,古装正剧在表现重大历史问题上必须遵循史实,不能随意虚构,但是在一些细节问题上,古装正剧可以遵循艺术规律,不必拘泥于历史细节。显而易见,古装正剧的优点是忠实于历史,弱点是过于一本正经,缺乏娱乐性和观赏性,难免在收视率上会受到影响。

戏说剧,例如《康熙微服私访记》《铁齿铜牙纪晓岚》等。新时期中国电视连续剧中的戏说剧和以上讲到的古装正剧正好相反,根本不必遵循历史事实,只要历史上有其剧中表现的这些人物就行了,创作者完全可以根据这些历史人物的生活逻辑和性格特征编造出情节故事。戏说剧的优点是收视率往往都比较高,缺点是由于有时过分离谱,甚至瞎编乱造,容易遭

到学术界的批评。

秘史系列剧，例如《孝庄秘史》《武则天秘史》等。新时期电视连续剧中秘史系列剧的出现，正是由于以上两种古装剧有各自的毛病或者弊端，创作者希望寻找到一条中间道路。这个系列电视剧的导演尤小刚认为，相比起正剧的过于严肃、戏说剧的荒谬，秘史剧更加贴近史实。他还认为，中国封建社会的所谓"正史"，实际上受到历朝历代皇帝的控制和操纵，根本无法真实地反映真正的历史，而流传在民间的所谓"野史"，有时恰恰能反映出真正的历史。所以，他一贯主张从民间野史中寻找素材来拍摄秘史系列剧。

后现代的古装剧，例如《武林外传》《龙门客栈》等。从严格意义上讲，后现代的古装剧实际上和历史没有什么关系，它既不需要遵循什么历史事实，也不需要依据什么历史人物，它其实就是一些现代人穿着古代服装，说着现代人的语言，演绎着现代人的故事而已。当然，后现代古装剧的出现也绝非偶然，而是有着深刻的社会历史背景，那就是后现代主义思潮。后现代主义作品往往采用荒诞、调侃、反讽、嘲弄、游戏、拼贴等多种手法，来突破传统文艺的审美范畴，寻求一种全新特异的表现效果。显而易见，这些手法在后现代古装剧中都可以找到。

宫廷剧，例如《甄嬛传》《芈月传》《大唐荣耀》等。近年来，由网络文学作品改编而成的电视连续剧特别是宫廷剧走红电视荧屏。一开始的《甄嬛传》《芈月传》等基本上还是主要集中表现后宫嫔妃之间的争风吃醋、邀宠争斗等等，但是《大唐荣耀》却另辟蹊径，以安史之乱前的大唐王朝为

《武林外传》剧照

《琅琊榜》画面

故事背景,皇太子父子、宰相杨国忠、大将安禄山三股势力相互争斗,朝野之争与后宫争斗交织在一起,为宫廷剧的创作开辟了一条新的途径。

在为数众多的古装剧中,长篇电视连续剧《琅琊榜》值得专门拿出来讲一讲。为什么《琅琊榜》能得到广大观众特别是广大青年学生的喜爱,可以从以下几点来分析:首先,古装剧《琅琊榜》的故事根本说不上是哪一个朝代发生的,它基本上就是用古人来演绎现代故事,但是它又完全不同于游戏人生或者调侃嘲讽之类的后现代主义古装剧《武林外传》之类,反而具有十分浓重的家国情怀。所谓"家国情怀",就是指通过个人或者一个家族的命运来展现国家乃至民族的历史命运。《琅琊榜》正是通过梅长苏一家的悲惨命运,体现出浓重的家国情怀。其次,古装剧《琅琊榜》精心刻画了梅长苏这个人物,他饱受苦难却又百折不挠,足智多谋却又命运坎坷,他虽然很像大仲马著名长篇小说《基督山伯爵》中的主人公邓蒂斯,但实际上又完全与之不同,因为梅长苏虽然看似处心积虑地在复仇,但实际上处处为家国天下考虑,最终也是因为抵御外敌而献身。最后,《琅琊榜》还浓墨重彩地歌颂了亲情、友情和爱情,而且制作精良。《琅琊榜》有一个优秀的创作团队,包括制片人侯鸿亮,导演孔笙、李雪,几位主要演员胡歌、刘涛、王凯等,正是他们的共同努力,使《琅琊榜》成为近年来最优秀的古装剧之一。在中国电视剧最高奖项"飞天奖"的评选中,《琅琊榜》获优秀电视剧奖,导演孔笙被评为最佳导演。

第二节　如何鉴赏电视真人秀节目

真人秀节目是当前国内外最热门的电视节目形态。一般认为，电视真人秀节目首先在欧洲出现，20世纪末荷兰电视节目《老大哥》的推出标志着电视真人秀节目的真正诞生，后来相继出现的有影响力的电视真人秀节目还有美国的《生存者》《诱惑岛》、法国的《阁楼故事》等等。

改革开放以来，中国电视综艺节目的发展大致经历了三个阶段。第一个阶段是综艺时代（20世纪90年代），1990年中央电视台同时推出的《综艺大观》和《正大综艺》标志着中国电视娱乐节目综艺时代的开始，著名主持人赵忠祥、倪萍、周涛、杨澜等都是因主持《综艺大观》和《正大综艺》而被人们熟知的。当时人们希望在一台晚会里面看到更多种类的文艺作品，例如歌舞、小品、相声、杂技等等，综艺类型的节目于是应运而生，红遍全国。它犹如一个大拼盘，能让观众在短短几个小时里看到各种各样的节目。

中国电视综艺节目的第二个阶段应该是"快乐"旋风时代，湖南卫视的《快乐大本营》标志着大众文化时代的到来。20世纪90年代中叶，随着中国改革开放进程的加快和市场经济的蓬勃兴起，大众文化应运而生。湖南卫视充当了弄潮儿，成为中国电视综艺节目大众文化的领头羊。在湖南卫视之后，全国各地纷纷刮起了一股"快乐"旋风，各个省市级电视台相继推出类似节目。几乎与此同时，中央电视台先后推出《幸运52》（李咏主持）、《开心辞典》（王小丫主持）这两档益智类综艺栏目，标志着益智节目时代的开始，各地电视台立即闻风而动，纷纷跟进，在全国电视综艺界又掀起了一股"益智"旋风。

中国电视综艺节目的第三个阶段应该是真人秀节目时代。随着欧美国家真人秀节目的兴起并且席卷全球，中国电视真人秀节目也开始迅速发展。整体而言，真人秀节目有如下三大特征：

一是纪实性与表演性相结合。真人秀节目是采用纪录性或者纪实性的拍摄手法，展现出具有故事性以及表演性的内容。从这个意义上讲，真人

秀节目是纪实性与表演性相结合、纪录性与戏剧性相结合的产物。

二是平民性与参与性相结合。平民性、大众性、草根性、参与性是真人秀节目的另外一个十分明显的特点。例如湖南卫视的《超级女声》是真人秀节目,然而中央电视台的《青年歌手大奖赛》却不是真人秀节目,为什么呢?原因在于湖南卫视的《超级女声》的海选是没有门槛的,它的口号就是"想唱就唱",谁都可以报名参加比赛,完全符合真人秀节目平民性、大众性、草根性、参与性的特点。这与央视的《青年歌手大奖赛》有着根本性的区别。《青年歌手大奖赛》,顾名思义,必须是专业歌手,才有资格参加比赛。显而易见,普通人而不是专业演员参与节目,正是真人秀节目最吸引观众的重要原因。

当然,马上有人会质疑,有些真人秀节目也有专业演员甚至明星参加呀?但是,请大家注意,明星参与的真人秀节目,他们并不是以明星的身份而是以普通人的身份出现,例如东方卫视的《舞林大会》,集合了众多非舞蹈专业的明星来比赛舞蹈,这些明星可能是歌唱家,也可能是影视明星,但是,对于舞蹈来说都是外行,是普通人,甚至可能不如有些老百姓跳得好。正是这些明星们在舞台上笨手笨脚的舞蹈姿态让观众们捧腹大笑。与此同时,另外一个颇受欢迎的真人秀节目《爸爸去哪儿》也是如此,这些身为明星的爸爸们在各自的专业领域都是佼佼者,但在带孩子方面却非常不专业。由于平时工作太忙,他们甚至很少有时间同孩子待在一起,更谈不上做日常家务活了。这些明星爸爸带孩子时手忙脚乱的样子,正是这档节目的卖点。

《爸爸去哪儿》第二季节目画面

三是游戏性。这里的游戏性是广义的游戏性，而不单单指做游戏。通过设置各类游戏性环节来展现参与者的个性和故事正是真人秀节目的主要创作目的。当然，游戏大都会有竞争，竞赛规则也必不可少，随之而来的还有各种奖品、资金、奖励等等。也正因为如此，在真人秀节目的策划初期，主创人员常常需要花费大量时间来制定节目的游戏规则。一旦节目的游戏规则确定下来并且具有新意，这档真人秀节目就基本上确定下来了。

第三节 如何鉴赏电视纪录片

纪录片也是非常重要且越来越受关注的一种电视艺术，此类节目强调以事实为基础，注重真实性。以下重点谈谈我国拍摄的几部经典的电视纪录片，以帮助大家鉴赏纪录片。

1. 如何鉴赏电视纪录片《望长城》与《话说长江》

《望长城》是中日合拍的大型纪录片，在中国纪录片史上留下了光辉的一页，甚至有人将它称为中国纪录片真正的开端。这部纪录片的导演是中国电视艺术家协会纪录片委员会会长刘效礼，第一次采用了同期录音，并且采用了主持人串联的形式，长镜头始终跟随着主持人，全面介绍了长城两千多年的历史变迁，以及长城遗址沿途各地人们的生活状态和中华民族的历史兴衰。1991年11月18日，《望长城》在中央电视台和日本东京广播公司同时播出，创下了两国电视纪录片的最高收视率纪录。

《话说长江》这部25集的大型电视纪录片将长江沿岸各个城市的历史发展及现实状况娓娓道来，让大家耳目一新。这部纪录片于1983年8月7日在中央电视台首播，反响热烈，创下了纪录片收视率40%的空前纪录。片中陈铎与虹云两位主持人的解说十分精彩，片中的主题歌《长江之歌》在全国广为传唱，流传至今。《话说长江》引起巨大反响与当时的历史背景

息息相关，结束十年动乱、进入改革开放新时代的中国人民渴望国家富强，北京大学学生率先喊出了"团结起来，振兴中华"的口号，正是在这样的历史背景下，《话说长江》应运而生。长江与黄河都是中华民族的摇篮，歌颂长江，赞美长江，充分体现出对于祖国母亲的无限热爱。

2. 如何鉴赏电视纪录片《复活的军团》与《故宫》

《复活的军团》是导演金铁木的作品，拍摄的是秦始皇陵兵马俑，把大量的历史素材和现代人对历史的审视结合在一起，赋予其人文精神。2000多年前，秦始皇的大军第一次统一了全中国，也创建了当时世界上最庞大的帝国。《复活的军团》这部史诗般的纪录片全长3个小时，用6集的篇幅介绍了这段波澜壮阔的历史。这部气势恢宏的纪录片以考古证据和历史研究为依据，借鉴故事片的表现手法和纪实性的创作风格，层层揭示出秦国这个在西北高原养马的部族为何最终能在春秋战国群雄并起的时代异军突起、一统天下的深层历史原因。

故宫作为明清两代的宫廷建筑，有几百年的历史。明代永乐皇帝下圣旨昭告天下，改北平为北京并使之成为王朝的第二个京都，故宫这座伟大的宫殿由此而诞生。2005年恰逢故宫博物院建院80周年，故宫博物院与中央电视台联合推出了大型电视纪录片《故宫》。这部纪录片并不是简单地再现故宫外在的建筑形式，而是深入它的内核，探索这些建筑内在的意义和历史的变迁。导演从建筑艺术、功能使用、馆藏文物，以及从皇宫到博物馆的历史转变等四个方面入手，采取"以物说史"的方式全面展示了故

《复活的军团》纪录片画面

《故宫》纪录片画面

《舌尖上的中国》纪录片画面

宫的建筑、文物和历史。尤其需要指出的是，这部百集大型电视纪录片后来浓缩成12集，每集50分钟，并被卖给了美国国家地理频道，美国国家地理频道又将其剪辑成国际精编版，销售到一百多个国家和地区，在全世界产生了极大的反响。

3. 如何鉴赏电视纪录片《舌尖上的中国》

中国美食享誉世界，菜系众多，每个地区都有自己的菜系，每个菜系都有自己的特点，每个城市的饮食也都各自的特色。2012年播出的《舌尖上的中国》是中国第一部大型美食类纪录片，不仅记录下祖国各地的美食生态，而且从中提炼出饮食的文化内涵。每种美食都有它的故事，有它的历史，有它的传说，《舌尖上的中国》这部大型美食类纪录片正是通过展示中华美食的多个侧面（包括同一种食材在祖国天南地北发生的不同变化），揭示出这些精美食品实际上凝聚着无数代先人的心血创造。通过这部纪录片，观众可以感受到食物所带来的仪式文化和伦理文化，了解到中华饮食文化的悠久历史和人们的理想追求。《舌尖上的中国》在中央电视台播出后，引起了十分强烈的反响，各地著名小吃店更是人满为患。后来该片又拍了续集，但是反响不如第一部热烈。

第十章
如何鉴赏戏剧艺术

第一节　戏剧艺术的特点

　　戏剧艺术历史悠久，在西方，两千多年前的古希腊就出现了非常优秀的悲剧和喜剧，包括著名悲剧《俄狄浦斯王》《安提戈涅》等等。

　　戏剧有很多种划分方法，根据作品容量大小可分为独幕剧和多幕剧，按作品题材可分为历史剧、现代剧、儿童剧等等，但最主要的还是按照作品的样式来区分，通常可以分为悲剧、喜剧、正剧这三种类型。在世界戏剧艺术史上，悲剧和喜剧出现得很早。在古希腊，就有了非常优秀的悲剧和喜剧，现已收录在《古希腊十大悲剧》《古希腊十大喜剧》等书籍中。相对来说，正剧则出现得比较晚。直到 18 世纪，法国思想家狄德罗和剧作家博马舍把这种剧称为"严肃剧"并大力倡导之后，这种取材于日常生活并具有社会现实意义的正剧才应运而生，继而迅速发展。戏剧按艺术形式和表现手法，又可分为歌剧、舞剧、话剧，以及近年来盛行的音乐剧等等。中国的话剧出现得比较晚，虽然中国戏曲历史悠久，但话剧作为西方的舶来品，传进中国仅有一百多年的历史。准确地说，中国的话剧是 20 世纪初从日本传入的，当时的一些留学生，如李叔同、欧阳山尊、曹禺等等，把话剧从日本带入了中国。

　　戏剧主要依靠戏剧动作和语言来展现故事情节与人物，最核心的是其戏剧性，主要是指戏剧动作与戏剧冲突。古典主义戏剧有严格规定，要讲究"三一律"，即在一出戏剧中，时间、地点、情节必须一律。如曹禺著名

的话剧《雷雨》就是严格按照"三一律"来创作的：时间上，《雷雨》的故事基本上发生在一个昼夜的二十四小时之内，虽然它涵盖了两代人物的悲欢离合，因此时间是一律的；地点上，基本集中在周公馆，只有一场戏在鲁贵家，因此地点是一律的；在情节上，八个人物共同演出了一个连续性的单一故事，因此情节是一律的。

在戏剧中，表演十分重要。所有的综合艺术都是需要"二度创作"的，戏剧也不例外。一度创作是指由编剧写出文学剧本，二度创作则是指由导演和演员，以及舞美、灯光、服装、音响等等辅助工作人员共同完成作品。戏剧是集体完成的艺术作品，不是个人的努力能完成的。但表演在戏剧中十分重要，直接影响作品的成败。一般认为，世界上主要有两大表演体系，当下各艺术院校表演系的学生都在学习，一是俄国斯坦尼斯拉夫斯基的表演体系，二是德国布莱希特的表演体系。

俄国斯坦尼斯拉夫斯基的表演体系可用一个词来概括，即"体验"。演员在扮演角色时，一定要去体验它，演一个好人时要想象自己就是那个好人，演一个坏人时则要想象自己就是那个坏人。因此，有人把斯坦尼斯拉夫斯基体系称为"体验派表演"。

德国布莱希特的表演体系的最大特点是注重"间离效果"，即观众和演员角色之间要有距离，演员和自己的角色之间也要有距离。演员在演戏时要清醒地意识到自己是在演戏，"我虽然演的是这个坏人，但我肯定不是这

古希腊剧场

个坏人，我只是在演戏"。观众也要意识到自己是在看戏，而不是在欣赏现实生活中真正发生的故事。布莱希特体系的表现力很强，有人把它称为"表现派表演"，其主要代表首推著名演员哥格兰。

除了这两大世界级表演体系之外，中国戏曲也有自己独特的表演体系，尤其是梅兰芳的表演体系引起了广泛关注。戏曲演员要具备"唱、念、做、打"的所有功夫，需要从小培养，要经历非常艰苦的训练过程。近年来，有专家提出，梅兰芳的体系应该成为第三种表演体系，因为戏曲的表演有它自己的特点。不过，在国际上，目前真正承认的还是斯坦尼斯拉夫斯基体系和布莱希特体系，中国戏曲表演体系还没有得到广泛的认可。

第二节 如何鉴赏戏剧艺术的主要类型之一：悲剧

从样式来区分，戏剧可以分为悲剧、喜剧、正剧。在世界戏剧史上，最早出现的是悲剧和喜剧。早在两千多年前，古希腊就出现了非常优秀的悲剧作品。悲剧一直具有很崇高的地位，有些学者甚至把悲剧称为"戏剧之王"，因为悲剧更能揭示人性的深层内涵，也更能准确反映人的内心世界。关于悲剧的本质，鲁迅先生曾说："悲剧是把人生宝贵的东西毁灭给人看，喜剧就是把无价值的东西撕破给人看。"人最宝贵的是生命，因此英雄牺牲是悲剧；爱情也是人最宝贵的东西，因此爱情毁灭也是悲剧，如《梁山伯与祝英台》《罗密欧与朱丽叶》，男女主角的爱情被现实摧残，皆是毁灭性的悲剧。为什么"把人生宝贵的东西毁灭给人看"会有这样的效果？因为悲剧是要让人们警醒，告诫人们不要让这样的悲剧再度发生。

喜剧的审美效果恰恰相反，是撕破无价值的东西的伪装给大家看，如在果戈理著名的喜剧《钦差大臣》中，一个假的钦差大臣居然让地方上的所有官员上当受骗，他们有的给他送钱送物，有的甚至想把女儿嫁给他，当最后知道他是个骗子时，所有人大呼上当。《钦差大臣》通过"把无价值的东西撕破给人看"，使观众在笑声中看到了当时俄国沙皇统治下黑暗腐朽

的社会生活。

但黑格尔关于悲剧还有一个不同的看法，认为"悲剧是历史的必然要求和这个要求不可能实现之间的悲剧性冲突"。中国有一出著名的大型历史戏剧，名为《商鞅》，叙述的是商鞅变法的故事，非常符合黑格尔的这个悲剧定义，即历史的必然要求与这个要求在现实中不可能实现之间产生了激烈的矛盾冲突。商鞅变法完全符合秦国的历史发展，而且正是因为商鞅变法，秦国才由一个蛮荒的小国成长为一个能够对抗六国甚至灭掉六国、最终统一天下的大国，所以商鞅变法完全符合历史的必然要求。但这个要求在当时遭到了极大的抵制，特别是遭到了贵族这一既得利益集团的抵制，他们联合起来反对商鞅变法，而商鞅最终遭到车裂（头部和四肢被系上缰绳，分别用五匹马拴住，马匹朝五个不同的方向奔驰而去，商鞅因此被撕成了碎片）。尽管遭到如此酷刑，但是商鞅为秦国做的一些改革最终还是帮助秦国统一了天下。这正好符合黑格尔所说的"历史的必然要求和这个要求在现实中不可能实现之间的悲剧性冲突"。商鞅变法在当时遭到既得利益集团的坚决抵制，商鞅其人最终成为了历史的牺牲品，这即是悲剧。

在西方戏剧史上，悲剧素来具有崇高的地位，我们大致可以把西方悲剧的发展分为四个阶段。

1. 古希腊命运悲剧

西方悲剧的第一个阶段，是古希腊的命运悲剧。古希腊出了三位伟大的悲剧艺术家，包括埃斯库罗斯、索福克勒斯和欧里庇得斯，其中索福克勒斯的《俄狄浦斯王》就是一出非常有名的命运悲剧。《俄狄浦斯王》讲述了两千多年前，人类刚刚迈入文明社会不久，还很难主宰自己的命运，几乎总是命运在摆布人。在一个叫忒拜的小国，国王和王后有一天晚上同时做了一个噩梦，不约而同地梦见有孕在身的王后将会生下一个将来会杀父娶母的儿子。两个人对于做了同样的梦感到大为吃惊，于是商量着：如果生下的是女儿，那便一切安好；如果生下的是儿子，只好先把他杀掉，以免他将来杀父娶母犯下滔天大罪。等到王后临盆，果然生下了一个儿子，

应验了二人的噩梦。国王和王后只好命令仆人把这个孩子抱到山上去喂野兽，然而懒惰的仆人认为三更半夜、天寒地冻，不需要把孩子扔到山上，随便把他扔在野外，同样活不成，于是他把孩子扔在了路边隐蔽的草丛中，便回去向国王复命说已经完成了任务，国王和王后终于安下心来。令人始料未及的是，婴儿被弃后在路边草丛中哇哇大哭，正好被路过的邻国人听见，于是把他抱回了家。邻国的国王没有后代，听说自己的小国里有个臣民捡来了一个孩子，而且是个儿子，马上找这个臣民来商量，说臣民家已经有很多孩子了，劝说他把捡来的这个孩子送给自己当王子，这对臣民一家也是美事一桩，臣民便应允了。于是孩子成了邻国王子，被取名为"俄狄浦斯"。长大成人后的俄狄浦斯做了一个噩梦，在梦里神给了他预示：你天生命运不好，注定要犯杀父娶母的重罪。俄狄浦斯从梦中惊醒，想到神的预言感到非常惊恐，他并不想犯杀父娶母的重罪，只好逃跑，但他并不知道自己是这位国王捡来的养子。俄狄浦斯逃离了养父母，刚好来到了自己的祖国。当时他的亲生父亲——忒拜国的老国王正在微服私访，住在一个旅店。这天，旅店里发生了打斗，俄狄浦斯无意中被卷进去，并失手打死了一位老人，他却全然不知这个老人正是他的亲生父亲。失手杀人后的俄狄浦斯继续往外跑，路遇正在忒拜国兴风作浪的狮身人面女妖斯芬克斯，她让人们猜谜：什么动物早上四条腿，中午两条腿，晚上三条腿？猜中谜底的人即可通行，否则便会被女妖吃掉。俄狄浦斯猜中了谜底：人。谜底刚刚揭晓，斯芬克斯便消失了。由于当时忒拜国的国王已经被"不明凶手"所杀，元老院于是商定："谁能破解斯芬克斯的谜语，谁就是忒拜国的新国王"。俄狄浦斯破解了谜语，赶走了女妖，便顺理成章地成了忒拜国的新国王。按照习俗，新国王有权继承老国王的一切遗产，包括妻子。俄狄浦斯便娶了王后为妻，他却并不知道这是自己的亲生母亲，王后也浑然不知俄狄浦斯正是自己的亲生儿子。至此，他"杀父娶母"两重重罪全部在不知不觉中完成。

这一切都是命运在操控，俄狄浦斯并没有任何过失。几年后，忒拜国遭到大灾，神再次出现，预示道："你们中有人犯了杀父娶母的大罪，必须

找出这个人，灾害才能消除。"于是举国上下开始查找这个罪犯，当查到老国王的死因时，俄狄浦斯大叫一声，突然意识到自己无意中杀死的老人正是他的父亲，原来是自己一人把杀父娶母的重罪全犯下了。神谕应验了，俄狄浦斯刺瞎了自己的双眼，一边到处流浪，一边向人们讲述这个悲剧，而他的母亲则已经在悲愤中自杀身亡。

两千多年前的这出古希腊悲剧《俄狄浦斯王》正是以戏剧的形式告诉人们一个真理：要避免近亲结婚。当时的人类刚刚进入文明社会，如果近亲结婚，就会导致种族衰退。连动物都要避免近亲交配，不能在本群寻找配偶，否则其后代的体质会下降。因此，《俄狄浦斯王》是以戏剧的形式传授了人类文明发展所需遵循的规则。正如恩格斯在《家庭、私有制和国家的起源》中所说，人类的婚姻也经历过从"乱婚""群婚""对偶婚"最终到"一夫一妻制"的发展过程，《俄狄浦斯王》是以悲剧的形式给人们以警醒与告诫。

古希腊还有一出著名的悲剧，叫《安提戈涅》。《安提戈涅》的故事情

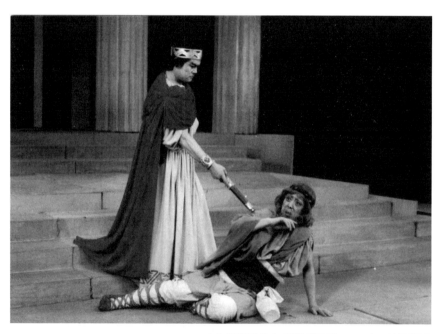

中央戏剧学院演出《俄狄浦斯王》，1986年，导演罗锦麟

节接续着《俄狄浦斯王》，俄狄浦斯王与王后在忒拜国生下了两个儿子和两个女儿，其中一个女儿名叫安提戈涅。俄狄浦斯自己刺瞎双眼并流亡后，两个王子为了争夺王位而僵持不下，其中一个王子去邻国找岳父搬救兵来攻打自己的国家，但最终失败，两个王子因此双双丧生，于是王子的舅舅克瑞翁登上了王位。克瑞翁以其中一个王子在外国搬救兵是叛徒为由，令其暴尸荒野，不允许任何人掩埋，违令者处死。安提戈涅公主不忍心见自己兄弟的尸体暴露在光天化日之下，违令掩埋尸体，最终也被处死，成为另一个悲剧。这种悲剧产生的根源在于"两种要求皆合理，但不可能同时得到实现"。德国著名哲学家、美学家黑格尔认为，悲剧的根源和基础是两种伦理力量的冲突，是冲突双方都有合理性，但因为各自坚持自己的立场，从而不可避免地造成悲剧性后果。新国王克瑞翁为了维持国家秩序，下令对国家叛徒处以极刑且禁止他人为叛徒收尸，但安提戈涅公主出于兄妹亲情，必须要掩埋自己兄弟的尸体，两种合理的力量发生冲突。这也是"情"与"法"的斗争，合情的不一定合法，合法的也不一定合情，而这种斗争正是悲剧产生的根源之一。《安提戈涅》反映的是亲情与法律之间的斗争，两种力量皆合理，却产生了悲剧性的冲突。

这便是悲剧历史上的第一个高峰期，即古希腊的命运悲剧。

2. 中世纪性格悲剧

悲剧历史上的第二个高峰是中世纪的性格悲剧。中世纪的性格悲剧有很多，但最优秀的还是莎士比亚的《哈姆雷特》。《哈姆雷特》是世界悲剧经典作品，也是莎士比亚的"四大悲剧"之首（除了《哈姆雷特》，还有《奥赛罗》《李尔王》《麦克白》，但《哈姆雷特》是最成功的）。大家最感兴趣的是当哈姆雷特已经清楚地知道是叔父和王后合谋害死了自己的亲生父亲老国王时，为何迟迟不动手复仇，这是这出剧最吸引人的地方。关于哈姆雷特迟迟不动手的原因，很多文艺理论家对此做过研究，有的认为是他还没有完全理清问题，有的认为这表现了当时年轻的资产阶级的软弱性，还有的则认为，从弗洛伊德精神分析学来看，哈姆雷特是想先消除自己的

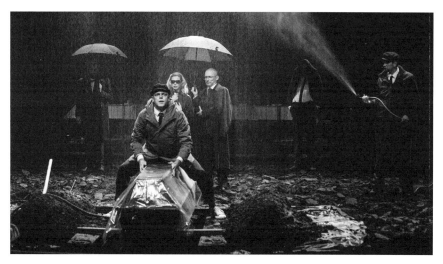

2015年6月12—14日,德国柏林邵宾纳剧院在天津大剧院演出《哈姆雷特》

恋母情结,然后再去报仇。

恋母情结也被弗洛伊德称为"俄狄浦斯情结",弗洛伊德认为所有的男孩生下来遇到的第一个女人是自己的母亲,因此会不可避免地爱上自己的母亲。而所有的女孩生下来遇到的第一个男人是自己的父亲,也会不可避免地爱上自己的父亲,这被称为"厄勒克特拉情结",它来自另一个古希腊神话:厄勒克特拉公主的母亲与人私通,害死了她的父亲,公主最终杀了母亲,为父亲报了仇,这便是弗洛伊德所说的女孩的恋父情结。情结是一个疙瘩,这个疙瘩会让人产生心理障碍。从弗洛伊德精神分析学的角度来看,哈姆雷特迟迟不动手正是因为他的俄狄浦斯恋母情结,他必须先克服自己的恋母情结再去报仇。我个人认为最准确的说法还是性格悲剧使然,哈姆雷特性格的软弱性与坚强性是矛盾且并存的:一方面他做了非常多的调查,异常坚决地要为父亲报仇;另一方面,对他来说,要杀死自己的叔父、逼死自己的母亲也不是件容易的事情,因此他始终处于性格的矛盾中。应该说,哈姆雷特的性格本身就是矛盾的,"存在还是毁灭",既是哈姆雷特的名言,也是这出戏的核心。实际上,世界上的任何事物都是处于矛盾对立统一之中。悲剧《哈姆雷特》正是从哲学高度揭示了这种深刻而内在的矛盾冲突:辩证的统一、矛盾的统一。哈姆雷特的性格悲剧的根源就在这里。

3. 近现代社会悲剧

西方悲剧史上的第三个阶段，就是近现代的社会悲剧。首先值得一提的是挪威戏剧家易卜生的《玩偶之家》，这出戏的另一个名称是《娜拉出走》。故事的女主人公叫娜拉，她的丈夫叫海尔茂，原本娜拉嫁给海尔茂是一心一意想好好和他过日子，海尔茂当时只是一个银行的小职员，作为一名银行家的女儿，娜拉下嫁给了父亲手下的这个小职员。可没想到海尔茂是个忘恩负义的自私男人，当年海尔茂得了病需要大量金钱治疗，娜拉瞒着丈夫在外面四处借钱为海尔茂治病，后来娜拉的父亲去世，海尔茂渐渐发家，当上了银行的经理，之后他开始变了，他在银行查账时发现一个职员有问题，而他浑然不知这个职员正是当年借钱给娜拉的人。职员找到娜拉，以公开当年借钱给娜拉的事情作为要挟，要求娜拉为自己脱罪。最终事情还是败露，海尔茂勃然大怒痛骂娜拉，全然不顾娜拉默默为自己付出的一番心血，娜拉悲愤不已，没想到丈夫竟自私至此，于是离家出走。《玩偶之家》中的"玩偶"喻示了娜拉在家庭中任人摆布的地位，娜拉出走表明了她最后的选择。《玩偶之家》在文艺学甚至社会学中都有重要地位，西方文论中盛行的女性主义就推认《玩偶之家》为其最重要的代表作品之一。

还有一出近现代的社会悲剧值得一提，那就是法国著名作家小仲马的《茶花女》。茶花女本名玛格丽特，是个家道中落的文艺少女，迫于无奈成为一名卖艺不卖身的高级艺妓。贵族公子阿尔芒经常来找玛格丽特，二人坠入爱河。阿尔芒的父亲坚决不允许儿子娶一名艺妓进家门，他私自找到玛格丽特，告诉她如果真的爱自己的儿子就离开他，否则就是毁了他的一生。玛格丽特终于含泪答应了阿尔芒父亲的请求，不再见阿尔芒，对这一切浑然不知的阿尔芒却矢志不渝地爱着玛格丽特，每天去找她。无奈之下，玛格丽特假托自己已移情他人，阿尔芒质问她是否是富商，玛格丽特不得不含泪撒谎承认。于是阿尔芒从钱包里拿出一摞钞票扔在玛格丽特脸上，对她一番羞辱后愤然离去。纯真善良的玛格丽特不堪爱人的羞辱，在沉重的打击下一病不起。阿尔芒的父亲知悉后悔恨不已，赶去医院看望玛格丽特，并希望她赶快好起来和自己的儿子共结连理，但一切为时已晚，玛格丽特含恨离世。《茶花女》完全是一出由社会地位所造成的爱情悲剧。

4. 现当代悲喜剧

西方悲剧史上的第四个阶段就是现当代的悲喜剧。在西方，悲剧和喜剧本是严格分开的，如在古希腊，悲剧就是悲剧，喜剧就是喜剧，绝不可混淆在一起。但到了现当代，出现了喜剧和悲剧融合的悲喜剧。最典型的是瑞士剧作家迪伦马特写的《老妇还乡》，又名《贵妇还乡》。故事叙述的是一个欧洲小镇有一天突然来了一名贵妇人克莱尔，带来大批随从，扬言

《贵妇还乡》，北京人民艺术剧院演出，苏德新摄

要捐给小镇十亿美金,但她的条件是让小镇上一家杂货店五六十岁的老板伊尔死去。原来,老妇人克莱尔本是小镇上一户贫穷人家的女儿,年轻时与伊尔坠入爱河并且珠胎暗结。但伊尔为了娶杂货店老板的女儿,便抛弃了克莱尔。克莱尔怀着身孕被赶出了家门,流落到美国沦为妓女,受尽万般折磨,全身肋骨尽断,全靠钢架支撑。后来克莱尔遇到了美国的一个石油大亨,大亨去世后把遗产全部留给了克莱尔,克莱尔继承了巨额遗产,于是回小镇报仇。此时,镇上的人们开始为难,一方面人人想要这笔钱,另一方面在这个自由民主的国度里不能随便让一个人死去。镇上的重要人物集中起来开会,既不能杀人,又需要这笔钱,众人不知如何是好。一时之间,镇上刮起了抢购风,大家都想到马上将分到很多钱,于是人人都开始赊账,见什么买什么,小镇陷入混乱。终于,重要人物们商议出一个方法:虽然不能杀死伊尔,但是可以动员伊尔自杀,以一人之命换得全镇人的幸福生活。于是全镇人都开始轮流劝说伊尔,以致他东躲西藏寝食难安,尤其是他自己的家人亲友都开始动员他自杀,伊尔最终心力交瘁地走向了死亡。最后,贵妇人克莱尔让仆人们抬着杂货店老板伊尔的尸体离开了小镇。故事是喜剧性的结局,人物却是悲剧性的命运。杂货店老板伊尔是个悲剧人物,虽然始乱终弃,但他却罪不至死;对于贵妇人克莱尔来说,虽然最终报了仇,但满身伤痕、命运坎坷,用一生悲辛换来报仇结果,注定同样是个悲剧人物。

 悲剧性人物的可笑命运,就是悲喜剧致力于表现的。这种悲喜剧风格非常广泛地影响了国际电影界,苏联有一部电影叫《两个人的车站》,是"梁赞诺夫三部曲"系列中最优秀的一部,也是一部典型的悲喜剧。还有日本的《寅次郎的故事》系列等很多电影,都是属于这种悲喜剧风格。

第三节　如何鉴赏中国话剧经典作品《雷雨》

 中国话剧虽然只有一百多年的历史,但并不乏优秀的作品,其中我认为最优秀的一部是曹禺先生的《雷雨》。曹禺写《雷雨》时,年仅二十三岁,

当时他刚刚在清华大学写完毕业论文，闲来无事写下了后来他自己再也没有超越的剧本——《雷雨》。

《雷雨》剧作非常精彩，人物性格鲜明，整出戏只有八个人物：父亲周朴园、大儿子之母侍萍、小儿子之母蘩漪、大儿子周萍、小儿子周冲、女仆四凤、管家鲁贵、工人鲁大海（后为反映工人运动而加的人物）。仅仅八个人，演出了一台非常精彩的戏剧。故事叙述的是周朴园年轻时和家中侍女侍萍相恋，二人珠胎暗结，但家中不允许他娶地位低下的佣人做妻子，于是他如陈世美般娶了年轻貌美的蘩漪为妻，并以为侍萍已投江自尽。谁料侍萍被救，改名换姓嫁给了鲁贵，并生下了女儿四凤和儿子鲁大海。而周朴园和蘩漪婚后格格不入，蘩漪因为包办婚姻被迫嫁给了开矿山的地主周朴园后，过得很不愉快，和周朴园的大儿子周萍发生了不伦之恋。周家因他们二人夜间幽会，常常发生"闹鬼"事件。当四凤来到周家当丫鬟后，周萍又看上了更为年轻的四凤，蘩漪因此和周萍常常吵架。同时小儿子周冲也很喜欢四凤，但四凤与周萍已经有了恋爱关系。

话剧《雷雨》塑造了众多鲜活的人物形象

《雷雨》的剧作中矛盾冲突十分激烈，一波未平一波又起。曹禺自己曾说："这出剧事实上是在讲述一个男人和两个女人的情感故事在两代人身上的循环再现。"当侍萍回到周公馆时，周朴园大吃一惊，他一直以为侍萍已死。周萍只知道这是四凤的母亲，而不知道她也是自己的母亲，此时他同母异父的妹妹四凤已经怀了他的孩子，二人央求侍萍同意他们结婚，知情的侍萍断然拒绝。但是当侍萍知道两人孩子的存在后，只得放他们一条生路，让他们"滚得远远的"。正当二人准备走出大门之际，繁漪从楼上冲下来阻拦自己的情人周萍离开，二人无奈只得留下。最终在一个雷雨交加之夜，因为种种原因，四凤、周冲、周萍等几个年轻人全部死去。矛盾冲突激烈、悬念迭出、戏剧性强是《雷雨》的显著特点。

　　《雷雨》戏剧结构精致，是典型的"三一律"剧作：时间一律，地点一律，情节一律。《雷雨》这部话剧表演的是舞台上二十四小时之内发生的故事，即用一个昼夜表现了两代人的悲欢离合，时间非常集中；地点也很集中，基本上全在周公馆，只有一场戏在鲁家；整出戏的故事情节完全围绕两代人的悲欢离合展开，主要集中在周朴园父子身上。

　　《雷雨》的人物性格刻画十分深入，如在刻画周朴园这个人物时，曹禺并非把他脸谱化，而是刻画了他性格的双重性。周朴园是个始乱终弃的陈世美式人物，理应遭到道德上的谴责，但他年轻时又确实是深爱着侍萍，尽管出于家庭地位等功利性因素的考虑，抛弃了侍萍而娶了繁漪，但他始终在家中保留了一个完全按照侍萍在的时候布置的一模一样的房间，并一直保持侍萍在时房间不开窗的习惯，证明他心中始终有侍萍的一席之地。而且当侍萍回到周家，大儿子周萍对侍萍大喊大叫时，周朴园厉声呵斥他给侍萍跪下，维护她作为母亲的尊严和地位。

　　再如繁漪，剧作对于这个人物的刻画也十分立体。一方面她是受迫害者，人生被扭曲，她不情愿地嫁给了周朴园，两人毫无爱情可言，所以后来与周萍产生了乱伦关系。但另一方面她也是自私的，作为女人，她有非常强烈的嫉妒心和占有欲，硬生生阻止了周萍与四凤的离开，这才最终导致了几个年轻人都在雷雨之夜死亡的悲剧。由此可见，她性格的双重性在于她既有受迫害的一面，同时又有自私冷酷的一面。

《雷雨》对于人生、家庭、社会的思考都是很深刻的,曹禺先生在二十三岁的年龄能写出一出内涵如此深刻的悲剧,非常了不起。《雷雨》也将作为中国戏剧史的里程碑被永远载入史册。

第十一章
如何鉴赏戏曲艺术

第一节　戏曲是中国传统文化的集中体现

"中国戏曲"是一个总称，包含着三百多种各式各样的戏曲形式，比如我们耳熟能详的京剧、昆曲、越剧、粤剧、黄梅戏以及川剧等等。中国戏曲有着悠久的历史，早在汉唐时期就有了戏曲的萌芽，但学术界通常认为中国戏曲真正形成是在宋金时期，即12世纪左右。在元代出现了中国戏曲的一个高峰，即元杂剧涌现。中国戏曲也是世界三大戏剧种类之一，世界上最早出现的是古希腊戏剧，包括悲剧和喜剧，前文已提到过古希腊的悲剧；第二种是印度的梵剧，也出现得比较早；第三种就是我们中国的戏曲。中国戏曲本身比较丰富，包含着几百个剧种，每个剧种又有很多个剧目，堪称一个庞大的家庭。

中国戏曲深深植根于传统文化。中国传统文化中以孔子、孟子为代表的儒家文化，以老子、庄子为代表的道家文化，以及两汉以后传入中国的佛教文化，都对中国戏曲产生了很大的影响。比如说，中国戏曲所强调的"以一求多"，就来自于道家的"道生一，一生二，二生三，三生万物，万物负阴而抱阳，冲气以为和"，这是《老子》四十二章里的一句名言。中国戏曲吸收了道家"以一求多"的方法，具体表现为：

第一，中国戏曲是"一行多用"。在行当上面，中国戏曲的几百个剧种中，角色行当都分为生、旦、净、末、丑，末现在基本上不用，所以主要分为生、旦、净、丑，而且每个行当还可以继续细分。比如生可以分为老

生、小生，小生又可以分为武生、书生等等。旦，就是女角，又可以分为老旦（老太婆）、花旦（年轻妇女）、青衣（中年妇女），甚至还有刀马旦（如穆桂英等女性武将）。净，就是指花脸，比如曹操是白脸，关羽是红脸。而净又可分为铜锤花脸和架子花脸，武将是铜锤花脸，文官是架子花脸，曹操就属于架子花脸。戏曲里面的丑角有很多，有文丑、武丑，甚至还有女性丑角，比如著名的小品演员赵丽蓉在演小品之前就是一个女丑（女性丑角形象）。所以中国的戏曲虽然只有生、旦、净、丑这么几个人物行当，但是可以分出不同的人物类型，这是"一行多用"。

第二，中国戏曲是"一式多用"。中国戏曲里的动作，集中起来看主要是唱、念、做、打。唱、念、做、打这一套功夫是每一个戏曲演员都应该具备的，需要从小就开始培养，所以戏曲演员从小就开始去学习和锻炼。这是"一式多用"。

第三，中国戏曲是"一景多用"。中国的戏曲和西方的戏剧不一样，西方话剧讲究布景、道具都很实，而中国戏曲讲究一种虚拟美学。虚拟性非常重要，中国戏曲的布景往往是一桌两椅，就是在台上摆一张桌子、两把椅子，但是这一桌两椅变化无穷，它可以根据剧情的需要、人物的需要随时发生变化。例如，如果把桌子摆在正中，一边一把椅子，舞台空间就变成了会客厅，主人可以在这里会见宾客、朋友；如果桌子摆在椅子的前面，椅子放在桌子的后面，县官一拍惊堂木，喊一句"升堂"，舞台空间就变成了县衙门的大堂。还有《三国演义》中的"空城计"，诸葛亮先踩着椅子，登上了桌子，站在桌子上唱"我正在城楼观山景，耳听得城外乱纷纷"，这时桌子就变成了城墙。所以一桌两椅在中国戏曲里面变化无穷，它可以变成一个客厅，可以变成一个衙门，也可以变成一个城墙。

第四，中国戏曲是"一曲多用"。中国戏曲的每个剧种的曲牌是固定的，所以大家可以看到一个非常有意思的现象：西方歌剧乐队在伴奏的时候不断地翻谱子，因为每一个歌剧的曲子是不同的，所以指挥和乐队要不断翻谱子，才能掌握这个歌剧的旋律和节奏，但是中国的戏曲乐队完全不需要。中国戏曲乐队只需要知道曲牌名，因为这些曲牌都已烂熟于心，根本不用

看谱子。比如说到《如梦令》，大家就开始按这个曲牌来演奏；说到《水龙吟》，大家就又按照这个曲牌来演奏。所以中国戏曲的"一曲多用"也是很有特点的。

另外，中国戏曲还是"一服多用"。一套衣服很多人都可以穿，因为它是长袍大褂，穿上去基本上都合身，所以一套服装人人都可以穿。

整体来说，中国戏曲的"一行多用""一式多用""一景多用""一曲多用""一服多用"等等，都是来源于道家的"以一求多"，中国的传统文化深深地渗透到了中国戏曲里。

第二节　如何鉴赏中国戏曲的美学特色

1. 中国戏曲的综合性

中国戏曲具有综合性，这和西方戏剧是不一样的。西方的话剧、歌剧、舞剧分得非常清楚，近年来出现的音乐剧和我们的戏曲略有相似，既有表演，又有唱、跳。中国戏曲从来都是歌舞相结合，综合性是它的一大特点，而且中国戏曲的综合性决定了演员要有唱、念、做、打等各方面的功夫。还有一个很有意思的现象，人们去戏院看戏曲，往往主要不是去看剧情，因为有些票友对剧目内容本身非常熟悉，已经看过不下数十遍。比如说去看梅兰芳先生的《贵妃醉酒》，有的票友可能看了十遍还不过瘾，还要继续去看，这是因为人们主要想看演员的表演。对于《贵妃醉酒》的剧情，大家都非常熟悉，甚至有的观众已经能唱出其中一些唱段，但是为什么还要反复去看，就是为了欣赏演员的表演，聆听演员的唱腔。中国戏曲的综合性特别明显，一名演员在戏曲中既要表演，又要同时兼顾唱腔，还要有身段动作，是非常不容易的，这是对演员能力的全面考量，而观众进剧院的目的主要就在于欣赏他们的这种表演。同一出剧目的同一个角色，每个人的表演都不一样，而且同一个人每一场的表演可能也不一样。比如说京剧四大名旦——梅兰芳、尚小云、程砚秋、荀慧生，这四位大师都曾经演过

同一出戏《贵妃醉酒》，但是每个人表演的风格完全不一样，各有特点，且各有大量的票友。当然，许多票友非常推崇梅兰芳先生的《贵妃醉酒》，更喜欢梅先生的表演风格。

2. 中国戏曲的程式性

中国戏曲的程式性是很强的，这是中国戏曲非常独特的一个地方。这种程式性包含了以下三个方面：

第一，角色行当是有程式性的，每一个人物的化装造型、服饰道具和表演技巧都是有规定的。比如说，武将要出去打仗了，必须要整衣，其服装造型和整衣这个动作都是有规定的，并且由规定的曲牌为它伴奏。每个角色行当都有特定的造型和程式动作，必须按它的规则去完成，表演者也可以有自己的发挥，但这种发挥是在规则之内的，不能超出规则。要在规则之内把它演到极致，这无疑是很难的。这便是所谓的"戴着镣铐跳舞"，如果戴着脚镣依然能跳出高妙的舞蹈，那这个演员一定非常了不起。可以说，程式既是对演员的限制，同时又为他们提供了表演的依据和发挥的空间。

第二，中国戏曲的程式性还体现在它的表演动作上。每个演员的表演动作是有程式的，如起霸。所谓起霸，就是整装束甲，准备上战场。起霸又分男霸、女霸、双霸，即一个男的武将怎么整理自己的衣冠，一个女将（如穆桂英）又该怎么整理自己的衣冠，还有双霸，一男一女（如杨宗保与穆桂英）同时上战场，两个人都在舞台上表演，虽然都在整盔束甲，但是两个人的动作，男性要有男性的阳刚之美，女性虽然是武将，也要有她的阴柔之美，所以阳刚之美和阴柔之美相结合就是双霸的特点。

第三，中国戏曲的音乐也是有程式性的，各种曲牌都是固定的。如皇帝出场大多用《朝天子》，而将帅出场基本上用《水龙吟》，这是有严格规定的，不能错，错了就是戏曲班的一大失误。

3. 中国戏曲的虚拟性

虚拟性也是中国戏曲的一大特点。中国戏曲虚拟性的第一点，是动作虚拟。先和话剧进行对比，话剧有时候是要把真实的东西呈现在舞台上，人物动作也是真实的。比如，北京人民艺术剧院导演林兆华执导的话剧《白鹿原》中需要一匹马，他们竟然真赶着一匹马上了舞台。这就是话剧，剧中出现马，就一定要把马带到舞台上去。而中国戏曲要表现骑马，从来不需要把马牵到台上去，演员只需要手里拿着马鞭在舞台上跑三圈，就可以表明他是骑在马上快速前进。如"萧何月下追韩信"这个场景，萧何为了追赶韩信，把韩信劝回来继续为刘邦带兵，心急如焚，便骑在马上快速奔跑。萧何只需拿着马鞭跑三圈，"月下追韩信"这个动作就完成了。由此可见，动作的虚拟性是中国戏曲的一大特点。这一点不容小觑，虽然没有实物，但同样可以达到实物的效果，甚至超过实物带给人的感染力。例如，当年梅兰芳先生家中来了位亲戚老太太，正好川剧团进京演出，梅兰芳就要了几张票，带着她一起去看川剧，演的是川剧《秋江》，表现一名尼姑思凡逃出了庙宇，搭乘船工的船顺江而下。整个舞台上只有尼姑和船工两个人，老船工手上就一把划船的桨，两个人凭着身体的动作（前仰后合）和音乐的配合（比如锣鼓点），表现出他们碰到了风浪、激流、险滩。梅兰芳先生带去的老太太居然晕船，看不下去了，告诉梅先生她要提前离开剧场回家，有篇题为"老太太晕船"的文章正是讲的这个故事（参见龙协涛编著《艺苑趣谈录》）。虚拟的动作让老太太晕船了，可见中国戏曲的魅力之大。

中国戏曲虚拟性的第二点，是布景虚拟。比如，中国戏曲常用的一桌两椅，可以是客厅，可以是大厅，可以是城墙等等，变化无穷。

中国戏曲虚拟性的第三点，是时空虚拟。根据剧情、人物表现的需要，中国戏曲里的时间可以浓缩，也可以延长，非常自由。比如"林冲雪夜上梁山"是非常有名的一出戏，林冲在破庙里面睡了一个晚上，但是观众不可能等一个晚上，舞台上只是过了短短几分钟，敲着更鼓，一更、两更、三更，通过演员的动作和音乐的配合，表明他睡了一个晚上，观众也都认可。中国戏曲里的空间也可以是虚拟的。比如，我国的京剧名作《三岔口》，

京剧《三岔口》剧照

这部剧经常在国外演出，因为外国观众通过动作就能看懂。它非常精彩，表现了两个人在旅店里相遇，在伸手不见五指的黑夜中打斗。当然，戏曲的舞台上不可能一片漆黑，如果这样，那观众什么都看不见。所以戏曲的舞台上灯火通明，但是通过他们两个人的表演，观众完全明白这是黑夜里的一场打斗。比如说两个人擦肩而过，甚至一个人在桌子上，一个人在桌子下，就是找不到对方，最后两个人发现了彼此，在黑夜中打斗起来，整个剧情被推向了高潮。由此可见，中国戏曲中的时空虽然是虚拟性的，但通过演员的表演，加上乐队、舞美、灯光等的配合，同样可以产生非常好的戏剧效果。

第三节　如何鉴赏中国戏曲的民族传统文化特征

我们可以把中国戏曲和西方戏剧的经典作品来做对比，以便更好地理解和认识中国戏曲的民族传统文化特色，从而更好地鉴赏中国戏曲作品。

从整体上来说，西方戏剧（尤其是话剧）是写实的，中国戏曲是写意的。写实和写意，是两者最根本的差异。当然，更具体的差异还有很多。例如悲剧，前文已经介绍过西方的悲剧追求"美"与"真"的结合，所以它可以是一悲到底、彻头彻尾的悲剧，台上的主人公可以最终全部死亡。比如莎士比亚著名的悲剧《哈姆雷特》中，哈姆雷特的父王被叔叔害死了，他的母亲因误饮毒酒身亡，哈姆雷特还不小心刺死了他的岳父，他的未婚妻在悲愤之中也选择了自杀，最终他的小舅子与他决斗，结局是二人双双死去，哈姆雷特在临死前终于报了仇，刺死了他的叔叔。至此，剧中有名有姓的主人公几乎全部死光。莎士比亚的四大悲剧除了《哈姆雷特》之外，还有《奥赛罗》《李尔王》《麦克白》等等，剧中的主人公也基本上都死了。这就是西方的悲剧，一悲到底。

中国戏曲中也有悲剧，但中国戏曲追求的是"美"与"善"的结合，所以中国戏曲绝对不能让所有的主人公都死光，包括现在的电影和电视剧也是如此。我参加研讨会时常常对编剧们和导演们笑言："绝对不能让主人公全都死光，如果让你们的主人公全都死光了，观众们不会放过你。"中国戏曲即使是悲剧，也要追求善战胜恶的大团圆结局，而为了做到这一点，中国戏曲采取了很多方法。

第一种，中国戏曲寄希望于清官。人间有悲剧，清官来帮忙。中国最典型的清官就是包拯，所以中国戏曲中的包公戏很多，几乎每个剧种都有包公戏，其中最耳熟能详的是《秦香莲》这个故事：秦香莲和陈世美本来是一对恩爱夫妻，陈世美进京赶考，中了状元，又被招为驸马，抛弃了结发妻子和两个孩子。秦香莲在家乡走投无路，无奈之下只好带着两个孩子来到京城，好不容易找到了陈世美，却没想到陈世美不但不认他们，反而偷偷派了个杀手，去秦香莲所住的破庙中追杀秦香莲和自己的两个孩子。杀手到了破庙，秦香莲流着眼泪向他哭诉了这一切，杀手被感动了，不忍心杀死他们孤儿寡母，但是又苦于无法回去复命，只好拔刀自刎了。在这种情况下，剧情已经把陈世美推到了人人喊打的地步。这时包公出现了，按常理来说，包公拿陈世美并无办法，因为陈世美有国太和公主两个人保

驾,但是包公有先皇御赐的三口铡刀:第一口"狗头铡",专门铡坏人;第二口"虎头铡",专门铡贪官污吏;第三口是最厉害的"龙头铡",专门铡皇亲国戚。包公下令抬出龙头铡,摘下乌纱帽,表示宁可不当官,也要砍掉陈世美的脑袋。最终包公铡死了陈世美,为秦香莲报了仇。所以这出戏又叫《铡美案》,体现的正是中国戏曲"善战胜恶"的第一种办法。

如果人间碰到的不是清官,而是贪官,那怎么办?中国戏曲还有第二个办法,那就是寄希望于苍天,最典型的剧目就是《窦娥冤》。《窦娥冤》又叫《六月雪》,之所以叫《六月雪》,是因为窦娥碰到了一个贪官,身负一宗冤案:张驴儿父子想霸占她和婆婆两个人,张驴儿在窦娥婆婆的药里下毒,本来是想毒死窦娥的婆婆,结果没想到误毒死了自己的父亲。这本来是个冤案,但是这个贪官却把窦娥屈打成招,一定要判窦娥的死刑,任窦娥怎么申冤都不行。最终临被处死之前,窦娥许下三桩血愿:第一,如果自己真是冤枉,希望砍头之后能血溅三尺;第二,这个地方对自己太不公平,希望自己含冤死后这里大旱三年;第三,窦娥向老天爷哭诉,希望老天爷能为自己申冤,在六月天下起大雪。最后,这三桩血愿一一灵验:

《窦娥冤》演出剧照

窦娥被砍头之后,她的鲜血喷出来把三尺以外的白布全部染红;这个地方旱灾三年;六月时节天降大雪。这些表明窦娥是被冤枉的。这出剧作的全称是《感天动地窦娥冤》,表示连天地都被感动了。这是中国戏曲"善战胜恶"的第二种办法,寄希望于苍天。

如果有时候人间的冤案老天忙不过来,怎么办?中国戏曲还有第三种办法,那就是寄希望于想象,最典型的剧目就是《梁山伯与祝英台》。梁山伯与祝英台本来非常相爱,但是由于恶霸地主马家要强娶祝英台,迫使梁、祝二人分开,生时不能结合,双双含冤死去。死去之后,二人的坟埋在一起,两个坟头上各长出了一棵树,这两棵树缠到一块,还是要结合在一起,可恶霸地主马家很霸道,专程派人把这两棵树砍了,执意要阻止他们结合。但是没想到,这时两个坟头双双裂开,飞出来一对蝴蝶,最终自由地结合在一起。马家再霸道,也不能把天下的蝴蝶都捕光,更何况也无法知道究竟哪对蝴蝶才是梁山伯与祝英台,所以最终还是大团圆的结局。小提琴协奏曲《梁祝》中我个人觉得最好听的是最后这一段《化蝶》,表现了他们永

新版越剧《梁山伯与祝英台》剧照

久的团圆,符合中国人共同的审美文化心理。这是中国戏曲"善战胜恶"的第三个办法,寄希望于想象。

我在《艺术学概论(第三版)》这本书中只介绍了这三种,但前几年我在看一部国产大片的时候突然发现了第四种办法。中国戏曲还有新的办法来实现"善战胜恶"的大团圆结局。我看的这部国产大片是根据《聊斋志异》改编的《画皮》。《画皮》的结尾,三对人物角色全部团圆,人和人团圆,鬼和鬼团圆,妖怪和妖怪团圆。这种希望团圆的民族文化心理在编剧和导演身上也存在,他们可能正是出于一种集体无意识,所以在《画皮》的结尾正好设计了三对人物角色大团圆:一个男人和一个女人、一个男妖和一个女妖、一个男鬼和一个女鬼分别团圆,一个不多,一个不少,正好是三对。那么影片《画皮》是依靠什么来完成人物大团圆呢?他们是依靠了神话。这就是中国戏曲的第四种办法,寄希望于神话。其实戏曲里面寄希望于神话的剧目还有很多,比如著名的昆曲《牡丹亭》。《牡丹亭》是明代剧作家汤显祖的杰作,故事主要讲述一个叫杜丽娘的小姐,梦见一个书生持垂柳前来求爱,两人在牡丹亭幽会。杜丽娘从此愁闷消瘦,竟郁郁寡欢地病死了,之后被埋在了一个小院里。有一天,这个小院来了一名进京

《牡丹亭》剧照,左为岳美缇饰演的柳梦梅,右为沈昳丽饰演的杜丽娘

赶考的书生，叫柳梦梅。这个柳梦梅知道这个坟中埋的是一个漂亮的小姐，叫杜丽娘，他曾在梦中见过，于是便天天对着坟头说话，天长日久感动了坟墓里面的杜丽娘，杜丽娘竟然就活过来了，两个人最终结成姻缘。这就是中国的戏曲，在神话中完成两个人的大团圆。这样的剧目还有很多，比如著名的《长生殿》，讲的是唐明皇和杨贵妃的故事：安史之乱，杨贵妃在马嵬坡被赐死，唐明皇日夜思念她，不管是在蜀地（现在的四川）落难期间，还是后来安史之乱平定回到宫里之后，他都十分思念杨贵妃，茶不思饭不想。一个道士眼见皇上如此喜爱杨贵妃，便自告奋勇地要替皇上去找杨贵妃，后来他竟然真的在海上的仙山找到了杨贵妃，然后他把唐明皇送到了月宫，两个人最终在月宫实现了大团圆。这就是中国戏曲"善战胜恶"的第四种办法，寄希望于神话，在神话中实现大团圆的结局。

总而言之，中国的戏曲深深植根于中国的传统文化。特别是以孔子、孟子为代表的儒家美学，以老子、庄子为代表的道家美学，以及以六祖慧能为代表的佛家禅宗美学，对中国的戏曲产生了重大影响。

这里再简要介绍一下东方戏曲的共同特点，如前文提到的虚拟性和程式性，不光是中国的戏曲具有，日本的能乐也具有。能乐是日本的传统文化，其诞生年代远远早于日本的歌舞伎。日本的能乐也明显具有虚拟性和程式性，在某种程度上甚至超过了我们中国的戏曲。我曾看过表现中国故事的日本能乐，他们叫"唐事能"，也就是表现唐朝故事的能乐，简称"唐事能"，比我们中国的戏曲更虚拟，更程式化。同样是讲述唐明皇和杨贵妃的故事，我们的戏曲主要是从他们两人认识开始，之后经历了安史之乱，杨贵妃死去，唐明皇思念她，最终他们在月宫结合。这是一个完整的过程，有历史的事件和背景在里面。但是日本的唐事能中唐明皇和杨贵妃的故事，只截取了最后一段，即杨贵妃的灵魂和唐明皇对唱。它把历史的事件和背景全部虚化与淡化，只保留这一个情节，这便是日本能乐的一个特点。我曾笑言，如果用美国的一部电影来形容日本的能乐，那就是好莱坞影片《人鬼情未了》。我所看到的日本能乐不少是讲述人鬼之间感情未了，以唱为主，基本没有戏剧冲突和矛盾，用对唱来抒发对彼此的思念之情。大部

分的唐事能，甚至能乐都是如此，说明他们更加重视虚拟性和程式性。总而言之，中国戏曲作为世界三大戏剧艺术之一，具有非凡的艺术魅力，值得我们今天很好地继承和弘扬。

第十二章
如何鉴赏中国文学

第一节　如何鉴赏中国诗歌

　　本章我们将共同鉴赏中国的文学作品。文学是很大的门类，与此同时，它也是一门艺术。从整体上，我们把艺术分为五大类：第一大类是语言艺术，主要指文学；第二大类是实用艺术，包括建筑、园林、工艺和设计等；第三大类是表情艺术，最能表现人的情感的是音乐和舞蹈；第四大类是造型艺术，主要指美术作品，包括绘画、雕塑、摄影、书法；第五大类是综合艺术，包括戏剧、戏曲、电影、电视艺术等等。

　　从艺术分类来看，文学属于语言艺术，但文学这个大类又可以细分成几个小类别：第一是诗歌；第二是散文；第三是小说；第四是剧本。剧本属于文学，而戏剧属于综合艺术，因为戏剧需要二度创作。它的一度创作是编剧、作家写出剧本，二度创作是导演、演员、舞美共同把它搬上舞台，所以剧本跟戏剧的关系很密切。关于戏剧艺术，我们前面章节已具体论述过，本章我们主要鉴赏中国的诗歌、散文和小说。

　　中国文学源远流长，有将近两三千年的历史。春秋时期，我国第一部诗歌总集《诗经》诞生。战国时期，庄子的很多文章就可称为文学作品，最伟大的诗人屈原写出了《离骚》等《楚辞》篇章。《诗经》和《楚辞》堪称我们中国文学的源头。而从先秦时期开始，两千多年以来，历史上涌现了很多优秀的作家和优秀的作品。

　　本章首先要鉴赏的是中国的诗歌。中国的诗歌有非常悠久的历史，前

文提到最早的是《诗经》和《楚辞》。《诗经》是黄河流域的诗歌,而《楚辞》是长江流域的诗歌。黄河和长江都是中国的母亲河,也都诞生了伟大的诗人和伟大的诗歌作品。

中国的诗歌在两千多年的发展中取得了辉煌的成就,通常认为最辉煌的是唐诗宋词,达到了中国诗歌历史的高峰,而且是一个不可逾越的高峰。首先是唐诗。唐代出现了许多优秀的诗人,最重要的是以下三位:第一位是李白;第二位是杜甫;第三位是王维。他们分别代表着影响中国传统文化的三家美学:李白代表着以老、庄为首的道家美学;杜甫代表着以孔、孟为首的儒家美学;而王维则代表着以六祖慧能为首的禅宗美学。这三位大诗人都取得了很大的成就,那我们应该如何去鉴赏李白、杜甫、王维的诗歌作品呢?本节将把他们做一个比较,通过比较,我们就能更好地理解三位大诗人各自诗歌的特点。既然是比较,我们就应当从相同的角度入手,那么,我们就从他们的人生态度与诗歌风格这两个角度来对这三个大诗人进行一番比较吧。

1. 李白的诗歌

李白的诗歌创作深深受到道家美学的影响。但这并不是说只受一种美学的影响,严格来说,中国传统文化中的儒、道、佛三家美学对中国文人都产生了影响,只是各自有所侧重而已,李白亦是如此。他最初信奉儒家思想,也想去当官,因为儒家就主张要从政,施展自己的政治抱负。他的朋友贺知章在唐玄宗身边做官,向唐玄宗大力推荐李白,唐玄宗当即下诏,让李白进京,李白踌躇满志地离开了家乡四川江油,到长安去做官。途中他还顺道去了趟峨眉山,在峨眉山写下了名句:"峨眉山月半轮秋,影入平羌江水流。"李白兴致勃勃地到了长安以后,唐玄宗封了他一个不错的官——翰林学士。他每天都可以见到皇上,但是他在长安生活得并不愉快,因为唐玄宗让他进京并不是让他去从政,施展自己的政治抱负,而是让他陪着唐玄宗和杨贵妃饮酒吟诗。对此,李白并不满意,他经常独自一人跑到大街上喝闷酒,终日酩酊大醉。据书中记载,有一天

他又跑到街上去喝酒，酩酊大醉之后，正好唐玄宗和杨贵妃在御花园喝酒，乘着酒兴派人把李白找来，让李白陪着他们喝酒吟诗，李白已经颇有醉意，借着酒劲向皇上提出要求，要一个人帮自己脱靴，另一个人帮自己磨墨才肯吟诗。这两个人一个是当朝的宰相、大奸臣杨国忠，即杨贵妃的哥哥；另一个也是大奸臣，即当朝的大内总管太监高力士。满朝文武都害怕这两个大奸臣，如果李白没喝醉，也是有所忌惮的，但是李白喝醉了，酒后吐真言，借着酒劲，借机羞辱了自己厌恶的两个奸臣。皇上为了让李白吟诗，马上命令他们二人一个脱靴、一个磨墨。这两个奸臣十分窝火，但是皇帝的命令又不得不执行，只好服从，从此以后他们便怀恨在心。换作常人，被这两个奸臣进谗言，恐怕连命都保不住，但是由于李白的名气很大，而且唐玄宗很欣赏李白，所以两个奸臣根本无法打倒李白，他们只好去找杨贵妃帮忙。杨国忠是杨贵妃的堂兄，在杨贵妃面前说得上话，而高力士是大内总管，每天都可以见到杨贵妃，于是二人一同说动了杨贵妃，共进谗言。据《李太白全集》记载，李白在长安城只待了一年，就被赶出了京城，并美其名曰"赐金放还"，即赏赐一批金子放还回家。李白被逐出了长安城后，曾在诗中悲愤地写道："大道如青天，我独不得出。羞逐长安社中儿，赤鸡白雉赌梨栗。"其大意是：大道像青天一样，我就走不出来，我不愿意像长安城众人那般阿谀奉承、结党营私，所以我就被赶出来了。李白被赶出长安之后，并没有回家，而是周游祖国的名山大川。他满腔的悲愤在周游名山大川的过程中喷薄而出，成就了他最伟大的诗篇。李白最伟大的诗篇就是在他漫游山

西安大雁塔广场上的李白雕像

川的十年期间写出来的,这十年也是李白创作的高峰期。

台湾著名的学者、已故的南怀瑾先生精通儒释道,出版了很多书。他曾提到,中国的文人要经历"三个士"的阶段:第一个"士"是指成为读书人,所有的读书人都叫士人;第二个"仕"是指走仕途去从政,施展自己的政治抱负;从政失意了,或者不顺心了,就成为第三个"士",即当隐居的隐士。从"士人"到"仕途"再到"隐士",是南怀瑾总结出来的中国历代文人的人生历程,李白最为典型地体现了这一个历程。李白从读书的士人,然后到朝廷去当官,最后去浪迹江湖,终于写出最伟大的诗篇。十年漂泊,是李白创作的高峰期。因此,从某种角度来说,要感谢杨国忠和高力士这两名奸臣,如果没有他们进谗言,李白留在长安就只是一个御用文人,而不可能成为伟大的诗人。

有些学者曾笑言,诗歌创作最好要有"三个有":第一"要有闲",李白被贬官之后有大量的空余时间;第二"要有钱",因为要解决温饱,特别是李白爱喝酒,如果没有酒,是写不出诗的,"李白斗酒诗百篇""张旭三杯草圣传",李白喝了酒才能写出好诗,书法家张旭喝了酒才能写出好草书,皇帝赏赐了李白一大笔钱让他回家,符合"有钱";第三,最好还得"有气",要有满腔怨气,李白正好也有满腔怨气,因为他是悲愤出诗的。司马迁在《史记》中提到:"诗三百篇,大抵圣贤发愤之所作也。"确实如此,诗歌必须有感而发,如果人生经历坎坷,而且有家国情怀在里面,就能写出伟大的诗篇。比如中国文学史上第一位伟大的诗人屈原被贬官之后,写出了《离骚》;司马迁遭宫刑,写出了《史记》;孙子膑脚,著《孙子兵法》;曹雪芹被抄家,写出了《红楼梦》等等。李白也是在被赶出长安漫游山川的十年期间写出了最伟大的诗篇,而且他的诗歌中充满了道家的情怀,如:"我本楚狂人,凤歌笑孔丘。手持绿玉杖,朝别黄鹤楼。五岳寻仙不辞远,一生好入名山游。"值得注意的是,他说自己是楚国狂人,而且嘲笑孔子,这在封建社会是大逆不道的,但是李白可以做到。他写的是"五岳寻仙",而不是"五岳寻佛",所以李白持道家的人生态度是毫无疑问的。李白的诗歌充满了道家思想。道家美学追求的是一种绝对自由——精神的绝对自由,

这是道家美学的特点。比如庄子的《逍遥游》，就已经达到了自由的极致。李白也是一样，比如李白的诗篇《蜀道难》，开篇是："噫吁嚱，危乎高哉！蜀道之难，难于上青天！蚕丛及鱼凫，开国何茫然！尔来四万八千岁，不与秦塞通人烟。"开头这几句话，三个字，四个字，五个字，七个字，甚至后面还有十一个字——"嗟尔远道之人胡为乎来哉"，似乎毫无规则可言。如果换作一般人来写，大家会认为是诗歌规则没学好，但是李白写的，大家都叫好，这是因为李白已经到了至高的境界，借用清代大画家石涛的一句话，叫"有法无法，是为活法"。"活法"就是"至法"，也就是最高的法。完全可以说，所有的艺术都要经过这样三个阶段，即"有法""无法""至法"。大多数学艺者只能从"有法"到"无法"，只有极少数艺术大师最终能达到"至法"的最高境界。"有法"是学规则的阶段，"无法"就是把规则烂熟于心。而到了"活法"和"至法"的阶段，就是到了大师的阶段，可以"随心所欲不逾矩"。李白就达到了这种境界，所以李白是道家美学的代表，他的人生态度和诗歌风格都体现了这一点。

2. 杜甫的诗歌

第二位诗人是唐代的杜甫。杜甫的诗歌深深地受到了儒家美学的影响。儒家的特点是"忧国忧民，正己正人"，正如范仲淹在《岳阳楼记》中写的"先天下之忧而忧，后天下之乐而乐"。杜甫一生所写的诗歌几乎全部在表现忧国忧民，现在中小学课本中都有杜甫的诗歌，比如他著名的"三吏三别"（《石壕吏》《潼关吏》《新安吏》，《新婚别》《无家别》《垂老别》）等等，都是在忧国忧民。安史之乱后民不聊生，杜甫忧心如焚，写下了他最伟大的一些诗篇。

杜甫一生想从政，我的家乡成都有一座杜甫草堂，又叫"工部草堂"。杜甫虽然想从政，但是他官运不好，一生没当过大官，只当过工部员外郎、左拾遗等一些小官，但是后人很尊重他，所以称之为"杜工部"，杜甫草堂也因此叫"工部草堂"。杜甫是在安史之乱后避居到成都的，他不仅在"三吏三别"这样的诗歌中忧国忧民，在其他的诗歌中也同样忧国忧民，这

种情怀贯穿了杜甫全部的诗歌。比如最为大家所熟知的《茅屋为秋风所破歌》，就是他住在成都的杜甫草堂时所写的。他在诗中写道："八月秋高风怒号，卷我屋上三重茅"，大意是八月天刮大风把杜甫茅屋上的茅草刮到了河对岸，河对岸的儿童不懂事，把茅草当柴火抱回家去了，杜甫追又追不上，喊他们也不理，一个老人拄着拐杖，叹着气，回到了家中。此时的杜甫仍在忧国忧民，"安得广厦千万间，大庇天下寒士俱欢颜！风雨不动安如山。呜呼！何时眼前突兀见此屋，吾庐独破受冻死亦足！"大意是如果能够让天下的寒士、天下的穷人都有房子住，那么把我自己冻死我也是愿意的。一如既往地忧国忧民，是非常可贵的精神。而且杜甫的诗歌创作也完全遵循儒家的中规中矩美学。

儒家作为封建社会的正统思想，强调稳定，所以儒家的艺术、文学都非常中规中矩。我们学书法，首先学的常常是颜真卿的颜体，颜体就是儒家风格的，中规中矩。我们看建筑，北京城里故宫的建筑就是儒家风格的，中规中矩，正北、正南、正东、正西，以三大殿为中轴线，东宫、西宫左右对称，南北展开。甚至儒家风格的城市规划，比如北京城，就是正北、正南、正东、正西。北京城有一条中轴线，从现在的奥运村、亚运村开始，一直向南，经过天安门、前门，到现在正在修建的北京南端大兴区的第二机场。此外，还有一条东西向长安街横贯北京城。北京城就建立在这样一个正北、正南、正东、正西的十字架上。而且，中国凡是当过京城的城市都是如此，比如北京、南京、西安、成都、开封、洛阳等等，布局都是中规中矩，正北、正南、正东、正西。而没有当过京城的城市，比如上海，它在旧中国曾被割裂为诸多租界，东一块、西一块，它的城市就完全不是按照这种正北、正南、正东、正西的格局来规划的。杜甫的诗歌毫无疑问是儒家美学的结晶，从以前到现在，我们中学课本中都认为李白是浪漫主义诗人，杜甫是现实主义诗人，虽然没错，但还不够，还应该加上两句话：李白追求的是道家美学，所以他的诗歌是浪漫主义风格，追求精神的绝对自由；而杜甫追求的是儒家美学，所以他的诗歌是现实主义风格，完全中规中矩，体现出儒家的审美追求。

3. 王维的诗歌

唐代的第三位大诗人是王维。王维在这三位大诗人中官位最高，官拜尚书右丞，即右宰相。但王维上朝时是儒家，退朝时是禅宗。因为王维的母亲信禅宗，所以王维本人也信禅宗，只是王维的母亲信的是北宗，而王维信的则是南宗。王维实际上过着亦官亦隐的生活。王维不但是大诗人，而且是大画家、大书法家、建筑艺术家和园林艺术家，多才多艺。但很可惜，王维的书画我们现在只知道名字，却无法看到真迹，因为真迹已经遗失了，也有观点认为还埋藏在尚未开掘的陵墓中。

王维确实信禅宗，他的诗歌也表现了很浓郁的禅境。北京大学研究唐诗宋词的著名专家袁行霈先生曾提出，王维的诗歌有两大特点：第一，是他的禅意；第二，是他的画意。为什么袁行霈先生认为王维的诗歌既有禅意又有画意呢？因为王维本身追寻禅宗美学，同时又会诗、书、画，所以他的诗歌中既有禅意又有画意。王维诗歌中的禅意是非常明显的，例如其名作《鸟鸣涧》："人闲桂花落，夜静春山空。月出惊山鸟，时鸣春涧中。"翻译成现代汉语，大意是：春天的夜晚，山林一片空寂，宁静到仿佛桂花落地的声音都能听见。月亮本来被乌云遮住了，当乌云慢慢地移开，就露出了月光，惊动了树上正在打盹的小鸟。小鸟一边鸣叫，一边飞翔，啼声在宁静的山林中回荡。这首诗非常富有诗意、画意，同时还非常富有禅意。所以袁行霈先生认为王维的诗歌富有禅意，还富有画意，是完全正确的。宋代的苏东坡（苏轼）曾经看过王维的诗画，对他的作品有这样的评价："味摩诘之诗，诗中有画。观摩诘之画，画中有诗。"可见诗中有画、画中有诗就是王维诗歌的特点。王维的诗歌表现了禅宗的意境，诗画结合，情景交融。

唐代的诗人很多，本节我们只是举了李白、杜甫、王维三位，因为他们分别代表了道家美学、儒家美学和禅宗美学。唐诗是中国诗歌的一个高峰，另外一个高峰是宋词，这方面也出现了很多伟大的词人。一般来说，宋词可以分为两大派：第一派是豪放派，以苏东坡、辛弃疾为首；第二派是婉约派，以李清照、柳永为首。

苏东坡既是散文家，又是大诗人、大词人，词写得很好。苏东坡的词充满了豪情，充满了阳刚之美。中国美学史上历来有两种审美倾向，在宋词里面体现得特别明显。第一种是阳刚之美，第二种是阴柔之美，这非常类似于西方美学史上的崇高与优美。崇高、壮美类似我们的阳刚之美，而优美则类似我们的阴柔之美。黑格尔谈到崇高时曾说："崇高有数量的崇高和力量的崇高。"数量的崇高，如晚上夜空中的千万颗星星、林木数量巨大的森林等等；力量的崇高，如尼亚加拉大瀑布强大的冲击力、高耸入云的雪山显示出的力量等等。所以力量的崇高、数量的崇高都是一种阳刚之美，苏东坡的词就有这种意味。如大家熟悉的"大江东去，浪淘尽，千古风流人物""江山如画，一时多少豪杰"，非常富有气势。还有辛弃疾的词，也是如此。

另外一派，就是婉约派。婉约派追求的是一种阴柔之美，也就是一种优美，最典型的是女词人李清照。比如，她的名句："寻寻觅觅，冷冷清清，凄凄惨惨戚戚。乍暖还寒时候，最难将息。三杯两盏淡酒，怎敌他，晚来风急。"风格婉约，非常缠绵、非常凄冷的心情油然而生。再如另外一位婉约派词人柳永的名句："寒蝉凄切，对长亭晚，骤雨初歇。都门帐饮无绪，留恋处，兰舟催发。执手相看泪眼，竟无语凝噎，念去去，千里烟波，暮霭沉沉楚天阔。多情自古伤离别，更那堪，冷落清秋节！"缠绵不绝又难以割舍的离情别绪跃然纸上。

由此可见，豪放派和婉约派各有特点，大家需要仔细地领会，它深层次的意蕴就藏在其中。

第二节　如何鉴赏中国散文

散文也是文学的基本体裁之一，它的第一个特征是自由灵活，表现为题材的广泛性、手法的多样性和风格的个性化，所以散文可以是随笔，可以是游记，可以是杂文，也可以是随感。散文又可以分为很多种，如议论

清华园里的朱自清雕像

性散文、抒情性散文、说理性散文等等。中国的散文有很多,唐宋八大家的散文就很著名,很多都出现在我们的中学课本中。这些散文代表了中国古代散文的成就,也体现出了中国散文的特点。有些著名的散文,是我们应该背诵下来的,比如范仲淹的《岳阳楼记》,我们就应该背诵下来,特别是其中的名句"先天下之忧而忧,后天下之乐而乐"。又比如王勃的《滕王阁序》等等,这些千古名篇都是应该背诵的。

散文的第二个特征是形散而神不散。表面上它看似散,但是它内在的神是不散的。不管是写人、叙事、抒情还是说理,都有一股"神"贯穿其中。每篇散文都有一个"魂",不管是抒情散文、叙事散文、说理散文还是写人的散文,都是如此。比如说朱自清的名篇《背影》,记录了父亲送别他时的情景,讲到父亲的两次背影和自己的三次流泪,既刻画了父亲的形象,也写出了自己对父亲的一片真情,非常感人。《荷塘月色》也是如此,描写的是清华大学的荷塘,抒发的是人在荷塘边散步的感受。由此可见,散文的一个重要特征就是形散而神不散,一定要有一个"灵魂",这个灵魂是散文的核,散文一定要有核才立得住。

第三节　如何鉴赏中国小说

中国的小说宝库非常丰富,从古至今涌现出了许多优秀的作品,特别是四大名著,即《红楼梦》《三国演义》《西游记》《水浒传》。我认为每个中国人至少应该把四大名著通读一遍,甚至两三遍。我并不反对当下戏说

之类的电影或者电视剧，比如《大话西游》等等，但是我个人认为，所有的观众们在看戏说之类的作品之前，应该先去读原著，否则将会误以为《西游记》就是《大话西游》，《三国演义》就是《水煮三国》，而事实却并非如此。所以一定要先看原著，才会知道《大话西游》和《水煮三国》都是在后现代的情景下，用《西游记》和《三国演义》的题材进行的调侃之作。而要了解真正的四大名著，是要去读原著的。

　　四大名著作为中国的文学艺术作品，有其自身的特点。中国人特别喜欢听故事，而我们的故事往往是线性结构，甚至可以用一句话来概括这些名著的核心内容。比如《红楼梦》，可以概括成"宝黛爱情"，但在宝黛爱情的基础上生发出了许许多多的故事、许许多多的人物和许许多多的情节，只是宝黛爱情贯穿全篇。《三国演义》归根结底就四个字"三国归晋"，虽然经历了无数的斗争，最终还是三国归晋。《水浒传》中有一百零八将，每个人都有不同的身世，但全篇可以用四个字来概括，那就是"逼上梁山"，因为这一百零八将是出于种种不同的原因，最终都被逼上了梁山，会聚于梁山的忠义堂。《西游记》中的唐僧师徒经历了八十一难，期间无数的艰难曲折、无数的妖魔鬼怪，但是也可以用四个字来概括，那便是"西天取经"，因为他们的目标从始至终都是到西天取经。四大名著皆可以用一句话来概括，这是由它们的线性结构所决定的。下面给大家介绍鉴赏小说的方法。

1. 小说的三要素：人物、情节、环境

　　小说主要包括三个要素：第一是人物，第二是情节，第三是环境。首先，"文学是人学"，这句话是完全正确的。所有的小说乃至所有的文学作品最终都是在写人，表现人的情感、人的思想、人的经历、人的生活。《红楼梦》写了四百多个人物，《水浒传》写了一百零八将，《三国演义》中有很多的战将，《西游记》中有很多的妖魔，而且妖魔也是"人化"的妖魔。由此可见，文学作品就是要写人，不但要写人，还要写人的内心，如曹操的性格在《三国演义》中刻画得非常鲜明，包括他阴险的一面和他足智多

谋的一面，两面并存在曹操身上。作为一个大政治家、大军事家，曹操有雄才大略的一面，但他又有非常自私、非常利己的另一面。这些都在《三国演义》中表现得一览无余。

其次是情节。优秀小说的情节都是跌宕起伏的，一波未平一波又起。比如在《西游记》中，孙悟空、猪八戒、沙僧保护着唐僧去西天取经，走一段就会遇到一个妖怪，好不容易把这个妖怪消灭了，走一段又会出来另一个妖怪，一波未平一波又起，一直要经历九九八十一难。小说除了情节要跌宕起伏，细节也要非常感人。比如《三国演义》中的"长坂坡大战"是一个非常精彩的段落，首先是 80 万曹军团团包围了蜀汉的军队，刘备、诸葛亮带着残兵败将离开，赵子龙为了救刘禅，自己单骑闯曹营，在千军万马之中找到了婴儿刘禅，把他藏在自己的盔甲中，然后独自持枪跃马杀出曹营。而当他跑到了长坂坡时，曹军已经追上来了，正在万般无奈之时，张飞站在长坂坡上大喝一声，曹军以为有伏兵，吓得全部撤退，这才保住了赵云。这个情节十分精彩。张飞确实是一个有勇无谋的大将，非常勇敢，却没有智谋，他本来已经吓退了曹军，曹军并不清楚蜀军有没有埋伏在那里，结果在撤退的时候，张飞下令士兵把桥给拆了，这样一来，就暴露了真相。曹操马上就醒悟过来，那里根本就没有大量的伏兵，仅仅是少量的士兵而已，于是下令曹军继续追击，蜀军陷入了新的一轮危机之中。不过，这时神机妙算的诸葛亮早已经想到，他派了一支部队埋伏在那里，突然杀出来，曹操大吃一惊，发现又上了诸葛亮的当，只得赶紧撤兵。短短的一段长坂坡大战就已经有两三个来回和两三次起伏，悬念丛生，让读者欲罢不能。

而且，我们可以把类似的情节写得完全不同，在中国小说美学里面，这叫作"违而不犯，和而不同"。比如说《三国演义》中的"六出祁山，七擒孟获"。"六出祁山"，就是诸葛亮带着大军，六次北上攻打曹操，每次都是出兵攻曹在祁山又被挡回来，但是每一次读者阅读的感受完全不同。"七擒孟获"，是诸葛亮为了感化孟获，七次把他抓住又把他放了，每次放了他后，他又叛变，于是又把他抓住，再把他放了。"七擒孟获"按理说故事的

情节是重复的，但是，我们阅读的感受完全不相同，因为它的细节完全不同。这就是中国小说美学中的"违而不犯，和而不同"，故事情节是一样的，但是它的写法、细节是完全不一样的。

这种"违而不犯，和而不同"，在中国小说里面是很多的。比如《西游记》中，唐僧师徒历经八十一难，每次都要碰到一个妖怪，最后总是要想尽一切办法把它制服。一开始的妖怪，孙悟空就可以对付它，但是后来的妖怪越来越厉害，这就要靠各路菩萨出来帮忙，而且很多妖怪本身是菩萨手下的侍从或坐骑等等，跑到人间来捣乱，甚至还出现了真假孙悟空，连观音菩萨都无法识别，最后他们打到了如来佛面前，让如来佛祖判断真假。虽然八十一难都是碰到困难，克服困难，但是细节有区别，读者看得津津有味。

小说中的第三个要素是环境。环境对小说的描写非常重要，提供了故事发生的场所。比如《红楼梦》，如果没有大观园，就根本不能称为《红楼梦》。比如《西游记》，它的环境就是西天取经的这条道路，唐僧师徒在路上遇到各种坎坷、各种曲折和各种妖魔鬼怪。比如在《水浒传》中，水泊梁山就是故事发生的特定环境。

2. 中国文学史上最伟大的巨著《红楼梦》

在四大名著中，我个人觉得最伟大的是《红楼梦》，因为《红楼梦》是中国文学史上一座不可企及的高峰，塑造了许多经典人物形象。鉴赏《红楼梦》的人物，我们可从以下三个方面入手：

第一，《红楼梦》的人物性格刻画。《红楼梦》描写了很多青年女性，包括"十二金钗正册""十二金钗副册"和"十二金钗又副册"等等，这是三十六个有名有姓、有血有肉的青年女性形象，但是每个人都不一样，每个人都有自己独特的人生轨迹与性格特征。

第二，《红楼梦》的人物心理刻画。每个人物都有其独特的经历、独特的性格和独特的内心活动。比如林黛玉，一方面她聪明、美丽，但另一方面她又多愁善感。这和她的家世有密切的关系，因为她是在父母双亡后，

王扶林导演的电视连续剧《红楼梦》剧照

投奔外祖母,才来到贾府,所以她总有一种背井离乡、寄人篱下的心理,猜疑心很重,处处觉得人家看不起她。通俗地说,就是小心眼特别严重。林黛玉的优点和缺点都很突出,她就是这样一个有血有肉、活生生的人物。再如薛宝钗,她跟林黛玉完全不同,家境富有,而且她的母亲把她视为掌上明珠,所以她的心态自然跟林黛玉有很大的区别。薛宝钗最大的特点是非常圆滑,她不像林黛玉那样耿直,能非常娴熟地处理各种各样的人际关系。《红楼梦》不但在描写这些小姐们的性格、心理、行为举止上下了很大的工夫,而且在描写丫鬟的性格和心理上也花了很多工夫。如在宝玉身边的众多丫鬟中,晴雯心直口快,长得也很漂亮,宝玉很喜欢她,她曾把宝玉给她的扇子撕掉,有时还会耍小性子,等等,是个天真烂漫、率性而为的青年女性。同时她又非常忠心,当宝玉的皮大衣烧坏之后,她便连夜点着油灯,带病帮他补好。而最终晴雯却遭到了不公正的待遇,被诬陷和宝玉有染。其实她和宝玉并没有任何不正当的关系,但仍被赶出了贾府,最后生着病含恨死去。另外一个丫鬟袭人跟晴雯完全不同,非常圆滑。她一方面精心伺候宝玉,另外一方面也很会处理和王夫人、凤姐这些主子们的关系,她和主子们的关系比晴雯和主子们的关系好很多,晴雯被主子们所讨厌,而袭人则被主子们所喜爱。其实真正跟贾宝玉发生关系的是袭人,贾宝玉初试云雨情,对象正是袭人,但是主子们反而最信任她。

第三，《红楼梦》在人物关系的梳理上也非常到位。它描写了贾家、史家、王家、薛家这四大家族错综复杂的关系。拿贾府来说，贾府老太太是出身于史家，王夫人出身于王家，但同时又是老太太的亲戚。《红楼梦》正是要通过这四大家族的遭遇反映封建社会末期"忽喇喇似大厦倾，昏惨惨似灯将尽"的情景。所以《红楼梦》不但写了"宝黛爱情"，还写了整整一个时代，具有深刻的社会学、政治学等方面的意义。《红楼梦》将永远成为人们阅读的首选，并世世代代传承下去，因为它是中国文学史上不可多得的瑰宝。

《红楼梦》之所以成为中国文学史上不朽的经典著作，同它的作者曹雪芹一生独特的经历分不开。正是由于曹雪芹前半生享尽荣华富贵，后半生穷困潦倒带病写作，在极其艰难困苦有情况下花费十年时间完成了这部巨著，"披阅十载，增删五次"，才使得《红楼梦》成为中国文学史上永远的里程碑。

第十三章 如何鉴赏外国文学

第一节 如何鉴赏欧洲文学的开端《荷马史诗》

外国文学是一个总称,包括欧洲、美洲、非洲、澳洲和中国之外的亚洲其他各国的文学。欧美文学的源头可追溯到古希腊文学,而古希腊文学的源头则可追溯到其悲剧、喜剧与《荷马史诗》。翻开外国文学史的著作,首先读到的往往是古希腊的戏剧与《荷马史诗》。《荷马史诗》大约产生于公元前9世纪到公元前8世纪,距今将近三千年,由《伊利亚特》和《奥德赛》这两部长篇史诗组成,相传是盲诗人荷马编订的。但历史上是否真有荷马、《荷马史诗》是否为荷马编订的,在学术界几百年来一直存在极大争议。无论如何,这部史诗一定有编订者,且很有可能就是荷马,至于他是否是盲人,则无从考证了。可以肯定的是,《荷马史诗》中的两部巨著《奥德赛》和《伊利亚特》确实流传至今,且确实是欧洲文学的源头。

《荷马史诗》中的《伊利亚特》主要讲述希腊联军攻打特洛伊城这十年的战争,《奥德赛》则是讲述这

陈列在大英博物馆的荷马雕像

场战争结束后希腊联军中最有智慧的将领奥德修斯在海上漂泊近十年的经历。这两部作品之所以能成为世界文学宝库中的经典作品，主要原因在于：

第一，它是神话与历史相结合的产物，既记载了古希腊当时的历史，又和神话结合起来。神话是人类早期试图把握不可掣肘的大自然和纷纭复杂的社会生活的一种艺术方式，借此表达他们的追求、理想、信念、愿望等等。希腊神话是古希腊人在科学技术还不发达、生产力还很低下的原始社会里创造出来的，当时的人类还只能借助想象去解释周围的一些自然现象，并把这些现象人格化或神化为神。其实世界各国都一样，我国《西游记》里的土地公公、山神、龙王等等，也是人们把各种自然条件想象为人格化的神的结果。后来在征服自然的过程中，希腊人又创造了许多关于英雄的故事和传说。这些英雄大部分是神和人相结合的产物，既有人的特点，又有神的特点。他们不仅体力过人、英勇无比，而且聪明智慧、意志坚定。他们在自然界战胜妖魔，在人类战场上也是战功卓著。作为古希腊文学的土壤，希腊神话不仅为《荷马史诗》提供了原始的素材，而且对希腊文化乃至欧洲文化的发展产生了巨大的影响。我的老师、北大已故著名学者朱光潜先生曾说："这套希腊神话有很大一部分保存在《荷马史诗》里，《荷马史诗》从公元前9世纪便已在人民中口头流传，直到公元前6世纪才写成定本。《荷马史诗》在古代是一般人民的主要教科书，流传甚广，所以影响很深。"

《荷马史诗》中有不少脍炙人口、广为流传的情节和故事，比如特洛伊战争的起源是三个神互相斗争，争夺"最美丽的女神"的名号，请特洛伊王子帕里斯裁决，最后爱与美的女神阿芙洛狄忒（掌管人间的爱情、婚姻、生育等等）获胜，因为她允诺给帕里斯找一个最美丽的女人，于是便设计让他拐走了希腊一个小国的王后海伦。海伦被拐走激怒了希腊人，由此引发了特洛伊战争。

特洛伊战争中有一个非常经典的片段，希腊军队长期攻不下特洛伊城，特洛伊人死守在城里不出来，最终希腊人想了一个办法，他们假装撤退，却制作了很多大型木马遗弃在城外，里面藏着大量士兵。特洛伊人被

《拉奥孔》雕塑

围困了很长时间,以为希腊大军终于撤退了,于是兴高采烈地打开城门,拖取战利品——木马。当时特洛伊有个祭司叫拉奥孔,直觉告诉他,这是希腊人的阴谋诡计,于是警告特洛伊人不要出去拖这些木马,但谁也不听他的话,大家欢天喜地庆祝胜利,就去睡觉了。到了夜晚,希腊士兵从木马里钻出来,攻下了特洛伊城,这就是有名的特洛伊木马的故事。这个题材多次被艺术家用于创作中,比如著名的古希腊雕塑《拉奥孔》表现的就是这个题材。希腊神话总是维护希腊的,所以《荷马史诗》里提到:当时神很生气,于是派了一条巨蟒去绞死拉奥孔和他的两个儿子。这尊雕像便非常生动地表现了这个瞬间:一条巨蟒缠住了拉奥孔,拉奥孔惊恐地张大了嘴,正在哀号,他的大儿子想挣脱出来,但是根本挣脱不了,小儿子非常凄惨而无助地看着父亲,父子三人即将被巨蟒绞死。《拉奥孔》这尊雕像取材于《荷马史诗》,同时又突出了造型艺术的特点,特别是它抓住了即将到达高潮前的瞬间,让静止的造型艺术完美地体现出动态的感觉,成为世界雕塑史上的精品,至今被保存在罗马梵蒂冈教皇的庭院里。18世纪德国著名美学家莱辛曾经专门论述过作为文学语言形象的拉奥孔和作为雕塑形象的拉奥孔的不同,继而分析了语言艺术和造型艺术各自不同的特点,探讨了静态的造型艺术如何表现运动的问题。从某种意义上讲,莱辛的这部专著《拉奥孔》也可以说是早期对于两种不同的艺术门类进行比较研究的经典著作。

作为神话和历史相结合的作品，《荷马史诗》可以说是独具一格的，记载了距今3000年（公元前11世纪到公元前9世纪）的希腊社会由原始氏族社会向奴隶制社会过渡的历史时期，这一时期也被称为"英雄时代"或"荷马时代"，《荷马史诗》的影响由此可见一斑。

第二，《荷马史诗》把宏大的叙事与细小的细节巧妙结合在一起。它的叙事很宏大，讲了十年的战争，还讲了十年的漂泊经历，但细节刻画又非常好。《伊利亚特》描写了十年特洛伊战争，但它主要是集中描写了最后一年的最后几十天发生的故事，非常巧妙。两千多年前人类的文学创作就达到了这样的高度，能够将十年战争高度浓缩为最后几十天来表现，以阿喀琉斯的愤怒为开端，又以他的怒气消除为终结，自始至终抓住了愤怒这个线索来叙述故事和塑造人物，"阿喀琉斯的愤怒"在西方也由此得名，成为一个通用词。《奥德赛》这部史诗更是采用了倒叙和插叙相结合的手法，把奥德修斯历经十年磨难回家的漫长过程集中压缩到最后四十天，使得整个作品情节紧凑、详略得当，表现出很高的艺术水平。

第三，《荷马史诗》成功地塑造了一批有血有肉、个性突出的人物，其中有些典型的人物形象塑造达到了后世难以企及的高度。如希腊军队中英勇善战的将领阿喀琉斯，他是一名威震敌军的英雄，亦是神和人的产物，具有普通人的情感，甚至十分任性和虚荣。当时希腊联军的统帅阿伽门农强占了一个本来属于阿喀琉斯的女奴隶，阿喀琉斯大发雷霆，在大敌当前之际居然拒绝出战，对军队置之不理，直到好友被特洛伊的主将赫克托杀死，他才震惊万分，因为好友是代替他出战而牺牲的。阿喀琉斯幡然醒悟，阿伽门农也向他表示了歉意并加倍奉还他多个女奴隶。有了报仇的决心与对手给的面子，阿喀琉斯这才重新上了战场。他英勇无比，特洛伊人根本不是他的对手，他很快便杀死了赫克托，并把其尸体放置在战车后拖着跑，以泄私愤。最后赫克托的父亲带了很多礼物来赎回儿子的尸体，战争才告一段落。这些人物有血有肉、个性鲜明，他们既有神的特征，但更是普通人，而且他们还有自己的弱点。如阿喀琉斯在出生时，他的母亲曾抓住他的脚踝把他倒放在圣水里，浸泡之后他全身都刀枪不入，所以谁也伤害不

了他。但被母亲抓住的脚踝没有沾上圣水，那正是他的弱点。阿喀琉斯这个英雄人物的性格是非常复杂的：他既英勇无畏，又骄傲易怒；既忠于朋友，又任性自私；既勇敢善战，又脾气暴躁；既情感丰富，又凶猛残忍。这个人物非常独特，在世界文学史的画廊里是不可多见的。正因如此，这样的英雄人物才真实可信，他是真正的"人"，而不是"神"。正是在这个意义上，德国著名美学家黑格尔曾赞扬阿喀琉斯"是一个人，高贵的人格的多方面性在这个人身上体现出了它的全部丰富性"。

第四，《荷马史诗》叙事独到，语言精练。《荷马史诗》是叙事文学，侧重于讲述故事，古希腊的悲剧和喜剧也是叙事文学，它们极大地影响了欧美文学。朱光潜先生在《西方美学史》中说，亚里士多德的"模仿论"在西方雄霸了两千年，因为欧美文学的根基和开端就是以《荷马史诗》和古希腊戏剧为代表的叙事文学。不管是史诗还是戏剧，都是在讲故事。叙事文学强调的是"模仿"和"再现"，这点和中国文学恰恰相反。中国文学的开端是《诗经》和《楚辞》，《诗经》是黄河流域的诗歌，《楚辞》是长江流域的诗歌，但不管是《诗经》还是《楚辞》，它们都是抒情文学。抒情文学强调表现、抒情和写意，与西方文学强调模仿、再现和写实截然不同，是两种不同的风格。可以说，《荷马史诗》的叙事风格奠定了欧美文学的基础，在西方占据统治地位整整两千年，直到西方现代主义文学出现才发生了改变。马克思曾给予《荷马史诗》高度评价，认为它具有永久的魅力。虽然《荷马史诗》是两千多年前的作品，但至今仍然有着非凡的魅力，而且将永远流传下去，因为它是世界文学宝库中的经典作品。

第二节　如何鉴赏西方现代主义文学作品

欧美文学作品非常多，大家比较难以理解的是现代主义文学作品。许多朋友很喜欢，但又苦于难以读懂，所以，在这里我们将重点鉴赏西方现代主义文学作品。

前文在鉴赏西方现代主义经典电影时曾经介绍过,现代主义哲学是西方现代主义文学艺术的理论基础,包括西方现代主义电影、文学、美术、音乐、戏剧、舞蹈等等,都离不开西方现代主义哲学这个理论基础。西方现代主义哲学的流派很多,但是对于文学艺术影响最大的,是以德国的海德格尔和法国的萨特、加缪为代表的存在主义哲学,以弗洛伊德和拉康为代表的精神分析学,以及詹姆斯的意识流、克罗齐的直觉主义等。这些哲学思想对西方现代主义文学的创作产生了巨大影响,如著名心理学家詹姆斯的意识流学说就直接影响了欧美意识流小说的创作,包括乔伊斯颇负盛名的《尤利西斯》等等。还有前文介绍过的意识流电影,如伯格曼的《野草莓》、法国左岸派作家阿伦·雷乃的《广岛之恋》《去年在马里昂巴德》等等,也都受到了意识流学说的影响。这里我们重点分析两部在全世界都很有影响的西方现代主义小说,一个是中篇小说《变形记》,另一个是长篇小说《百年孤独》。

奥地利作家卡夫卡的《变形记》的篇幅不长,但寓意非常深刻。卡夫卡本人被称为欧美现代主义文学的奠基人之一,因此研究卡夫卡的代表作品《变形记》非常有必要。《变形记》的故事很简单,推销员格里高尔到处受气,没有社会地位。为了维持包括父母和妹妹在内的一家四口的生活,作为家中唯一经济来源的他疲于奔命,心力交瘁。有一天早上醒来,他突然发现自己变成了一只大甲虫。对此,他感到非常吃惊与害怕,想喊却只能发出一些奇怪的声音。家人来到门外叫他起床吃饭,他只好抵住门。而他一直没法去上班也引起了公司老板的怀疑——公司有一笔公款不翼而飞,老板怀疑格里高尔携款潜逃,便派秘书来找他。秘书敲门依然是久无人应,最终秘书和家人一同把格里高尔的房门砸开,房内只见一只大甲虫,于是悉数被吓晕。秘书想赶紧回公司向老板报告情况,此时的格里高尔仍在担心自己是否会失业,于是拉住秘书,竭力表示自己只是暂时变成甲虫,还将回去工作赚钱,不能失去这份工作,然而秘书根本听不进去,使劲挣扎后逃跑。家里人也变得十分厌烦他,他们根本无法认可一只甲虫,父母亲对他十分冷漠,唯有妹妹对他稍显同情,每天给格里高尔送去食物,但锁

捷克布拉格的卡夫卡雕像

上房门,不准他出门。格里高尔开始过着甲虫的生活,爱吃腐烂的食物,甚至吃虫子。对于他的变化,家里人越发显得愤怒。家里失去了经济来源,家人便把家中的几个房间租给了三个年轻人,并把格里高尔一直锁在房间里,不让他出来,他自己也不敢踏出房门。有一天,三个年轻的房客一起兴高采烈地演奏乐曲,格里高尔被气氛感染,想出来助助兴,可当他一爬出房门,房客们全都吓坏了,纷纷要求退租搬离。这样一来,全家人更是愤怒难平。这样的情况愈演愈烈,最终格里高尔只得悲惨地死去了。

这个故事本身很荒诞(格里高尔并非在梦境中变成了甲虫,而是在现实生活中变成了甲虫),但意涵深刻,传达了"人的异化"这一主题。推销员格里高尔由人变成大甲虫,这实际上是一种异化。在大工业生产的背景下,人变成了机器,变成了大工业生产的一个环节,正如卓别林的《摩登时代》中男主角在不断拧螺丝钉的同时,自己也变成了拧螺丝钉的机器,甚至下班后看到别人的纽扣也会去拧,自己一不小心还会被卷入传送带中。大机器生产是无情的,不断地按照它自己的规律在运转,且每一个螺丝钉必须跟着它运转,而大机器生产中的人也成了这样的螺丝钉。"人的异化"在卡夫卡的《变形记》中体现得淋漓尽致。

卡夫卡的《变形记》也体现了西方现代人的困惑:人与人的关系、人与社会的关系究竟该何去何从?原本引以为豪的亲情、友情、爱情被资本主义社会的金钱关系所替代。格里高尔为了家人而不辞辛苦努力赚钱,但当他变成一只大甲虫之后,家里人却冷漠地抛弃了他,因为他无法再赚钱。当格里高尔死去之后,家里人将房子变卖,照样继续自己的生活,仿佛格里高尔不曾存在过。人与人之间的冷漠由此可见一斑。

我们再来看看拉美魔幻现实主义作家马尔克斯的长篇小说《百年孤独》。正是凭借《百年孤独》，马尔克斯于1982年获得诺贝尔文学奖。《百年孤独》这部长篇小说描写的是布恩迪亚家族七代人的命运，表现的是一个百年家族的繁衍与兴衰，篇幅巨大、视野广阔且手法独特，在世界文学史上，尤其是西方现代主义文学中独树一帜。这部作品中出现了许多荒诞的情节，但整个故事是有历史背景的，很多事件是有历史依据的，如军警对罢工工人的镇压、种植园中发生的骚动及群众的罢工、集会等等，都有据可查。马尔克斯把拉丁美洲古代印第安人的文学传统、欧美批判现实主义的文学传统以及西方现代主义小说创作这三者融合在一起，构成了一种新的文学风格——拉美魔幻现实主义。这种魔幻现实主义创作把现实生活和魔幻世界结合起来，不仅增加了作品的可读性和读者的想象空间，而且也把历史事实通过另一种方式陈述出来。

《百年孤独》在全世界产生了非常巨大的影响。我国诺贝尔文学奖获得者莫言就曾坦言，他深深受到马尔克斯《百年孤独》魔幻现实主义风格的影响，他的作品《红高粱》就带有一定的魔幻现实主义色彩，不过并非拉美魔幻现实主义色彩，而是将其中国化、本土化、地方化、民俗化了。莫言在《红高粱》中描写了他的家乡山东省高密县（今高密市），故事具有浓郁的民族、地方、民俗、民间的色彩，但在表现手法上无疑受到了马尔克斯《百年孤独》魔幻现实主义的影响。

第三节　如何鉴赏俄国文学大师列夫·托尔斯泰的三部曲

下面我们将介绍享誉世界的著名文学大师——俄国的列夫·托尔斯泰的作品。他创作的三部曲非常成功，20世纪末，全世界的文学家们共同评选出享誉世界的十部小说作品，第一部就是列夫·托尔斯泰的《安娜·卡列尼娜》，第二部是法国作家福楼拜的《包法利夫人》，第三部依然是列夫·托尔斯泰的作品，即《战争与和平》。除了上面提到的两部小说，列

列夫·托尔斯泰肖像画

夫·托尔斯泰的另一部小说《复活》也十分深刻。本节我们来共同鉴赏列夫·托尔斯泰的三部曲：《战争与和平》《安娜·卡列尼娜》《复活》。

《战争与和平》这部小说，列夫·托尔斯泰写了七年，全书逾一百三十万字，刻画了五百多个人物，其中包括俄国的沙皇、法国的拿破仑等等，重点刻画了两个贵族男青年安德烈和彼埃尔以及一个贵族女青年娜塔莎这三个主要人物。

《战争与和平》以俄法战争为背景，表现了很多重大事件，如俄军和法军的几次重大战役，甚至还有法军占领了莫斯科，以及后来法军溃败的情节。《战争与和平》像一部庞大的史诗，描写了宏大的俄法战争场面和两个国家上层社会的种种内幕，与此同时，《战争与和平》又像是一幅社会现实生活画卷，重点描写了一个家庭中安德烈和他的未婚妻娜塔莎以及在安德烈战死之后成为娜塔莎丈夫的彼埃尔这三个人物。贵族青年安德烈是一名青年军官，非常善良，而且英勇善战，是一个事业型的人物，对爱情不加留心，长期在前线奋战，深得库图佐夫将军的喜爱，但他对未婚妻娜塔莎的照顾却很有限。彼埃尔是一个投身企业的贵族，是当时俄国从农奴制向资本主义社会转型的代表人物，为人厚道，对朋友、家人、邻居等人都十分厚道。娜塔莎则是从一个不懂事的小姑娘渐渐成长为一名贤妻良母。小说对人物的刻画非常细致，且是将人物放在俄法战争的大背景下来塑造的，令人印象深刻。

《安娜·卡列尼娜》也是列夫·托尔斯泰非常成功的一部小说，被全世界很多文学家推崇备至。《安娜·卡列尼娜》中的女主人公安娜，是一个追求个性解放的青年贵族妇女，嫁给了年长她二十岁的卡列宁。卡列宁是一

名沙皇官员，本身就有着官僚的脾气秉性，在家中也和在政府机关一样地一板一眼，和安娜几乎没有感情可言，二人仅仅维持着表面上的夫妻关系。安娜一直过着郁郁寡欢的生活，直到她遇到了放荡不羁的贵族青年沃伦斯基，他非常善于讨青年女性欢心，并通过种种手段成功勾引了安娜。安娜起初是拒绝沃伦斯基的，但安娜和丈夫并没有真正的爱情，到后来她竟全心全意地爱上了沃伦斯基，甚至抛弃了家庭和孩子，要和沃伦斯基结婚。但这时，沃伦斯基反而退缩了，因为安娜和沃伦斯基的举动引起了上层社会交际圈的排斥，安娜几乎无法参加任何社交活动，沃伦斯基经受不住这样的压力，开始放弃这段感情。虽然安娜非常爱他，但他仍然退缩了，心灰意冷的安娜最终选择了自杀。

前文曾提到，列夫·托尔斯泰是个虔诚的东正教信徒，他原本是想把安娜刻画成一个不守妇道的妇人，对安娜进行谴责，但写到后来，他却不由自主地把很多的同情给予了安娜。列夫·托尔斯泰曾在给友人的信中写道："我笔下的主人公经常干着我不愿让他们做的事，但我却无法阻止他们这样做。"当大作家的小说写到一定程度的时候，他笔下的人物仿佛已经有了生命、性格，这些人物必须按照自己在作品中的存在逻辑发展下去，大作家只能选择顺从。因此，安娜最终被写成了一个非常值得同情的人物。其实，列夫·托尔斯泰之所以会这样写，是有一定的社会根源的。作为一名优秀的俄国作家，他虽然并未清醒地意识到自己正处于一场社会大变革的前夕，但他已直觉到暴风雨前的沉闷和黎明前的黑暗，正是因此，他才写出了安娜这样敢于反抗、追求个性解放的妇女形象。这才是《安娜·卡列尼娜》这部作品真正的内涵。

上文提及的两部作品已经得到了世界文坛的认可，但我个人认为列夫·托尔斯泰最深刻的作品要属他晚年创作的最后一部作品《复活》。这也是他最难以读懂的一部小说，因为大部分都是心理描写，故事本身很简短，几百页的小说故事内容仅用十页就能写完，余下的篇幅全是在进行心理刻画。故事讲的是多年前俄国青年军官聂赫留朵夫从军队休假去了姑妈家，遇到非常美丽的女仆马斯洛娃，她同时也是姑妈的养女，负责照顾聂

赫留朵夫的生活起居，两人很快坠入爱河，并有了爱情的结晶，但年轻的聂赫留朵夫却是个女友众多的花花公子，奔赴前线的他很快便把这段感情抛诸脑后了。马斯洛娃由于怀孕而被赶离了姑妈家，无依无靠的她百般无奈之下沦为了一名妓女，历经坎坷的她在岁月蹉跎中老去。多年后的一天，一名嫖客因为种种原因死在她的床榻上，她因此被诬陷蓄意谋杀而蒙受不白之冤，被送上法庭接受审判。此时的聂赫留朵夫已从军队退役，成为一名坐拥丰厚地产的绅士，正好被要求作为陪审团成员参加此次庭审。在庭审期间，他突然发现马斯洛娃正是自己当年始乱终弃的那个女人，良心受到谴责。整部小说集中描写了聂赫留朵夫内心的忏悔，他谴责自己，并不断地想办法去帮助马斯洛娃。但马斯洛娃经过几十年的沧桑，早已不再是当年那个单纯的小姑娘，她已经被社会的大染缸浸染得面目全非、满身恶习了，她内心深处的矛盾斗争已经发生了质的变化。小说对二人心理变化的描写非常深刻，这种道德上的自我谴责与心灵上的自我救赎才是《复活》这部小说的核心和灵魂。

我个人认为，《复活》对人性和内心矛盾的刻画皆达到了很高的水平，从某种意义来说，《复活》反映的也是列夫·托尔斯泰自己的内心世界。他本人就是出身于贵族家庭，长期从事写作，还著有《艺术论》等一系列著作。他一直都有民主主义思想，非常厌弃自己的贵族家庭，渴望过平民化的生活。在这个问题上他和自己的家人格格不入，甚至在82岁高龄时愤然离家出走，以表明自己平民化的态度。因为年事已高，加上旅途坎坷，以及生活的种种不顺，他很快便病死途中。一代文豪死于旅途，令人遗憾。

列夫·托尔斯泰的三部曲都是世界名著，世界民族宝库中还有很多这样的作品。事实上，19世纪的俄国出现列夫·托尔斯泰这位享誉世界的大作家绝非偶然，当时的俄国正值沙皇统治最黑暗、社会最腐败、经济也很落后的时代，但这个时代也恰恰是俄国文学艺术创作的高峰时期。这主要表现在以下几方面：第一，19世纪的俄国文坛，除了出现了大作家列夫·托尔斯泰外，还出现了大诗人普希金、大作家涅克拉索夫等等。第二，在戏剧界，出现了果戈理、契诃夫这样的大剧作家，写出了《死魂灵》《钦差大

臣》这样伟大的作品。第三，在美术界，出现了列宾、苏里柯夫等巡回展览画派的一大批著名画家，列宾的《不期而至》、苏里柯夫的《女贵族莫洛卓娃》《近卫军临刑的早晨》等闻名世界。第四，在音乐界，出现了柴可夫斯基这样著名的作曲家和"五人强力集团"这样的音乐家集团，创作了非常多优秀的作品。第五，舞蹈方面也是成果辉煌，比如至今我们还在观赏的芭蕾舞《天鹅湖》《睡美人》等等。第六，文艺理论界也取得了辉煌的成就，出现了别林斯基、车尔尼雪夫斯基、杜勃罗留波夫这三位大师，简称"别、车、杜"。

19 世纪的俄国，政治黑暗、经济落后、统治腐败，那为什么还会出现如此多的文学家、艺术家以及优秀作品呢？马克思曾提出"两种生产的不平衡性"，意思是并非经济发达艺术就一定发达、经济落后艺术就一定落后，有时恰恰相反，俄国便是一个很好的例子。马克思还曾提到古希腊的《荷马史诗》、喜剧与悲剧虽然出现在人类的童年时期，却是后来人永远也无法企及的文艺高峰，这也是由于"两种生产不平衡"。当然，俄国在 19 世纪出现群星璀璨的文艺繁荣景象绝非偶然，这是因为当时极其黑暗的俄国实际上正处于大变革的前夜，优秀的艺术家们具有艺术的敏感和直觉。正如英国诗人雪莱的诗句："冬天到了，春天还会远吗"，这些优秀的艺术家们正是直觉到了寒冷的冬天即将过去，春天即将来临，于是用自己的文字、自己的旋律、自己的画笔描绘了一幅崭新的画卷，这也是列夫·托尔斯泰三部曲具有永恒魅力的真正原因。

第十四章
如何鉴赏中国美术

第一节　如何鉴赏国画

美术是个门类众多的大家庭，包括绘画、雕塑、摄影、书法、设计等等。这里重点介绍如何鉴赏中国的国画、雕塑和书法。

1. 中国画的特点

中国画，简称国画，在世界美术领域中自成体系，独具特色，是东方绘画体系的主流。中国的国画和西方的油画不大一样，主要表现在以下几方面：

首先，在工具材料上，西方的油画主要是用油彩涂抹在画布上，而中国的国画主要是用笔和墨绘在白色的宣纸上。中国的墨虽然只有一种黑色，却可以分成焦、浓、重、淡、清五种浓度，不同的浓度形成不同的色彩，非常富有表现力。例如齐白石先生善于画虾，虾头和虾尾用的是焦墨、浓墨和重墨，而虾的身躯是透明和半透明的，用的是清墨和淡墨。由此可见，同样黑色的墨，在国画家的手里是变幻无穷的。我曾经开玩笑讲，我们吃基围虾需要掐掉虾头与虾尾，吃的只是虾的身躯，按照齐白石先生画的虾来看，我们掐掉的是焦墨、浓墨与重墨，吃的是淡墨与清墨。中国的国画讲究笔墨，笔墨甚至成为国画的代称。国画笔法可分为勾、勒、皴、点等，墨法可分为烘、染、泼、积等。中国的国画和西方的油画都有各自创作的依据，我在德国旅行时，看到秋季欧洲山脉的颜色变化非常之大，山上的

植物有些整片是黄色，有些整片是红色，有些整片是绿色等等。我当时便意识到油画创作的根基正在于欧洲的天然环境，只有油画才能表现大块的色彩和欧洲的风景，而中国的山水，如秦岭、大巴山这类崇山峻岭的气势，只有用线条才能勾勒出来，很难用油画去体现。

其次，中国画和西方油画的构图方法有很大的差异。西方油画采用的是焦点透视，而中国画采用的是散点透视。焦点透视指的是人的眼睛看远处时成像往往是小的，而近处则是大的，即人们常说的"远小近大"。西方油画创作讲究"美与真的结合"，完全遵循客观生活中远小近大的原则，比如画一间教室，坐在第一排的同学一定被画得最大，而坐最后一排的同学则最矮小。但中国画则并非如此，它是采用散点透视，讲究"美与善的结合"，要考虑伦理、道德、尊卑及长幼有序等各方面内容，如宋徽宗的《听琴图》里坐得最远的人依然显得最高大，因为他是皇帝宋徽宗本人的自画像，而离得最近的宫女却显得最矮小，她站着还不及其他坐着的人高，因为她的地位低下。由此可见，中国画创作是以伦理、道德、尊卑有序的观念来构建画中人物形象的。但中国画并非没有自己的构图方法，相反，中国画有自己独特的构图体系，从总体上讲，可以分为全景式构图、分层式构图和分段式构图等多种形式。

《听琴图》

第一，全景式构图，以五代著名画家荆浩的《匡庐图》为例。这幅画是一幅全景式的山水画，画家将崇山峻岭、飞瀑流泉、屋宇庭院、行人小船巧妙地组织在一个完整的画面里，构图上错落有致，变化丰富，形成了一个全景山水的壮观场面。画中也有很多细节，如崇山峻岭的山谷中一队骡马队正在旅途上行进，由远及近。

第二，分层式构图，可以以长沙马王堆出土的汉代帛画为例。它距今已有两千余年的历史，出自西汉长沙马王堆軑侯夫人的墓。軑侯夫人的遗体出土时还有弹性，因为墓葬的地点非常干燥，棺材一层套着一层，其间用矿物和植物填充，因年代久远，现已全都腐化，我们已无法知晓是哪些矿物和植物，但可以肯定的是，正是这些矿物和植物保护了马王堆汉墓中軑侯夫人的遗体，使它出土时仍有弹性。遗体现在保存起来很困难，我们

荆浩,《匡庐图》,绢本水墨,185.8cm×106.8cm,五代

现在还达不到古人的水平。帛画正是当年随轪侯夫人下葬的招魂幡，当送葬的队伍到了墓地把遗体下葬之后，便把这个招魂幡随葬在墓中，保留至今。长沙马王堆出土的这幅汉代帛画呈"T"字形，画面内容分为三层，分别是天上、人间和地下。首先，我们可以看到天界的入口处有两名天官在把守，准备迎接轪侯夫人的灵魂升天，天上有太阳、月亮，月中有蟾蜍，日中有金乌。中间是人间，人间也分为两层：上层站立着的是刚刚去世的轪侯夫人的灵魂，背后是她的子女们，地上跪着的是为她的灵魂送别的女官们；下层是一群人正在大摆盛宴，因为按照传统习俗，遇"红白喜事"（"红喜事"是结婚，"白喜事"则是送葬）要大宴宾客，至今农村依然在沿用这一风俗，这一层所画的正是大宴宾客、办"白喜事"的场景。最底下一层是地界，一个力士正驮着整个大地，且力士踩着一个似鱼似龙的生物，这可能意味着古人也认同"生命起源于水"这一观点。总而言之，长沙马王堆的汉代帛画可以清晰地分为天界、人间和地界这三层，是典型的分层式构图。

长沙马王堆帛画

第三，分段式构图，如《清明上河图》的构图被分成了三段，分别是"远郊景色""汴河大桥"和"繁华市区"这三个部分，而《韩熙载夜宴图》的构图则被分成了五段。由此可见，分段也是国画常用的一种构图方法。

再次，中国画是诗、书、画、印相结合。西方的油画是严禁在画面上写字的，中国画则恰恰相反，不但画家要签名、盖章，而且常常在上面题诗，连后世的鉴赏者也在其上题字、落款或盖章。中国古代题字盖章最多的皇帝是康熙和乾隆，这两位皇帝都是高寿，而且在位的时间都很长，皆为六十年左右。他们处理朝政之余，便在宫殿里鉴赏历代名画，鉴赏完毕便会在其上题字并盖上自己的玉玺，所以故宫收藏的很多国画作品都有这两位皇帝的题字和印章。显然，诗、书、画、印成了中国画特有的一种风格。此举有一个预想不到的好处，就是帮助后世的我们辨别真伪。我的一位老同学毕业于北大，现专职在美国苏富比拍卖行鉴别古画，他亲口告诉我，曾有一幅国画差点看走眼，所幸后来发现其中的诗句存在问题，是画家去世之后才被创造出来的，根本不可能出现在画家的画上，便由此鉴定

吴镇《渔父图》

这是一幅赝品。可见,诗、书、画、印在今天对于我们识别国画的真假是有帮助的。

最后,归根结底,中国画和西方油画最根本的区别在于中西两种文化的不同,中国画毫无疑问是根植于中国优秀的传统文化,而西方油画则根植于欧美的传统文化。中国传统文化中以孔孟为代表的儒家美学、以老庄为代表的道家美学和以六祖慧能为代表的禅宗美学深深影响着中国历朝历代的文学艺术,国画也不例外。相比之下,对中国的戏曲和文学影响更大的是儒家,对绘画、书法和个人音乐创作影响更大的是道家和禅宗,因为道家和禅宗追求个体精神的绝对自由,完全契合画家、书法家以及个体音乐家的审美追求。

中西两种文化的不同,造成了传统意义上中国画和西方油画的区别:中国画尚意,西方油画尚形;中国画重表现、重情感,西方油画重再现、重理性;中国画以线条为主,西方油画则主要靠光和色来表现物象;中国画不受时间和空间的局限,而西方油画则严格遵守时间和空间的界限。

总而言之,中国传统国画注重表现与写意,与西方传统油画注重再现和写实形成了鲜明的对比。在鉴赏中国画时我们要从以上几个方面入手,才能真正理解中国画的独特之处。

周昉,《簪花仕女图》,绢本设色,182cm×46.4cm,唐代

2. 宫廷画、文人画、山水画、花鸟画

中国画被分成了很多种类,按照格调可分为文人画、宫廷画和民俗画,按照题材可分为山水画、花鸟画等。下面我们重点来介绍一下如何鉴赏宫廷画、文人画、山水画与花鸟画。

第一是宫廷画,顾名思义是历朝历代的宫廷画家们所画的画。这些画要满足皇帝的需求,所以往往都具有皇家的特色,雍容华贵、富丽堂皇。如唐代宫廷画家周昉著名的《簪花仕女图》,画中的几名妇女都是十分雍容华贵的贵妇人,她们有的在散步,有的在宫廷中纺织消遣,养尊处优,一看便知是贵族妇女。宋代宋徽宗更是热爱绘画与书法,其翰林图画院养了一大批宫廷画家,创作了许多优秀的作品。

《簪花仕女图》

第二是文人画,在中国美术史上占主流地位的即是文人画。前文提到明代的董其昌曾根据禅宗把中国画分为两大派,一派是南宗,一派是北宗。南宗始于既是作家、诗人又是画家、书法家的唐代王维,经过了五代北宋的荆浩、关仝、李成、范宽、董源、巨然等几位大画家,直到元代四大家——黄公望、吴镇、倪瓒、王蒙,再到明代四大家——沈周、文徵明、唐寅、仇英等等,再到清代的扬州八怪、四僧画家等等,一直到近代的吴昌硕、潘天寿、齐白石、黄宾虹、徐悲鸿等等,都是文人画一脉相承,是

国画的主流。董其昌的观点素来是抬高南宗、贬低北宗，他认为北宗的创始人是唐代的李思训将军及其子李昭道，北宗是不同于南宗"文人画"的"工匠画"，可见"文人画"地位之高。在元代倪瓒的《渔庄秋霁图》中，远处对岸的风景和眼前的风景只用了寥寥几笔来勾勒，余下大量留白。中国画的留白非常重要，可以是水，也可以是天，虚实相生无画处皆成妙境，留白之处更富有意境和想象空间。倪瓒这幅《渔庄秋霁图》中就有大量留白，是一幅水墨山水画，体现出文人的雅趣和兴致。这幅文人画完全不同于民间画，也不同于宫廷画，自成风格。从某种意义上来说，文人画更注重体现意境，更注重写意、抒情和表现，更能体现中国美学深层的底蕴。

倪瓒，《渔庄秋霁图》，纸本水墨，96.1cm×46.1cm，元代

　　第三是山水画，这是中国画重要的种类之一。山水画可分为青绿山水、水墨山水、金碧山水和没骨山水等等，倪瓒的《渔庄秋霁图》就属于水墨山水的范畴。唐代李思训父子的画则主要是青绿山水，是需要着色的，但在中国画中，需着色的并非上品，水墨画更受文人们的推崇。

　　第四是花鸟画，也是中国画特有的种类之一，主要是描绘花卉、竹

石、鸟兽、虫鱼等等。花鸟画有很多，如宋徽宗本人就画过很多花鸟画。花鸟画也很能体现画家本人的审美爱好和审美情趣，如八大山人的《荷花水鸟图》。这幅花鸟画比较特殊，和八大山人特殊的个人经历有很大的关系，他本来是明朝皇室后裔，原名朱耷，清兵入关后四处追杀明代皇室后裔，朱耷当过流浪汉、乞丐和道士，最终成为一名和尚，寄情于书画，在书画作品中发泄内心的悲愤。《荷花水鸟图》中的鸟不像一只活泼的小鸟，而是像只"落汤鸡"，荷花也完全是残败景象，画面反映出的是八大山人朱耷真实的心境，他眼中的世界就是如此黑暗而悲凉，因为他的境遇和身世决定了他看待世界的眼光。《荷花水鸟图》充分体现出了八大山人的心境，这是花鸟画画家以花鸟来抒发自己心中苦乐的典型作品。

朱耷，《荷花水鸟图》，纸本水墨，清代

第二节 如何鉴赏中国雕塑作品

中国的雕塑作品源远流长，从原始社会开始，我们的一些陶器、青铜器、玉器就已经显示出了高超的技艺水平。

第十四章 如何鉴赏中国美术

1. 震惊世界的秦始皇陵兵马俑

被称为"世界第八大奇迹"的秦始皇陵兵马俑,让世界为之一震。兵马俑的发现非常偶然,它深藏于地下两千余年,真正被发现是在20世纪60年代的"文化大革命"期间。当时,陕西临潼的农民在挖地打井时,发现了一个陶人的头像,农民以为是遇见了鬼,便用锄头砸毁了它。当他换一个地方重新挖掘时,他又发现了一个陶人头像,便不敢再随意挖掘,跑去找村中有文化的人,对方告诉他可能是埋藏在地底的文物,并阻止了他的进一步挖掘,报告给村中领导,于是震惊世界的兵马俑便被世人所发现了。

兵马俑至今已出土将近七千件作品,现在仍在陆续不断地发掘。这些作品原本都是涂有色彩的,因为年代久远,大量色彩已经剥落,只剩少量的作品还保留着色彩。它们排列成了一个强大的战阵,令人十分震惊。目前已出土四个坑,其中三个坑发现了庞大的战阵,阵中有将领和士兵,最为奇异的是,他们的神态、年龄甚至性格看起来都不尽相同,这一点实属可贵。据有关专家研究发现,现在空着的二号坑,就是当年的"组装车间",当时很多工匠专门制造头部,很多工匠专门制造躯干,很多工匠专门制作四肢,然后拼接组装成一个个兵马俑,最后运送去埋葬。而来自各地的工匠又把他们各自的审美情趣、地方特色融入了自己的作品之中,所以我们看到这些人物仿佛分别来自不同地域,有各自不同的性格特征。

兵马俑震惊世界,世界各国人都希望前来参观。当年克林顿总统携妻女来中国

秦始皇陵兵马俑

秦始皇陵的将军俑

访问,在北京大学做完演讲之后,专程去往西安,并向中国政府提出特殊要求,希望能下到坑内和兵马俑合影,中国政府同意了他的请求,因此留下了克林顿和他的夫人希拉里以及女儿一同在兵马俑坑内的合影。两千多年前出现这样精美的艺术作品实在太令人震惊了,兵马俑毫无疑问可以被称为"世界的奇迹"。

2. 西汉名将霍去病陵墓前的大型石刻组雕

霍去病是汉武帝手下一员大将,他出征匈奴六战六胜,二十出头的年纪便当上了将军,胜仗连连,可惜的是他青年便不幸病逝。他去世之后,汉武帝十分悲痛,下令厚葬霍去病,在他的墓前安放了许多大型雕塑。这些雕塑作品并非精雕细刻,而是十分圆浑古朴,以气势取胜,这也反映出中国秦汉时期石刻的特点。

我的老师宗白华先生认为魏晋南北朝在中国美学史上是一个分水岭。在此之前,从商、周到秦、汉时期的艺术,是以气势为先。就中国艺术学中的"气韵生动"而言,这个时期主要体现为以"气"为主,所以气势宏大。七千个兵马俑组成的战阵是如此,霍去病墓前的大型圆雕亦是如此,浑然天成,大气磅礴。秦始皇的三百里阿房宫,以及洋洋洒洒上万言的汉赋,也都是气势磅礴。而到了魏晋南北朝,经过将近百年的战争,山河破碎,民不聊生,人们不禁感叹生命的短暂,文人开始转向关注自己的内心。就"气韵生动"而言,魏晋南北朝以后已不再是以"气"为主,而是以"韵"为主。此时很多文人开始创作表现个人内心世界的作品,如王羲之的书法、顾恺之的画、陶渊明的诗,皆开始转向关注内心世界,一直绵延到近现代。霍去病墓前的大型圆雕毫无疑问还是以"气"为主,卧狮、卧虎、卧牛的形象都是大气磅礴、雄浑天成的。

3. 琳琅满目的佛教雕塑

这里还必须提到我们的宗教艺术,包括佛教艺术、道教艺术等等,这方面也出现了很多优秀的作品。佛教艺术方面有四大石窟,包括敦煌石窟、

龙门石窟、云冈石窟、麦积山石窟，都与佛教密切相关。还有重庆的大足石窟，也有其特点。大足石窟表现的虽然也是宗教题材，但具有浓郁的生活气息，如养鸡女的雕塑，虽然表现的也是"养鸡却不吃鸡"的佛经故事，表达放生而不杀生的思想，但养鸡女却完全是一名四川农村青年妇女的形象，具有浓郁的生活气息。

在佛教雕塑中，尤其要提到四川的乐山大佛。这座大佛是目前世界上最高的坐佛，从唐代开始雕刻，花费了将近百年的时间才完成。大佛的脚下是三江汇流之处，经常翻船，唐代一个云游的和尚走到此处，眼见众多船夫葬身此处，便许下了一个愿，在这里造一座佛像保佑船夫们。为了实现这个愿望，他花了几十年的时间，最终一代又一代的人接续，共同将它完成。

今天当人们参观乐山大佛时，可以从佛的左耳顺着阶梯走到脚边，再从脚边走到佛的右耳，绕大佛坐像观赏一圈，需花费近一个小时。大佛的脚背高度将近一人身高，乐山有句俗语："如果哪一年发大水，大佛洗一次

四川的乐山大佛

脚，整个乐山城就要被淹没。"由此可见大佛之高大壮观。关于大佛还有许多故事：大佛从唐代建成至今已有一千余年的历史，改革开放时，一名退休老人独自去乐山大佛游历，独自出游的他苦于无人为他拍照，便自行来到江对岸为佛像拍照，当照片被洗出来后，他惊讶地发现，整座山看起来竟像是一座卧佛。照片中，卧佛的头部、身躯到下肢正好构成了这座完整的自然大山，而雕刻的乐山大佛则正好处于这座卧佛山的心口处，应验了佛教常说的"佛在心中"。当年佛像选址时，或许用意正在于此，只是由于年久失传，后人反而不知其意。当时所有的新闻媒体都纷纷报道这则消息，导致乐山大佛的旅游人数急剧上升，拍照的老人因而向景区提出分成的要求，虽未能成功，但乐山市政府还是专门给他颁发了一笔奖金。

卧佛

后来人们进而发现，不但乐山大佛处于整座山（卧佛）的心口处，而且这座坐佛的心口部位也有一个隐蔽的山洞，洞中有一扇石门可以打开，可惜的是里面早已被洗劫一空。据专家推测，山洞中原本应该藏有许多宝贵的佛教物品，如《贝叶经》等等。

第三节　如何鉴赏中国书法作品

书法是中国独有的一种传统艺术。曾有外国专家学者与我意见相左，认为英语也有书法，我则认为英语没有书法，因为英语虽然也有花体字，但花体字仅仅是字形的变化而已，并非像中国书法一样体现内在意蕴。因此，在狭义上，书法是指用毛笔书写汉字的方法。

中国的书法是中华传统文化的瑰宝，著名美学家宗白华先生曾说，中国的书法是节奏化了的自然，表达着对生命的体验，是反映生命的艺术。中国的书法不像其他民族的文字，停留在作为符号的阶段，而是走上了艺术化的方向，成为表达民族美感的工具，这也是中国书法的特点。确实如此，中国的书法在形式美中隐藏着意韵美，体现出博大精深的中华民族传统美学思想，体现出书法家本人的精神气质及美学追求。这样一来，一个

个汉字仿佛有了生命。

汉字是中国书法的基础，中国书法之所以独一无二，和汉字有极大的关系。中国的汉字是象形文字，不仅是一个符号，还有象形、指事、会意、形声、转注、假借这六大功能，这是其他民族的文字所不具备的。尤其是象形，使中国书法具有了表达中华文化和审美理想的功能。从点、线、笔、画中，我们仿佛可见人的筋、骨、血、肉，感受到书家的精神气质。

在这一节，我们重点鉴赏书法经典《兰亭集序》。东晋著名书法家王羲之最负盛名的书法作品《兰亭集序》被称为"天下第一行书"，是王羲之和友人在春和日暖之时，去往郊外兰亭一同饮酒吟诗，即兴写下的，他后来再次书写时却再也无法达到当时的书写水平，这使《兰亭集序》成了独一无二、不可多得的艺术品，即使书法家本人也无法复制。

这幅书法作品堪称"神品"，其中书写了二十个"不"字，每一个都不尽相同。这并非王羲之刻意为之，而是酒后乘兴而作。遗憾的是，我们今天所见的这幅作品只是逼真的临摹品，很多专家认为真迹应是在唐太宗或唐高宗的墓中。据说当年唐太宗十分喜爱这幅作品，却求而不得，因为王羲之家族一直将这幅作品作为重要遗产珍藏起来，代代相传。到了七八代，王羲之唯一的后人出家当了和尚，就把这幅作品带入了南方的一座庙宇中。唐太宗对于这幅真迹日思夜想，一名大臣便自告奋勇去为皇帝寻找真迹。大臣乔装成一名穷书生，从京城来到这座南方庙宇，装作饿晕倒在庙前。出家人以慈悲为怀，将他扶进庙中，给他提供热茶热饭。他便逐渐"苏醒"，醒来后的他执意住在庙中，不肯离开。原来王羲之的后人在当了住持并去世之后，这幅真迹便由庙中的现任住持保管。这位有文化的"穷书生"很快和住持成为志趣相投的好友，终日一同饮茶、下棋、交谈。一次，"穷书生"装作无意间提到王羲之的《兰亭集序》，且故意错漏百出，住持感到十分不平，便与他争论起来。正当二人僵持不下之际，住持恼羞成怒地拿出了真迹与他对质。"穷书生"眼见计成，于是迅速从袖中拿出皇帝所颁圣旨，将真迹收归了朝廷。就这样，真迹便到了唐太宗的手中。唐太宗更是命令自己的儿子和大臣们临摹了很多版本，我们现在看到的大都是逼真的临摹

冯承素，《兰亭集序》摹本，唐代

品。据一些考古家们分析，《兰亭集序》真迹可能还在唐太宗或者唐高宗墓里。由此可见，王羲之的《兰亭集序》是不可多得的传世珍品，更是中国书法艺术的里程碑，不愧为"天下第一行书"。

书法是中国传统文化的瑰宝，最深刻地体现着中华民族的精神。也正因如此，前文提到的2008年北京奥运会的开幕式，还专门运用了中国的书法元素，取得了极大的成功。

第十五章
如何鉴赏外国美术

第一节　如何鉴赏法国卢浮宫的"镇宫三宝"

外国的美术作品是一个涵盖面很广的概念，包括中国之外的其他国家的美术作品，而且有很多种类，比如绘画、雕塑等等。本节我们一起来鉴赏卢浮宫的"镇宫三宝"。

1.《米洛斯的阿芙洛狄特》

卢浮宫的美术作品成千上万，其中需要鉴赏的第一件就是大家熟悉的《米洛斯的阿芙洛狄特》，它是 1820 年在米洛斯的爱琴海岛上发现的。它又叫《断臂维纳斯》，因为阿芙洛狄特是希腊神话中掌管爱与美的女神，希腊语中的阿芙洛狄特在罗马语里就叫维纳斯，因此大家都习惯将这尊断臂雕像称为《断臂维纳斯》。这尊雕像以其雍容高贵、典雅优美而著称于世。虽然连双臂都没有，但是她半裸的身躯、下半身的衣裙十分有质感，而她断掉的双臂究竟是什么样子，则是个永恒的谜。维纳斯非常宁静而甜美、高贵而典雅，18 世纪德国的美学家温克尔曼曾用十个字来概括这尊阿芙洛狄特雕像："高贵的单纯，静穆的伟大"，评价十分公允。

《米洛斯的阿芙洛狄特》在世界享有很高的声誉，成为卢浮宫的"镇宫三宝"之一。其实表现阿芙洛狄特的雕像很多，但只有这一件被称为神品，因为在所有类似作品中，这一件确实是最好的。这件雕像既刻画了维纳斯的清纯与宁静，又体现出她的高贵与典雅，是一件世界级的艺术珍品。

《米洛斯的阿芙洛狄特》，云石，高 180cm，希腊化时期

2.《萨莫德拉克的胜利女神》

卢浮宫的第二件镇宫之宝也是一尊雕塑，是 1863 年在爱琴海上发现的。卢浮宫的这前两件镇宫之宝都是 2000 多年前古希腊的作品，只不过都是到了 19 世纪才被发现。

《萨莫德拉克的胜利女神》雕像连头部都没有，为什么人们还这么珍视它呢？因为这尊雕塑非常传神。这尊雕塑有个基座，是一艘战舰。它讲述了这样一个故事：古希腊时期，希腊的海军在外面打了胜仗，胜利女神从天而降为他们庆祝。虽然胜利女神的头不在了，但是看她的身体，我们依

第十五章　如何鉴赏外国美术

《萨莫德拉克的胜利女神》，大理石，高328cm，公元前200年左右

然能感觉到，整个雕像是一个钝三角形，表现的是胜利女神从天而降时一种向前冲的趋势，她从天上飞下来，稳稳地落在了战舰上，来庆祝希腊海军的胜利。

雕塑应该是静止的、固定的，如何让静止的、固定的造型艺术体现出动感，一直是造型艺术家们探讨的一个难题。《萨莫德拉克的胜利女神》做得非常好，它抓住了一个瞬间（就像莱辛在《拉奥孔》中论述的一样，造型艺术要想表现运动，必须抓住一个瞬间，而这个瞬间就是即将到达高潮前的时刻）：胜利女神从天而降，正好落在战舰上。这个瞬间被雕塑艺术家抓住了并且固定下来，胜利女神的动感一览无余。特别是胜利女神的衣裙，仔细看可以发现它在飘舞。我们赞扬中国绘画"曹衣出水，吴带当风"，指的是人物的衣裙好像从水里出来贴在身上，衣裙的系带好像在风中飘扬，

萨莫德拉克的胜利女神的衣裙完全可以用我们赞扬国画的这两句话来形容。当年中国的大画家能够把人的衣裙画出"曹衣出水，吴带当风"的形态，而《萨莫德拉克的胜利女神》这座 2000 年前古希腊雕塑的艺术家能把人物衣裙雕塑成这样，更是非常了不起。

3.《蒙娜·丽莎》

卢浮宫的第三件镇宫之宝是意大利达·芬奇画的《蒙娜·丽莎》。达·芬奇是著名的文艺复兴三杰之一，是非常优秀的艺术家、科学家、工程师。而《蒙娜·丽莎》这幅作品之所以会留在卢浮宫，是因为达·芬奇晚年住在法国，法国国王给他很高的礼遇，所以达·芬奇生前留下遗嘱，死后将此画赠送给法国。《蒙娜·丽莎》便永远留在了法国卢浮宫。

这幅《蒙娜·丽莎》最为神奇的是画中人物神秘的微笑。临摹《蒙娜·丽莎》的人不计其数，但是没有一个人能把《蒙娜·丽莎》临摹得很逼真，因为《蒙娜·丽莎》是达·芬奇花了四年心血才完成的作品，其中凝结了他的意识、无意识以及深层情感。

正如著名的美术评论家傅雷先生在《世界美术名作二十讲》里面谈到蒙娜·丽莎神秘的微笑时说的：神秘隐藏在微笑之中。那么这种微笑的意义究竟是什么呢？这是不容易并且也不必解答的。这是一种高深莫测的神秘，然而吸引你的就是这种神秘。蒙娜·丽莎的表情含义完全跟你的情绪在转移：你悲哀，这微笑就变成感伤的；你快乐，她的嘴角仿佛在牵动，笑容仿佛在扩大，她面前的世界好像与你同样光明。傅雷先生在他的《世界美术名作二十讲》中把这幅画讲得非常透彻，你高兴的时候看《蒙娜·丽莎》，她也在高兴；你悲哀的时候看《蒙娜·丽莎》，她仿佛跟你一样在悲伤。还有一点非常神奇，我本人曾做过实验，在卢浮宫《蒙娜·丽莎》的展柜前，从左边走到右边看到的神秘的微笑是略有区别的，非常奇妙。

达·芬奇画《蒙娜·丽莎》花了很多工夫，这个作品是他在将近五十岁的时候完成的。为了画这幅画，他专门请了一个模特，这个模特据说是佛罗伦萨一个皮货商的妻子，当时她刚刚失去了一个孩子，心情很不愉快，

达·芬奇,《蒙娜·丽莎》,油画,77cm×53cm,1503—1517 年

不愿意前来。因为达·芬奇盛情邀请,最终她还是不好意思拒绝。她坐在那里闷闷不乐,达·芬奇多方打听她喜欢什么,有人说她喜欢音乐,达·芬奇便专门雇了一个乐队来为她演奏,当演奏到她最喜欢听的那首乐曲的时候,她竟流露出了神秘的微笑,达·芬奇便将它画了下来。

几百年来世界各国的人都在研究《蒙娜·丽莎》,很多美术史家、美术理论家,甚至历史学家、心理学家,都在研究蒙娜·丽莎的微笑。著名的精神分析学的创始人弗洛伊德在他的论文《列奥纳多·达·芬奇和他童年的一个记忆》里,深入研究了达·芬奇的日记、自传和其他资料,他得出的结论是:这幅作品体现了达·芬奇的"性欲升华"。

达·芬奇在日记里提到自己经常会做一个梦,梦见一只黑乌鸦来啄他

的脸。弗洛伊德是解释梦的专家,他在著作《梦的解析》中专门分析了梦的四个运作过程。弗洛伊德一再强调,对梦的解析一定要从显梦中找到隐梦。什么是显梦呢?我们在做梦的时候,梦到的内容就是显梦,但是在梦的内容深处有隐梦,是隐藏在里面的含义。弗洛伊德的精神分析学就是要从显梦中找到隐梦。达·芬奇梦见一只黑乌鸦在啄自己的脸,这毫无疑问是显梦,那么这个显梦后面到底隐藏着什么隐梦呢?弗洛伊德经过进一步分析发现,达·芬奇是个私生子,他的母亲是阿拉伯的一个女奴隶,母亲生下他之后,因为地位低下,很快就被赶走了,所以达·芬奇很小就失去了母爱,这件事情成为他心中的一个情结。"情结"就是英语中的"Complex"。前文提到的恋母情结就是"俄狄浦斯情结"(Oedipus Complex);与之相应,还有恋父情结,即"厄勒克特拉情结"(Electra Complex)。弗洛伊德认为达·芬奇从小就形成了强烈的恋母情结,因为他小的时候,母亲每天晚上要到婴儿室跟他吻别,吻完之后吹熄蜡烛再回房间去睡觉,但是这种好日子很快就结束了,他的母亲作为女奴隶被赶走了,他再也得不到母亲的爱,所以他用梦来弥补这种缺失。按照弗洛伊德的精神分析学,梦是被压抑的无意识欲望在想象中完成的结果,也就是在现实生活中没有办法实现的欲望通过梦来完成,达·芬奇正是把现实生活中无法实现的欲望通过梦来完成,因为他的母亲经常穿黑颜色的衣服,所以他常常梦见一只黑乌鸦来啄他的脸,也就是他母亲每天晚上来跟他吻别,然后回去睡觉,达·芬奇也会安然地进入梦乡。

弗洛伊德的这种说法引起了很多的争论,但是最近几年的科学发现在一定程度上证明这种说法是有一定道理的。比如,报纸曾刊登了一条消息:人类学家近日通过研究画稿上达·芬奇的指纹,再一次证实达·芬奇的母亲可能具有阿拉伯人的血统,因为科学家提取达·芬奇指纹后研究发现,他具有阿拉伯人的基因,从而证实了达·芬奇的母亲可能是阿拉伯的女奴隶。第二个证据就是卢浮宫的艺术史家们在研究《蒙娜·丽莎》的时候偶然发现,蒙娜·丽莎现在穿的是黑衣服,但油画是一层层涂上去的,当外面的一层黑色油彩褪掉之后,里面竟然是彩色的,说明达·芬奇最早画的

蒙娜·丽莎穿的是一件彩色衣服，画完之后他不满意，于是把衣服全部涂黑，让她穿了一件今天我们看到的黑衣服。为什么他把她的衣服涂成黑色？就是因为达·芬奇的母亲经常穿黑衣服，所以他做梦是梦见一只黑色乌鸦来啄他的脸。这两个科学发现证明弗洛伊德对达·芬奇的研究在某种意义上可能是正确的。当然，我们现在也不能够完全判断正误，只是把这些客观的研究介绍给大家，以便我们更好地理解《蒙娜·丽莎》这幅画。

卢浮宫有成千上万的艺术品，但这三件是最值得我们仔细观赏的，所以我建议大家去法国卢浮宫一定要首先看这三个作品，一定要花比较多的时间去鉴赏。尤其是《萨莫德拉克的胜利女神》，它被放在一个大厅的中央，可以从四面去看它，与我们看印刷品的感受是完全不一样的。从侧面看她飘落的衣裙，那种动感和形态，会令你震撼。

第二节　如何鉴赏法国雕塑大师们的作品

当我们在很多欧美国家参观时，往往会去观看它们的雕塑。不管是在博物馆、艺术馆，还是宫殿和教堂，都有很多雕塑。比如在意大利和法国，就到处都是雕塑。本节将重点给大家介绍几尊法国雕塑精品。

1. 巴洛蒂的《自由女神像》

《自由女神像》是法国著名雕塑家巴洛蒂雕刻的，他花了将近十年的时间在1884年完成了这座雕塑，并于1885年送至美国，安放在美国纽约曼哈顿南端的纽约港贝德洛斯岛上。这尊《自由女神像》是法国民众主动捐资雕刻的，是其送给美国独立100周年纪念的礼物。这座雕像高46米，当时运到美国很不容易，通过海轮在海上漂流了几个月，才从欧洲运到美洲。而且由于体积巨大，运输时把这座高46米的铜像拆成片，分装在船里，然后运到美国纽约曼哈顿南端的港口，组装成今天人们所看到的高高耸立的《自由女神像》。

巴洛蒂,《自由女神像》,钢、铜的合金,1884 年

女神头像上有七个麦芒,代表着七大洲、四大洋。女神手持火炬神态安详,宛如一位母亲。女神像所在的这个岛屿,现在已经成为美国纽约一个著名的景点。人们去纽约参观,基本上都会到这个岛去游览。女神像身体内部有电梯可以直达顶部,顶部就是自由女神王冠处,有巨大的玻璃窗,可以看到纽约城市与大海景色。除了《自由女神像》以外,这个岛上还有一个移民博物馆,里面收藏着成千上万张昔日移民的照片。美国最早的移民都来自于欧洲,从欧洲漂洋过海,创建了美利坚合众国。我国曾有一部电视连续剧叫《北京人在纽约》,它的片头就有纽约南端的这座岛屿以及《自由女神像》的镜头,并且配上了刘欢为此演唱的主题歌。

2. 罗丹的《加莱义民》《地狱之门》

法国现实主义雕塑大师罗丹的作品十分丰富。前文我们曾介绍过罗丹

罗丹,《加莱义民》,青铜,1884—1886 年

的《巴尔扎克像》,这是罗丹为法国大作家巴尔扎克专门做的一个雕像,在巴尔扎克去世以后才完成。这里将重点介绍罗丹的另外两个作品,第一个是《加莱义民》。这尊雕塑表现的是加莱城的几位义士,其背景故事发生在英法战争期间,英军包围了加莱城,城里的老百姓自发地起来反抗,英军久攻不下,后来,英军终于攻下城,便恼羞成怒想屠城,这时几个义士站出来,制止英军伤害无辜的百姓,称是自己领导了这场反抗活动,杀死他们即可。最终,这几个义士慷慨赴死,用自己的生命保护了全城的百姓。雕塑家罗丹用崇敬的心情雕塑了义士从容赴死、大义凛然的形象,十分悲壮。

在罗丹的众多作品中还有一件享誉世界的作品——《地狱之门》。这尊雕塑是一座教堂的大门,罗丹在这个大门上雕塑了一百多个各种各样的人物,表现了地狱的情景。仔细看不难发现,这个大型雕塑的正中央就是后来独立成为一个作品的《思想者》。思想者低着头,全身的肌肉都绷紧了,正在紧张地思考着。《思想者》非常成功,显示了罗丹作为一个现实主义雕塑家的卓越功力。现在欧美国家许多高等院校的校园里,都有思想者的雕像,从某种意义上讲,《思想者》这尊雕塑已经成为认真学习、刻苦钻研、努力探索、寻求真理的精神象征。

罗丹,《思想者》,青铜,1880—1900 年　　　　罗丹,《地狱之门》,青铜,1880—1917 年

3. 马约尔的《地中海》

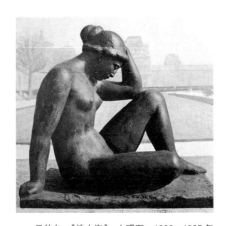

罗丹作品众多,如《巴尔扎克像》《加莱义民》《地狱之门》《思想者》等等。罗丹的学生也很优秀,这里介绍罗丹的学生马约尔雕刻的一件作品——《地中海》,这也是西方雕刻史上的一个名作。大海是很难雕刻的,马约尔把地中海雕刻成了一个妇女,这位妇女宽臀丰乳,是一个典型的母亲形象。这个作品之所

马约尔,《地中海》,大理石,1902—1905 年

以特别成功,是因为地中海正是像母亲一样,养育了周围许多国家的民众,而且地中海气候温和,几乎没有灾害,既没有水灾,更没有旱灾,所以周围的国家都很富裕。因此,马约尔用一个十分贤良的母亲形象来比喻地中海是非常恰当的。

第十五章　如何鉴赏外国美术

第三节　如何鉴赏印象派绘画

印象派可以称得上是西方迄今为止最重要的绘画流派。直到今天，年轻人如果去欧美国家学习美术，大部分时间还是在学习印象派绘画作品。完全可以说，印象派绘画依然是目前西方艺术院校绘画教育的重点内容。印象派绘画的发展经历了三个阶段，分别是印象派、新印象派以及后印象派，下面作简要介绍。

1. 印象派创始人莫奈的作品

印象派的创始人是 19 世纪法国画家莫奈。莫奈原本是法国很不知名的一名青年画家，总是追求创新，不愿意使用法国传统的绘画技巧——那种非常逼真、非常写实的画法，直到有一年，法国举行美术作品展，莫奈把自己画的一幅描绘港口景象的作品《日出·印象》送去参展，由于当时人

莫奈，《日出·印象》，油画，48cm×64cm，1872 年

们完全是传统的审美习惯,所以对莫奈的这一幅画嗤之以鼻,一个小报的记者甚至还在文章中嘲讽莫奈,说莫奈这个年轻人画的根本不是港口,而是他自己的印象。这原本是嘲讽他的言论,结果莫奈和他的朋友看到这篇文章,认为记者写得很正确,他本来就不是完全在画港口,而是在画自己对港口日出的印象,于是他们干脆自称"印象派",印象派便由此得名。《日出·印象》是莫奈的成名作之一,跟欧洲传统的油画创作有所区别,它既继承了传统,又有所创新:日出时分,整个港口笼罩在薄雾中,朦朦胧胧的。莫奈后来提到他在画这幅画之前曾经参观过很多博物馆、美术馆,令他特别感兴趣的是英国画家透纳的一幅作品《战舰归航》。《战舰归航》其实已经有了早期印象派的意味,而莫奈吸收了这一点,并把它融入自己的绘画作品之中。

《战舰归航》

还需要指出的是,印象派的诞生跟科学技术的发展有着非常密切的关系。到了18、19世纪,随着科学技术的发展,人们才发现,原来我们看到的色彩是跟光线密切相关的,甚至可以说,没有光线就没有色彩。比如,我们看到的白颜色是因为它把赤、橙、黄、绿、青、蓝、紫七种光都反射回去而得来的,我们看到的黑颜色是因为它把赤、橙、黄、绿、青、蓝、紫七种光都吸收了。我们看到的红颜色是因为它吸收了其他六种光,只反射红色的光;我们看到的绿颜色是因为它吸收了其他六种光,只反射绿色的光。这个科学发现让印象派的画家们兴奋不已,他们画了一辈子的油画,一辈子跟色彩打交道,却不曾想到原来色彩跟光线有这么密切的关系,没有光线就没有色彩,而且光线在很大程度上可以改变色彩。这使得印象派的画家们非常兴奋,也十分重视光线和色彩的运用。

除了《日出·印象》,莫奈还画了其他很多的作品,例如《青蛙塘》。《青蛙塘》画的是游乐场码头的一个船坞,特点如下:第一,它沿袭了印象派的画风,特别注意光线和色彩的运用;第二,它有所创新,如水中的波光非常逼真,阳光下波光粼粼;第三,这幅画的中央是个小岛,通过船和桥向四处延伸,从而扩大了画面空间,让人产生无穷的想象(船有一半在画中,另一半却没有画出来,我们可以想象另外一半)。由此可见,《青蛙塘》

《青蛙塘》

这幅画确实是一个精品。

莫奈的画作后来越来越为大家所熟悉。一开始大家都看不习惯，甚至讽刺他，但是后来大家看多了，慢慢就习惯了。不但习惯了，而且争相买他的画，推崇他的画，莫奈也就从一个穷画家，慢慢变成了一个非常知名且富有的画家。他在法国知名的度假胜地阿让特伊买了一栋别墅，住在那里整天描绘自然界的日出、日落等景象，特别注意光线和色彩给大自然带来的变化，并把它们用画笔记录下来。比如《阿让特伊塞纳河上的秋天》，水面上波光粼粼，岸边树叶已经枯黄，整个画面显得非常宁静、非常庄严、非常肃穆。

《火车站》

再来看看他的画作《火车站》。画这幅作品时莫奈的名气已经很大了，当时还没有摄影机，他找到火车车站的站长，说想画火车站。站长一听大画家莫奈要来画火车站，欣喜若狂，表示愿意满足莫奈的一切要求。莫奈于是提出让所有停在车站的火车鸣笛排放蒸汽，因为他想以印象派的画法把烟雾腾腾的火车站画下来。站长听完立刻应允，马上下令让所有火车鸣笛放汽，现场烟雾腾腾，莫奈便画下了这幅有名的《火车站》。当然，今天来读解这幅作品，一方面我们可以了解到莫奈当时画这幅画的情景，但从另外一个方面，我们可以了解社会历史，因为莫奈用他的画笔记录下了第一次工业革命时期大工业生产带来的非常严重的环境污染，他给我们留下了珍贵的历史记忆。莫奈和雷诺阿、德加等人一同创立了印象派，创作了许多精彩的作品。

2. 新印象派画家修拉的作品《大碗岛上的星期天下午》

《大碗岛上的星期天下午》

第二个阶段可被称为新印象派阶段。新印象派又被称为点彩派，其代表画家是修拉，他最著名的作品是《大碗岛上的星期天下午》，这幅绘画现在珍藏在美国纽约大都会博物馆。《大碗岛上的星期天下午》一方面继承了印象派重视光线和色彩的传统，但另外一方面，它已经开始受到西方现代主义艺术的影响，其人物造型具有现代主义色彩。特别值得一提的是修拉独创的点彩创作方法，在《大碗岛上的星期天下午》这幅画中，所有的人

物、树叶和草坪都不是描画出来的，而是修拉用画笔一个个点出来的。据说，他为了点出这幅画，整整花了两年的时间。当年我去纽约大都会博物馆参观时，专门买了一幅《大碗岛上的星期天下午》复制品带回国。

3. 后印象派三位大师的作品

第三个阶段是后印象派阶段，这个阶段出现了三位赫赫有名的大师——塞尚、凡·高和高更，他们既是后印象派的大师，又是西方现代主义绘画的"三巨头"；他们既延续了印象派的传统，同时又开创了西方现代主义绘画的先河。

这里先来看看第一位后印象派大师塞尚的作品。很多画家都爱画静物画，塞尚也是如此。塞尚的静物画一方面体现了印象派画家注重光线和色彩的传统，另外一方面也有变形、夸张等现代主义绘画成分在里面。特别是《玩纸牌的人》，这个题材塞尚画过很多次，他之所以要画这个，并不是对画中的人物感兴趣。仔细观察这幅画，我们会发现，以酒瓶为分界线，画面可分为两部分，酒瓶的两边各有两个人正在玩纸牌。画家意在通过不断画这幅画来探讨画面的比例，研究绘画形式。

第二位是凡·高，他最有名的作品是《向日葵》。凡·高其实画过很多幅向日葵，他一生挚爱画向日葵，其中一幅以很高的价钱被卖到了日本。凡·高也画自画像，在其中一幅

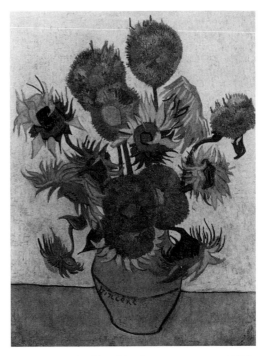

凡·高，《向日葵》，油画，91cm×72cm，1889年

自画像中，凡·高的耳朵被纱布包扎了起来。据说凡·高患有一种精神病，他在清醒的时候是一个正常的大画家，但在犯病的时候就完全成了另一个人。有次他在犯病的时候割下了自己的耳朵，清醒之后又把自己画了下来，于是有了这幅自画像。

《割耳自画像》

第三位大画家是法国的高更。高更原本是法国巴黎的一个银行企业家，他在银行工作时很成功，成了高层管理者。但是他喜爱画画，而且他认为自己的时间不应该花在银行这些繁杂的事务上，而应该用来画画，所以他干脆辞职。这一举动造成了意想不到的后果，因为当时他并没有名气，没有人买他的画，辞职之后失去经济来源，妻子与他离了婚，家庭破裂的他最后飘零到了太平洋的一个荒岛上，这个名为塔希提岛的荒岛上还住着原始部落的居民。高更在这里生活了许多年，感受到了原始文明与现代文明的冲突，因为当时法国已经是资本主义社会，而塔希提岛还是原始社会。两种文明的冲突使他的心灵产生了极大震动。他在思考，到底是我们今天的现代文明更能带给人幸福，还是这种原始文明更能带给人幸福，因为他发现塔希提岛上的人生活得都很清贫，但是又都十分幸福。在塔希提岛上，高更创作了很多画作，比如《塔希提岛上的两个女人》，一名女性是在阳光下，皮肤显得很白，另外一名女性是在阴影下，皮肤暗了不少，两者形成了鲜明的对比。另外一幅更是体现了高更对人类社

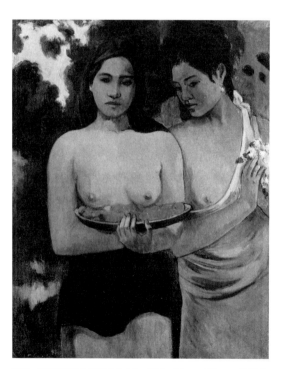
高更，《塔希提岛上的两个女人》，油画，94cm×73cm，1899年

会以及人类命运的思考,那便是《我们从哪里来?我们是谁?我们往哪里去?》,高更借助绘画来探讨高深的哲学问题和人生问题。

《我们从哪里来?我们是谁?我们往哪里去?》

顺便讲一下,这三位大画家在世的时候几乎都是穷困潦倒的,比如塞尚在世的时候根本就没有钱办一次画展。众所周知,几乎所有的画家都有举办个人画展的强烈愿望,但举办画展是需要钱的,塞尚拿不出这笔钱,他的第一次画展是在他去世之后,他的学生们凑钱为他举办的。第二位画家凡·高更是穷困之极,他衣食无着,还精神失常,人们都不愿意借钱给他,幸好他的弟弟一直支援他。第三位画家高更,原本是一名生活较为富裕的银行家,但是他辞职以后也沦落到了四处流浪的境地,漂泊到塔希提岛,已经离婚的他甚至还在塔希提岛上重新结了婚,娶了一个原始部落的女人为妻,但毕竟两种文明相距甚远,最终他还是离了婚,离开了塔希提岛。这三位大画家生前都穷困潦倒,而他们的画作在今天却都是价值连城。

第四节 如何鉴赏西方现代主义美术的代表作品

上述后印象派的三位大师其实也是西方现代主义美术的开创者,这里再给大家介绍三件有代表性的西方现代主义美术作品。

西方现代主义美术是指20世纪初西方国家发展出的一些非传统的美术流派,包括野兽派、立体主义、未来主义、达达主义、表现主义、超现实主义、波普艺术等等,作品非常多。超现实主义画家毕加索的《格尔尼卡》在前文已经介绍过了,此处再给大家介绍另一位西方超现实主义画家萨尔瓦多·达利的著名作品《记忆的永恒》。这也是一幅非常有名的世界名画。画面上有一头死去的奇怪生物,钟像煎饼一样耷拉下来,仿佛时间在那里停止了。达利为什么要这么画?他曾经回答过这个问题,表示自己深受弗洛伊德精神分析学著作《梦的解析》的影响,这幅画就非常像梦境,我们在梦中梦见的所有细节都是真实的,但整个梦境是虚幻的,比如画中那一粒粒的瓜子,非常真实,而整个画面是虚幻的,那些时钟像柔软的煎饼,

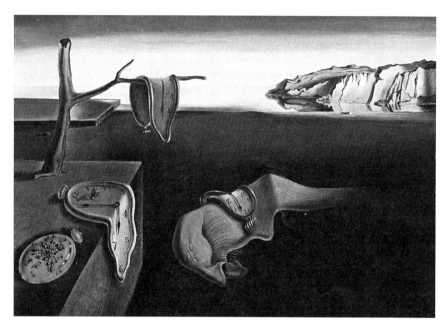

萨尔瓦多·达利,《记忆的永恒》,油画,24cm×33cm,1931年,纽约现代艺术博物馆藏

很荒诞。因此,达利这幅画作犹如梦境,细节是真实的,总体是虚幻的。

我们再来鉴赏一个青铜的雕塑——毕加索的《牛头》。毕加索不但是现代主义的大画家,同时还是雕塑家,他的《牛头》实际上是用自行车的车把和车座拼起来的一个作品。但是它不是用现成品构成的装饰艺术,而是艺术家用青铜专门铸造了一个车座和车把,再把它们组接成现在这个作品的样子。毕加索的青铜雕塑《牛头》影响深远,20世纪60年代在西方兴起的装置艺术也或多或少受到他的影响。而所谓"装置艺术",就是艺术家通过精心构思,把人们日常生活中的物品创造成富有特色、颇具创新性的艺术品。

最后来看看法国艺术家杜尚的作品《泉》,这其实是一个男性的小便池。1917年,在美术馆举办的一个展览会上,杜尚在街上买了一个男性小便池拿去参展,并取了一个很好听的名字,叫《泉》,当时引起了激烈的争论。很多人反对,认为这个东西不应该拿到美术展上展览,但也有一些支持的声音,认为这是创意,展览会上的小便池已经不再是一般的商品,而

毕加索,《牛头》, 雕塑, 1943 年　　　　　　　　杜尚,《泉》, 现成品, 1917 年

是一件艺术作品。无论如何,这个作品今天已经进入了西方现代主义美术经典作品的序列之中,并且据说这个小便池的身价已经提高了无数倍,因为这件作品的价值主要是它独特的创意,如果后来有人模杜尚这么去做,毫无疑问会一无所获。

第十六章
如何鉴赏音乐与舞蹈

第一节　如何鉴赏中国音乐作品

本章我们共同来鉴赏音乐和舞蹈。音乐和舞蹈的作品众多，本节我们先鉴赏音乐作品。

音乐可以分为声乐和器乐两大类。声乐毫无疑问就是人声表演的音乐，包括独唱、二重唱、合唱等等。而器乐有很多，比如中国的民乐、西方的交响乐和四重奏等等。本节重点介绍中国的一个声乐作品和一个器乐作品，以及西方的一个声乐作品和一个器乐作品。

1. 如何鉴赏中国声乐作品

在这里，我们通过具体鉴赏《黄河大合唱》来了解中国声乐。《黄河大合唱》是抗战期间光未然和冼星海两位音乐家创作的，由光未然作词、冼星海作曲。1939年，抗战激烈的时候，光未然意外从马上坠落，组织上安排他去延安养伤。在养伤期间，他回忆起自己多次渡过黄河，沿着黄河行军作战的情景。他根据自己的感受，仅仅用了五天的时间就完成了组诗《黄河大合唱》。诗歌写完之后，在延安的冼星海看到了这个作品，深受感动，仅仅用了六天的时间就谱完了全部曲调。不到半个月的时间，这个伟大的作品就问世了。他们二人都是有感而发，在抗日战争最激烈、民族兴亡最关键的时刻，把自己内心深处的思考融在了作品之中，通过对中华民族母亲河——黄河的歌颂，表达出中华民族生生不已、奋斗不息的精神。

纪念抗战胜利 70 周年
《黄河大合唱》交响音乐会

著名作曲家冼星海曾在北京大学音乐传习所学习过。音乐传习所的负责人、中国音乐教育的创始人萧友梅先生受北京大学蔡元培校长的委托，到上海创立了国立音专，冼星海便跟着萧友梅先生来到上海国立音专学习，之后又去法国进修，在巴黎音乐学院专攻作曲，回国以后参加了抗日战争，去往延安，并成为延安鲁迅艺术学院的音乐系系主任。可惜的是他于 1945 年英年早逝。

《黄河大合唱》是一部非常有震撼力的声乐作品，几十年来经久不衰。这部作品一共分为 8 个乐章，包括《黄河船夫曲》《黄河颂》《保卫黄河》《怒吼吧，黄河》等等，以深刻的内涵、完美的技巧、崇高的境界、宏大的气魄著称于世。这首声乐作品将作为我们中华民族经典的声乐作品流传下去，它不但在抗日战争时期激励着中国军民抗战的决心，也在以后的岁月中激励着我们民族奋斗的决心。《黄河船夫曲》和《黄河颂》首先回顾了黄河作为母亲河养育了中华民族世世代代的子女，同时也表达了我们每个人对母亲河的热爱，以及保卫母亲河的决心。《保卫黄河》更是以非常激昂的旋律，把中华民族抗战必胜的决心体现了出来。完全可以说，《黄河大合唱》是我们中华民族的音乐瑰宝。

《黄河大合唱》

2. 如何鉴赏中国器乐作品

在这部分，我们以小提琴协奏曲《梁祝》为例。中国的小提琴协奏曲《梁祝》由何占豪、陈钢作曲，1959 年初演于上海，距今已经半个多世纪了，

当时的何占豪还是上海音乐学院的一名学生，而陈钢是一名青年教师。

小提琴协奏曲《梁祝》取材于大家耳熟能详的梁山伯与祝英台的爱情故事，从中选取了"草桥结拜""英台抗婚""坟前化蝶"三个主要情节，分别安排在奏鸣曲式的三个主要部分。奏鸣曲式一般有"呈示部""展开部"和"再现部"三个部分："呈示部"中包含主部主题和副部主题两个相对比的部分，两者交织斗争，使"呈示部"不断地向前推进；"展开部"对"呈示部"中展开的主部主题和副部主题进行发展变化，并把它推向戏剧性高潮；最后的"再现部"则是以新的形式重新演奏"呈示部"的主题，使"呈示部"以一种新的面貌再一次出现。《梁祝》也是如此，分为三个部分：第一部分是"呈示部"，表现的是"草桥结拜"；第二部分是"展开部"，也是整个乐曲的高潮，表现的是"英台抗婚"；第三部分是"再现部"，表现的是"坟前化蝶"，十分惨烈，更加催人泪下。

具体而言，在"呈示部"，主部主题和副部主题交错，把乐曲向前推进，表现了梁祝二人同窗共读时，梁山伯并不知道祝英台的女性身份，但祝英台已经爱上梁山伯，两个人内心的渴望通过旋律体现了出来。其中的主部主题和副部主题在后面不断地变奏，成为整个乐曲的基础。"展开部"用快板和散板的形式体现出马家来逼婚，祝英台坚决抗婚，斗争激烈，整个乐曲达到了戏剧性的高潮。"再现部"则是以新的形式把"呈示部"的主题重新再现一遍，"化蝶"这一段最为缠绵细腻、催人泪下。《梁祝》主要是对主部主题和副部主题以新的形式进行变奏，几十年来一直受到广大听众的喜爱。这部作品十分难能可贵地综合运用了西洋乐器与民族乐器，并且融汇吸收了中国民族音乐乃至戏曲的元素，具有浓郁的民族风格和特点，是中国现当代音乐史上具有里程碑意义的经典作品。

《梁祝》"化蝶"

第二节　如何鉴赏外国音乐作品

本节主要鉴赏外国音乐作品，在这里我们仍然通过具体鉴赏一首声乐

作品和一首器乐作品来了解西方音乐。

1. 如何鉴赏外国声乐作品

西方声乐的演唱方式很多，包括独唱、重唱、齐唱、对唱、合唱等等。西方声乐的体裁形式也十分丰富，包括艺术歌曲（一种不同于民歌的专业性独唱歌曲，19世纪在德国首先产生，例如舒伯特的著名艺术歌曲《魔王》等）、声乐套曲（由多首内容相似或者相近、性质和速度各不相同的完整歌曲组成）、清唱剧、康塔塔、歌剧等等。

我们以《友谊地久天长》为例来了解西方声乐。《友谊地久天长》本来是一首古老的苏格兰民歌，18世纪时，苏格兰农民诗人罗伯特·彭斯重新填写了歌词，使其成为一首十分优美的歌唱友情的歌曲。这首曲子后来被美国好莱坞影片《魂断蓝桥》作为主题歌，在全世界范围内广泛传唱。在欧美发达国家，这首歌曲通常会在平安夜演唱，具有辞旧迎新、朋友欢聚的涵义。在有些国家的毕业晚会上，学生们也常常合唱这首歌曲，以表达其对母校的眷恋与同学之间的深厚情谊。这首曲子的旋律优美，歌词感人且朗朗上口，现在很多节日晚会都选用这首作品作为节目之一。

《友谊地久天长》

2. 如何鉴赏外国交响乐

西方的交响乐是18世纪下半叶以后确立起来的一种大型管弦乐体裁，在全世界广受欢迎。海顿、莫扎特和贝多芬这三位维也纳乐派的音乐大师把交响音乐推到了高峰。从他们开始，西方交响乐享有很高的声誉。交响乐一般有四个乐章：第一乐章是奏鸣曲式结构，一般有一个引子、一个主部主题和一个副部主题，两个主题交织斗争，把交响音乐推向高潮。交响乐的第二乐章通常是慢板，大多采用舞曲或民间素材，较为抒情。交响乐的第三乐章通常采用快板，多为小步舞曲或谐谑曲，速度较快。交响乐的第四乐章也常采用快板，而且往往是回旋曲式结构。西方产生了很多优秀的交响音乐作品，如广为人知的贝多芬的第三交响曲《英雄》、第五交响曲《命运》、第六交响曲《田园》、第九交响曲《合唱》等等，而且最令人震惊

德沃夏克手写的《e小调第九交响曲》标题页

的是贝多芬在晚年创作时处于失聪状态，在这样艰苦的状态下他竟能创作出这样惊人的作品，令人敬仰。

在这里，我们具体来鉴赏德沃夏克的《自新大陆交响曲》。捷克著名音乐家德沃夏克自小家境贫困，他通过不懈的努力考上了大学，专攻音乐，并取得了很高的成就，在布拉格音乐学院任作曲教授。后来美国纽约的音乐学院邀请他去当教授，在美国生活期间，他创作了《自新大陆交响曲》（又称《新世界交响曲》），于1893年在美国首次演出时便引起轰动。尽管这首交响乐并不是由美国作曲家所写，却仍被美国音乐界与舆论界评为"最能代表美国性格的一首交响曲"。

《自新大陆交响曲》全曲分为四个乐章：第一乐章为奏鸣曲式，引子是慢板，表达了德沃夏克从欧洲坐船来到美国，在船上焦急等待、万分期待新大陆的心情，主部主题和两个副部主题交织斗争，主部主题特别富有美国精神，积极向上，两个副部主题同主部主题交相辉映，推动了整个乐曲的发展。第二乐章中有一首著名的思乡曲，被公认为最好的思乡曲。通常交响曲的第二乐章都会采用民间素材，德沃夏克也不例外。关于这首思乡曲，还有一个十分有趣的真实故事。德沃夏克客居纽约任教期间，有一天散步走到了黑人区，听到一首忧伤的歌曲，非常感人。他循着歌声走过去，询问唱歌的黑人姑娘，她唱得这么好，为什么不去考音乐学院。姑娘告诉

《自新大陆交响曲》第二乐章

他，音乐学院永远不会收黑人。德沃夏克听了之后找到院长，告诉院长自己发现了一个唱歌的天才，想要把她招进来做自己的学生。当院长询问对方是什么人时，德沃夏克便讲述了事情的经过，院长立刻拒绝了他，表示音乐学院从来不曾收过黑人。德沃夏克再三和院长交涉，甚至以辞职威胁，院长最终只好破例收下这个黑人女孩。这首黑人歌曲的旋律被德沃夏克运用在了《自新大陆交响曲》的第二乐章中。另外，德沃夏克还运用了印第安人的著名史诗《海华沙之歌》中的部分元素，他把印第安歌曲、黑人民歌和自己作为捷克人旅居美国的思乡情绪融汇在一起，创作了这首极其感人的思乡曲。这首交响乐的第三乐章是谐谑曲，采用复三部曲式结构，两个主题相映成趣，充满生气。第四乐章是快板，奏鸣曲式，在辉煌的高潮中结束了全曲。

第三节　如何鉴赏中国舞蹈作品

本节主要鉴赏中国的舞蹈作品，以中国第一部最成功的大型芭蕾舞剧《红色娘子军》为例。芭蕾舞由欧洲传到中国，通常人们认为1581年意大利艺术家们在法国演出的名为《王后芭蕾舞》的喜剧作品标志着芭蕾舞的诞生。意大利的舞蹈家之所以在法国的宫廷演出，是因为当时意大利佛罗伦萨的公主嫁给了法国的国王，成为王后，她邀请自己家乡的芭蕾舞团到法国去演出，因此意大利的芭蕾舞蹈家在法国宫廷演出了世界上第一部真正的芭蕾舞作品。

芭蕾舞表演的难度很高，中国把它民族化的第一部成功的大型芭蕾舞剧是《红色娘子军》。大家应该看过《红色娘子军》电影，这是谢晋导演的一部著名影片，而这台芭蕾舞剧正是取材于这部电影。1964年中央歌剧舞剧院芭蕾舞团对这部同名电影加以改编，并把它成功搬上了舞台，著名芭蕾舞表演艺术家白淑湘等人担任主演。剧情表现的是海南岛的中国工农红军娘子军连党代表洪常青救助了从恶霸地主南霸天的牢房里逃出来的贫

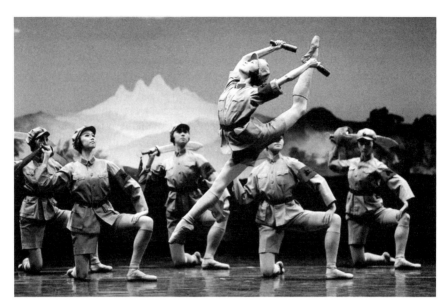

芭蕾舞剧《红色娘子军》剧照

农女儿吴琼花，指引她投奔革命，参加了红军。这部舞剧的创作者在艺术表现形式上充分利用了芭蕾舞自身的特点和舞蹈技巧，并结合了中国民族民间舞蹈的特色，创造出新的舞蹈语汇，成功地塑造了一批鲜活的舞台人物形象，为建构具有中国特色的芭蕾舞剧提供了成功的经验。其中"万泉河畔"这一片段的音乐与舞蹈都非常感人，它的歌曲至今还在传唱。自这部舞剧诞生之后，芭蕾舞艺术在我国迅速发展，并且与中国传统舞蹈相结合，涌现出一批大型现代题材芭蕾舞剧，一批优秀的芭蕾舞新秀在国际重大芭蕾舞竞赛中相继获得好成绩，标志着我国芭蕾舞艺术开始走向世界。

第四节 如何鉴赏外国舞蹈作品

本节主要介绍外国的舞蹈作品，以19世纪在俄国出现的《天鹅湖》为例。19世纪堪称芭蕾艺术的黄金时代，芭蕾舞的脚尖舞技巧、稳定性与外

开性的程式化动作日臻完善，逐渐形成了芭蕾艺术的意大利学派、法国学派和俄罗斯学派，出现了《吉赛尔》《天鹅湖》《睡美人》等一批闻名于世的优秀芭蕾作品。

《天鹅湖》取材于德国中世纪民间童话，故事

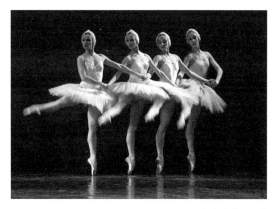

四只翩翩起舞的小天鹅

感人，舞蹈和音乐都十分精彩。该舞剧一方面遵循了19世纪浪漫主义舞剧的传统，另一方面又以树立新的舞蹈美学为目标，成功地创造了多层次多结构的编舞形式。在舞剧中，群舞贯穿女主人公性格发展的整个过程，被广大观众所喜爱，而其中四个小天鹅的舞蹈更是被各式各样的晚会多次搬上舞台。2016年杭州G20峰会的晚会，在杭州西湖景区举行，其中的《天鹅湖》选段格外令人瞩目，因为它不但是在水面上演出的芭蕾舞，而且运用了虚拟现实（VR）与增强现实（AR）等高科技手段，产生了令人震撼的演出效果。

《天鹅湖》中的四小天鹅舞

《天鹅湖》不但舞蹈动作非常优美，乐曲也十分精彩，由大名鼎鼎的柴可夫斯基作曲，大家耳熟能详。但1877年《天鹅湖》在莫斯科首演的时候，由于当时的导演非常平庸，无法真正理解柴可夫斯基的创作理念和意图，擅自对柴可夫斯基的乐谱进行了改动，导致演出效果非常糟糕。直到1895年，柴可夫斯基去世两年后，《天鹅湖》在彼得堡重新上演，这次演出的导演充分理解了柴可夫斯基的意图，演出最终大获成功，《天鹅湖》从此传遍了全世界，成为目前最受欢迎的芭蕾舞剧之一。相关统计资料表明，在中国广大观众中，知名度最高的芭蕾舞剧就是《天鹅湖》，受欢迎程度最高的芭蕾舞剧也是《天鹅湖》。

第十七章
如何鉴赏建筑园林

第一节　如何鉴赏中国建筑

本章我们将共同鉴赏建筑艺术和园林艺术。建筑艺术和园林艺术也可以统称为"建筑园林艺术",但是为了论述的方便,我们把它们分成两个部分。

大家出国旅游或在国内旅游的时候,往往都是在欣赏建筑和园林。比如去苏州,主要是在参观苏州的建筑和园林;去上海,参观豫园,也是在欣赏建筑和园林。当然,出国旅游更是如此。比如,去欧洲,往往要去法国参观凡尔赛宫和卢浮宫,一方面是看艺术藏品,另一方面是欣赏园林建筑。本节我们先来鉴赏中国的建筑。

1. 中国古代建筑艺术典型:北京故宫

中国古代的建筑,最有名的毫无疑问是北京的故宫。北京故宫是明、清两代的皇宫,于明代永乐四年(1406)始建,至今约有600多年的历史,明、清两代有24位皇帝在里面居住过。

北京的故宫建筑集中体现出封建专制政权色彩和儒家文化精神。前文曾提过北京有一条中轴线,是从现在的奥运村、亚运村开始,延续到北京最南端、现在正在兴建的北京第二国际机场——大兴机场。这条中轴线是以什么为标准的呢?就是故宫的三大殿。故宫的三大殿是北京的正中心,而且三大殿里面以太和殿最为重要,它是皇帝上朝的地方。除了中轴线之

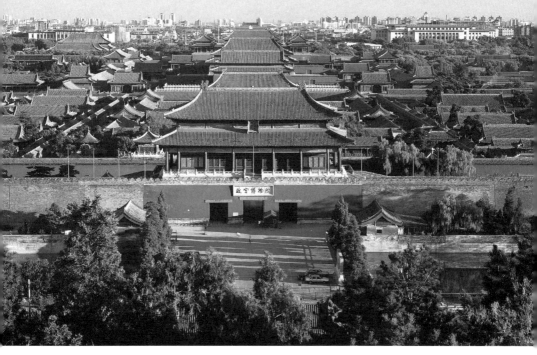

故宫全景

外,北京城还有一条横贯东西的长安街,与中轴线构成一个正东、正西、正北、正南的大十字架,而这个十字架的中心就是故宫,三大殿又正好处于故宫的最中心,它的南面是天安门、正阳门等等。这三大殿非常雄伟壮观,里面有很多木柱,这些木柱是从南方的森林里运过来的,都很高大、很雄伟。大殿建造在高高的平台上,皇帝上朝时高高地坐在上面。清晨,所有的朝臣穿过紫禁城广阔的大院,然后进到太和殿,匍匐跪在皇帝面前,不禁感到皇帝是多么地伟大,自己是多么地渺小,"君权神授""皇权至上"的感觉油然而生。

太和殿

故宫是一个封闭的建筑体系,它的四面都有坚固的城墙,城墙外还有护城河,四面开门,当大门紧闭时,故宫基本上是封闭的。在故宫这个大的建筑群中,有将近九千多间房屋,占地面积非常大。故宫建筑烙下了深刻的传统文化印记,比如它金碧辉煌的色彩,甚至它屋檐上的走兽数量也是有讲究的。在中国封建社会,什么等级的家庭屋檐上有多少个走兽是有严格的规定的。比如,作为皇宫的故宫屋檐上的走兽可以多达9个甚至11

第十七章 如何鉴赏建筑园林

个，而一般的官宦人家只能有 5 个或者 7 个，平民人家则只能更少。

故宫门钉

故宫的门钉也是非常讲究的，是 9 列 9 行，因为 9 在中国的传统文化里是个位数中最大的数字，而且 9 在中文里谐音长久的"久"，是最吉利的数字，而所有朝代的皇帝都希望自己的江山可以长久，自然会选用数字 9。中国传统小说《西游记》里，本来历经 80 难之后，唐僧他们就已经取到了真经，返回大唐东土时却又出现了问题，因为负责摆渡的大乌龟曾经委托唐僧代它请示佛祖何时能够超度，但是唐僧给忘记了，大乌龟生气之余，将他们全部沉入河里，经书也被打湿了，最终凑够了 81 难，取"九九归一"之义。显而易见，9 在中国传统文化里是个十分吉利的数字，因此故宫的门钉全部是 9 行 9 列。据说，故宫东北角有一个小门的门钉是 6 列 6 行，因为当年宫里的太监或者宫女离世之后，是不能享受经过 9 列 9 行门钉的大门的待遇的，人们要从这个小门把他们运出去。

故宫作为我国现存最大、保留最完整的宫殿式古建筑群，非常具有时代性和民族性，以直观形象的方式反映出深刻的历史文化内涵。而同样是皇宫，北京的故宫和法国的卢浮宫、凡尔赛宫截然不同；同样是陵墓，北京的十三陵和埃及的金字塔完全不同；同样是皇家园林，北京的颐和园和奥地利的皇家园林也完全不同。所以，建筑不仅仅是一堆房子，作为一门艺术，它是具有民族性和时代性的，而且有很深刻的文化内涵。故宫也是如此，600 多年来，在故宫统治中国的 24 位皇帝经历了或长或短的人生旅程，我国的大型电视纪录片《故宫》非常深刻地剖析了故宫的历史变迁和建筑艺术成就。

2. 中国现代建筑艺术典型：北京鸟巢与水立方

中国现当代建筑艺术的典型，就是 2008 年北京奥运会时修建的鸟巢和水立方，它们位于北京中轴线的北端。当年奥运会的主会场就是鸟巢。鸟巢是一个很大的体育馆，有 9 万多个座位，2014 年被评为中国当代十大建筑之一。奥运会的四台晚会，包括奥运会的开幕式、闭幕式，以及残奥会的开幕式、闭幕式，都在这里举行。鸟巢的设计是很特殊的，它是中外建

北京鸟巢

筑设计师们共同合作的产物。当初他们设计的时候，就故意把它做成一个鸟巢的形状，因为鸟巢意味着生命的孕育和发展。鸟巢采用了现代的建筑结构和建筑材料，并且把一些建筑装置结构有意地露在外面，但同时又规避了法国蓬皮杜艺术文化中心的建筑过于直白、粗陋的缺点。

巴黎蓬皮杜艺术文化中心

不妨将北京的鸟巢和法国的蓬皮杜艺术文化中心做一个对比。蓬皮杜艺术文化中心是法国艺术家们当年创新的成果，法国总统蓬皮杜在世的时候让他们建一个艺术中心，蓬皮杜总统去世以后，这个艺术文化中心便以他的名字来命名。设计师们有意地把一些结构和装置暴露在外面，现在很多家庭装修房子都要想办法把各种水管或者燃气管掩藏起来，而蓬皮杜艺术文化中心的设计师们却认为现代建筑既然离不开这些结构和装置，那为什么要把它们掩盖起来呢，不如干脆露在外面，于是今天我们看到的蓬皮杜艺术文化中心被各种管道严严实实地包裹起来。也正是因为如此，蓬皮杜艺术文化中心成了全世界非常独特的一个建筑。当然，人们对它褒贬不一，很多人认为设计师太过于粗陋地把各种管道放到了建筑物的外立面，破坏了建筑物的美感，我也持同样的看法。我认为虽然结构和装置（包括管道）很重要，但是把它作为整个建筑物主要的外观却是不合适的，至少破坏了它的美感。早在两千多年前，古罗马的建筑师维特鲁威就提出了建

筑的三条原则：首先要实用，其二要坚固，其三要美观。我个人觉得蓬皮杜艺术文化中心不够美观。鸟巢的设计师们既吸收了蓬皮杜艺术文化中心的一些设计理念，但同时又做了很大的改动，使建筑变得更加美观。也就是说，鸟巢的一些结构和装置虽然也暴露在外，但同时也遵循了古罗马设计师维特鲁威提出的三条重要原则：实用、坚固、美观，是当之无愧的当代著名建筑。

再来看看鸟巢旁边的水立方。鸟巢是国家的体育场，水立方是国家的游泳中心。水立方的造型也非常独特，采用了细胞排列组合和肥皂泡相结合的设计理念，这使得水立方就像一个个水泡，也像一个个细胞，甚至像一个个肥皂泡组合在一起，给人留下深刻的印象。因为水立方里是国家的游泳中心，所以这种设计非常合适。

鸟巢和水立方一东一西，分布在中轴线上。值得注意的是，鸟巢呈圆形，水立方呈方形，这种设计是有意而为之的，正契合"天圆地方"的中国传统文化观念。我国古人看到每天太阳从东方升起，从西方落下，以为天是圆的；而当他们面对茫茫的大海，看到天边有条地平线，或者来到沙漠到戈壁，也看到远远的前方有条地平线时，便认为地是方的。我国很多

北京水立方

的玉器（如玉琮）是外方内圆，古代的铜钱是外圆内方，北京天坛里的圜丘是在方形的场地上筑起一个圆形的台面，它们所体现的也都是"天圆地方"的传统文化内涵。

第二节　如何鉴赏外国建筑

这一节我们来介绍如何鉴赏外国建筑。外国的建筑也非常丰富，特别是欧洲。欧洲的古建筑都是用石头堆起来的，所以欧洲有一句俗话："建筑是石头垒成的历史书"，通过建筑可以看到国家与民族的兴衰。

欧洲的建筑有着悠久的历史，从总体来看，大致可以划分为以下几个阶段。首先是古希腊和古罗马的建筑，显示出古代人类建筑艺术的伟大成就。古希腊的雅典卫城一直保存到今天，经过了 2000 多年的演变，基本上保留了它原始的大致形状，特别是它的 64 根石柱，今天仍然耸立在那里，借此我们可以想象它当年壮观的场面。还有罗马斗兽场，虽然有一部分已经坍塌，但是仅从剩余的这一部分，我们就可以想象罗马斗兽场昔日的辉煌，甚至可以想象斯巴达克斯当年在这里斗兽时的场景。这可以称为欧洲建筑艺术的第一个阶段。

雅典卫城

欧洲建筑艺术的第二个阶段，是哥特式建筑（尤其是哥特式教堂）盛行时期。著名的巴黎圣母院就是典型的哥特式教堂，它是哥特式建筑的代表作品，也被认为是世界建筑史上的一个奇观。巴黎圣母院建于 12 世纪，位于法国巴黎的塞纳河畔。整个教堂呈十字架形状，我们现在去参观，往往是从它的后花园进去，而它的正面是非常壮观的高耸入云的尖塔。这种高耸入云的尖塔就是哥特式教堂的显著标志和典型特点，它让人们仰望蓝天。天主教与基督教强调由于原罪，人生下来就要受苦，而要摆脱这种痛苦，就必须信教，如此才能在死后进入天国。哥特式教堂高耸入云的尖塔可以让人们仰望蓝天（天国），虔心信教。巴黎圣母院墙面有许多彩绘玻璃窗，尤其是玫瑰花窗，尺寸巨大。这些玻璃窗上彩绘着圣经人物和故事，

巴黎圣母院玫瑰花窗

巴黎圣母院

整个天花板上也全是彩绘的圣经故事,教堂中间是基督耶稣的巨幅画像。这和我们故宫的藻井是完全不同的,故宫的藻井上基本都是龙的形象,因为在中国漫长的封建社会,皇权至上,真龙天子至高无上。而欧洲中世纪是神权至上,基督耶稣至高无上,所以巴黎圣母院的天花板上都是耶稣基督的肖像。从这一点我们不难看出,建筑体现着社会文化与历史内涵。除

了巴黎圣母院，莫斯科的克里姆林宫也可以归为哥特式教堂，只不过一个是天主教建筑，一个是东正教建筑而已。

欧洲建筑的第三个阶段是巴洛克建筑艺术阶段。巴洛克建筑非常壮丽、宏伟，今天罗马教皇所在地——梵蒂冈的圣彼得大教堂，就是典型的巴洛克建筑。圣彼得大教堂是一座带有世俗风格的宗教建筑，也是最杰出的意大利文艺复兴建筑，是世界上最大的教堂，建于1506—1626年间，前后花了将近120年时间才最终完成。该教堂占地2.3万平方米，可以容纳6万人。从圣彼得广场入口处眺望，圣彼得大教堂极其富有气势，整座教堂的外墙都用花岗岩砌成，给人以一座坚固、庄严、神圣的形象。教堂最突出的是其大穹顶，是由"文艺复兴三杰"之一的米开朗基罗1547年设计的，

罗马圣彼得大教堂广场

大穹顶的底座是一圈成对的壁柱，它们同上面的穹顶相呼应，增强了建筑的稳定感，也使其显得更加富有气势。

欧洲建筑的第四个阶段是洛可可建筑艺术，非常强调装饰，风格柔美，这一点在凡尔赛宫里体现得非常明显。

欧洲建筑的第五个阶段是包豪斯建筑艺术阶段。包豪斯是德国的一所综合性设计学校，也是世界上第一所完全为发展现代设计教育而建立的学校，教学和实践活动涉及建筑、平面设计、产品设计、绘画、雕塑等领域，强调技术与艺术的统一，主张适应现代大工业生产和生活的需要。也因此，包豪斯设计实际上是一种现代主义设计。建筑设计在包豪斯整个设计中具有十分重要的地位。包豪斯建筑设计重视功能、技术和经济效益，具有鲜明的现代主义建筑风格，其校舍是典型代表，由德国著名建筑师（也曾是包豪斯学校校长）格罗彼乌斯设计。1933年希特勒上台后，包豪斯学校的很多教师被迫逃往美国。实际上，包豪斯所代表的现代主义建筑风格后来是在美国得到了大的发展，特别是在芝加哥这座大城市，有很多包豪斯风格的现代主义建筑。"9·11"事件中被撞坏的纽约两幢世界贸易大厦也是典型的包豪斯风格的现代主义建筑，完全用钢筋混凝土修建而成，有100多层。以前去纽约参观，可以坐电梯直接到达大厦楼顶，看到纽约全城的景致。这个建筑在大风中会有轻微的晃动，但是人根本感觉不到，因为它的摆动幅度很小，已经提前设计好了。

美国流水别墅

欧洲建筑的第六个阶段是当代有机建筑阶段。"有机建筑"的概念是美国建筑师协会主席赖特提出来的，他认为一座好的建筑不应当是强行安插进去的，而是应当同周围环境融为一体，就如同一棵树、一个蘑菇从地里长出来一样，同周围环境十分协调。赖特本人在20世纪30年代设计的著名建筑流水别墅就是一个典范。这座建筑是美国匹兹堡一位富商委托赖特设计的，原本其地基有一层一层的石板，还有一个瀑布，按照过去的建造惯例，肯定首先要砸掉石板，堵住流水，赖特却反其道而行之，不但不砸掉石板，堵住流水，反而在石板上盖起了别墅，并且让瀑布继续在别墅下方流淌。这样不但保护了环境，而且居住者在流水声的陪伴下入眠也是十

分惬意的事情。毫无疑问，流水别墅已经成为一座著名的世界级建筑。另外一座大家公认的有机建筑就是澳大利亚的悉尼歌剧院。人们常说悉尼歌剧院像帆船的白帆，也像白色的贝壳，还像纯洁的白荷花，显然，白帆、贝壳与白荷花都离不开水，而悉尼歌剧院就坐落在大海边上，可见这是一座典型的有机建筑。

第三节　如何鉴赏中国园林

园林艺术和建筑密切有关，可以与建筑一起鉴赏，也可以独立鉴赏。在世界园林三大体系中，我们中国园林是其中之一。第一大体系，是以法国园林为代表的欧洲园林体系；第二大体系，是以埃及为代表的阿拉伯园林体系；第三大体系，是以中国为代表的东方园林体系。至于亚洲的日本园林，既有东方园林的特点，又吸收了西方园林的许多特点，风格独特。这三大园林体系各有自己的特点：

首先，欧洲园林有各种各样几何形的草坪和花园，例如正方形、长方形、圆形、椭圆形或者菱形等形状的草坪和花园，所以大家去欧洲园林参观的时候，常会看到这种几何形的图案。不管是法国的凡尔赛宫、卢浮宫，还是奥地利的皇宫，甚至远至北欧瑞典首都斯德哥尔摩的王宫，都是这种几何式的欧洲园林。这种几何形的图案，成了欧洲园林的显著特征。

其次，阿拉伯园林的特点是每个十字路口都有一个喷泉。我曾经就这一点请教过北京大学的一位阿拉伯文化专家，他回答我说，因为大多数阿拉伯国家都非常缺水，而如果一个人家里的喷泉经常在喷水，就说明这家人非常富有，因此阿拉伯园林总是要在十字路口设一个喷泉。

最后，中国园林作为东方园林的代表，有自己独特的审美追求和艺术风格。中国园林最大的特点是追求一种诗情画意的意境。如果再细分一下，中国园林又可以分为两大体系：北方的大型皇家园林和南方的小型私家园林。北方的大型皇家园林包括我们今天熟知的颐和园、圆明园、故宫的后

花园、北海公园,甚至承德的避暑山庄等等。南方的小型私家园林大多是达官贵人自己出钱修建的。由于北方的大型皇家园林是皇家修建的,可以动用全国的人力、财力、物力,"普天之下莫非王土,率土之滨莫非王臣",所以大型皇家园林都修得非常宏伟且富丽堂皇。而南方的达官贵人不可能有皇家那么大的人力、物力、财力,因此其园林一般修建得小巧玲珑。如苏州的四大名园——拙政园、沧浪亭、留园、狮子林,还有上海的豫园等等,更加注重诗情画意,素有"江南园林甲天下"的美誉,在狭小的景致中充分利用各种环境因素。比如园林的入口处往往有一堵照壁,挡住人们往里看的视线,同时里面还有很多假山和小径,让人曲径通幽。当然,作为中国园林,北方的大型皇家园林和江南的小型私家园林也存在共同之处,比如,园林中往往都有亭、台、楼、阁、廊、榭、堂等建筑,而这些是外国园林所没有的。

1. 北方大型皇家园林:北京颐和园

北京的颐和园堪称北方大型皇家园林的代表,始建于 1750 年,后来又经过多次翻建。北方的大型皇家园林宏伟壮观,颐和园也不例外。颐和园里有很多美学创意,我的老师宗白华先生曾经用六个字来概括:"借景、分景、隔景"。根据这六个字,我们共同来体会颐和园的美学创意。

第一是"借景"。颐和园已经很大了,但是在修建颐和园的时候还是有意将园外风光给"借"了进来,进一步扩大了颐和园的观赏视野。我们站在颐和园的鱼藻轩(当年慈禧太后囚禁光绪皇帝的地方)向西眺望,可以望见颐和园外的玉泉山和香山。玉泉山是当年粉碎"四人帮"的中央军委所在地,叶剑英元帅和邓小平同志等人正是在玉泉山策划了粉碎"四人帮"的行动。著名的"燕京十景"之一"西山晴雪",就是雪霁天晴时站在颐和园的鱼藻轩往西看,西山的雪景仿佛就在你的眼前,但其实它仍是在很远的西山。这一景致是借景的佳例。中国园林美学的"借景",扩大了视野,增加了审美空间。

第二是"分景",颐和园里有一个长廊,可以让游人遮阳躲雨,也可以

颐和园万寿山

供游人坐下来休息，长廊建筑上还绘有许多人物故事、山水花鸟等彩画供游人欣赏。但是，除此之外，长廊其实还有一个最主要的美学功能——"分景"，也就是把颐和园分成了以昆明湖为代表的湖区和以万寿山为代表的山区。当人们在颐和园游玩时，可以在长廊上边走边看，左顾右盼，游山玩水，两边的景色一览无余。

第三是"隔景"。颐和园中有个"园中之园"，叫谐趣园，是用围墙隔出来的。前文介绍过中国园林自身可以分为两大体系，一个是北方的大型皇家园林，颐和园是其代表，另一个是南方的小型私家园林。当年乾隆皇帝游江南时，对江南园林赞赏不已，于是后来便在颐和园中修建了谐趣园这个"园中之园"。谐趣园完全是按照江南小型私家园林的风格建造的，甚至里面的植物也尽量采用南方的，比如垂柳，可以一直垂到水面上，意图再现江南的风光。

谐趣园

颐和园无疑是我国园林艺术的瑰宝，既闻名国内，也享誉世界。

2. 南方小型私家园林：苏州拙政园

苏州四大园林之首的拙政园位于苏州城东北，建于16世纪的明代，其

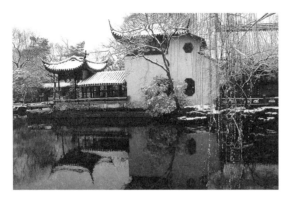

拙政园香洲

名出自晋代文学家潘岳的名句："此亦拙者之为政也"。拙政园由东部、中部、西部三个部分组成，是典型的江南小型私家园林。

首先，它具有自然美。它有湖泊，种有荷花，甚至养了些野鸭。园林里还种有各种花草木林，充分展现出自然之美。

其次，它具有建筑美，即前文提到的亭、台、楼、阁、廊、榭、堂等等。这些建筑体现出我们中华民族的审美情趣。

最后，它尤其能体现一种文化美。中国古典园林往往大量采用楹联、匾额、碑刻、书画题记等等。如拙政园现有一块大匾，上刻"志清意远"四个字，取古人诗词"临水使人志清，登高使人意远"之意。湖边一座建筑取名为"与谁同座轩"，更是直接来自宋代苏轼的名句："与谁同座？明月、清风、我。"这些匾额充分体现出文化美。中国园林意在营造一种诗情画意的环境，让人在园中感受到中华文化的博大精深，所以游览园林最能陶冶人的性情。

第四节　如何鉴赏外国园林

前文曾提到欧洲的皇家园林是以法国园林为代表。凡尔赛宫是法国著名的园林，建于1661—1756年之间，前后花费了近百年的时间。它位于巴黎西南郊，占地1500公顷，面积相当于当时巴黎市区的四分之一。凡

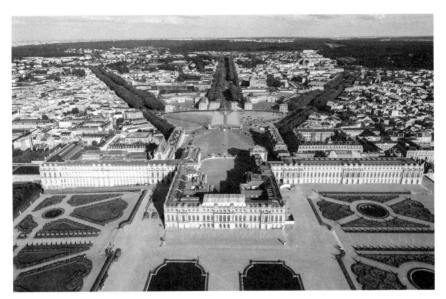

俯瞰凡尔赛宫

尔赛宫是由皇宫和大花园两个部分组成,当年路易十三和路易十四都曾经在这里居住过。

凡尔赛宫的大花园是欧洲园林的代表,十分讲究对称和几何图形。欧洲园林最显著的特点就是强调几何图形,凡尔赛宫是一个典型的例子。在凡尔赛宫的大花园里,有一条长达3公里的中轴线,所有的草地都是呈几何形状,有的是圆形,有的是长方形,有的是菱形,它们共同构成了十分宏伟壮观的凡尔赛宫大花园。除了林荫大道,凡尔赛宫花园的网状道路都是笔直的,次要的小路也分别组成不同的几何形图案。就连树木花草,也精心修剪成几何形状,有的如同一个方块,有的如同一个圆球。凡尔赛宫大花园正是通过一系列几何形的草地、苗圃、树木、花坛等等,产生了对景、衬景等景观效果,充分体现出欧洲园林的特色。

第十七章　如何鉴赏建筑园林

第十八章
艺术鉴赏力的培养与提高离不开美育和艺术教育

第一节 艺术教育是美育的核心与主要途径

1. 美育：从席勒到蔡元培

我们今天的教育方针强调德智体美全面发展。其中，美育的核心与主要途径是艺术教育。美育在西方和中国都有着非常悠久的传统。在西方，两千多年前古希腊的柏拉图和亚里士多德就非常重视美育，柏拉图甚至在他的著作《理想国》中，要求将很多艺术门类的艺术家赶出他的理想国，包括喜剧和悲剧艺术家，理由是他们的作品时而令人大笑时而令人啼哭，不适合美育，因为美育应该培养人的高尚情感，柏拉图只愿意在理想国中留下音乐家。亚里士多德在这个方面则表现得客观一些，他认为所有好的艺术作品都会给人以积极的影响，当然不好的艺术作品也会给人以消极的影响。在中国先秦时期，孔子、孟子也非常重视美育和艺术教育。孔子曾经提出："兴于诗，立于礼，成于乐。"其中的"诗"和"乐"就是我们所说的文学艺术，但孔子不是就艺术而谈艺术，而是把文学艺术作为培养与塑造人的人格的重要途径，是从这一高度来看待"诗"与"乐"的。

虽然东西方在两千多年前都开始了美育，但是"美育"这个概念直到18世纪才正式出现。德国著名思想家、哲学家和美学家席勒在《美育书简》中，第一次提出了"美育"的概念，美育即审美教育。他认为在人身上有两种冲动，第一种叫"感性冲动"，第二种叫"理性冲动"。感性冲动即人的生理需要，比如人需要吃喝拉撒睡。在这一方面，人是被动的，饿了就

要吃饭，渴了就得喝水，所以感性冲动对人是有强迫性的。而理性冲动对人也有强迫性，比如人需要遵守各种社会道德规范、法律法规甚至家庭的规定。这些规定对人而言都是强制性的，假设一个学生早上八点要上课，他必须早早地起床，不然将会迟到，受到老师的责罚。席勒认为，在现代社会中，人的感性冲动与理性冲动越来越强烈，而且被分裂开了。完美的人性，应该是它们二者和谐统一，这就需要有第三种冲动即"游戏冲动"来作为桥梁。所谓"游戏冲动"，就是广义上的游戏，即自由自主的活动。席勒认为艺术就是一种自由自主的活动。的确如此，人们在看电影、参观美术馆时是无人强迫的，会自己花钱买电影票去看电影，买剧院门票去看戏。席勒认为只有在这种游戏冲动下，人才是完全自由的，既可以克服感性冲动从自然的必然性方面强加给人的限制，又可以克服理性冲动从道德的必然性方面强加给人的限制。

西方近代美育理论的发展，对20世纪初期的中国产生了很大影响，许多知识分子为了在中国普及美育，贡献出毕生的精力，其中最重要的人物是蔡元培先生。蔡元培作为一个大教育家，非常重视美育。他在担任国民政府教育总长和北京大学校长期间就提出要德智体美全面发展。蔡元培最先将音乐引进大学教育，在北大成立了音乐传习所，培养出冼星海这样的人才，还聘请了萧友梅、刘天华等著名的音乐家作为教师。与此同时，蔡元培先生还在北京大学成立了画法研究会，请到了徐悲鸿等一批著名艺术家作为教授。更可贵的是，蔡元培先生提倡把戏曲引进校园，特别是把当时刚刚出现不久的电影也引进校园。蔡元培先生有一句名言："以美育代宗教"，他非常敏锐地意识到美育和艺术教育在培养全面发展的人这一方面具有其他教育不可替代的作用。宗教作为人的一种信仰，在西方和阿拉伯国家受到人们的虔诚信奉，但中国不像其他国家那样拥有国教，而是所有的宗教都可以平等发展。蔡元培先生认为应该以美育代替宗教，因为从某种意义上来说，人是需要精神家园的，而文学艺术在一定程度上可以成为人们的精神家园。人们可以从文学艺术中领悟生命的真谛，感受生命的意义，得到真善美的熏陶。

2. 美育和艺术教育在当代社会的重要意义

在现当代社会中，随着生产的发展与科技的飞跃，人们的生活和工作节奏加快。现在的年轻人从早到晚都在忙碌，精神压力倍增，而且现当代社会中物欲横流，人们的心理忧患也在不断地增加。曾经当过十年文化部长的孙家正同志在一次讲话中谈道："人在饥饿的时候只有一个烦恼，在吃饱以后会遭遇无穷的烦恼。"孙家正同志的这番话非常精彩，人饥饿时的烦恼只有一个，那就是饿。但是当人吃饱以后，就会遭遇无穷的烦恼，因为人会有各种追求，尤其是人的物质追求容易满足，但人的精神追求却很难得到满足。孙家正同志还有一句名言："我当了十年的文化部长，还有一点体会最深刻：艺术是细雨润无声的熏陶。"孙家正同志的这个体会非常重要，艺术并不是立竿见影地改变一个人的人生观、世界观、价值观，而是细雨润无声的熏陶，需要通过长期的美育和艺术教育才能有所体现。若一个人从幼儿园、小学、中学，一直到大学始终受到艺术的熏陶，必定会对他的成长产生巨大的影响。所以在现当代社会，接受美育和艺术教育成为人们自身迫切的愿望，与此同时，人们也对美育和艺术教育提出了更高的要求。

现当代艺术教育可以分成两个部分：第一部分是专业的艺术教育，即狭义的艺术教育；第二部分是广义的艺术教育，即美育。

专业的艺术教育，或称狭义的艺术教育，在我国改革开放以后获得了长足的发展。以前全国只有几十所专业艺术院校，但改革开放以后，除了原有的几十所艺术院校以外，各个综合性大学和理、工、医、农大学都纷纷建立了艺术学院或艺术系。比如北京大学，自蔡元培先生任校长以来，就有美育和艺术教育的传统，但是因为50年代教育"一边倒"，在向苏联学习期间就把艺术教育中断了。直到20世纪80年代后半期，北京大学才恢复了艺术教育，建立了艺术中心。我在1990年开始担任北京大学艺术中心主任。在艺术中心的基础上，1997年我们成立了艺术学系；直至2006年，才又在此基础上成立了艺术学院。其他高校也大体相同。如今，全国很多综合性大学和理、工、医、农大学，以及师范大学都拥有了艺术院系，培养自己的专业学生，从本科的学士到硕士、博士，甚至博士后。特别是

2011年国务院学位委员会和教育部把艺术学升格成为一个独立的门类，下辖艺术学理论等五个一级学科之后，我国的专业艺术教育更是发展迅速。

但是，艺术教育还有另外一个任务，那就是美育，也就是广义的艺术教育，面向全校所有的学生。早在1990年担任北京大学艺术中心主任时，我就向学校写了一份报告，建议北京大学所有的学生，不论是理、工等理科专业，还是中文、经济、法律等文科专业，必须修满至少两个学分的艺术课程，即一门艺术课，才能获得北京大学的毕业证。我的理由非常简单，因为北京大学培养的是有文化的知识分子。知识分子可能会是某一个行业的专家，但是未必具有很好的人文修养。而人文修养中一个很重要的部分就是艺术修养，所以广义的艺术教育对于所有的大学生而言都十分重要。新时期我国美育起步十分艰难，与许多学校一样，北京大学的美育与艺术教育也是在无编制、无经费、无场地的"三无"状态下艰难跋涉，终于在将近二十年的艰苦努力之后成立了艺术学院，同时担负起专业艺术教育与广义艺术教育（即美育）两副重担。

在广义的艺术教育即美育中，普通学生学习艺术并不是为了今后从事艺术工作，而是将它作为人文修养中很重要的组成部分。因为以后不管从事何种职业，我们总是或多或少地会接触到艺术，比如说看电影、听音乐、读小说、参观美术馆等等，都是在接触艺术，所以艺术鉴赏力的培养与提高对每个人来说都是十分重要的。正因为如此，北京大学广义的艺术教育即美育的重点是提高全校大学生的审美鉴赏力。这主要是从以下三个方面来实施的：第一个方面是开设全校艺术类通选课，我们先后开设了上百门艺术类通识课或者选修课。我本人在北京大学最大的教室（可以容纳500人）讲授了20年的"艺术概论"课程，每次上课均座无虚席，不少学生站着听，各院系听过我课的学生总计超过两万人，我也先后两次被北大学生自发投票选为"北京大学十佳教师"。第二个方面是组建学生艺术团，比如北京大学先后成立了合唱团、舞蹈团、民乐团、交响乐团等，学生们在老师的指导下利用课余时间排练演出，多次在国内外大赛中获奖。与此同时，北大学生艺术团也培养出不少人才，中央电视台春晚主持人撒贝宁就是北

大学生合唱团的特长生，李思思是北大学生舞蹈团的特长生。而朱军则是成名之后来北大攻读艺术专业硕士，经过几年艰苦努力，终于拿到了MFA（艺术硕士）学位。第三个方面是举办全校性艺术讲座，深受广大学生欢迎。我们曾经先后请到已故的著名音乐家李德伦、著名电影艺术家谢晋等艺术家为全校学生做讲座，广大学生受益匪浅，终身难以忘怀。

第二节 艺术教育的作用与特点

1. 艺术教育的作用

艺术教育具有审美认知、审美娱乐和审美教育作用。

关于审美认知作用，孔子曾经提出："诗可以兴，可以观，可以群，可以怨。迩之事父，远之事君，多识于鸟兽草木之名。"在这里，孔子谈到了艺术的两个作用：一个是认识自然，一个是认识社会。认识自然就是多识于鸟兽草木之名，而更重要的是认识历史，认识社会。艺术的认知作用对于青少年的成长大有好处，通过欣赏艺术作品，可以学到历史、地理、文化乃至科学技术等各方面的知识。比如电影《侏罗纪公园》，表现了几千万年前就已经灭绝的恐龙是如何再现于世的：当年有一只蚊子叮了一口恐龙，恐龙血就保存在蚊子腹中，这只蚊子飞到一棵树上去休息，正好树上滴下一滴松脂落在了蚊子身上，将其包裹，就成了我们今天所见的琥珀。美国科学家找到这颗琥珀后，打开琥珀取出了蚊子，提取了恐龙的基因，最终再造出了恐龙。通过观赏这个影片，孩子们就能够知道什么是基因。若是在课堂上讲解基因这一章节，恐怕需要费很大的工夫，孩子们才能明白，而影片则能以非常生动形象的方式给青少年介绍基因及其巨大作用。所以，艺术的审美认知作用是很重要的。中小学的历史、地理课程其实也可以通过形象的艺术教育方法，以图片、动画、视频等方式展示给学生，他们将很快地记住课本知识。

艺术教育的第二个作用是审美娱乐作用。每个人欣赏艺术，往往首先

是从审美娱乐出发。比如看一部电影，是因为电影好看才会选择观看，而不是因为想受教育而去观看。审美娱乐是人们进行艺术欣赏最直接的目的。曾任美国心理学协会主席的人本主义心理学家马斯洛提出了一个重要的概念"高峰体验"，意指一种发自心灵深处的战栗、欢欣、满足、超然的情绪体验。在这种时刻里，人会感受到强烈的幸福、狂喜、顿悟、完美。高峰体验尤其存在于人的高级精神活动之中，也就是人处在最佳状态的时候并感受到最高快乐的实现。当我们听到一首非常好听的乐曲、看到一部非常优秀的作品，完全陶醉在这部作品之中时，就是处于高峰体验状态。这种审美活动中的高峰体验实际上是通过自我证实而达到审美的最高境界。

艺术教育的第三个作用是审美教育作用。艺术的审美教育作用是客观存在的，但又不同于其他的教育。其他教育大都需要通过课堂传授和理论学习，受众才能够获得知识，而艺术的审美教育则不然。关于艺术审美教育的几个特点，我们将在下面专门阐述。

2. 艺术审美教育的三大特点

艺术审美教育不同于德育与智育，具有自身的特点。从总体上讲，艺术审美教育有三大特点：

第一是"寓教于乐"，它并不是枯燥地说教，而是让人在娱乐中不知不觉地接受教育。比如爱国主义教育如果通过诗词或电影来进行，可能效果会更好。实际上，诗词里有很多爱国主义教育内容，例如陆游的《示儿》："死去原知万事空，但悲不见九州同。王师北定中原日，家祭无忘告乃翁。"又如岳飞的《满江红》："怒发冲冠，凭栏处，潇潇雨歇。抬望眼，仰天长啸，壮怀激烈。"还有文天祥的诗歌等等，都是爱国主义教育绝好的素材。一个人如果从小熟记这些诗词，那这些诗词的内容就会像血液一样在他体内流动，自然而然地成为其生命的组成部分。很多电影都可以对我们进行爱国主义教育，比如在鉴赏中国电影这一章节谈到的电影《林则徐》，类似这样的影片毫无疑问可以对我们进行爱国主义教育，但这种教育是在娱乐之中来完成的，是一种自由、自主的活动。

艺术审美教育的第二个特点是"以情感人"。"以情感人"是艺术审美教育最大的特点，而且是艺术审美教育之所以能发挥独特作用的原因。有一个关于俄国著名音乐家柴可夫斯基和伟大作家列夫·托尔斯泰的故事：1876年，列夫·托尔斯泰作为一个声名显赫的大作家去参观音乐学院，音乐学院安排他听了当时一个年轻人即柴可夫斯基写的曲子，曲子中的一段可以独立形成一个作品，即《如歌的行板》。年老的列夫·托尔斯泰听完这首乐曲后，满眼都是泪水，他说他从这首乐曲中听到了俄罗斯人民痛苦的呼喊。这首乐曲非常感人，正如列夫·托尔斯泰所说，它显示了俄罗斯人民的苦难。前文提及19世纪是俄国沙皇统治最黑暗、经济最落后、政治最腐败的年代，但也是俄罗斯文学艺术最璀璨的时代，在文学、戏剧、音乐、美术、舞蹈甚至文学理论领域都出现了许多大师和优秀的作品。一个年轻人的音乐作品让一位老人流下泪水，这印证的正是艺术审美教育的第二个特点"以情感人"。

《如歌的行板》

艺术审美教育的第三个特点是"潜移默化"。艺术审美教育不可能一蹴而就，并非今天看一部电影，明天就能改变你的世界观。但是如果长年累月地接受熏陶，确实会对我们的世界观、人生观、价值观产生巨大的影响。所以，对青少年进行美育和艺术教育是十分重要的。美育和艺术教育又包括了学校教育、家庭教育和社会教育，这几个方面我们都应加强。要想培养孩子们的审美鉴赏力，需要家庭、学校和社会共同努力。在学校，我们要开设很多艺术类的必修课和选修课；在社会上，我们要大量修建和开放博物馆、艺术馆、剧院、音乐厅；在家庭里，我们的父母要有意识地培养孩子们正确的审美观，让他们多去阅读、欣赏经典作品，这对他们未来的成长具有十分重要的意义。

第三节　艺术教育的任务与目标

广义的艺术教育即美育，主要有三个任务和目标。

1. 普及艺术基本知识，提高人的艺术修养

我们之所以要开设如此多的艺术鉴赏课程，讲解如此多的艺术鉴赏知识，就是要让大家根据自己的兴趣选择鉴赏内容，这样不仅普及了艺术的基本知识，又可以帮助大家更深刻地理解艺术内涵。比如"艺术概论"和"艺术鉴赏导论"这两门课程，就通过讲解五大门类、十六种艺术样式，给大家介绍了每一种艺术样式的艺术语言、艺术形象和艺术意蕴，帮助大家提高艺术鉴别能力和鉴赏能力。每门艺术都有自己独特的语言，也有自己独特的鉴赏方式，我们要不断地熟悉和掌握各门艺术独特的语言和鉴赏方式，这样才能真正获得艺术美的享受。

2. 健全人的审美心理结构，充分发挥人的想象力和创造力

很多教育家非常重视审美教育和人文教育，北京大学的老校长蔡元培先生就是如此。我国著名的物理学家钱学森先生，晚年一直孜孜不倦地探索如何培养创新型人才，他得到的结论之一就是"科学和艺术一定要结合起来，才能培养创新型人才"。美国哈佛大学的校长尼尔·陆登庭在北京大学百年校庆发表演讲时，谈到了21世纪全世界高等教育面临的主要挑战和问题，他首先提到了"人文艺术学习的重要性"。作为哈佛大学的校长，他着重指出哈佛大学之所以十分重视人文艺术教育，是因为人文艺术教育既有助于科学家鉴赏艺术，又有助于艺术家认识科学，还能帮助我们发现和理解没有这种教育可能无法掌握的不同学科之间的联系。可见，尼尔十分重视审美教育和人文教育。美国著名的物理学家、诺贝尔奖得主格拉索在回答"如何才能造就优秀科学家"的问题时，认为包括艺术在内的多方面的学问可以提供广阔的思路，例如多读小说可以帮助提高人的想象力，在艺术创作和艺术鉴赏这种自由的精神活动中，人的创造力可以得到充分的发挥。可见，我们的教育家、科学家都非常重视通过艺术教育来充分发挥人的想象力和创造力。

3. 陶冶人的情操，培养完美的人格

历代思想家、艺术家都非常重视艺术对人格的培养、对情操的陶冶。作为美育的艺术教育，正是通过以情感人、以情动人的方法陶冶人的情操，美化人的心灵，使人进入更高的精神境界，成为一个具有高尚情操的人。这既是一个人获得全面发展的保障，也是社会实现全面进步的基础。正是在这种意义上，我们认为培养和提高人的艺术鉴赏力，对全民族精神素养的提高和高雅人文精神的继承有不容忽视的意义和作用。

后记

这门"艺术鉴赏导论"和过去的"艺术概论"应该说是两门姊妹课程。"艺术概论"的特点以理论为主,用很多作品作为例子来阐述这些艺术理论;而"艺术鉴赏导论"这门课的特点则恰恰相反,它是以作品为主,在艺术作品之中讲理论。所以前者是以艺术理论为主,后者是以艺术作品为主。

从总体上讲,这门"艺术鉴赏导论"课程的主要目的是帮助大家培养和提高艺术鉴赏力。我们在课程中谈到,培养和提高自己的艺术鉴赏力非常重要,因为艺术修养是人文修养的重要组成部分,一个人有没有文化修养,首先要看他有没有艺术修养。文学、艺术作为人类精神的家园,对每个人来说都十分重要与必要。事实上,一个人不管从事什么职业,总是要看电影、读小说、听音乐、参观美术馆,或多或少都要参与艺术活动。

"艺术鉴赏导论"这门课程就是旨在通过和大家一同鉴赏中外古今大量的艺术作品,帮助大家培养和提高艺术鉴赏力。课程中和大家一同鉴赏了中外经典电影,包括中国百年电影史上的优秀作品、美国好莱坞百年电影史上的经典作品、西方现代主义电影中的经典作品等等;当然还有中外经典戏剧作品、中外经典音乐作品、中外经典舞蹈作品、中外经典美术作品及中外经典建筑园林艺术作品等等。通过这些具体例证,我们可以学习如何真正鉴赏这些优秀的经典作品,如何培养自己的艺术鉴赏力。这门课主要是针对在校的大、中学生,同时也针对社会上爱好艺术的青年。作为姊妹课程,我们可以先学习"艺术概论",自己用"艺术概论"中学到的方法进行艺术鉴赏;也可以从"艺术鉴赏导论"入门,先对经典作品有初步的认识和了解,再去学习"艺术概论"课程里的基本知识,即先实践后理论、

先入门后提高。这也是一个很好的办法。总而言之，希望大家通过"艺术鉴赏导论"这门课培养和提高自己的艺术鉴赏力。

"艺术鉴赏导论"对于我自己来说也非常重要。我们这一代人经历比较坎坷，先后经历过"文化大革命"、上山下乡和改革开放。文学艺术对于我来说，就是终身的精神家园，特别是在上山下乡非常艰苦的岁月里，我们住在农村的一个粮仓里，物资生活与精神生活都十分贫乏，几乎没有任何娱乐活动。我们偷偷从城里带了一些小说到乡下去，我正是在农村当知识青年那段时间偷偷读完了列夫·托尔斯泰的三部曲，即《安娜·卡列尼娜》《复活》和《战争与和平》，以及其他许多中外著名经典作品。正是这些文学巨著给了我精神的力量，给了我生活的勇气，让我在上山下乡那么艰苦的岁月里能够挺过来，而且帮助我考上了北京大学。我觉得所有的文学艺术不但能给予人们知识，更重要的是能给予人们力量，它就像一盏明灯，照亮人们生活的道路，使人们感到生活非常有意义，最终成为人们生活的动力，这是我真切的体会。正因为如此，多年来我一直有写作一本普及版艺术鉴赏的冲动与愿望，希望大家在学完这门"艺术鉴赏导论"课程后也会有同我一样的体会和感受。

感谢北京超星视频公司的课程团队，在三年前的炎热夏季利用暑假期间，花费两周时间在北京专门为我录制了这门课程的视频。最近听说虽然我的这本书尚未出版，但是依据我讲课稿录制的这门通识课程的视频已经被全国500多所高校采用，而且这门"艺术导论"（即"艺术鉴赏导论"）课程也在2017年被评为第一批国家精品在线开放课程。此外，还要感谢我在重庆大学美视电影学院的两位研究生宋晓文和刘梦余，为我的这本教材做了大量的准备与整理工作。尤其是要感谢北京大学出版社王明舟社长、张黎明总编辑和责任编辑谭艳，为我们这套丛书当然也包括我这本书付出了许多心血。希望我们这套艺术鉴赏丛书能够为我们国家高等院校的美育和艺术教育作出一点贡献，是为后记。

<div style="text-align:right">

彭吉象

2018 年 9 月

</div>

《艺术鉴赏导论》教学课件申请表

尊敬的老师，您好！

我们制作了与《艺术鉴赏导论》配套使用的教学课件，以方便您的教学。在您确认将本书作为指定教材后，请您填好以下表格（可复印），并盖上系办公室的公章，回寄给我们，或者给我们的教师服务邮箱 907067241@qq.com 写信，我们将向您发送电子版的申请表，填写完整后发送回教师服务邮箱，之后我们将免费向您提供该书的教学课件。我们愿以真诚的服务回报您对北京大学出版社的关心和支持！

您的姓名		您所在的院系	
您所讲授的课程名称			
每学期学生人数	_____人 _____年级 _____学时		
课程的类型（请在相应方框上画"√"）	☐ 全校公选课　　☐ 院系专业必修课 ☐ 其他 _____		
您目前采用的教材	作者 _____　　　书名 _____ 出版社 _____		
您准备何时采用此书授课			
您的联系地址和邮编			
您的电话（必填）			
E-mail（必填）			
目前主要教学专业			
科研方向（必填）			
您对本书的建议			系办公室 盖　章

我们的联系方式：
北京市海淀区成府路 205 号北京大学文史哲事业部 艺术组
邮编：100871　　电话：010-62755910　　传真：010-62556201
教师服务邮箱：907067241@qq.com　　QQ 群号：230698517
网址：http://www.pupbook.com